KANT

PLASTIC PEOPLE PRIMITIVES GROUP

Tanec na dvojitém ledě

Jan Ságl

Dancing on the Double Ice

TO JANN!

Special work here –
keep on rocking!

Velveti pro nás byli kultovní kapela. Když se v létě 2012 objevil bývalý člen Velvet Underground, John Cale, na festivalu v Trutnově, nedalo nám to a požádali jsme ho, aby se stal kmotrem nově vznikající knihy. Tohle je jeho vzkaz.

The Velvets had a cult reputation among us. When former Velvet Underground member John Cale showed up at the summer 2012 festival in Trutnov, we just had ask him to be our planned book's "godfather". This is his message.

Tanec na dvojitém ledě

Někdy se to stane. Když po dlouhých mrazech přijde obleva a dosud silný a bezpečný led začne tát, pokryje se tenkou vrstvou odtáté vody. Pokud se zima vrátí, začne voda zase mrznout a pokrývat se tenkou ledovou krustou, až nakonec vytvoří druhou vrstvu ledu. Vlastně dvojitý led. Člověku se může zdát, že stát na takovém ledě je vlastně dvakrát bezpečnější. Ten pocit ho ukonejší, rozveselí a třeba i roztančí. Ale stačí jeden chybný krok…

Československo. Druhá polovina šedesátých let. Politická a společenská obleva. Když po roce 1968 opět přituhne, nechce se všem hned uvěřit, že jaro tak šmahem skončilo. Naděje, hra a radost ze života nadále přežívají tam, kam státní moc nedohlédne. A ještě se tančí, jako by o nic nešlo. Ten led ale možná není dost pevný. Dvojitý led se může každou chvíli prolomit.

Tento pocit a tuto dobu vám představujeme prostřednictvím fotografií, které byly více než čtyřicet let považovány za nenávratně ztracené – ukryté pod podlahou nebo tajně předávané mezi spolehlivými přáteli. Nit se časem ztratila a pamětníků ubývalo. Pak je jejich autor, fotograf Jan Ságl, na jaře roku 2012 znovu našel. Jsou na nich všichni: výtvarnice Zorka Ságlová, žena Jana Ságla, její bratr Ivan Martin Jirous se svou tehdejší manželkou, výtvarnou teoretičkou Věrou Jirousovou, členové skupin The Primitives Group, The Plastic People of the Universe, DG 307, Aktual a mnoho dalších.

Většina fotografií, které Jan Ságl pořídil během spolupráce s The Plastic People of the Universe a The Primitives Group, spadala do kategorie potenciálních důkazů kompromitujících zachycené kamarády a známé, pokud by se snad někdy – například při některé z domovních prohlídek – dostaly do rukou státních orgánů. S tím, jak rostl počet fotografií i intenzita policejního slídění, pociťoval Jan Ságl stále větší zodpovědnost za fotografované přátele.

Na jaře 1976 si policie postupně došlápla na celý okruh lidí kolem Plastiků. Domovní prohlídky, výslechy, zatýkání. Jan a Zorka Ságlovi stačili nic netušíc odjet ten víkend na chalupu, kde bylo třeba pokácet starou švestku v zahradě. Celá akce se ale poněkud zvrtla, když strom začal nepředloženě padat do nových drátů telefonního vedení u sousedů (čekali tehdy na zavedení telefonu asi dvacet let). Nakonec šťastně zasáhl soused a vedení zůstalo zachováno, ale tahle příhoda způsobila, že se Ságlovi raději vrátili do Prahy o něco dříve než obvykle. Díky tomu je Věra Jirousová a Jiří Němec stihli včas varovat před tím, co už postihlo mnohé z jejich přátel, a Jan Ságl mohl dobře uschovat své fotografie. „To by byl materiál, který by se jim strašně hodil. Ale podle mých fotek lidi zatýkat nebudou," vzpomíná fotograf.

Strážci zákona přišli na prohlídku v době, kdy se Ságlovi obvykle vraceli z chaty – že by to snad nebyla náhoda? Jan Ságl byl nakonec zadržen jen přes noc. Někteří další, jako Ivan Martin Jirous, Svatopluk Karásek, Pavel Zajíček a Vratislav Brabenec, zůstali o poznání déle. Domů se vrátili až za mnoho měsíců.

Dlouhá desetiletí se pak mělo za to, že léta ukrývané fotografie jsou nenávratně ztraceny. Jednu jejich část schoval totiž tehdy Pavel Vašíček doma pod podlahu, pozapomněl na to a o pár let později podlahu zalil betonem. To byla ale naštěstí jen menší část fotografií. Druhá byla i s negativy uschována u Mileny Černé. Tyhle fotografie se k Janu Ságlovi hned po revoluci vrátily. Tehdy se toho ale dělo tolik. A krabice zůstala zapomenuta pod hromadou knih.

Kde selhává paměť, daří se legendám. Tak vznikla i ta o betonové podlaze a celém jednom fotografickém a životním období ztraceném někde pod ní. Naštěstí to ale nebyla pravda.

Rádi bychom poděkovali všem, kteří nám prostřednictvím sítě Facebook pomohli dát dohromady úplný obrázek té doby. Pojmenovat lidi a místa, dát ztraceným příběhům šanci, aby znovu ožily. I díky nim mohla tato kniha vzniknout.

Lenka Bučilová

Dancing on the double ice

It happens sometimes. When a long frost is followed by thaw and the strong and safe ice begins to melt, it is covered in a thin layer of water. If the frost returns, the water begins to freeze again and is covered in a thin frozen crust to create a second layer of ice. Essentially a double layer of ice. A person might think that this kind of ice is actually twice as safe. Calmed and enlivened by this sense of security, he may even start to dance. But all it takes is one false step...

Czechoslovakia. The second half of the 1960s. A political and social thaw. When the frost returns after 1968, not everyone is willing to immediately believe that the spring could have come to such a thorough end. Hope, playfulness and joy from life live on, out of sight of state control. And still, people dance as if nothing were wrong. But perhaps the ice is not solid enough anymore. The double layer of ice could break at any moment.

It is our goal to introduce you to this feeling and this era, using photographs that we had considered irretrievably lost for more than 40 years. Hidden under the floor or secretly passed along among reliable friends. Over time, the thread was lost. And there were fewer and fewer who remembered. Then in the spring of 2012 their author, photographer Jan Ságl, found them again. Everybody is there. Jan's wife – the artist Zorka Ságlová – her brother Ivan Martin Jirous and his then-wife, art theorist Věra Jirousová. Members of bands such as the Primitives Group, the Plastic People of the Universe, DG 307, Aktual, and many more.

Most of the photographs that Jan Ságl took while working with the Plastic People of the Universe and the Primitives Group fall into the category of potential compromising evidence taken by friends and acquaintances... if they had ever (during a home search or similar) fallen into the hands of the authorities. As his photographic collection (and the intensity of police surveillance) grew, Ságl felt an ever-greater responsibility towards the friends that he photographed.

In the spring of 1976, the police cracked down on the entire circle of people around the Plastics. Home searches, interrogations, arrests. Unaware of events, Jan and Zorka Ságl had left for their weekend cottage, where they planned to chop down a plum tree in the garden. The whole project turned into a debacle when the tree inadvertently began to fall onto the neighbors' new telephone wires (they had waited some 20 years for a connection). In the end, another neighbor intervened successfully and the wires were saved, but the entire episode caused the Ságls to return to Prague a day earlier than planned. As a result, Věra Jirousová and Jiří Němec could warn them in time of what had already befallen many of their friends, and Jan could safely hide his photographs. "That stuff would have been really useful for them. But no way they're going to arrest anyone because of my pictures," remembers Jan.

The officers of the law arrived around the time when the Ságls usually come home from their cottage. Coincidence? In the end, Jan was detained only overnight. Some others, including Ivan Martin Jirous, Svatopluk Karásek, Pavel Zajíček and Vratislav Brabenec, were kept significantly longer, and returned home only many months later.

For many decades it was assumed that, after years of being hidden away, the photographs had been lost forever. For instance, Pavel Vašíček hid some of them under his floor, where he forgot about them. Several years later, he covered the floor with concrete. Fortunately, this was just a small portion of the photographs. Another set, including negatives, was stored with Milena Černá, who returned them to Jan right after the revolution. But in those heady days, the box remained forgotten under a pile of books.

Where memory fails, legends thrive. Thus was born the legend of the concrete floor and an entire photographical and biographical era buried underneath. Fortunately, it was not true.

We would like to thank all those who, via Facebook, have helped to put together a complete picture of those times, naming people and places and thus giving the lost stories a chance to live again. They have helped make this book possible.

Lenka Bučilová

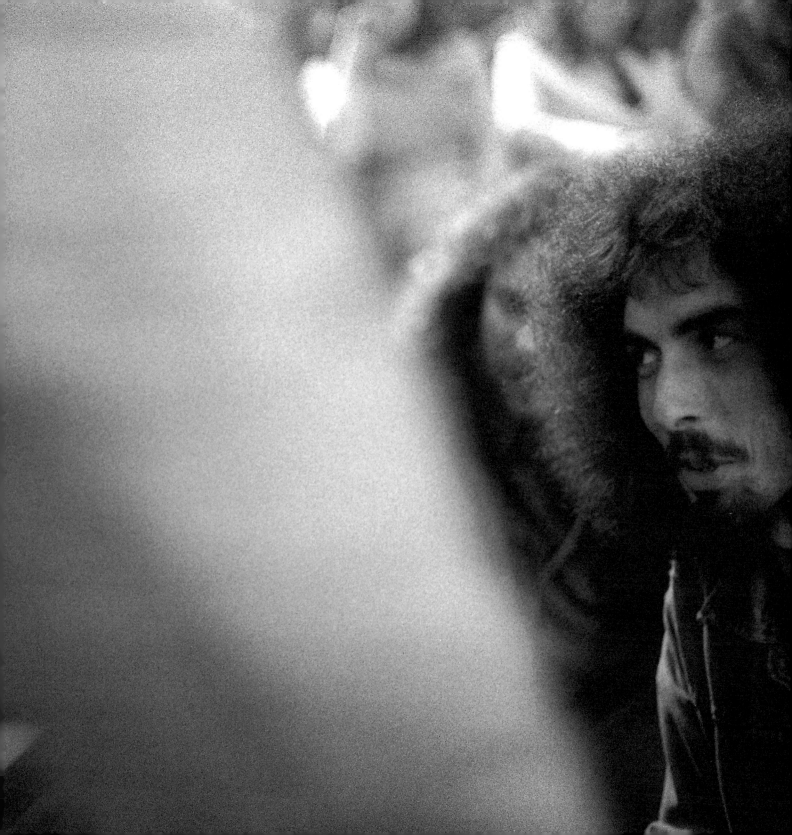

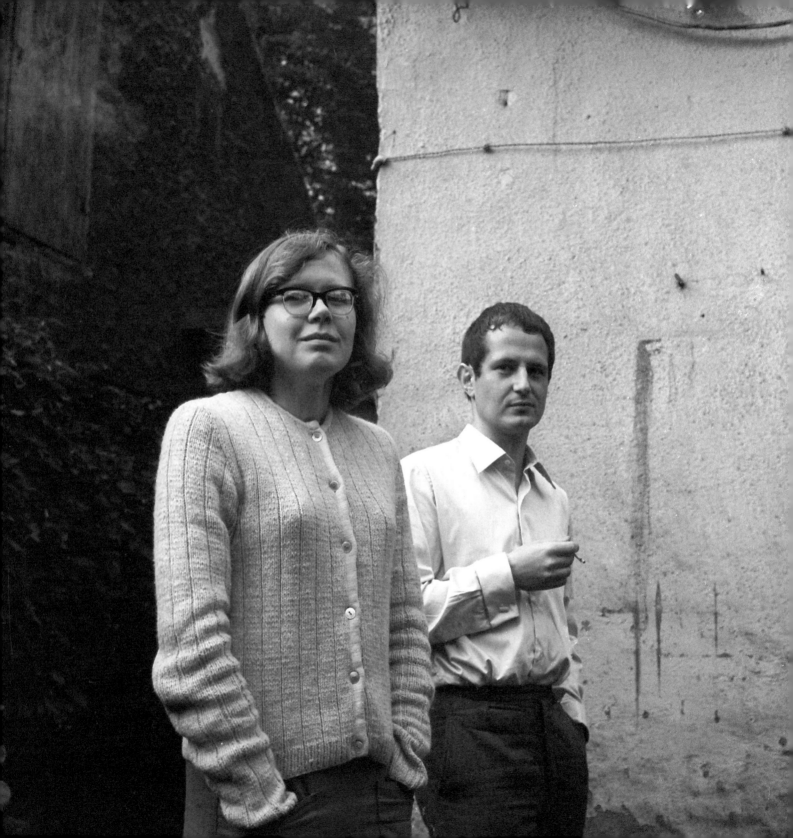

Prolog

Ty jsi z Humpolce? Z Magorova rodného města?

No jo, vždyť jsem si vzal Zorku, Magorovu sestru. Sestru svého nejlepšího kamaráda.

Byl jsi mánička?

Když jsme se v šedesátém sedmém seznámili s kluky z Primitives Groupe, nechali jsme si narůst vlasy. Když jsem pak občas potkal idiota s vlasama, tak jsem si říkal, že se ostříhám, ale většinou jsem to nedodržel…

Můžeš vysvětlit název Tanec na dvojitém ledě, který jsi pro knížku vymyslel?

Vybavil se mi při jízdě na kole, když se začala připravovat tahle knížka. Na kraji Humpolce byl rybník, na kterém jsme v zimě hráli hokej a v létě se koupali. Jednou se udělal pořádný led, ale pak přišla obleva, odtálo to a pak zase přišel mráz a po něm se vytvořila takováhle krustička, po které jsme lítali. Začalo se to s námi houpat, běhali jsme po tom radostně, tancovali jsme a řvali jsme: „Dvojitý led, dvojitý led!!" protože jsme předstírali, že je pod krustou ještě starý pevný led a nic se nám nemůže stát, i když jsme tušili, že tam asi tak pevný led není. Lítali jsme, dělali jsme vlny a bylo to snové. Když kluci odešli na břeh, ještě jednou jsem se rozeběhl z hráze, zařval „Dvojitý led!!!" a propadl se tenkým ledem, jiný tam nebyl. Dolámal jsem se ke břehu, nebylo to poprvé ani na posledy. Od šesti let jsem přišel domů, holínky plné vody: „Mami, já jsem se zkoupal…" všichni vesnický kluci byli divocí, to nebylo jako městští vrstevníci, a už vůbec se to nedá přirovnat k současnosti, kdy jsou děti voděny z kroužku na kroužek a nikde se nesmí ani chvíli zdržet… Dvojitý led je hlavně o hře, kdy se sám v sobě přesvědčíš a utvrdíš v tom, že nebude žádný průšvih, že to co děláš, nemůže dopadnout špatně. Je to vlastně otázka víry. Sice víš, že tam nakonec zahučíš, ale chceš věřit tomu, že tě nedostanou.

A dostali tě?

Dostali nás úplně všechny. Zničili nám život. O tom není nejmenších pochyb.

Prologue

You're from Humpolec? From Magor's* hometown?

Well, yeah. After all, I married his sister Zorka. My best friend's sister.

Were you a longhair?

When we first met the guys from the Primitives Group in '67, we let our hair grow. After that, whenever I occasionally ran into some idiot with long hair, I told myself that I'd cut it short again, but most of the time I didn't last long…

Can you explain the title that you came up with for the book – Dancing on the Double Ice?

I came up with it while riding my bike, back when I was beginning to work on the book. On the outskirts of Humpolec was a pond where we used to play hockey in the winter and go swimming in the summer. One time it was frozen solid, but then a thaw came and it melted. This was followed by another frost that formed a thin crust that we went flying across. It bounced with our weight, and we joyfully ran across it, dancing and shouting: "Double ice, double ice!!" We pretended that nothing could happen to us since underneath the crust was the good old solid ice – although we had a sense that the solid ice might not be there. We raced across the ice, making waves; it was like in a dream. When the guys went back to shore, I took another running start from the levee, shouted "Double ice!!!", and fell through the thin ice. There was no other layer. I waded back to shore like an icebreaker; it wasn't the first time nor was it the last. From age six, I'd come home with my boots full of water: "Mom, I was swimming…" All village boys were wild, not like their counterparts in the city and definitely not like today, when children are ferried around from one course to another and aren't allowed to spend too much time in any one place… Double ice is mainly about playing, about when we convince ourselves that nothing can go wrong – that what we are doing can only turn out alright. It's really a question of faith. You know that you'll fall in eventually, but you want to believe that they won't get you.

And did they get you?

They got every last one of us. They destroyed our lives. There is not the slightest doubt about that.

* Czech poet and underground figure Ivan Martin Jirous (1944-2011), nicknamed "Magor" ("crackpot", "loony")

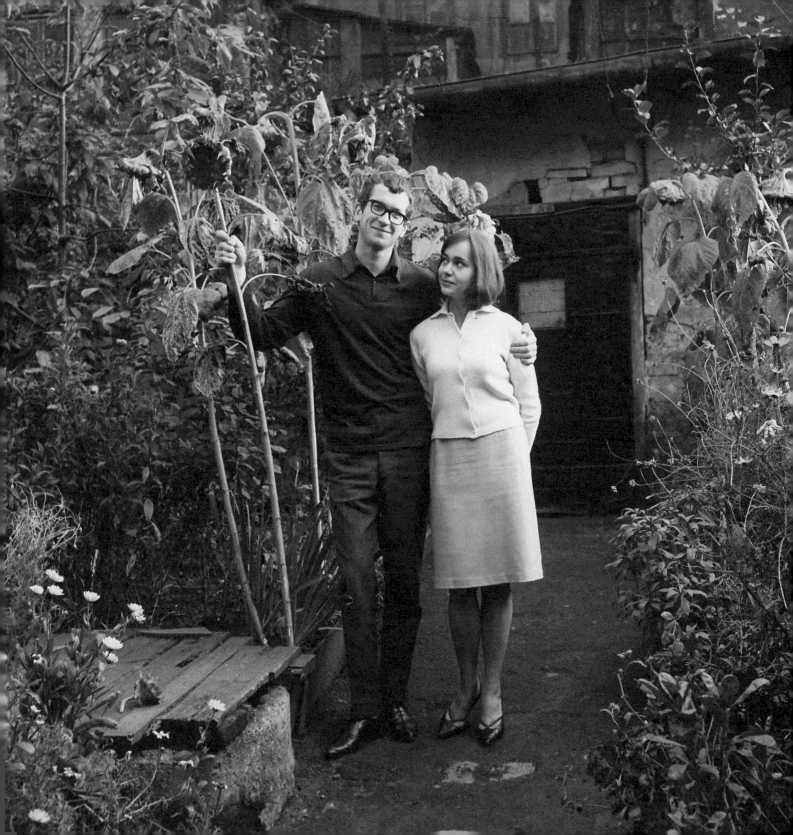

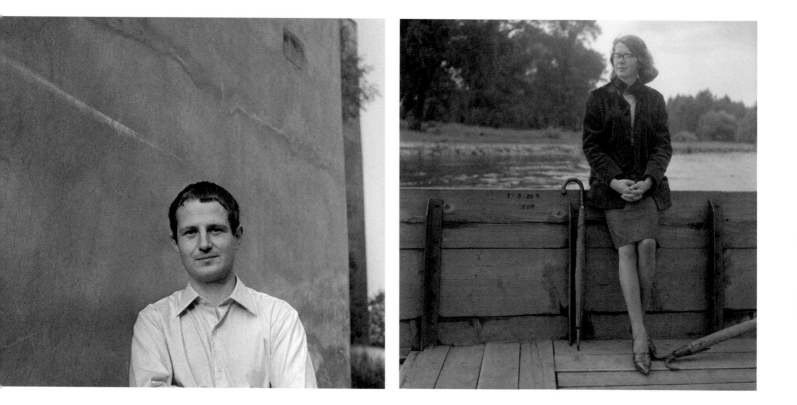

Druhá polovina šedesátých let byla doba plná naděje a optimismu.
Bolševik byl dezorientovaný vnitřními mocenskými boji a měl na nás čím dál méně času.
Díky Jirkovi Padrtovi jsem mohl fotit pro časopisy Svazu výtvarných umělců, takže
skončila léta hladu a bídy a nehrozila mi příživa. Zorka, Věra i Martin (Magor) studovali
u vynikajících profesorů.

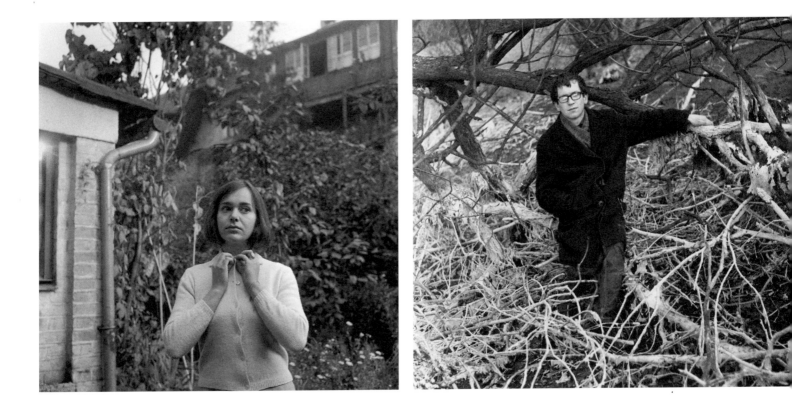

The second half of the 1960s was a time of hope and optimism. The Bolshevik regime was disoriented by internal power struggles and had less and less time for us.

Thanks to Jirka Padrta, I could photograph for the Union of Fine Artists magazines, which meant an end to years full of hunger and poverty and also meant I could avoid imprisonment under the freeloader law. Zorka, Věra and Martin (Magor) studied under excellent professors.

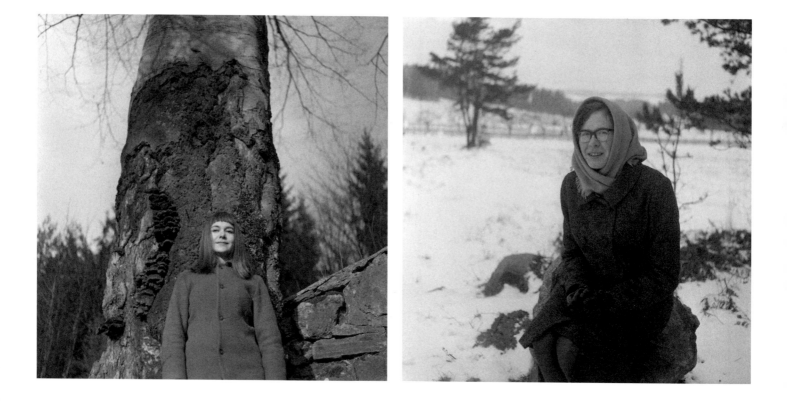

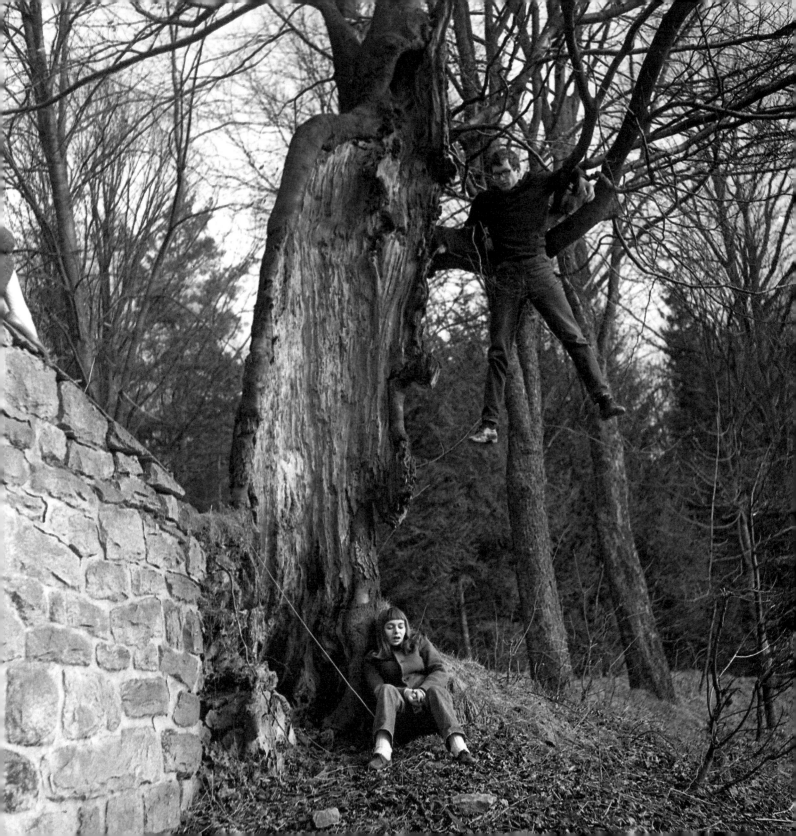

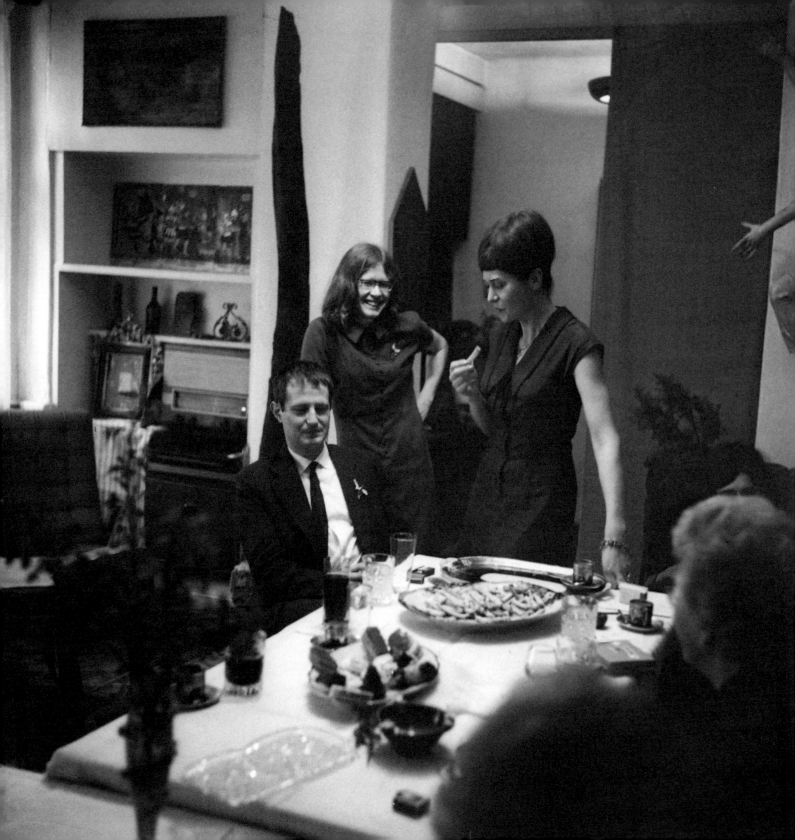

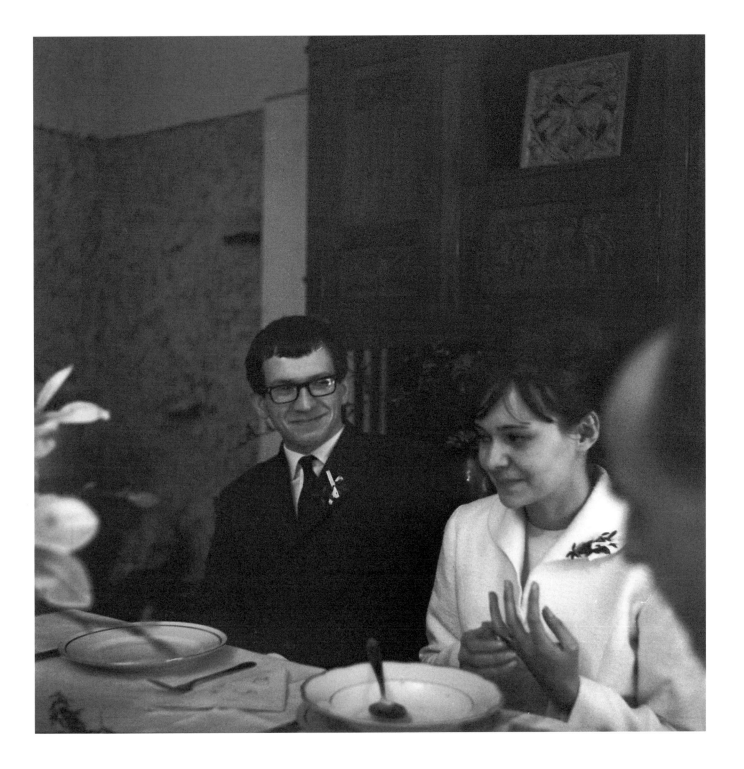

Underground

Kdy sis uvědomil, že jsi v undergroundu?

S Magorem jsme ve fotokroužku v Humpolci, kde jsem se s ním skamarádil, začali dělat surrealistické fotky, aniž bychom znali Štyrského, Teiga, a když jsme po roce zjistili, že byl nějaký André Breton, byli jsme na jednu stranu nasraný, protože jsme si uvědomili, že jsme nic nevynalezli, ale na druhou stranu to bylo příjemný, protože jsme si tím potvrdili, že nejsme úplní magoři. Měli jsme i výstavu! Maminka jednoho spolužáka pracovala v cukrárně, která jim kdysi patřila, a tam jsme vystavili své surrealistické fotky. Dušan Kadlec přidal kresby. Za hodinu ale přišli policajti a zabavili fotky a kresby a byl konec. Vlastně jsme byli mimo už od samého začátku, byli jsme vytlačeni za okraj, aniž bychom věděli, že je nějaký underground. Magorovi bylo sedmnáct, mně asi devatenáct. Protože fízlové neměli nic na práci, tak to na nás zkoušeli a občas si nás pozvali na stanici. Ukázali mi svazek papírů, co na mě sesbírali. Vymysleli si třeba, že jsme ukradli hodinky. „Jak to bylo?!" udeřili. Dělali to z nudy, ale výsledkem bylo, že jsme se stali součástí undergroundu.

Byl underground v šedesátých letech tak běžné slovo jako dnes?

Tehdy to tak běžné nebylo, mělo to přesnější význam. Dneska je underground málem všechno, stejně jako happening – zrovna jsem četl, že odboráři pořádají happening, to bych vylítl z kůže. To samé sestřičky ve špitále, dají si na prsa cedulku, že jsou ve stávce, a je to happening. Tyhle pojmy ztratily obsah. Underground v našem pojetí znamenalo být mimo etablovanou společnost, ale i společnost našich rodičů – mimo konzervativní slušnou společnost. Ideálem nebylo cokoliv asociálního nebo hnusného, důsledně jsme chtěli být mimo všechny oficiální struktury.

Byla v undergroundu nějaká pravidla?

Bylo to volné, dokonce ani hára nebyla povinná, vyskytovali se tam výtvarníci, kteří neměli dlouhé vlasy. Nebyli jsme dogmatici ani sektáři.

Jak došlo k vaší spolupráci s Primitives Groupe, která vyústila na konci šedesátých let v legendární Fish Feast a Bird Feast?

To byla zásluha Magora, který se v sedmašedesátém teprve začínal rozpíjet a nějakým hnutím osudu se díky tomu objevil na koncertu Primitives. Magor se utrhl, hodil na pódium svoji koženou bundu, která se mu kupodivu vrátila zpátky. Byl nadšený, že prý byl svědkem zázraku, fantastické kapely, která hraje muziku od Fugs, což byli naši oblíbenci. Šli jsme za Evženem Fialou, manažerem Primitives, že bychom s nimi rádi spolupracovali na vizuální stránce vystoupení. Evžen sice moc nevěděl, co to vizuální stránka je, ale nějak podprahově pochopil, že by to mohlo fungovat. Myslím, že to nemělo ani ve světě obdoby, tenkrát všichni hráli maximálně v chlupatých vestách a divných botách.

Koncertům jste vtiskli charakter slavností, na nichž se prolínaly různé druhy umění. Kde jste se inspirovali?

Protože jsme se Zorkou byli zapálení keltologové a Věra Jirousová zase kabalistka, řekli jsme si, že budeme koncerty věnovat živlům. První jsme věnovali vodě. Zorka na Fish Feast navrhla a ušila kostýmy v zelenomodrých barvách, na kterých byly aplikované medúzy a ryby. To bylo poprvé, kdy měla kapela svoje kostýmy. Na konci se hodili do publika kapři. Bird Feast už byl hodně povedený. Přijel na něj Pierre Restany, francouzský teoretik nového realismu a jeden z nejvýznamnějších teoretiků umění té doby, a přivezl s sebou malíře Martiala Raysse. Tomu se do Prahy nejdřív moc nechtělo, ale Restany mu napovídal, jak jsou tady krásné a povolné holky. Nakonec přijel do Prahy v černém sametovém obleku lovit krásné české holky. Byl zavlečený do F Clubu na Smíchově, kde bylo po kolena peří. Řekl jsem klukům, aby zajeli do Libuše, kde se zpracovávala kuřata, pro trochu peří, a oni jim dali celý žok. Když pak přestřihli pásky, jimiž byl svázaný, tak byl sál F Clubu až do výšky kolen zavalen peřím. Během vystoupení lidi peří nabírali a házeli jím všude kolem sebe. Dneska by tě zavřeli, až bys byl černý, protože by hygienici nic takového nepovolili.

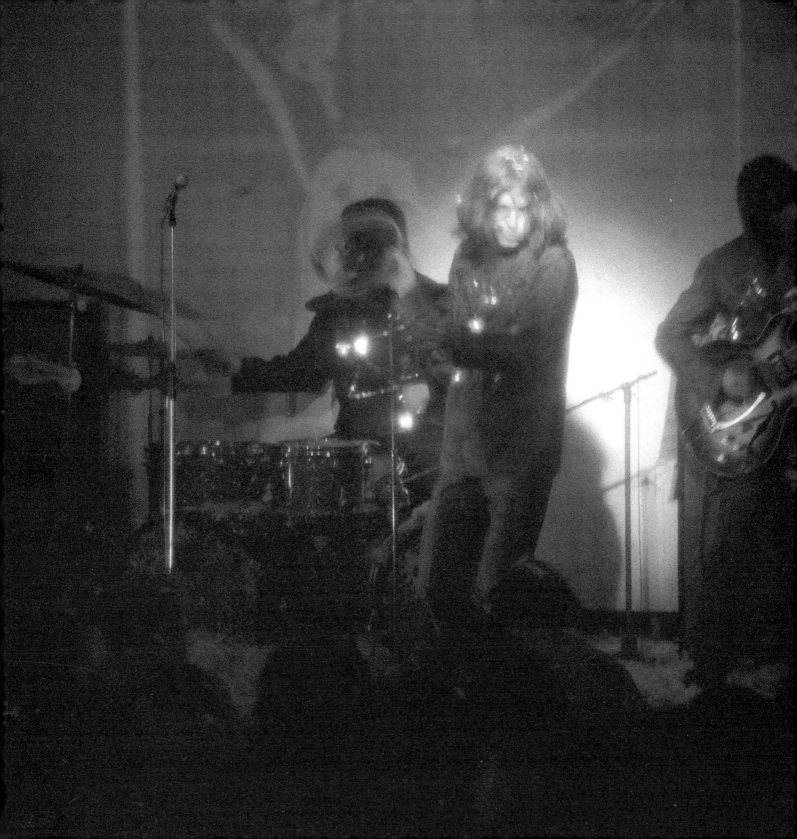

Jak jste sháněli na výpravnější scénu peníze?

Na nic nebyly prachy, takže jsme museli přemýšlet, jak se bez nich obejít. Potřebovali jsme scénu, která by se dala odvézt v autě a nainstalovat i v Karlových Varech nebo Havlíčkově Brodě. Vzpomínám si, jak jsem zrovna doma něco dělal s rolí igelitu a najednou jsem zjistil, že má metr v průměru a je v podstatě nekonečná. Zkusil jsem ji nafouknout vysavačem – a ono to šlo. Takže jsme jezdili se zabaleným igelitem, vysavačem a gumičkami, kterými se nafouklé igelity svazovaly. Když se z nich postavily sloupy a pustila se do nich světla, měli jsme scénu, která se pomalu vešla do velké igelitky. Poprvé jsme to vyzkoušeli v F Clubu, kde jsme to pověsili na černé nitě natažené pod stropem, a když koncert vrcholil, nitě se přeřízly a igelity, které byly dlouhé, asociovaly také samozřejmě prezervativy, spadly do publika, které je okamžitě semlelo. Opravdu to fungovalo. Psychedelická hudba byla opojná, lidi byli mimo.

Kouřili jste marihuanu?

Nebyla! Občas, když přijely holky ze Švédska, přivezly trošičku. Asi dvakrát jsem se potkal s hnusným hašišem, ale jinak nic nebylo, ani lysohlávky. Nějaká tráva se občas objevila až v sedmdesátém třetím, čtvrtém, ale nebyla to žádná sláva. Takže naše inspirace byla dost čistá. Jenom naše představivost. Čirá imaginace.

Počkat…sem jezdily Švédky?

Líbilo se jim, jaká je tady svoboda. Byly to holky z malých měst, vystudovaly obory, které nemohly v těch svých městech uplatnit, a tak byly i deset let na podpoře. Byly to třeba historičky umění ve městech bez muzea, galerie, ale stát se o ně postaral. To vím spolehlivě. Holky říkaly, že si vybíraly školu podle toho, aby nemusely pracovat. Problém nastal, když se tam otevřela galerie dřív, než stihla dostudovat, a musela do práce.

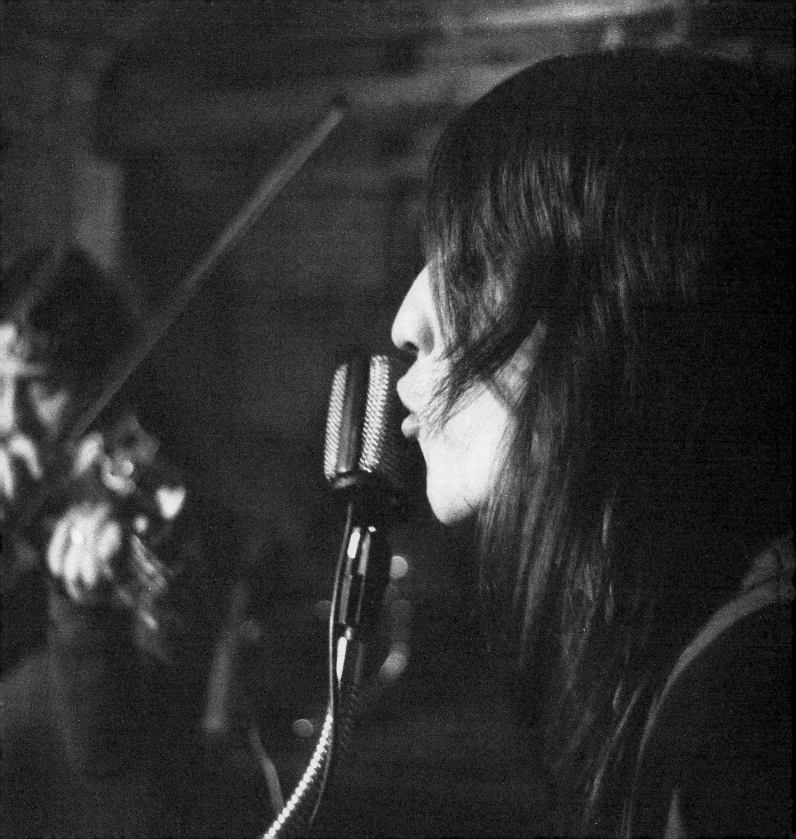

Zorka

Jak jsi poznal manželku Zorku?

No, chodil jsem k Magorovi domů, ale mělo to hodně pozvolný průběh… V Humpolci byly dvě základky, Na Americe, kam jsme chodili my, do staré školy, v Podhradí byla škola nová. My z Ameriky jsme si vymysleli, že podhraďáci jsou bolševici, protože byli z nové školy, kterou přitom bolševici nepostavili, byla ze sedmatřicátého roku, ještě za Masaryka. To jsme si neuvědomovali a byli jsme rádi, že je můžeme nenávidět. Zorka výtečně recitovala, a tak s ní vymetali všechny školní slavnosti, na které nahnali děti z obou škol do kina, bez rozdílu. Pro mě byla třídní nepřítel, měl jsem přezdívku Dulles, abych dal najevo, že jsem kapitalistický štváč, ale ona recitovala Wolkera nebo jiné proletářské básníky. Chodit jsme spolu začali, až když jsem byl na vojně. Já jsem se cukal. Myslel jsem si, že když chci vážně dělat umění, nemůžu mít čas na holky.

Jak jste spolu po lidské a umělecké stránce vycházeli?

To se ani nedá popsat. Absolutně jsme si rozuměli. Nikdo nevěří, že je něco takového možné. Za celá ta léta jsme neměli jediný konflikt. Vůbec žádný. Ani o blbost. V životě jsme se nehádali. Proto mě teď válcuje dělat fotky, na nichž je Zorka… I když to na mně zkoušely holky z androše, jestli jsem dost pevný, neměly šanci. Koukám se na fotky, které mám na monitoru: takových krásných holek, které jsem mohl mít… ale nic mi neříkaly. Zorka měla mimosmyslovou citlivost. Kdyby ji kultivovala, byla by to šamanka jako hrom. Věděla, co přijde. Kdyby odjela k nějakému učiteli a naučila se s tím pracovat, byla by v tom dokonalá. Ale zase by asi nemohla malovat. Přetlak, který ji tlačil do umění, by šel nějakým jiným směrem.

Ona byla hvězda. Jedna z vůbec prvních, která dokázala spojit land-art a akční umění.

Tenkrát jsme tvrdili, že umění budou dělat všichni, což zní jako blbost, ale my jsme to mysleli spíš tak, že každá poctivě udělaná práce je stvoření a tím pádem je to také tvůrčí čin. Proto Zorku celý život nenáviděli a nenávidí ji doteď za to, že si dovolila do Špálovky přinést seno a slámu a práci prohlásila za umění. To nasralo nejenom všechny bolševiky, ale také skoro celou současnou výtvarnou scénu, protože Špálovka vedená Chalupeckým byla kostelem umění, v něm chtěli všichni vystavovat. A v tomhle chrámu umění se kupilo seno a přerovnávala sláma. Nešlo o to, že to tam je, ale že práce byla prohlášena za umění. Chalupecký, který k tomu dal souhlas, aniž věděl, jak bude výstava vypadat, byl v té době v nemocnici a lidé ze skupiny

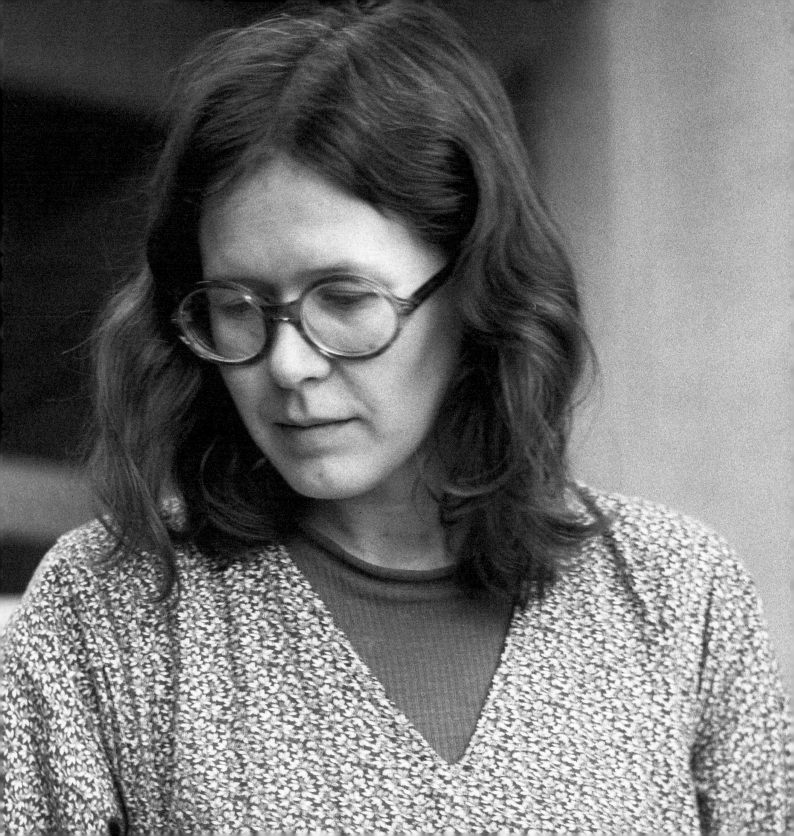

UB 12 za ním přijeli, naložili ho do auta a odvezli do galerie, aby výstavu zakázal. Ještě vydýchali výstavu Evy Kmentové, její Stopy, ale tohle na ně bylo už příliš. Podle nich to byla kravina. Chalupecký byl hluboce zděšen, ale řekl, že je poslední na světě, kdo by zakazoval nějakou výstavu, takže mohla pokračovat. Později se konalo prezídium svazu, na němž Zorku kvůli výstavě nejprve vyloučili po tajném hlasování z výtvarnického svazu. Naštěstí byl místopředsedou Jiří Kolář, který hlasoval proti, a když se dozvěděl, že byl jediný, řekl, že z prezídia odejde. Načež se rozhodli, že budou hlasovat znovu, a protože se báli, že by Kolář odstoupil, dopadlo další hlasování ve prospěch Zorky. Kdyby ji vyloučili, tak bychom byli v prdeli, Zorka by přišla o ateliér na rohu Slezské a Chodské ulice, v němž jsme bydleli. Nikdy to ale Zorce neodpustili, přitom výstava oslovila lidi, kteří jinak o umění neměli zájem. Přespali tam třeba trampové.

Znám fotografie ze Zorčiny přelomové akce, na níž se házely míče do rybníka. Jak ji to napadlo?

Když byla v osmašedesátém výstava Nová citlivost v Mánesu, měla tam dva objekty, jejichž součástí byly míče na hraní. Hráli si s nimi ale jenom lidi, kteří přijeli z venku, protože měli nějakou galerijní zkušenost, a kustodky, které hlídaly, jim míče braly a zakazovaly jim to. Nešťastné volaly Zorce: „Paní Ságlová, oni to ničí!!!" a Zorka se naštvala, rozebrala nedokončenou plastiku z míčů, další míče dokoupila a rozhodla se, že se nahází do rybníka, z čehož vznikne plovoucí plastika. Jenže byla v jiném stavu, v listopadu se nám narodila Alena a pak všechno zamrzlo, takže jsme třikrát s Magorem přemlouvali rybník, aby už rozmrzl.

To jste mluvili k rybníku?

Úplně vážně. Moc nás to bavilo. Ale povedlo se nám ho přemluvit až v březnu, kdy po nočním mrazu byly na hladině ještě kousky ledu. Přišla spousta lidí, taky Mejla Hlavsa, další kluci od Plastiků, s nimiž jsme začínali spolupracovat. Vždycky je riziko, kdo se takové akce účastní, protože se nedá odhadnout, jak bude reagovat, jestli bude schopen se zapojit. Dopadlo to fantasticky. Od té doby jsme byli s Plastiky v kontaktu. Byl to první krok k Zorčiným uměleckým akcím pod širým nebem.

Měli jste nějaké informace, podle kterých jste se mohli orientovat v tom, co se děje v zahraničním umění?

Jenom útržkovité. Informace se k nám dostávaly různými kanály. Spousta mých vrstevníků kupříkladu viděla na začátku šedesátých let filmový týdeník, který pojednával o zvrhlém západním umění, takže jsme viděli Niki de Saint Phalle, jak rozstřeluje balonky s barvami, byl tam také Georges Mathieu, jak se rozbíhá na schodech proti plátnu, nebo Jean Tinguely se svými malovacími strojky – a končilo to pochopitelně malující opicí. Celý týden, co běžel tenhle týdeník, jsme chodili na nějakou kravinu, jenom abychom ho zase mohli vidět. V roce 1960 nebo 1961 to bylo naprosté zjevení.

Jaký jste měli vztah k Milanu Knížákovi, významné postavě českého undergroundu?

Milanovy věci jsem měl vždycky rád. Nikdy jsem na jeho akcích na Novém Světě sice osobně nebyl, ale pak jsme se vídali a šlo to po dvou liniích. Milan byl mnohem větší umělec, než byli všichni kromě Mejly Hlavsy, on byl informovaný, opravdu dobrý muzikant, jeho vážná hudba je podle mě vynikající – byl jsem na několika koncertech a byly úžasné. On mohl hudbu dělat, kdežto my jsme nemohli. Chodil jsem do houslí půl roku a raději jsem z toho vycouval a chodil s jedním děvčetem za hudebku. Měli jsme dva společné koncerty, jeden v Suché v západních Čechách u Nejdku a potom Poctu Warholovi v F Clubu, z toho je kus filmu.

Knížák rád tvrdí, že byl nekorunovaným králem mániček.

Tak to nebylo. Milan byl moc dominantní a pro máničky byl nepochopitelný. Byl úplně jinde. Dělal konkrétní hudbu, kdežto hudba Plastiků byla jenom odnož beatu, blízká The Fugs, The Mothers of Invention. Knížák měl blíže ke Cageovi. To byla opravdu intelektuálská konkrétní hudba, tahal na pódium motorky, motorové pily, bubny z pračky, všechno, co potom začali dělat DG 307. Byli to kamarádi Plastiků, Mejla s nimi často hrál, ale inspirace přišla zcela jasně od Milana Knížáka. Totéž bylo s Uměnou hmotou. Knížák byl výtvarník, každým coulem, bylo to na něm vidět, dělal si sám kostýmy. S Marií, s kterou žije doteď, se seznámil přes Věru Jirousovou a mám dvě fotky ze dne, kdy se zamilovali. Jsou to vzácné fotky, Marie je miluje. Proběhlo to u Němců, kde se Milan nějak ocitnul a rovnou sbalil nejhezčí holku, co tam byla. Našli se. Patří k sobě. Ona ho chrání naprosto neskutečně, kdyby ses o něj otřel v blízkosti Marie, tak se na tebe vrhne. Ona je mu šíleně oddaná.

Rotržka s Magorem

Jak nesl Magor, že sis vzal jeho sestru?

Magor nežárlil. Myslím, že mnohem horší je, když začneš chodit s dcerou nejlepšího kamaráda. Je to zvláštní, někdy vznikalo tření, ale s Magorem vycházelo hlavně z ideologických rozdílů.

Kdy to mezi vámi skončilo?

Rozešli jsme se ideově v sedmdesátém šestém roce. K rozchodu to postupně spělo, protože Magor byl vůdce se všemi nepříjemnými vlastnostmi, které vůdce má, a já jsem je nesnášel. Já hlavně nesnáším manipulace a Magor s androšema manipuloval – možná by to jinak ani nefungovalo, ale mně to vadilo čím dál víc, protože ta manipulace byla čím dál tvrdší a vlastně jedněma dveřma přišel Vašek Havel a já jsem druhýma odešel. Nechtěl jsem politizaci undergroundu. Pro mě znamenal hlavně svobodu a byl svým postavením důsledně mimo jakýkoliv establishment a jakékoliv struktury. Už nás sice mleli, ale pro mě bylo důležité tvářit se, že nejsou. Chtěl jsem mít takovou oázu svobody.

Chtěl jsi nátlak okolí vytěsnit mimo sebe?

Jediné, co se s nimi podle mě dalo dělat, bylo chovat se tak, že nejsou. Ignorovat je. Když Magor přišel s tím, že Vašek Havel má velký zájem setkat se s námi, řekl jsem mu, že jedině přes moji mrtvolu. Magor si ale pod nějakou záminkou půjčil moje fotky z undergroundu, aby mohl Havlovi ukázat, co děláme. Chtěl se hlavně pochlubit. Tři dny na to jsem přišel do ateliéru Františka Šmejkala, kde se potkali, a tam vidím, že všude jsou rozložené moje fotky. Prohlíželi si je, pak odešli do hospody do Kriváně, kde se zmydlili, a Magor tam fotky nechal. Strašně jsem se nasral, samozřejmě, protože bylo jasné, že se před ateliérem, kde Magor taky bydlel, setkali naši fízlové s Havlovejma, a bylo jasné, že je to otázka týdnů, možná dnů, kdy nás seberou. „Zbláznil ses?!" A Magor na to: „Ať vidějí, jak jsme silný!" Tak jsem mu dal ránu, ale ne takovou, abych ho zabil, chtěl jsem jen podpořit to, co říkám: „Podle mých fotek lidi zatýkat nebudou." To je pro fotografa zásadní, protože když fotografuje lidi, přebírá určitou zodpovědnost. Kdo to nemá, je kokot a nepatří mu foťák do ruky. Fotky jsem sebral, odjel jsem. Magorovi, jsem řekl, že s ním končím. Bylo po přátelství, které už stejně vadlo. Tohle byl ale konec všech konců.

Byly to oprávněné obavy?

Uplynulo asi čtrnáct dní. Věděl jsem, že jsem v průseru, ale nevěřil jsem tomu. Bylo to stejné, jako když v Rusku lidem sebrali souseda, a oni si mysleli, že se jich to netýká, protože je přece nesebrali. Udělal jsem stejnou šílenost a fotky jsem nikam neuklidil. Měl jsem je uložené doma. Strkal jsem hlavu do písku. Pak jsme odjeli na chalupu, kterou jsme měli pod Blaníkem. Na starém kamenném sklípku nám tam rostla planá švestka a Zorka si umanula, že se má porazit. Jasně, věděl jsem, že by se měla porazit, ale necítil jsem se dobře, měl jsem chřipku. Zorka nějak věděla, že musíme domů, jen to zařizovala poněkud složitě. Zachránila mne a jistě i pár lidí z fotek před kriminálem. Když na tom trvala, vzal jsem pilu a šel na švestku. Jak jsem byl nasraný a nemocný, tak jsem ji kácel špatně. V tom týdnu natáhli sousedům telefon, o který žádali asi dvanáct let, a ten telefon vedl podle našeho baráku – a mně začala švestka padat do telefonních drátů. Říkal jsem si, že mě Kadeřábkovi zabijou, protože byli šťastní, že mají konečně telefon – hned nám nabízeli, že si od nich můžeme zavolat - a já jim přervu dráty, jako nějaký debil z Prahy! Opřel jsem se o kmen zády a udržel jsem ji, že nespadla do drátů, ale neuříznutý kus byl pořád na mé straně. Zavolal jsem na Zorku, aby vzala lano a hodila ho do koruny a táhla. Nic se nedělo. Šel kolem jeden soused, beze slova prošel vrátky a švestku svalil na stranu. Jednou rukou.

To muselo být groteskní.

Ponižující! Řekl jsem, že tuhle chalupu už nechci vidět, že je to jenom ke zlosti a že jedu domů. Zorka s Alenkou jely se mnou, byla neděle, v Praze jsme byli v poledne a za chvíli přišla Věra Jirousová s Jiřím Němcem, že sebrali kluky. Tak se začalo uklízet. Udělal jsem dvě hromady fotek a negativů. Jedna se odvezla k Mileně Černé a druhá k Pavlu Vašíčkovi. Fízlové přišli večer v osm s povolením k domovní prohlídce, museli asi vědět, že se vracím z chalupy obyčejně v tuhle dobu. Omylem jsem tam nechal asi čtyři fotky z koncertu Primitives Groupe, které si odvezli, mě si odvezli samozřejmě taky. Jako hlavní vyšetřovatel tam přišel mladý kluk. Odněkud jsem ho znal, ale nevěděl jsem, o koho jde. Zeptal jsem se ho na to a on, že jsme se viděli určitě v Ječné u Němcových, ale že měl tehdy háro až na lopatky. Někdo ho přivedl na Silvestra jako výborného kamaráda. Zřejmě se mu mezi námi zalíbilo, protože bylo vidět, že ho vyšetřování moc nebere: „A víte, že můžete odmítnout výpověď, protože váš švagr už je obviněný?" upozornil mě. Tím pádem se to vyřešilo. Věděl jsem, že by ze mě nic nedostali, ale takhle to bylo mnohem jednodušší. Nechali si mě tam do rána, podepsal jsem, že jsem odmítl vypovídat, abych nepoškodil sebe nebo rodinného příslušníka – a mohl jsem domů. Později na mě mockrát zkoušeli, jestli nepodepíšu spolupráci, protože věděli, že jsme se s Magorem rozešli, ale nedošlo jim, že jedna věc je rozejít se ideově a druhá věc je moci se doma holit, aniž by se člověk ze sebe při pohledu do zrcadla pozvracel.

O fotografování

Kdy jsi začal fotit?

V osmi letech jsem dostal první foťák - Fokaflex, takovou falešnou dvouokou zrcadlovku. Na prvním filmu byl brácha se ségrou na kraji lesa, každý v ruce houby, další houby kolem nich. Bylo to poprvé, kdy jsem chtěl popsat nějakou skutečnost. Na dalších filmech už byly blbosti. Pokoušel jsem se fotit detaily kytek a podobně, začalo to už od druhého filmu. Nevím, kde se to ve mně vzalo.

Chtěl jsi být umělec?

V Humpolci jsem o něčem takovém nemohl přemýšlet. Měl jsem nadání pro matematiku a fyziku a šel jsem na strojárnu do Prahy s tím, že budu konstruktérem letadel nebo foťáků. Tam jsem ale záhy zjistil, že to nepůjde, a nechal jsem toho po prvním ročníku. Přišla tvrdá doba, hladová léta, doslova. Jinak se to nedá říct. Chodil jsem do menzy na půjčenej talíř, a když byla v sobotu menza zavřená, musel stačit suchej chleba. A takhle přesně zjistíš, že jsi umělec. Že z toho nemůžeš vystoupit. Na těch věcech je poznat, kdo chce umělcem být a kdo jím je.

Kdy ses začal živit fotografováním?

Bída s nouzí přestala, když se Jirka Padrta – shodou okolností bratranec Magora a Zorky – posléze stal šéfredaktorem Výtvarné práce, která měla redakci v Mánesu. Najednou se všechno změnilo, protože jsme nejenom měli spousty informací ze světa umění, ale hlavně jsem dostával zakázky, fotil jsem výstavy, a zažehnali jsme nejhorší chudobu. Mohl jsem se tím živit, do dvaasedmdesátého roku to bylo slušné. Dělal jsem dokumentaci výstav Malichovi, Sýkorovi, Demartinimu, Boštíkovi, Kubíčkovi, kteří mi byli blízcí. Bylo to neskutečné, když jsem mohl sedět hodiny a hodiny u Vaška Boštíka, který byl jen o rok mladší než můj táta. Ani jsem vlastně umění nemusel studovat, měl jsem všechno z první ruky.

Jak na tebe reagovali lidi v undergroundu, když jsi je fotografoval?

Bylo to v klidu. Měl jsem naprostou důvěru. Neocitl jsem se na těch akcích jen tak náhodou, byl jsem autorem vizuální koncepce vystoupení spolu se Zorkou, takže jsem mohl fotit, co jsem chtěl, a to se týkalo i publika. V životě jsem neměl v tomhle směru problémy. Počkej, jednou jo! Bylo to v hospodě, a zrovna jsem nefotil. Seděl jsem Na Zvonařce s Pavlem Diasem, ani jeden jsme neměli foťák, a vedle byla taková

zajímavá partička… Ono fotografování je zlegalizované šmíráctví. Jsem šmírák, a abych to zlegalizoval, začal jsem fotit. A my jsme tu partičku fotili, ale bez foťáků. Načež se po nějaké chvíli zvedl od toho stolu chlapík, obrovská korba, a jestli chceme do držky. My jsme mu pokorně řekli, že víme, že se chováme jako idioti, ale jsme oba fotografové a nemůžeme s tím nic dělat, protože jsme prostě takoví: „Klidně nám dej do držky," nabídli jsme mu. A tak jsme se společně ožrali. To bylo jedinkrát, kdy mi hrozilo, že dostanu do huby..

Fotky z undergroundu jsou stylově vyrovnané, vypadají jako několikaletý cyklus. Stanovil sis tenkrát něco, co by se dalo nazvat jako koncepce, kterou ses řídil?

Ne. Bylo potřeba udělat fotky. Tečka. A tak jsem je dělal. Jediný vědomý koncept, a to mě teď s odstupem let překvapilo, byl ten, že jsme tvrdili, že umění budou dělat všichni, i když jsme to tak úplně nemysleli. Špičkově odvedenou práci jsme kladli na stejnou rovinu jako umění. Celou dobu jsem si tehdy říkal, že fotím obyčejně, jako by to dokázal každý, ale já po čtyřiceti letech vidím, že jsou to dobré fotky. Každý by je nesvedl. Ale za to nemůžu.

Na co jsi fotil? Jakou jsi měl k ruce techniku?

Občas jsem používal film Ilford a netuším, jak jsem k němu mohl přijít… Možná, jak jezdili lidi ze zahraničí a ptali se, co bych chtěl jako dárek, přivezli mi HP pětky. Hlavně jsem používal Orwo sedmadvacítku nakradenou z Barrandova, v mé generaci jsme s tím dělali všichni. Nebyl to dobrý materiál, ale byl jediný. Když jsem skenoval, úplně jsem nadskočil, jaký to byl nebetyčný rozdíl v poměru k Ilfordu. Dost často jsme zvětšovali na dokument, a pak bylo vcelku jedno, jaký je negativ, protože papír vzal desetinu tonality z filmu. Akorát že sedmadvacítka ve tmě nestačila, takže se musela převolávat a tím pádem dostávala zabrat. Byly to často podmínky, že bych normálně nefotil, ale já doufal, že z toho něco vykřesám.

Používal jsi blesk?

Vůbec. Nejdřív jsem měl Exaktu, pak Nikkormaty. Daly se koupit. Jednou do roka se objevily v obchodě. Měl jsem dvě těla. Filmy jsem měl v krabicích z Barrandova, co zbylo a co se nedalo použít, pětimetrové ústřižky, kvůli nimž nemělo smysl pouštět kameru, protože bys skončil v půlce záběru. Kameramani a lidi z laborek tyhle cancoury prodávali – co s tím jinak. Byla to skvělá recyklace. Navíjeli jsme si filmy sami do kazet, dokud vydržely a neodrbal se z nich filc. Je to šílené, když to srovnám se současnými možnostmi…

Nechybí ti někdy tenhle rukodělný prvek dnes, v době digitalizovaných médií?

Nejsem nostalgik. Temná komora, objevování obrazů ve vývojce mě bralo jenom do doby, dokud jsem to dělal v noci v kuchyni v talířích, což bylo prvních deset měsíců. Tím jsem tuhle magii odbyl a pak už jsem to považoval za nutné zlo. Když jsem dělal mraky fotek, protože jednou za dva týdny musela vyjít Výtvarná práce, tak aby mě z toho nejeblo, jsem si u každé fotky, kterou jsem hodil do ustalovače, odfrknul: „Zase dalších čtyřicet korun!" Na tu dobu to byly dobré prachy. Když jsi měl co dělat, bylo to slušné živobytí, podstatně lepší, než někde makat ve fabrice – a hlavně byla bonusem svoboda a nezávislost. Protože to byly svazové časopisy, přijali mě do Svazu výtvarných umělců, i když jsem neměl výtvarnou školu. Nemusel jsem být zaměstnaný. Byl jsem krytý. Nemohli mě obvinit z příživnictví. Ve čtyřiadvaceti jsem mohl sedět ve Slávii u Kolářova stolu s Joskou Hiršalem, Karlem Malichem… to bylo úžasné. Pokládám to za jedno z největších privilegií, které mě potkalo.

Jak na tebe působil Jiří Kolář?

On byl jediný, s nímž jsem si tam netykal. Kolář byl zvláštní… Když byl u nás Restany s nějakými Američany a prohlíželi si fotky, tak říkali, jaká škoda, že z akcí, které byly nafotografované, nejsou filmové záznamy. Vysvětlil jsem jim, že si kameru nemůžu dovolit, protože je drahá. „Mladej, co stojí taková kamera," otočil se ke mně Kolář. Asi pět set bonů, řekl jsem mu. „Tak si ráno přijď." A opravdu mi na kameru dal peníze. Potom jsem mu je vrátil ve fotkách. Byl ohromně velkorysý, nejenom ke mně. Ale když mu jeblo, pak byl docela neústupný, až zlý.

Vystavoval jsi někdy fotografie z undergroundu? Viděli je tví kamarádi?

Byly vystavené jedině ve Špálovce na výstavě Někde něco, kde jsme vystavovali společně s Jiřím a Bělou Kolářovými. Sešli jsme se s nimi jako mladší manželský pár. Zorka tam měla instalaci Seno-sláma a já měl chodbu Špálovky vytapetovanou od podlahy až pod strop fotkami. To bylo jedinkrát a naposledy, kdy jsem je vystavil. V devětašedesátém. Mohlo to být asi dvě stě fotek formátu třicet na čtyřicet. Od té doby je nikdo pohromadě neviděl.

Proč používáš šířkový formát?

Když fotíš lidi, je to stejné jako s krajinami, na to je šířka ideální. Občas foťák otočíš nastojato, ale to málokdy, spíš jsem to dělal s filmovou kamerou. Ono to nejde dohromady. Buď fotíš, nebo točíš. Když jsem zkoušel oboje, stalo se mi, že jsem ztratil přehled, co držím zrovna v ruce, a tak jsem třeba zmáčkl spoušť, že zachytím průběh situace, jenže jsem jenom cvaknul – a byl konec, protože to byl foťák místo kamery, což jsem netušil. Proto jsem kameru raději odložil. Nešlo to tak. Používat kameru reportážním způsobem skoro nešlo, protýkala tím zbůhdarma spousta materiálu, protože nikdy neodhadneš, jestli se situace rozplizne, nebo bude gradovat, musíš být připraven na začátku.

Navázal jsi někdy na tvorbu z prostředí undergroundu?

Pro mě je to uzavřená epizoda. Knížku připravuju víceméně z povinnosti k lidem, které jsem fotil. Jako své dílo bych ji nedělal. Nebaví mě se vracet k tomu, co jsem dělal před dvěma lety, natož před čtyřiceti. Pro mě je podstatná současnost a to, co bude. Když jsme se odstěhovali z ateliéru v Chodské, šel jsem kolem za měsíc a byla to pro mě ulice jako jakákoliv jiná. Když přijdu náhodou na Vinohrady, je to absolutně uzavřená kapitola. Když prohlížím a upravuju fotky z takové dávné historie, trpím u toho jako zvíře. Zdržuje mne to od toho, co musím dělat teď.

Zasmál ses taky někdy?

Ani jednou. Většinou to bylo smutné, protože jsem si uvědomoval, že jsem zůstal skoro sám. Zorka odešla, Mejla, Věra, Magor… Ale byl jsem překvapený, jak ty lidi byli hezký. Tenkrát jsem vůbec nevnímal, co tam bylo krásnejch holek kolem nás. Jako bych měl klapky na očích. Vzpomínám si, jak jsme si v legraci s klukama říkali, že to chce mít holky mimo androš, protože voněj… Přes ten děsivej průser, ve kterým jsme žili, přes tu hrůzu, co nám Rusáci provedli, to byl hlavně veselej tanec. Překvapuje mě, jak to bylo přátelské prostředí, což z obrazu nevyčteš, to může ukázat jenom fotografie. Chvíli jsem zvažoval, jestli fotky pustit, nebo ne – ale pak jsem se rozhodl, že nebudu nic cenzurovat. Bylo vidět, že jsou všichni spolu rádi, holky, kluci. Překvapuje mě veselost, až vřelost, která z toho všeho vystupuje na povrch.

Epilog

Každý rok strávíš spoustu týdnů v sedle kola – ostatně díky téhle společné zálibě jsme si začali tykat, protože jsi mi vysvětlil, že cyklisti si prostě vykat nemůžou. Na to, že ses pohyboval roky v undergroundu a mezi bohémy, máš překvapivě pozitivní vztah ke sportu. Jak sis ho osvojil?

Závodil jsem na kole, protože jsme měli úžasného tělocvikáře, kterého jsem nemohl nechat ve štychu, takže když se pořádaly přespoláky, běhal jsem je, hrál jsem tenis, docela slušně, byl jsem v patnácti přeborník Nasavrk v singlu a s bratrancem v deblu. Z Humpolce jsme jeli do Nasavrk na kole, bylo to sto kilometrů. V patnácti jsem měl už papíry na větroně, mohl jsem lítat. Letiště bylo dvacet kilometrů od Humpolce, takže jsem tam jezdil denně od dubna do prvního sněhu na kole. Ráno jsem si ještě dával patnáct tam a zpátky do Křelovic. Denně jsem jezdil sedmdesát kiláků, takže jsem měl najezdíno poměrně dost. Byl jsem bláznivý cyklista, člen humpoleckého Sokola, z něhož se stala Jiskra, ale nebyl to cyklistický oddíl, což specialisti z Jihlavy, Havlíčkova Brodu, Pelhřimova nemohli přežít a snažili se mě přetáhnout k nim. Marně. Jezdil jsem v trenýrkách. Speciálních. Mámě jsem vysvětlil, že se dělá speciální vložka do cyklistických kalhot, a ona mi do trenýrek všila vycpávku z materiálu na vycpávky na ramena. Přijel jsem z prvního závodu, vycpávka byla rozšmelcovaná a měl jsem pytel chlupatej jak medvěd!!! Jenže jsem měl naježděno tolik, že jsme všechny likvidovali. Jednou proti nám postavili kluky z brněnského Favoritu a zmastili jsme i je. Odjel jsem hned po začátku závodu zběsilým tempem a vůbec mě nestíhali, porazili je i mí kamarádi. Když jsem odešel do Prahy, s cyklistikou jsem přestal a zase se k ní vrátil, až když mi bylo kolem padesáti.

Zjistil jsi, k čemu je sport dobrý pro běžný život?

Kvůli pokoře. Kdybych dělal jenom cyklistiku, tak bych ji neměl, protože jsem strašlivě vyhrával. Ale když jsem zkusil ostatní sporty, dostával jsem hrozně do držky. Třeba hokej jsem hrával proti bráchům Holíkům, kteří nás ničili, Jirka a Jarda nám nasázeli i třicet branek. Byla to zkušenost k nezaplacení. Když jsem se s nimi srazil, bylo to jako narazit do zdi. Nešlo se s nimi měřit. V létě ale přišel náš čas a klukům z Brodu jsme to vrátili.

Rozhovor s Janem Ságlem vedl Petr Volf v červenci 2012

The Underground

When did you realize that you were part of the underground?

Me and Magor were in a photo club in Humpolec. That's where we met and where we started to make surrealist photographs without ever having heard of Štyrský or Teige. When, a year later, we learned that there'd been some kind of André Breton, we were pissed off on the one hand because we realized that we hadn't invented anything new, but on the other hand it was a nice feeling because it confirmed that we weren't complete crackpots. We even had an exhibition! One classmate's mother worked at a pastry shop that they owned, and that's where we exhibited our surrealist photographs. Dušan Kadlec added some drawings. But after an hour, the cops came and confiscated the photographs and drawings, and that was that. Basically, we were outsiders from the very beginning, pushed to the margins without knowing that there was any underground. Magor was 17; I was 19, I think. Since the cops didn't have anything else to do, they tried all kinds of things on us and brought us in every now and then. They showed me a bunch of papers that they'd collected on me. For example, they came up with the idea that we'd stolen some watches. "How was it really?!" they bellowed. They did it out on boredom, but the result was that we ended up part of the underground.

Was "underground" as common a word in the sixties as it is today?

It wasn't as common, but it had a more specific definition. Today, just about everything is underground, just like almost everything is a happening. I recently read that the unions were organizing a happening. I almost jumped out of my skin. The same thing with some nurses at the hospital: they put a tag on their chest saying that they were on strike, and it was happening. These words have lost their meaning. Underground as we understood it meant being outside of established society, but also outside of the society of our parents – outside of conservative, polite society. Our ideal was not anything asocial or disgusting; we wanted to be thoroughly outside of all official structures.

Were there any rules in the underground?

It was pretty open, even long hair wasn't mandatory. There were artists there who didn't have long hair. We weren't dogmatic or like a sect.

What started your collaboration with the Primitives Group, which culminated in the legendary Fish Feast and Bird Feast in the late 1960s?

That was Magor's doing. In '67 he was only just starting to drink, and by some twist of fate he showed up at a Primitives concert. Magor went wild and threw his leather jacket on stage; amazingly enough, it was returned to him. He was ecstatic, said he'd\ witnessed a miracle, a fantastic band that played music by the Fugs, who were our favorites. We went to see Evžen Fiala, the Primitives' manager, to say that we wanted to work with them on the visual side of their performances. Evžen didn't really know what a visual side was, but he somehow understood unconsciously that it might work. I don't think there was anything like it anywhere – even in the outside world. At the time, they at most played in furry vests and weird shoes.

You turned the concerts into celebrations combining several different art forms. Where did you find your inspiration?

Because Zorka and I were ardent Celtologists and Věra Jirousová was a Cabbalist, we decided to dedicate the concerts to the elements. The first was dedicated to water. For Fish Feast, Zorka designed and sewed costumes in greenish-blue colors, with jellyfish and fish on them. That was the first time that a band had its own costumes. At the end, they threw a carp into the audience. Bird Feast was a real success. It was attended by Pierre Restany, the French theorist of new realism and one of the most renowned art theorists at that time. He brought the painter Martial Raysse with him. Originally, Raysse didn't want to go to Prague, but Restany told him how beautiful and easy the girls were, so in the end he came to Prague in a black velvet suit to hunt for beautiful Czech girls. Someone dragged him to the F-klub in Smíchov, which was knee-high in feathers. I'd told the guys to go get some feathers in Libuš, where they processed chickens, and they got a whole sack. When they cut the bands that held it together, the whole F-klub was buried in feathers up to your knees. During the performance, people would scoop up feathers and throw them all around them. Today, you'd get locked up for that kind of stuff; the health inspectors would never allow anything like that.

Where did you get the money for a more elaborate stage design?

There wasn't money for anything, so we had to come up with ways of doing without. We needed a stage that would fit in a car and could be set up in, say, Karlovy Vary or Havlíčkův Brod. I remember working on something at home with a roll of plastic when all of a sudden it occurred to me that it was a meter in diameter and essentially infinitely long. I tried to inflate it with a vacuum cleaner – and it worked. So we traveled with rolled-up plastic sheeting, a vacuum cleaner, and rubber bands for tying up the inflated plastic. By turning them into columns and

illuminating them, we had a stage that basically fit inside one large plastic bag. We first tried it out at F-klub, where we hung it all from the ceiling on black string. When the concert reached its climax, we cut the string, and the long plastic tubes – which naturally reminded people of condoms – fell into the audience, where they were immediately torn to bits. It really worked. The psychedelic music was intoxicating; the people were in another state.

Did you smoke marijuana?

There wasn't any! Sometimes, some Swedish girls would bring some. I smoked some disgusting hash maybe twice, but otherwise there wasn't anything, not even mushrooms. Grass first showed up a bit in '63 or '64, but it wasn't anything to write home about. So our inspiration was pretty clean – nothing but our fantasy. Pure imagination.

Hold on... Swedish girls?

They liked the freedom we had here. They were girls from small towns who had studied fields that would never get them a job where they lived, and so they spent sometimes 10 years on the dole. They were art historians from cities without a museum or gallery, but the government looked after them. I know that for a fact. The girls said that they chose what to study so they wouldn't have to work. The problem was if a gallery opened there before they finished their studies and they had to go to work.

Did you have any information that helped give you an idea about what was happening in foreign art?

Only fragments. Information made it our way through various channels. For example, lots of people from my generation saw the newsreel from the early sixties about degenerate Western art – Niki de Saint Phalle shooting paint-filled balloons, Georges Mathieu running towards a canvas on the stairs, or Jean Tinguely with his art machines. It all ended, naturally, with painting monkeys. The whole week they showed that newsreel, we'd go to see any old crap just so that we could see it. In 1960 or '61, it was an absolute revelation.

What was your relationship to Milan Knížák, an important figure in the Czech underground?

I always liked Milan's things. I was never personally at any of his actions at Nový Svět, but we saw each other occasionally. Milan was a much greater artist than everyone else except Mejla Hlavsa.[1] He was well-informed and a really good musician; in my opinion, his classical music is outstanding – I was at a few concerts, and they were amazing. He knew how to make music, which we didn't. I spent six months going to violin lessons, but preferred skipping class and playing hooky together with this one girl. We had two concerts with him, once in Suchá near Nejdek in western Bohemia, and then the Homage to Warhol at F-klub. There's a film from that one.

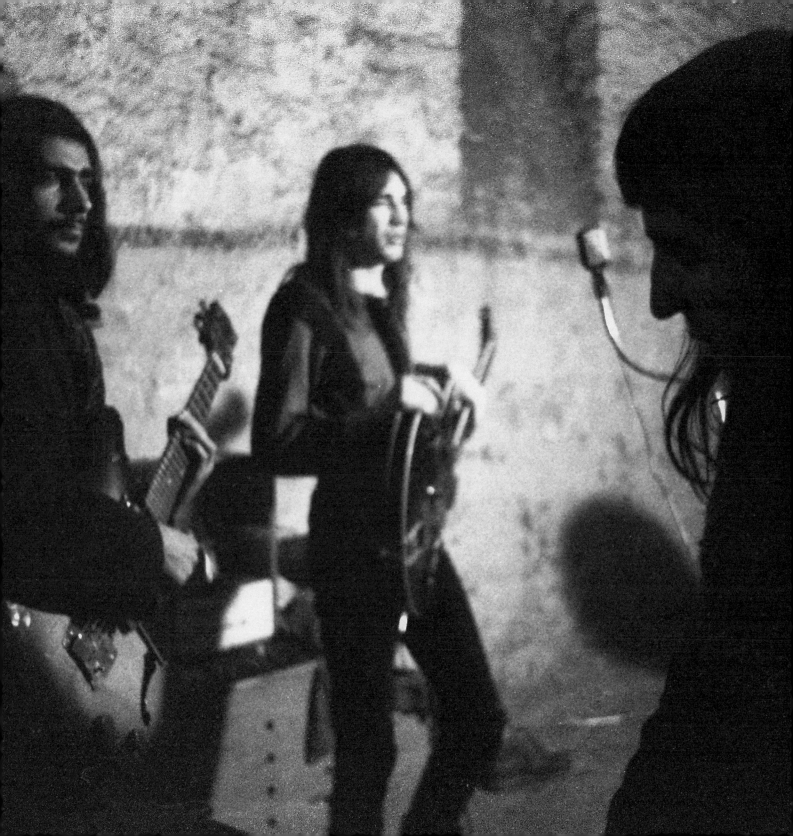

Knížák likes to claim that he was the uncrowned king of longhairs.

That isn't true. Milan was too dominant a person and beyond the longhairs' comprehension. He was somewhere totally different. He made concrete music, whereas the Plastics' music was just a branch of rock, closely related to The Fugs, The Mothers of Invention. Knížák was closer to Cage. That was truly intellectual musique concrète: he brought motorcycles on stage, chainsaws, washing machine drums – everything that DG 307 started doing later. They'd been friends with the Plastics and Mejla often played with them, but the inspiration quite clearly came from Milan Knížák. The same goes for Umělá Hmota. Knížák was an artist to the bone. You could see it on him; he made his own costumes. He met Marie, with whom he still lives, through Věra Jirousová, and I have two photographs from the day they fell in love. They are precious pictures, and Marie loves them. It happened at the Němec household. Milan had somehow ended up there, and immediately hooked up with the most beautiful girl there. They found each other; they belong to each other. It's unreal the way she protects him. If you lay into him anywhere in her vicinity, she'll be all over you. She is insanely devoted to him.

Zorka

How did you meet your wife Zorka?

Well, I used to go visit Magor at home, but it all went really slowly… There were two schools in Humpolec – we attended the old school, "Amerika", and Podhradí was the new school. Those of us from Amerika somehow decided that the kids from Podhradí were Bolsheviks because they were from the new school, even though the communists hadn't built it – it was built in 1937, under Masaryk. Of course, we didn't know that, and were happy that we could hate them. Zorka was an excellent speaker, so they used her to dominate all the school celebrations, for which they herded all the kids from both schools into the local movie theater. For me, she was a class enemy. My nickname was Dulles, so I could make it clear that I was a capitalist rabble-rouser, but she recited Wolker or some other proletarian poets. We didn't start going together until I was in the army. I kept wavering. I thought that if I was going to make art, I couldn't have time for girls.

How did you get along on the personal and artistic level?

There's no way of describing it. We understood each other absolutely. Nobody believes that such a thing is possible. All those years, we never had a single conflict. None at all. Not even about something stupid. We never once argued. That's why it's so hard for me now to work on photographs showing Zorka… Some of the girls from the underground tried to see if I was strong and solid enough, but they didn't have a chance. I'm looking at the photographs on my monitor: all the beautiful girls that I could've had… but they didn't do it for me. Zorka had an

extrasensory sensitivity. If she had nurtured it, she would've been one hell of a shaman. She would know what was be coming. If she'd gone to some teacher and learned to work with it, she would've mastered it. But then she probably couldn't have painted. The internal pressure that pushed her to do art would have found some other outlet.

She was a star. One of the first people who managed to combine land-art and action art.

At the time, we claimed that everyone would be making art, which may sound stupid, but we meant it more in the sense that anything made in good faith is an act of creation and thus also an artistic act. That's why people hated Zorka all her life and continue to hate her today for daring to bring hay and straw into the Špála Gallery and declaring it art. That pissed off not only all the Bolsheviks, but also almost the entire contemporary art scene, because under Chalupecký that gallery was a church of art where everyone wanted to exhibit. And now, someone was stacking hay and arranging straw in this temple. It wasn't that it was there, but that someone was calling it art. Chalupecký, who had given the green light without knowing what the exhibition would look like, was in the hospital at the time. Some people from the UB 12 art group went to see him, loaded him in a car and took him to the gallery in order to prohibit the exhibition. They had managed to swallow Eva Kmentová's exhibition, her footprints, but this was too much for them. In their view, it was a bunch of crap. Chalupecký was deeply shocked, but said that he was the last person on earth to prohibit an exhibition, so it went on. After the exhibition, the presidium of the artist's union had a meeting at which they voted to kick her out of the union. Fortunately, when the union's vice-president Jiří Kolář learned that he was the only person to vote no, he threatened to quit the presidium. So they decided to vote again, and because they were afraid that Kolář might resign, the second vote was in Zorka's favor. If they had kicked her out, we would have been in deep shit. Zorka would have lost the studio on the corner of Slezská and Chodská streets, which was also our home. But they never forgave her. At the same time, the exhibition spoke to people who were otherwise uninterested in art. Some country backpacker types even spent the night there.

I'm familiar with photographs from Zorka's groundbreaking action of throwing balls into a pond. Where did she get that idea?

At the exhibition *New Sensitivity* exhibition, held in 1968 at Mánes, she had two objects into which she had incorporated balls. The only people to play with them were foreigners, because they had some experience with galleries, but the gallery attendants took the balls away and forbade them from playing with them. They despondently called Zorka, saying, "Mrs. Ságlová, they're destroying it!!!" Zorka got upset, took down the unfinished ball sculpture, bought some more, and decided to throw them into a pond, thus creating a floating sculpture. But she was pregnant at the time, Alena was born in November, and then everything froze over. Magor and I went three times to talk the pond into thawing.

You talked to a pond?

Absolutely seriously. It was great fun. But we didn't succeed until March, when there were still pieces of ice on the surface after a nighttime freeze. Lots of people came, including Mejla Hlavsa and the other Plastics, with whom we had begun to collaborate. You always take a risk as to who will participate in such an action, because there is no way of predicting how they will respond and if they will be capable of joining in. It turned out fantastic. From that point on, we were in contact with the Plastics. It was the first step towards Zorka's outdoor art activities.

The split with Magor

How did Magor take the fact that you married his sister?

Magor wasn't jealous. I think it's much worse if you start to date your best friend's daughter. It's strange, sometimes it leads to friction, but with Magor it was mainly out of ideological reasons.

When did things between you come to an end?

We parted ways ideologically in '66. Things had been slowly building up to a split, because Magor was a leader with all of a leader's unpleasant characteristics that I couldn't stand. Above all, I can't stand manipulation, and Magor manipulated the people from the underground. Maybe it couldn't have been any other way, but it bothered me more and more, because that manipulation kept getting stronger. Essentially, Vašek Havel[2] came in by one door and I left by another. I didn't want to politicize the underground. For me, it was mainly about freedom and having a status that was thoroughly outside of any establishment or any structures. Sure, they were grinding us down, but for me it was important to pretend that they weren't there. I wanted something like an oasis of freedom.

You wanted to push the pressure from your surroundings away from yourself?

The only thing that I felt could be done with them was to act as if they weren't there. To ignore them. When Magor came to us and said that Vašek Havel was interested in meeting with us, I told him over my dead body. He borrowed some of my pictures under a pretext, in order in order to show Havel what we were doing. Mostly, he wanted to show off. Three days later, I was at František Šmejkal's studio, where they had met, and my photographs were spread out all over the place. They'd looked them over and then gone drinking at the Kriváň pub, where they got plastered. Magor had left the photographs. I was really pissed off, of course, because it was clear that the cops who were trailing us must've run into the Havels in front of the studio – where Magor also lived – and it was clear that it was a question of weeks or days before we'd be taken in. "Have you lost your mind?!" And Magor goes: "Let them see how strong we are!!" So I hit him. Not anything that might kill – I just wanted to underscore what I was saying: "No way they're going to arrest anyone because of my pictures." That's a basic photographer's principle, because when

you photograph people, you take on a certain responsibility. If you don't have that, you're an asshole and don't deserve to hold a camera. I took the photographs and left. I told Magor I was done with him. That was the end of our friendship, which had been fading anyway. But that was the end of all ends.

Were your fears justified?

About fourteen days passed. I knew we were in deep shit, but I didn't believe it. It was like when they picked up your neighbor in Russia, and people thought it didn't affect them because after all it wasn't them who got picked up. I did something just as insane and didn't hide the pictures anywhere. I kept them at home. I stuck my head in the sand. Then we left for our cottage near Blaník Mountain. There was a barren plum tree growing over our stone cellar, and Zorka had taken it into her head that it had to be chopped down. Sure, I knew that it needed chopping, but I didn't feel well. I had the flu. Zorka somehow sensed we had to get home, but it was a bit complicated how she arranged it. She saved me and definitely some of the people from the photographs from doing time. When she insisted on it, I took a saw and headed out for the tree. I was pissed off and sick, so I cut it poorly. Just that week, the neighbors had finally gotten a telephone line installed that they'd spent some 20 years waiting for, and the wires led along our house – and that tree started to fall right into the wires. I said to myself, the Kadeřábeks are going to kill me, because they'd been so happy to finally have a telephone – they'd even offered us right away that we could use their phone – and here I am cutting their line like some moron from Prague! I leaned my back into the trunk and kept it from falling into the wires, but the unsawed portion was on my side. I called to Zorka to grab a rope and throw it into the crown and pull. Nothing happened. A neighbor came by, walked through the gate without saying a word, and knocked the tree over. With one hand.

That must have been comic.

Humiliating! I said I didn't want to see that cottage anymore, that it's nothing but trouble and that I'm going home. Zorka and Alenka came with me. It was Sunday, and we were in Prague by noon. A short time later, Věra Jirousová and Jiří Němec came to say that the guys had been picked up. So they were starting to clean house. I made two piles of photographs and negatives. One went to Milena Černá and the other to Pavel Vašíček. The cops showed up at eight in the evening with a search warrant. They must have known that I usually came home from the cottage around that time. I had accidentally left behind maybe four photographs from a concert by the Primitives Group, which they took with them. They took me, too, of course. The main investigator was this young guy. I recognized him from somewhere, but I didn't know who he was. I asked him, and he said that we'd definitely seen each other at the Němec household in Ječná Street, but that he'd had hair down to his shoulder blades. Somebody had brought him along as a great friend on New Year's Eve. He'd apparently enjoyed his time among us, because it was clear that

he wasn't really into the investigation: "Do you know that you can refuse to answer because your brother-in-law has been charged already?" he advised me. That resolved it. I knew that they wouldn't get anything out of me, but this way it was much simpler. They kept me until morning, I signed that I was refusing to answer in order not to incriminate myself or a member of my family – and I could go home. They later tried plenty of times to get me to agree to collaborate, because they knew that I had split with Magor, but they didn't realize that it's one thing to part ways ideologically and another to be able to shave yourself at home without getting sick from your own sight in the mirror.

About photographing

When did you start to take pictures?

I got my first camera at age eight – a Fokaflex, a kind of false twin-lens reflex. My first roll of film showed my brother and sister on the edge of the woods. Each is holding a mushroom, and they are surrounded by more mushrooms. It was the first time that I had wanted to document anything. The next rolls were all silly stuff. I tried to shoot close-ups of flowers and the like; it already started with my second roll. I don't know where I came up with that.

Did you want to be an artist?

Something like that was unthinkable in Humpolec. I had a gift for math and physics, so I went to study mechanical engineering in Prague and thought I'd be an airplane or camera builder. But I quickly discovered that that wasn't it, and so I left after my first year. This was followed by hard times, years where I literally went hungry. There's no other way of putting it. I ate at the student cafeteria by going for "seconds" with someone else's plate, and when the cafeteria was closed on Saturday, I had to make do with stale bread. That's how you discover that you're an artist. That you can't leave it behind. Those things show who wants to be an artist and who is one.

When did you start to photograph for a living?

My poverty and misery came to an end when Magor and Zorka's cousin Jirka Padrta gave me a job taking photographs for the artist union's magazines. Jirka was the editor and later editor-in-chief of *Výtvarná práce*, which had its offices at Mánes. All at once, everything changed because not only did we have lots of information about the world of art, but most importantly I got assignments and photographed exhibitions, and so we warded off the worst poverty. I could make a living; it was pretty decent until '72. I documented exhibitions by Malich, Sýkora, Demartini, Boštík, Kubíček, all of whom I felt a kinship to. It was unreal. I could spend hours and hours with Vašek Boštík, who was just a year younger than my dad. Basically, I didn't even have to study art. I got it all first-hand.

How did people in the underground respond to you starting to take their pictures?

They were cool about it. I had their absolute trust. I didn't show up at their events at random. I'd come up with their performances' visual design together with Zorka, so I could photograph what I wanted to, including the audience. I never had any problems in that regard. Wait, one time! It was in a pub, and I wasn't taking any pictures just then. I was sitting in "Na Zvonařce" with Pavel Dias. Neither one of us had his camera with him, but there was this interesting group sitting next to us… Taking pictures is legalized voyeurism. I'm a voyeur, and I started to photograph in order to legalize it. So we photographed that group, but without our cameras. After a while, this guy got up from the table, huge body, and asks do we want a punch in the face. We told him meekly that we know we're behaving like idiots but we're both photographers and can't help it; that's just the way we are. "Go ahead and punch us," we offered. And so we got drunk together. That was the only time I was in danger of getting smacked.

The photographs from the underground are stylistically uniform. They look like a cycle spanning several years. Did you set anything for yourself that might be called a concept, something that you followed as a guideline?

No. Someone needed photographs. And so I took them. Period. The only conscious concept – something that surprised me with so many years of hindsight – was that we claimed that anyone could do art, even if we didn't mean it 100%. We placed superbly executed work on the same level as art. At the time, I was constantly telling myself that I was taking ordinary pictures that anyone could take. But forty years later, I see that they are good pictures. Not everyone could take them. But that's not my fault.

What did you shoot with? What technology did you have access to?

Every now and then, I used Ilford film, but I have no idea where I might have gotten it… when someone came from abroad and asked me what I'd like as a gift, then they might bring me some HP5. Mostly, however, I used Orwo 27 stolen from Barrandov. Everybody from my generation shot with that. It wasn't great film, but it was the only we had. When I scanned them, I was shocked at the enormous difference compared to Ilford. We often enlarged onto Dokument,[3] in which case the type of negative wasn't important, because the paper took away one tenth of the negative's tonality. However, Orwo 27 didn't do well in the dark, so it had to be overdeveloped, which really stretched it to the limits. I often shot under conditions that I wouldn't normally, and hoped that I might squeeze something out of it.

Did you use a flash?

Never. At first I had an Exakta, then some Nikkormats. You could buy them. They appeared in the stores once a year. I had two bodies. The film I got in boxes from Barrandov – leftover stuff they couldn't use, five-meter-long scraps that

were too short to start the camera because you'd only get half the take. The cameramen and lab technicians sold these scraps – what else to do with them? It was a great form of recycling. We rolled our own film onto rolls as long as they lasted and the felt didn't wear off. It's insane, when I compare it to today's possibilities…

Don't you miss the hands-on approach in today's digital media era?

I'm not nostalgic. The darkroom and pictures emerging in the developer kept me enthralled only as long as I was developing in dishes at night in the kitchen, which was the first ten months. With this, the magic was spent and I saw it as a necessary evil. When I started doing tons of pictures because *Výtvarná práce* had to come out every two weeks, I'd snort "Another 40 crowns!" each time I threw a photograph into the fixer – it helped me keep my sanity. That was good money at the time. It was a good living if you had work, significantly better than working in a factory somewhere – and most importantly, you had the bonus of freedom and independence. Because they were artist union magazines, I got accept to the Union of Fine Artists even though I hadn't studied art. So I didn't need to find employment. I was covered. They couldn't accuse me of being a freeloader, a parasite. At 24, I could sit at Kolář's table at Café Slávia with Joska Hiršal, Karel Malich… It was amazing. I consider it one of the greatest privileges that I have been given.

What was your impression of Jiří Kolář?

He was the only one with whom I wasn't on a first-name basis. Kolář was unusual… When Restany was visiting with some Americans, and they were looking through some photographs, they said that it was a shame that the events in the pictures weren't recorded on film. I explained that I couldn't afford a camera, because they were expensive. Kolář turned to me and asked, "Young man, how much does such a camera cost?" Around 500 coupons,[4] I told him. "Come by in the morning." And he really gave me the money for the camera. I paid him back in photographs. He was immensely generous, not only to me. But whenever he blew a fuse, he was uncompromising, almost evil.

Have you ever exhibited the photographs from the underground? Have your friends seen them?

The only time they were ever exhibited was at *Somewhere Something* at the Špála Gallery, where we exhibited alongside Jiří and Běla Kolář. We came together with them as a younger married couple. Zorka had her straw-and-hay installation there, and I wallpapered the gallery's hallway with photographs from floor to ceiling. That was the first and last time that I exhibited them. In '69. It was probably around 200 photographs, 30 by 40 centimeters. Since then, nobody has seen them all in one place.

Why do you use horizontal format?

When you photograph people, it's the same as with landscapes. For those, horizontal is ideal. Sometimes you turn the camera upright, but only rarely. If anything, I did it with a film camera. The two don't go together. Either you shoot still or motion. When I tried both, I sometimes lost track of what I was holding in my hand, and so I pressed the button to capture an ongoing situation, but all I did was go click – and that was it. Because I didn't realize that it was a still camera and not a movie camera. So I decided to put away the movie camera. It just didn't work. It was nearly impossible to use for reportage. You end up wasting tons of film because you can never guess whether the situation will fizzle out or whether it is headed somewhere. You have to be ready from the beginning.

Have you ever followed up on your underground photographs in more recent works?

That's a closed chapter for me. I'm putting together this book more or less out of a sense of duty towards the people I photographed. I wouldn't do it as my work. I don't enjoy going back to things I did two years ago, let alone forty. For me, the important things are the present and what will be. A month after we moved out of the studio on Chodská Street, I was walking by and it was a street like any other. If I happen to come to Vinohrady, it is absolutely a closed chapter. So when I am working on photographs from ancient history, I suffer like a dog. It keeps me from what I have to do now.

Did you ever laugh at yourself?

Not even once. Most of the time it was depressing, because I realized that I've remained almost all alone. Zorka is gone, Mejla, Věra, Magor… But I was surprised at how pretty those people were. At the time, I didn't even notice how many beautiful girls there were around us. As if I had blinders on. I remember how me and the guys used to say as a joke that we needed girls from outside the underground, because they smelled nice… Despite the terrible mess we lived in, despite the horrible things the Russians did to us, it was mostly a joyful dance. I'm surprised at how only photographs are capable of depicting this friendly environment, something that you don't get with paintings. I briefly deliberated whether to show the photographs or not, but then I decided not to censor anything. It was clear that everyone was happy together – guys, girls. I'm surprised by that joyful, almost arduous feeling that floats to the surface from it all.

1) Milan "Mejla" Hlavsa (1951-2001), founder, chief songwriter, and original bassist of the Plastic People of the Universe.
2) Vašek is a nickname for Václav.
3) A type of cheap photographic paper that produced coarse, grainy images.
4) "Tuzex" coupons were exchangeable against hard currency, and could be used to purchase Western luxury goods at special shops in communist Czechoslovakia.

Epilogue

Every year, you spend several weeks on your bike – in fact, we're on a first-name basis thanks to this shared interest, because you explained to me that cyclists are always informal to each other. For someone who spent years in the underground and among bohemians, you have a surprisingly positive relationship to sports. How did this happen?

I used to go bicycle racing because we had a great gym teacher whom I couldn't let down, so when there were cross-country races, I ran them. I played tennis pretty decently, and in Nasavrky at age 15 I was the champion in singles and with my cousin in doubles. We rode from Humpolec to Nasavrky by bike – 100 kilometers. At 15, I also had my glider license and could fly. The airport was 20 kilometers from Humpolec, so I rode there every day on my bike from April until the first snow. In the morning, I rode another 15 there and back to Křelovice. I rode 70 km a day, so I had quite a lot of mileage under my belt. I was an insane cyclist, a member of the Humpolec sports club that later turned into the Jiskra club. It didn't have a cycling division, which the specialists in Jihlava, Havlíčkův Brod, and Pelhřimov couldn't accept, so they tried to pull me over to their club. In vain. I rode in boxer shorts. Special ones. I explained to my mom that there were special inserts for cycling pants, and so she sewed some shoulder pads into my boxer shorts. When I got back from my first race, the shoulder pad was ground to bits and my testicles were furry like a bear!!! But I'd had so much practice that we eradicated them all. Once, we went up against the guys from Brno's Favorit, and we wasted them, too. I took off at a frantic pace right at the start of the race and they couldn't keep up. Even my friends beat them. I stopped riding when I moved to Prague, and only returned to it when I was around fifty.

Have you figured out what sport is good for in everyday life?

For humility. If I'd done nothing but cycling, then I wouldn't have learned it, because I was always winning. But when I tried other sports, I got knocked down. For example, I used to play hockey against the Holík brothers from Brod, and they destroyed us. Jirka and Jarda shot thirty goals against us. That kind of experience is priceless. When we collided, it was like running into a wall. There was no way of measuring up against them. But summer was our time, when we gave it back to them.

Jan Ságl was interviewed by Petr Volf in July 2012.

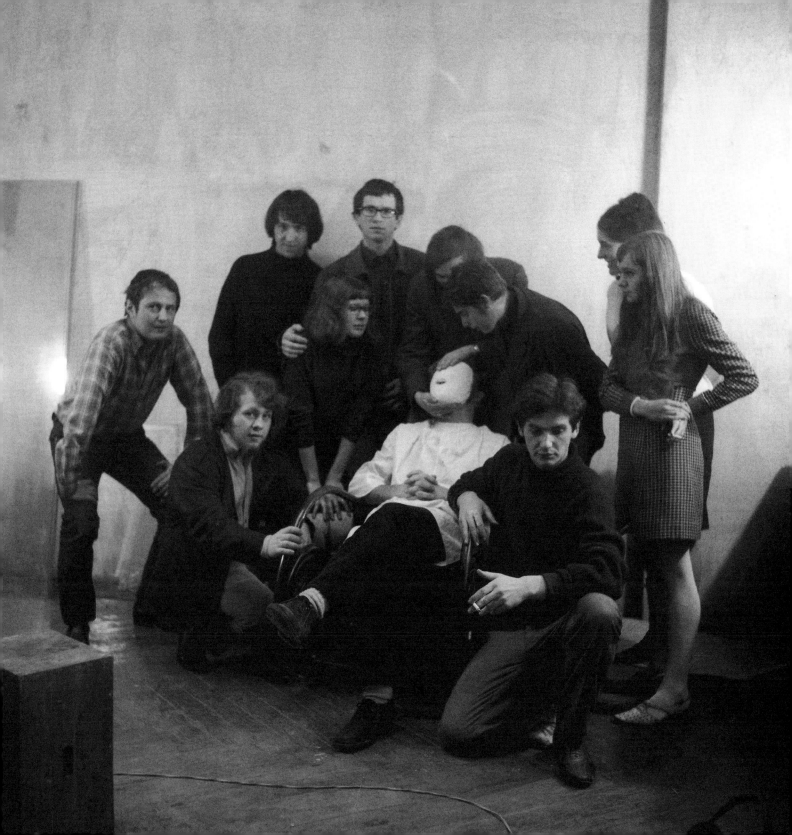

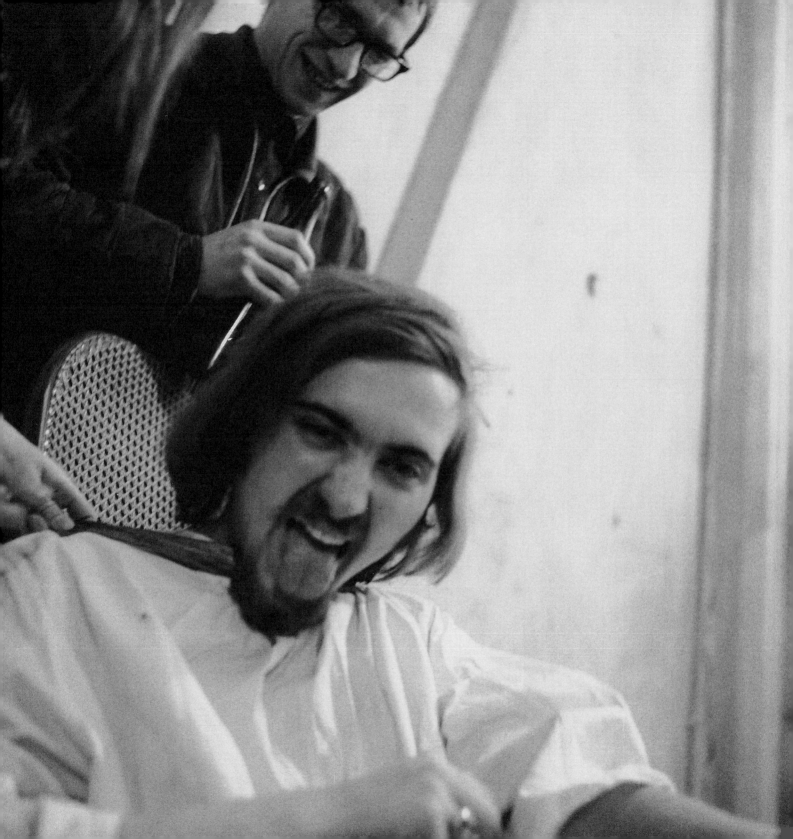

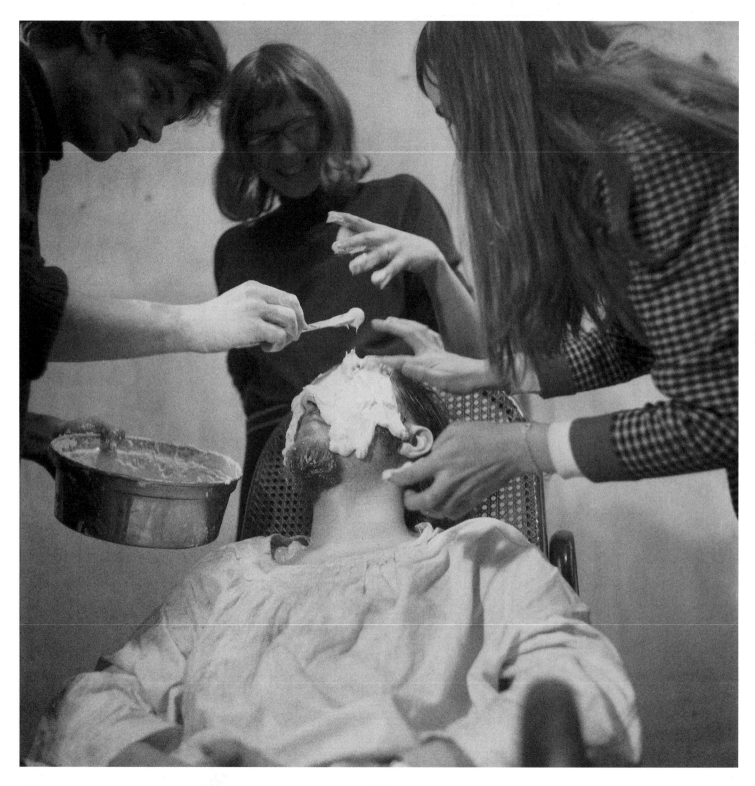

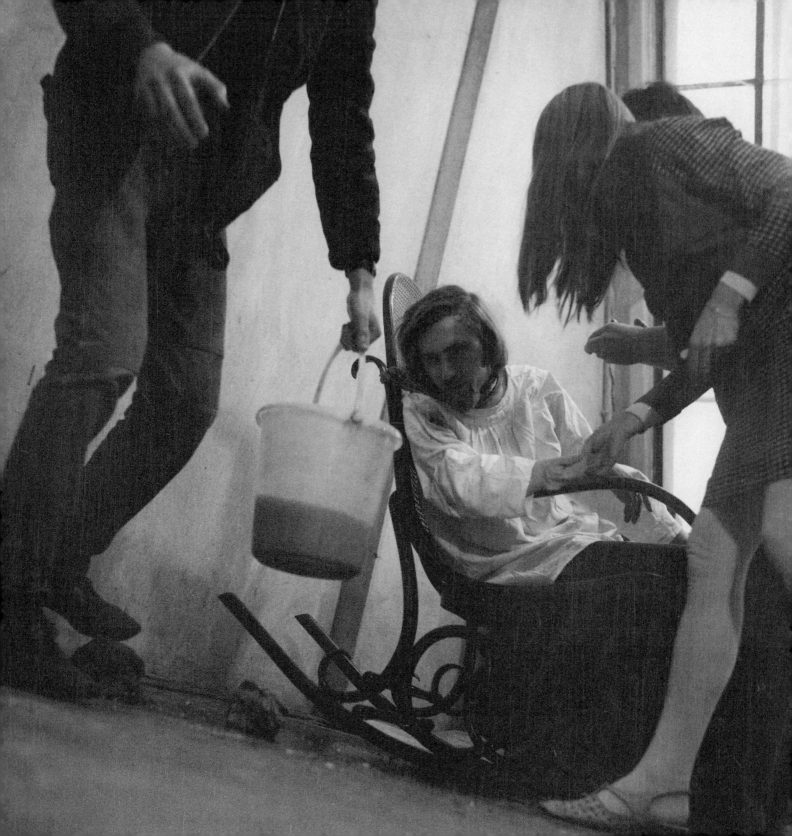

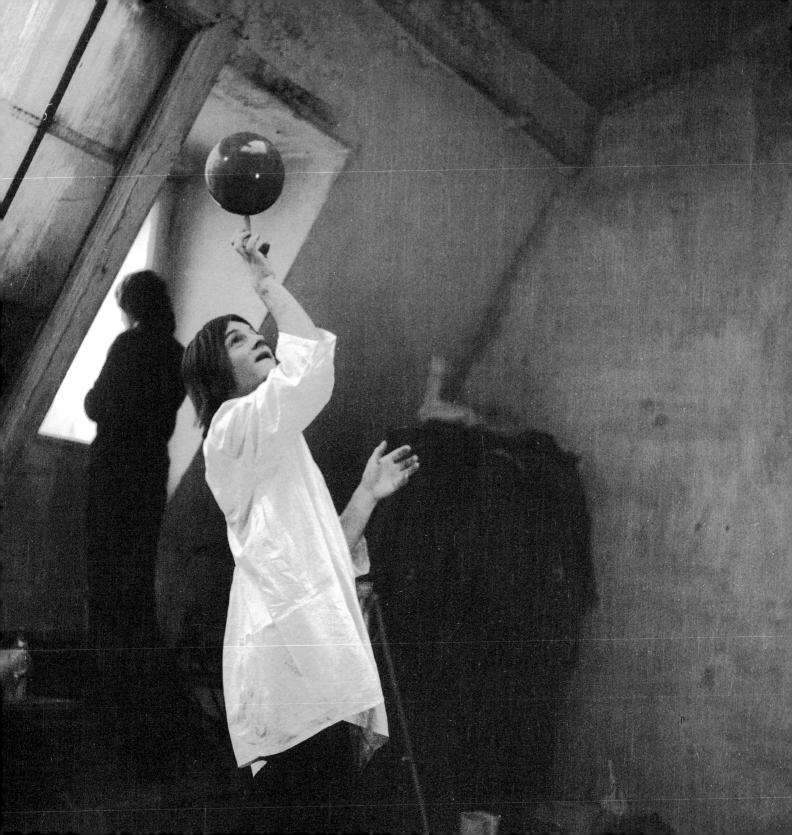

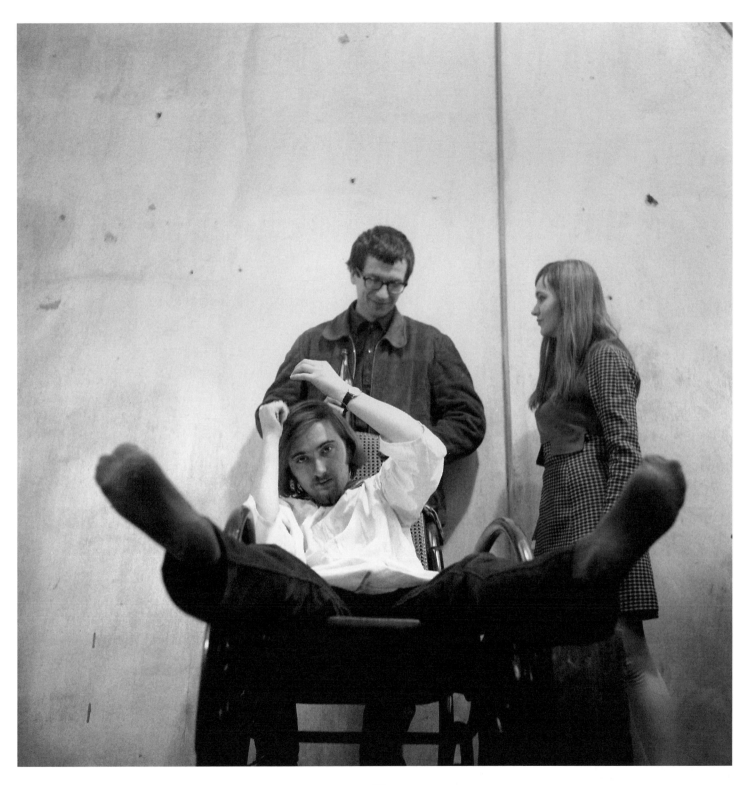

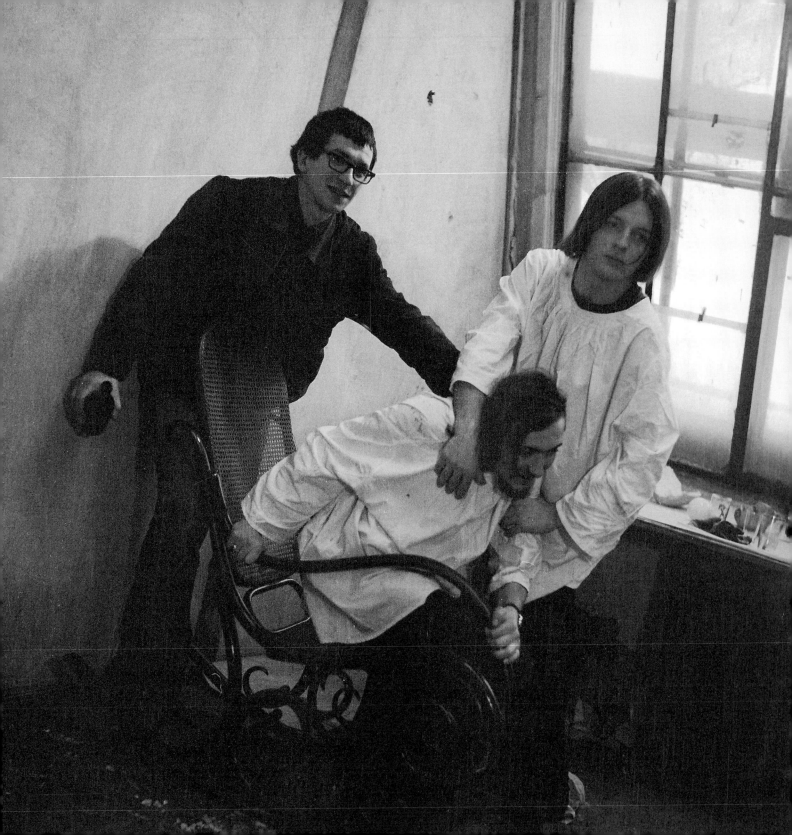

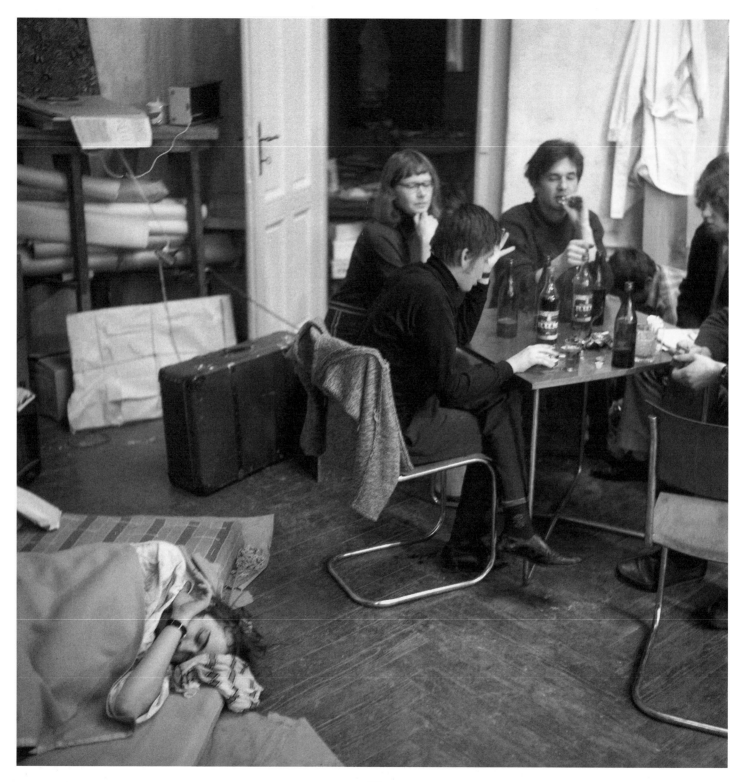

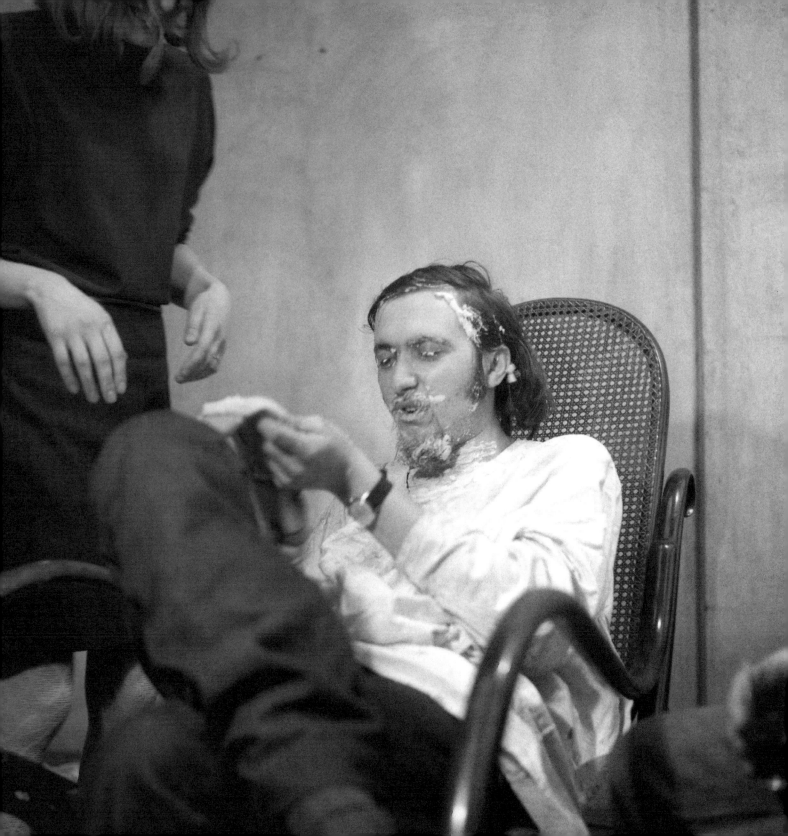

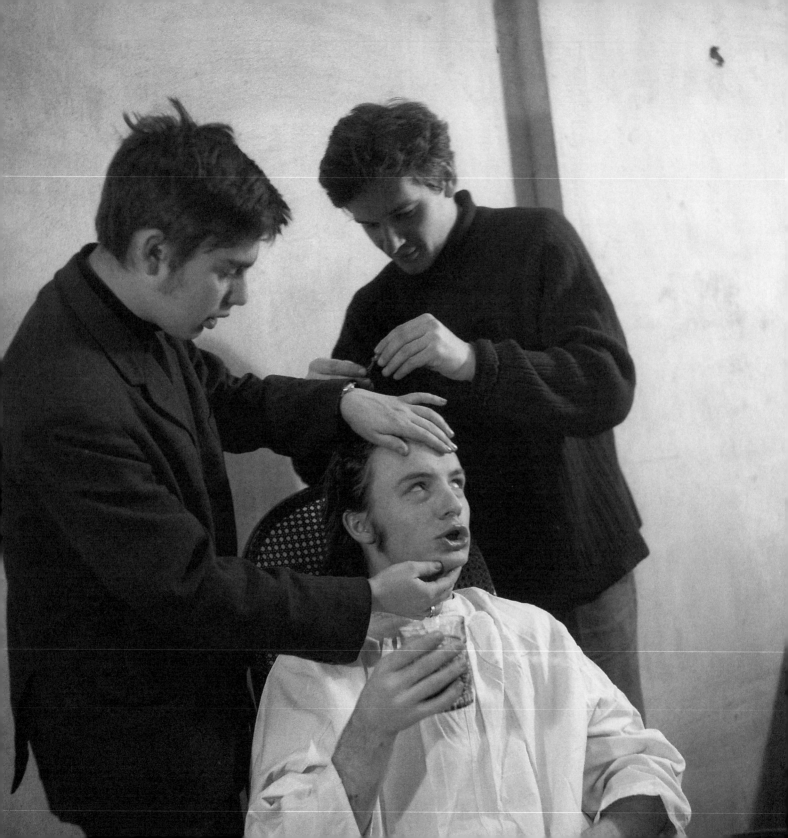

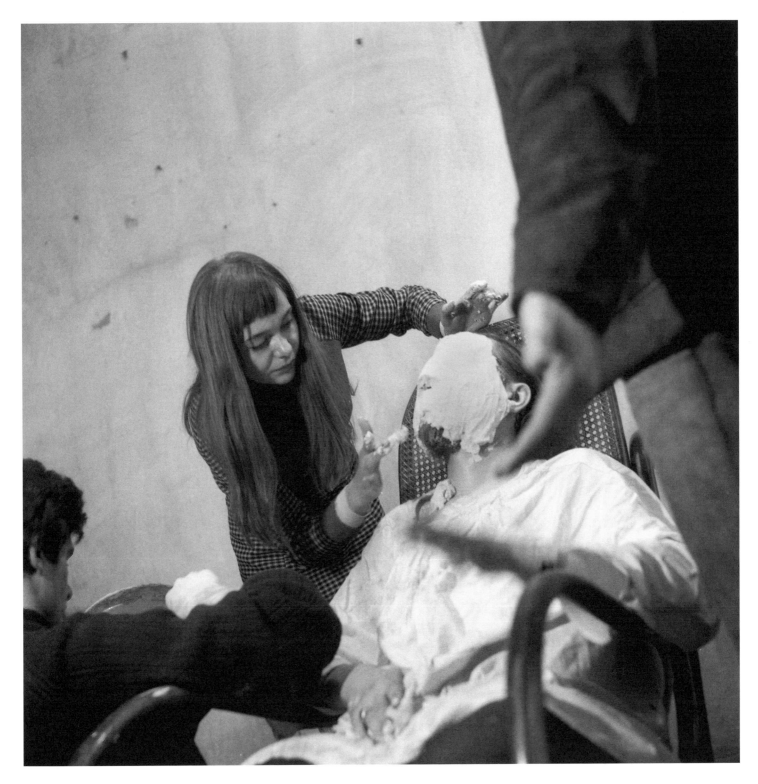

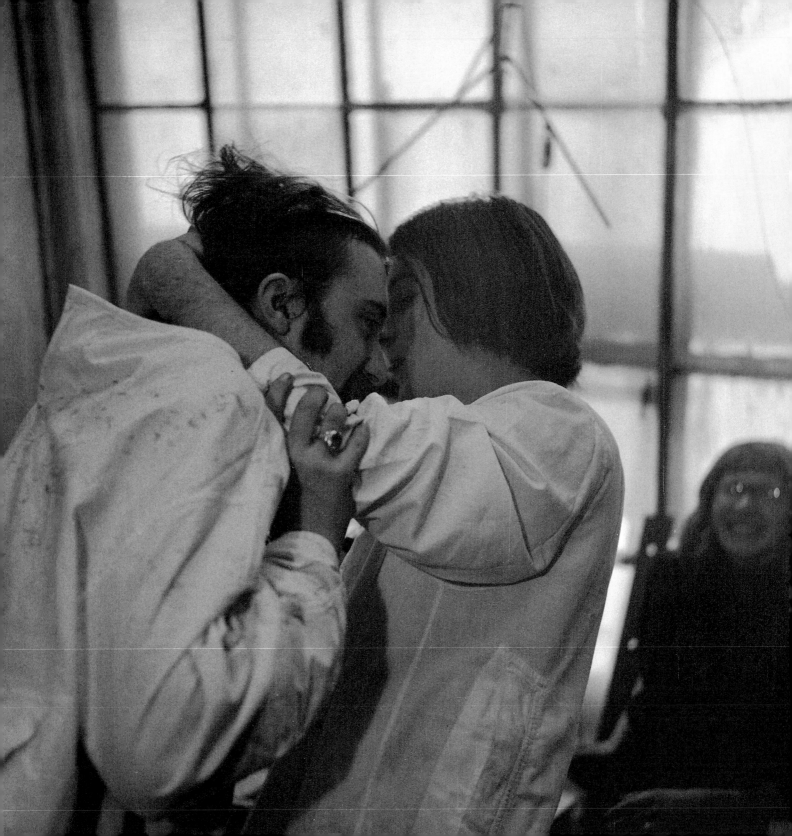

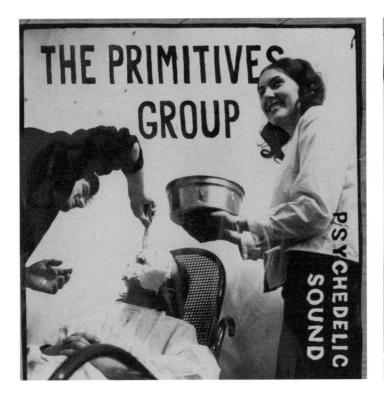

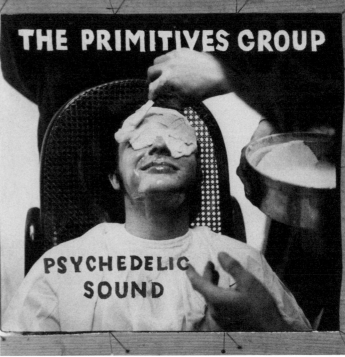

Příprava na I. beatový festival 1967. Snímání masek v našem novém ateliéru na Vinohradech, který jsme získali díky Hugovi Demartinimu. Byl to několikadenní mejdan, který se zděšením atelierovým oknem sledovali dělníci z Ostravy, kteří občas pracovali na lešení.

Preparations for the first Beat Festival in 1967. Making of masks in our new artist studio in Vinohrady, which we were able to get with the help of Hugo Demartini. It was a binge lasting several days, which was witnessed through the studio's window by horrified laborers from Ostrava who sometimes worked on the scaffolding.

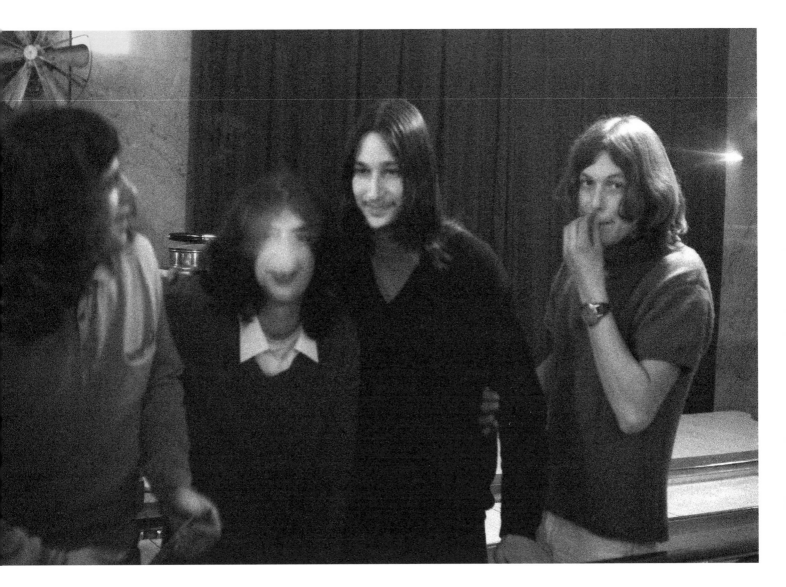

Toto jsou jediné fotky, které mám z I. beatového festivalu.
Často se stávalo, že jsem měl s realizací vizuální stránky
koncertu tolik práce, že jsem nemohl fotit. Androši byli
většinou nepoužitelní.

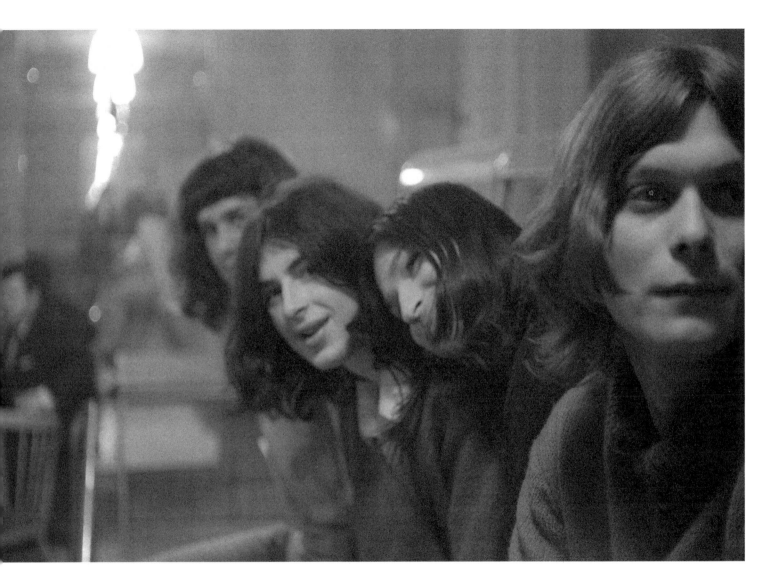

These are the only photographs I have from the first Beat Festival. Often, I was so busy with the concert's visuals that I couldn't take pictures. The guys from the underground wereusually of no help.

1968

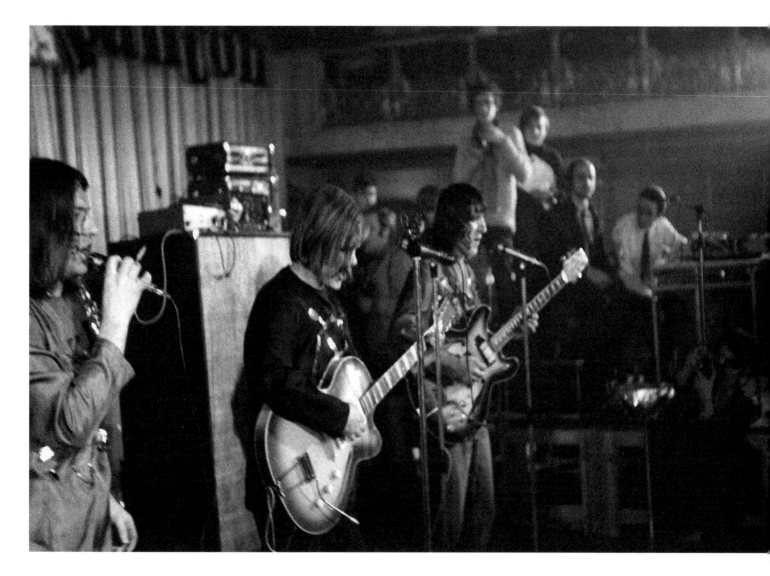

II. beatový festival 1968. Primitives vystupovali v Zorčiných kostýmech s aplikovanými znaky planet na prsou. Z galerií Lucerny padal umělý sníh. Vystoupení bylo na scéně plné živých ohňů. Dodnes je mi záhadou, že nedošlo při používání otevřených ohňů k žádné katastrofě a že nás bolševik rovnou nezavřel za obecné ohrožení, nýbrž že tak dlouho hledal trapné záminky.

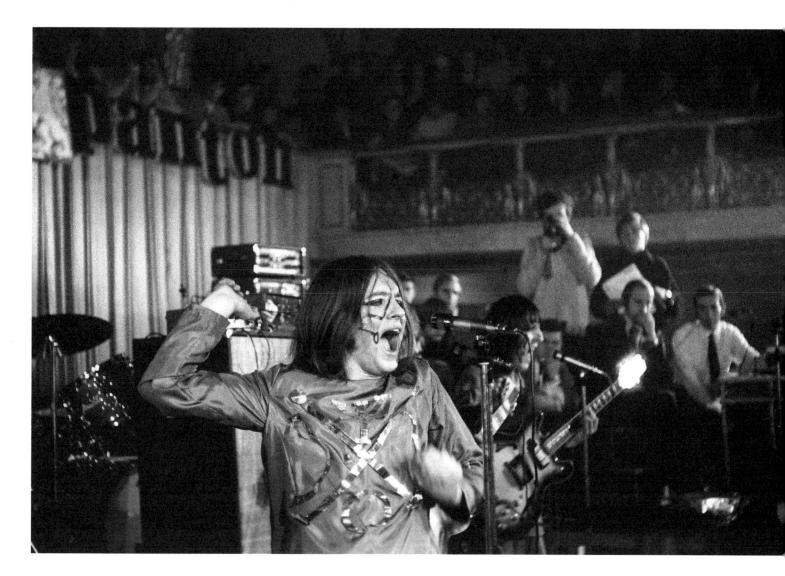

The second Beat Festival, 1968. The Primitives performed in Zorka's costumes with symbols of the planets on the chests. Artificial snow was falling from the galleries at the Lucerna. The performance took place on a stage full of real flames. I'm still amazed that the open fire didn't cause any disaster, and that the Bolsheviks didn't lock us up straight away as a public threat, but spent so much time looking for lame excuses instead.

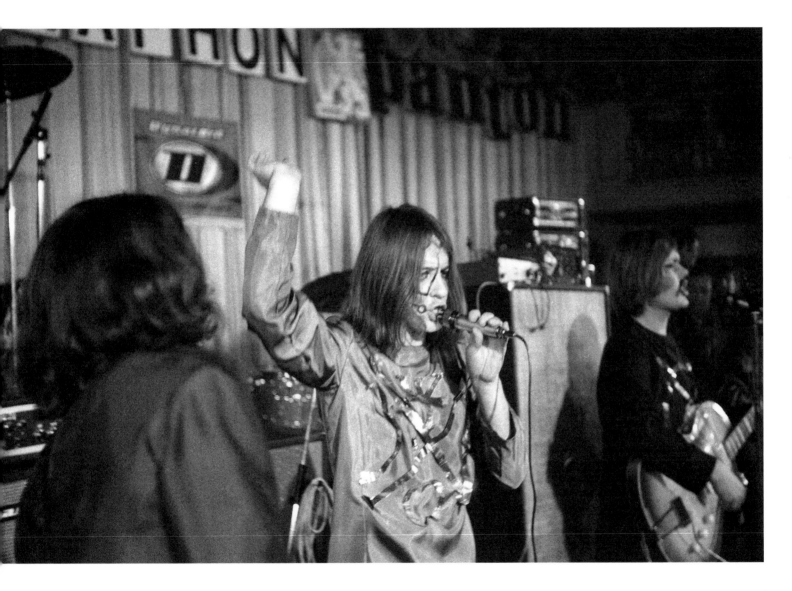

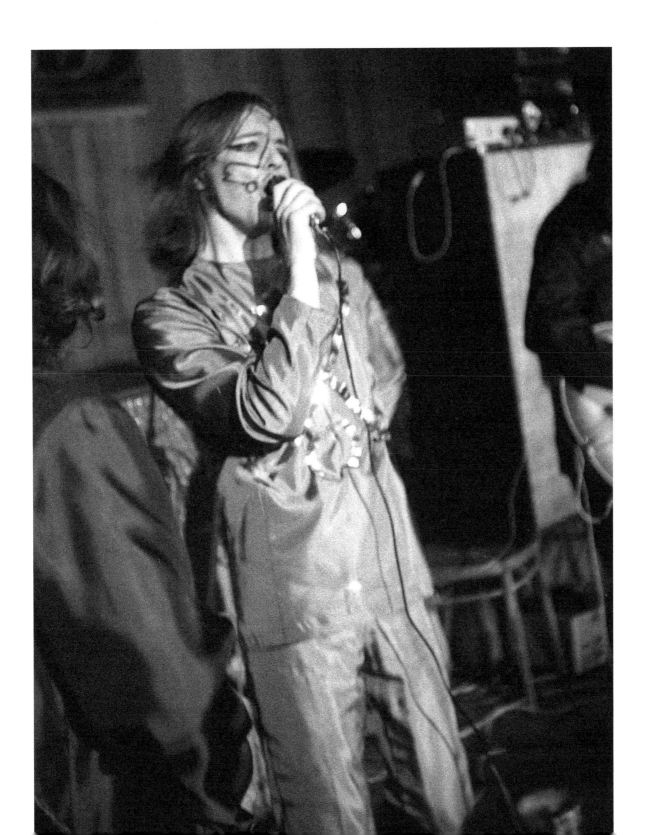

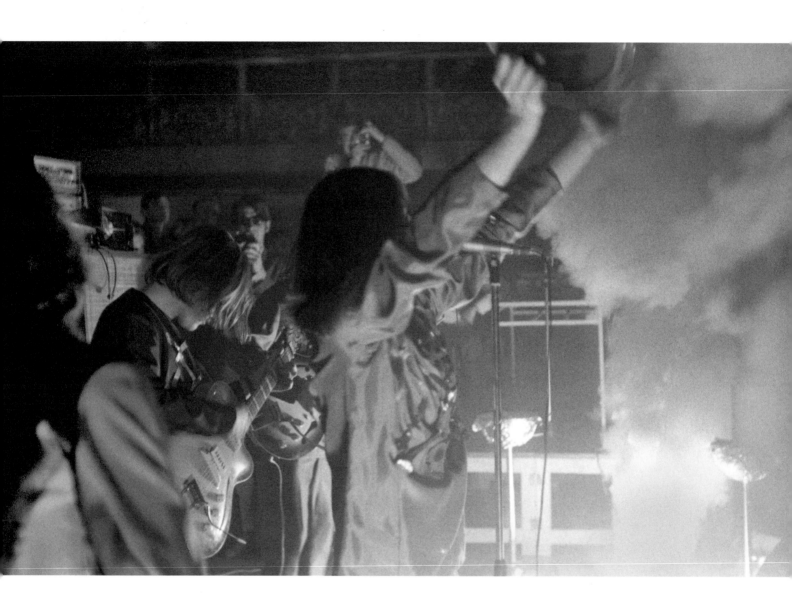

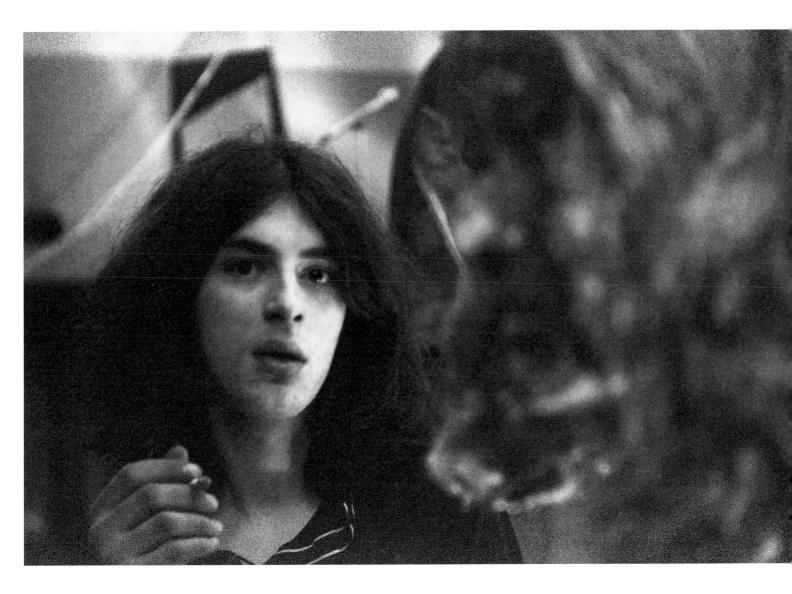

„Fish Feast (1968) V pražském Music F Clubu se konalo první ze čtyř zamýšlených vystoupení věnovaných živlům pod názvem Fish Feast. Scéna byla vytvořena z lesklých materiálů, připomínajících vodní hladinu, za zády hudebníků byl neustále projektován mořský příboj, na pódiu byly vystaveny živé i vycpané ryby. Kostýmy byly ušity ze zelené a modré reflektující látky, kombinované s alobalem a igelitem, které na hrudi muzikantů vytvářely jednoduché obrazce. Nad publikem byly zavěšeny sítě, první řady byly skrápěny drobným popraškem vody. Při večerním, bouřlivějším, koncertu na sebe obecenstvo strhlo rybářskou síť, diváci byli poléváni, a dokonce se polévali navzájem. Do takto excitovaného publika I. Hajniš hodil živého kapra."

Pavlína Radochová, Pódiové prezentace českých undergroundových aalternativních hudebních skupin, Brno, Masarykova univerzita, 2009, bakalářská práce, s. 23–24

Fish Feast (1968) – The first of the four planned performances dedicated to the elements was held at Prague's Music F Club under the name Fish Feast. The stage was made using shiny reflective material reminiscent of the water's surface. Images of breaking waves were continuously projected behind the musicians, and both live and stuffed fish were displayed on the stage. The costumes were made of green and blue reflective fabric combined with aluminum and plastic foil to create simple patterns on the musicians' chests. There were nets hanging above the audience, and the first few rows of people were sprinkled by a fine spray of water. During the wilder evening gig, the audience tore down the fishnet, the people were doused with water and they even poured water on each other. I. Hajniš eventually threw a living carp into this excited audience.
Pavlína Radochová, bachelor thesis, Masaryk University, 2009 p. 23–24

Není co dodat, snad jen to, že je obdivuhodné, že někdo, kdo v té době nebyl na světě, napíše tak přesný popis. Moc děkuji.

I have nothing to add except that it is wonderful when someone who wasn't even alive back then is capable of writing such an exact description. Thank you very much.

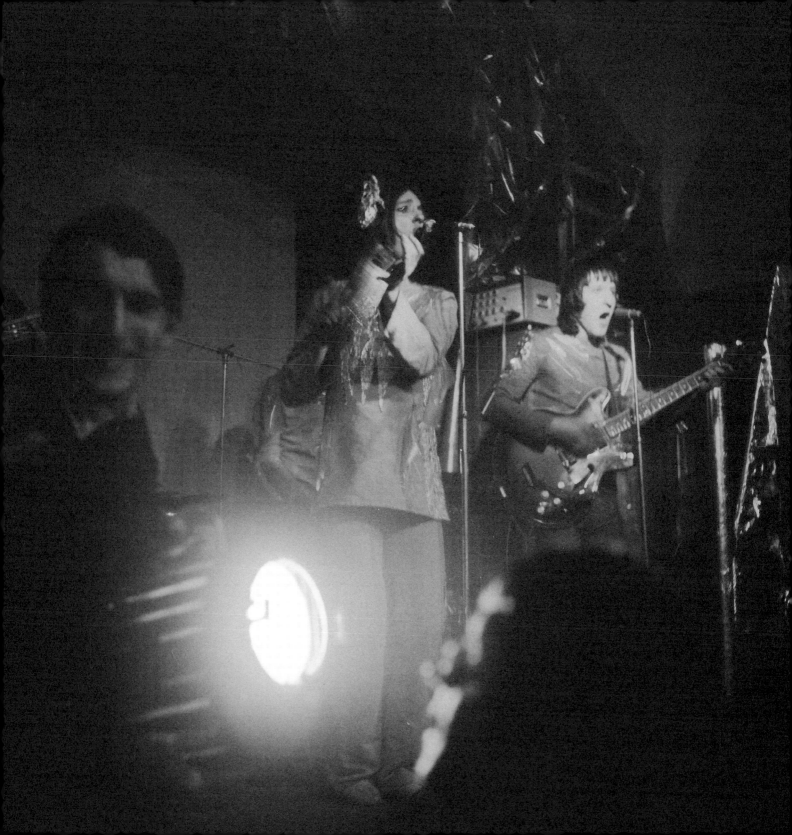

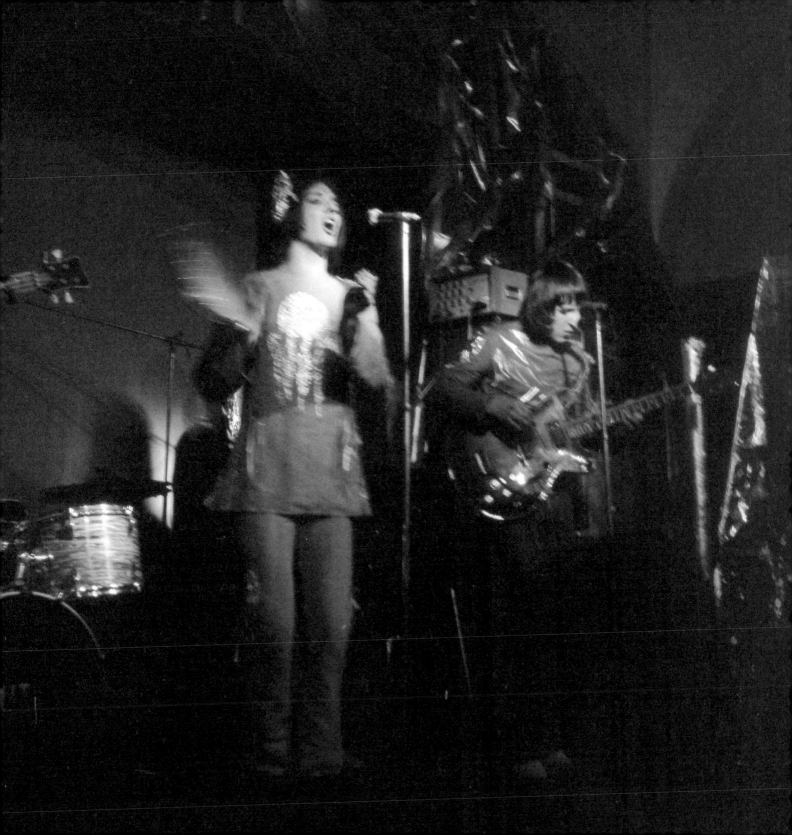

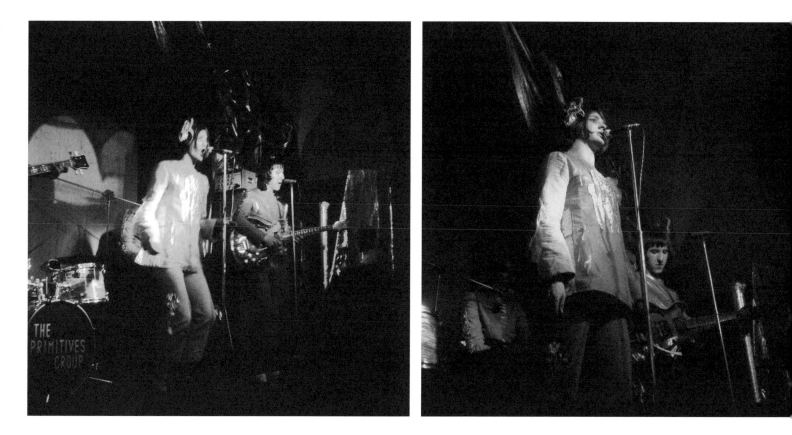

1969

Příprava na nejpovedenější slavnost, Bird Feast, věnovanou živlu Vzduch. Natáčení ptačích skřeků v zoo, které se během koncertu pouštěly mezi jednotlivými skladbami. Muselo se natáčet za svítání, kdy ptáci nejvíc řvou. Na svítání jsme museli počkat.

Preparations for the most successful event, Bird Feast, which was dedicated to the element of air: recording birdcalls, which were played during the concert between songs. The recordings had to be made at dawn since that's when birds squawk the most. We had to wait for dawn.

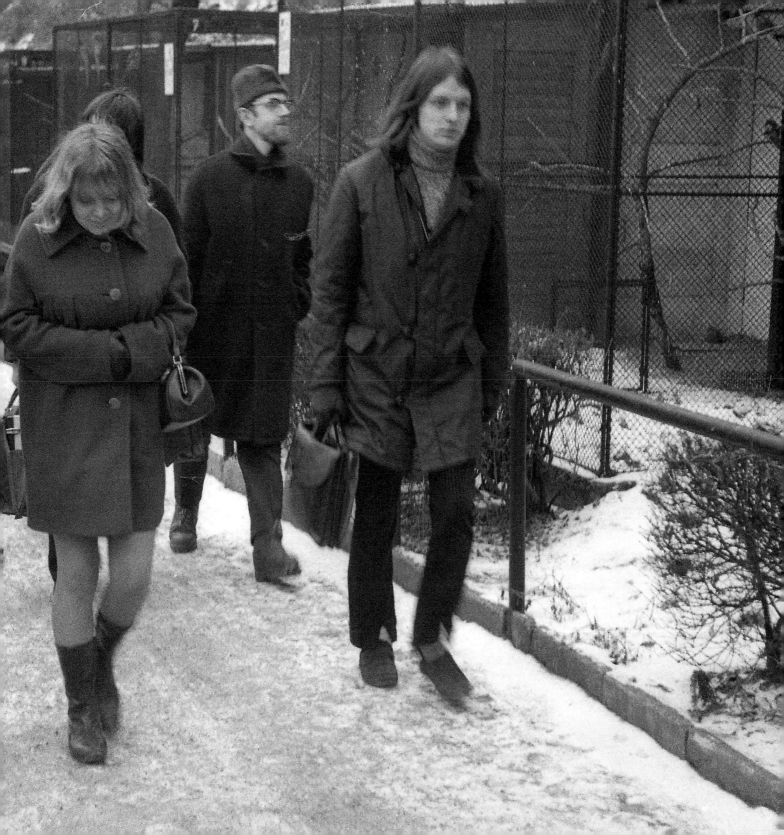

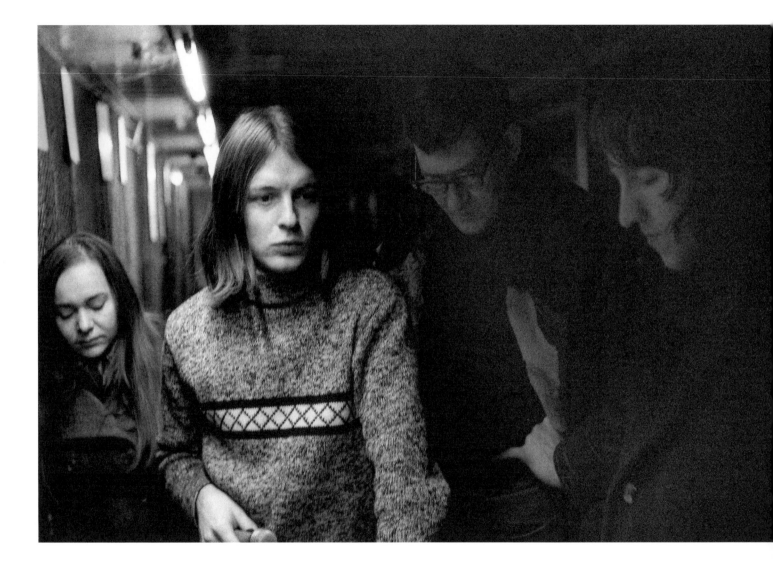

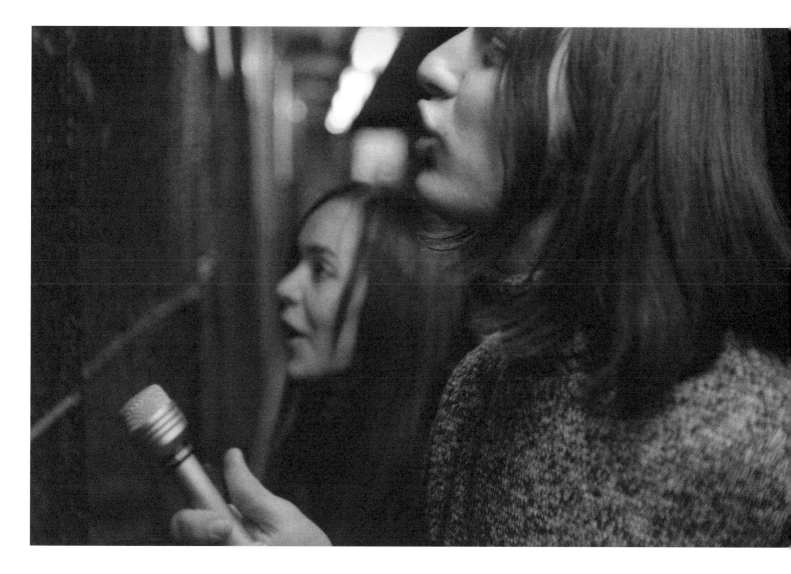

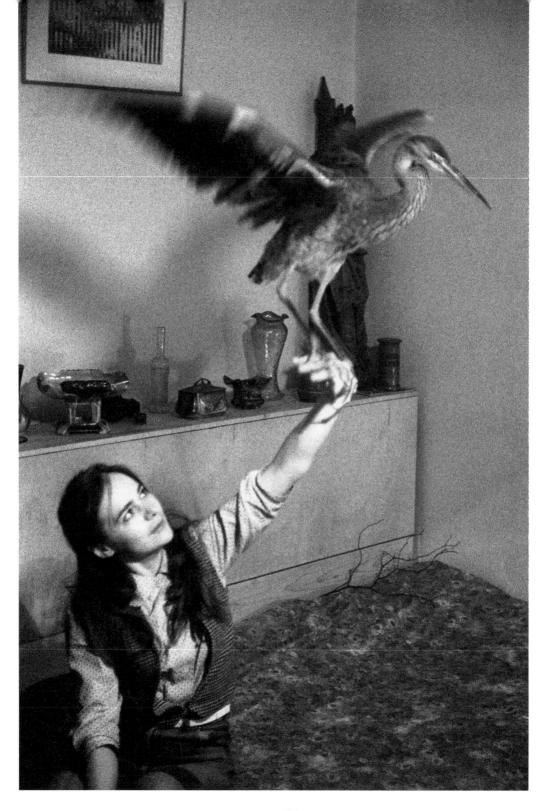

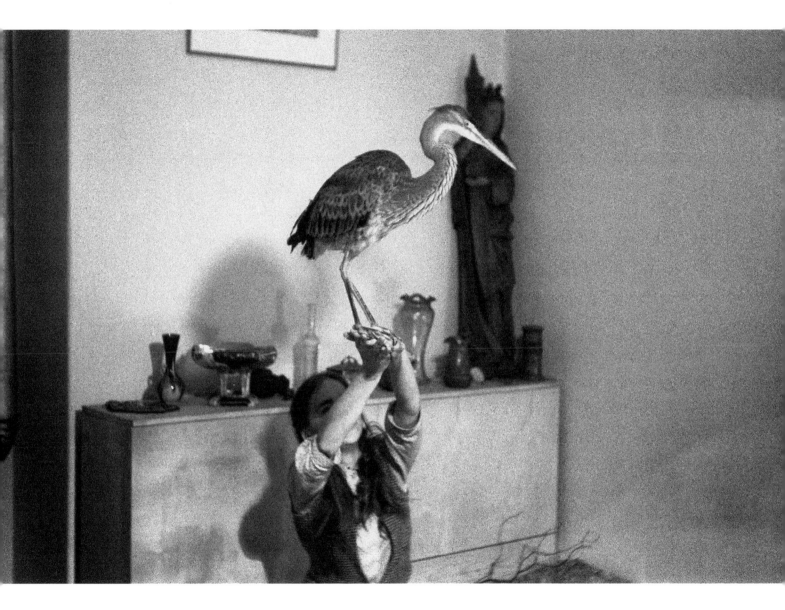

Věra s volavkou, kterou vylíhla a odchovala na prsou. Volavku zabili fízlové při tajné domovní prohlídce. Zpočátku se snažili nezanechávat stopy. Brzy ale do- spěli k tomu, že je psychicky zničující nechat po svojí návštěvě surové stopy.

Věra with a heron that she hatched and raised herself. The heron was killed by the cops during a secret home search. In the beginning, they tried not to leave any traces, but they soon decided that it was more psychologically devastating to leave brutal traces of their visits.

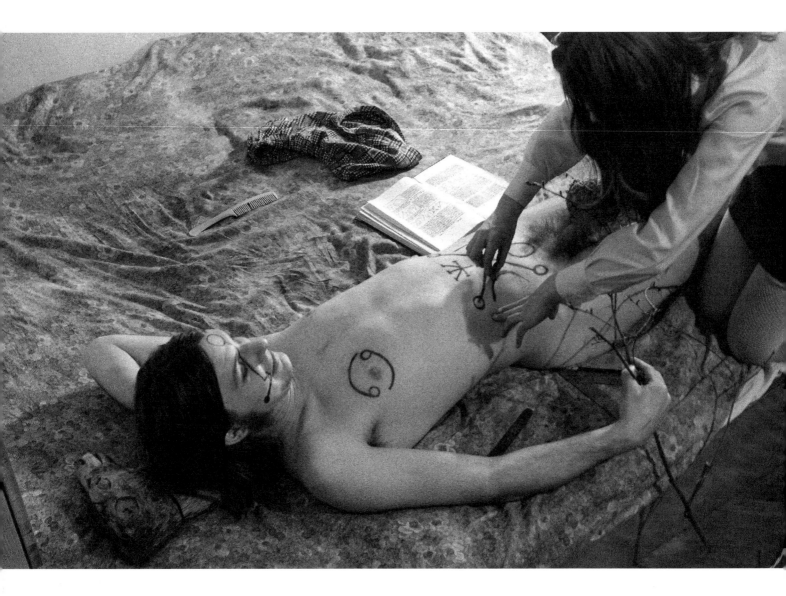

Příprava na Bird Feast. Malování kabalistických znaků u Věry a Magora na Balabence. Měla vzniknout fotka na plakát. Byl to ale podivný happening.

Preparations for Bird Feast. Painting of cabalistic symbols at Věra and Magor's place at Balabenka. The idea was to take a picture for the poster. What a strange happening it was.

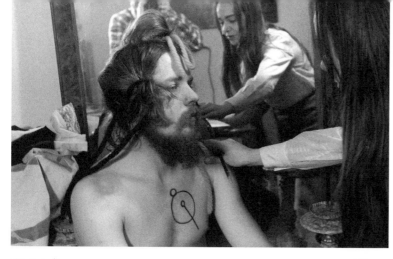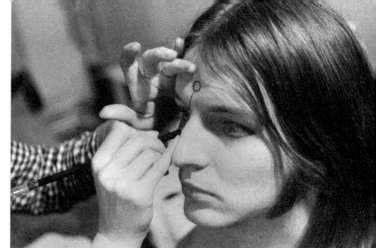
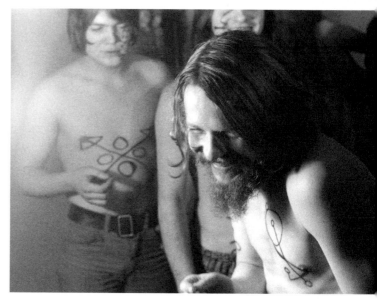
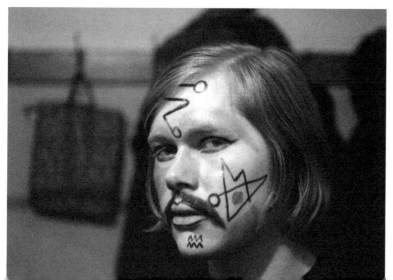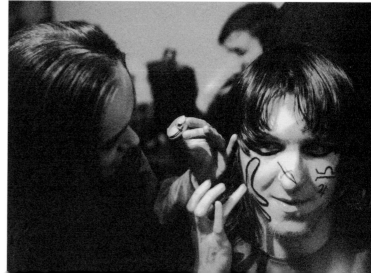

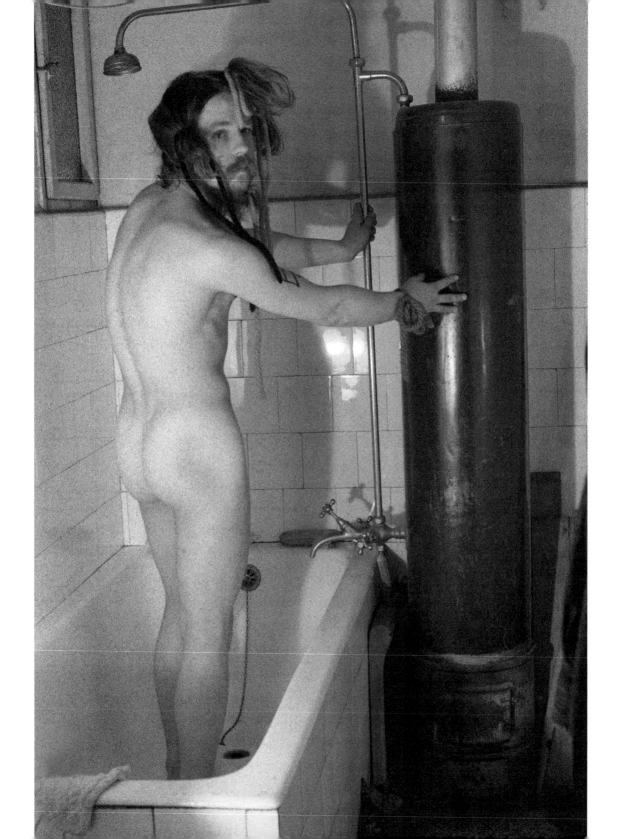

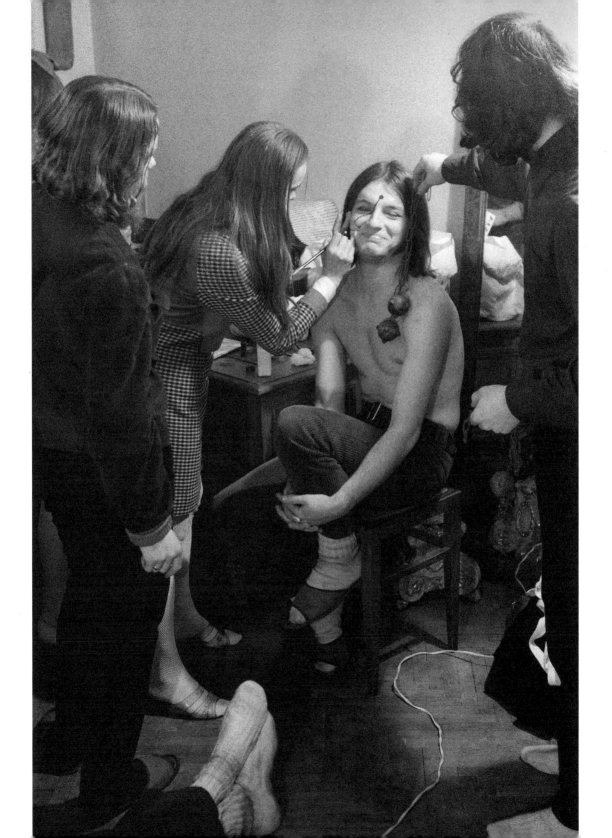

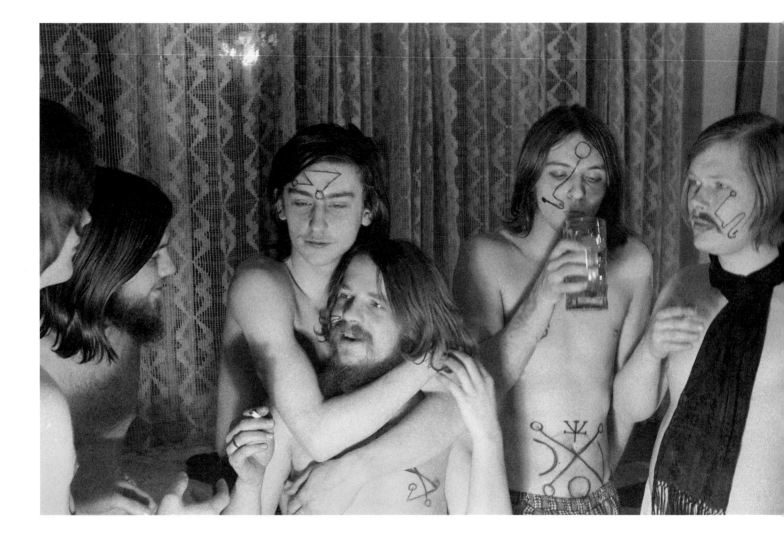

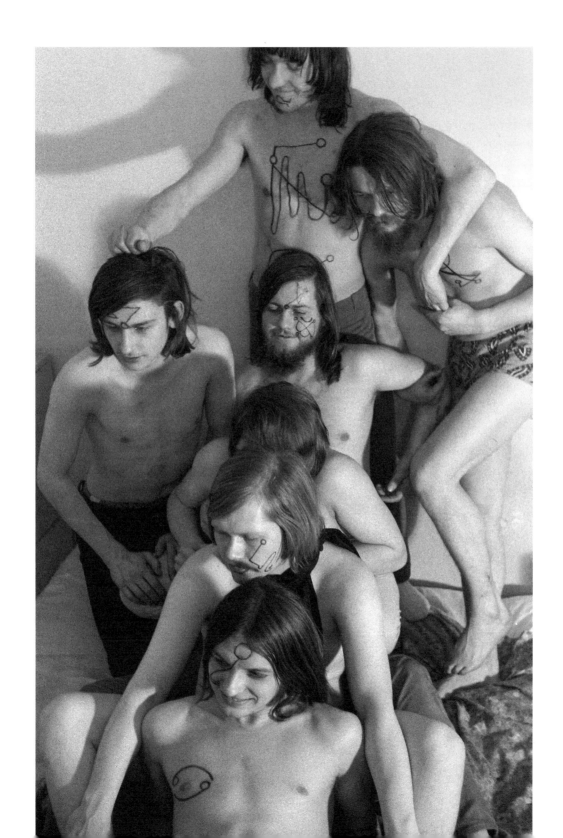

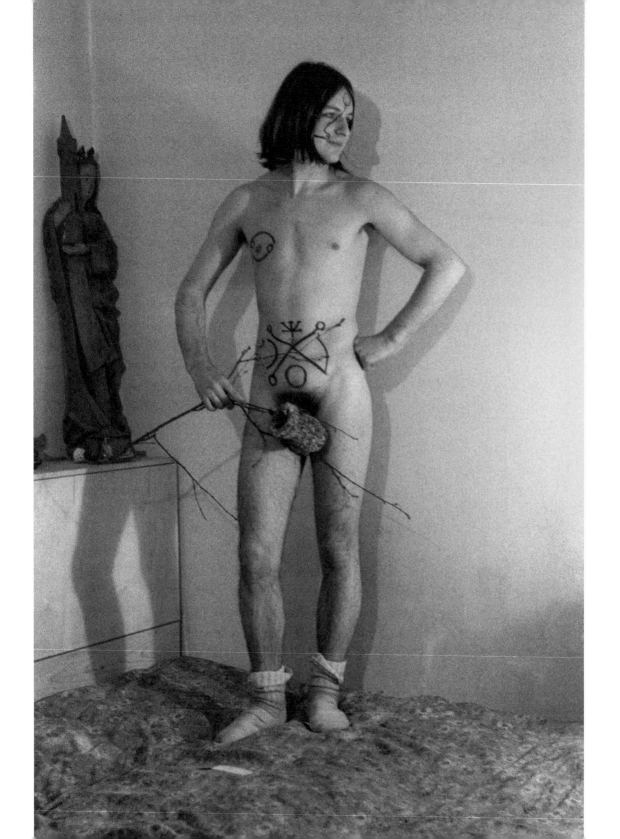

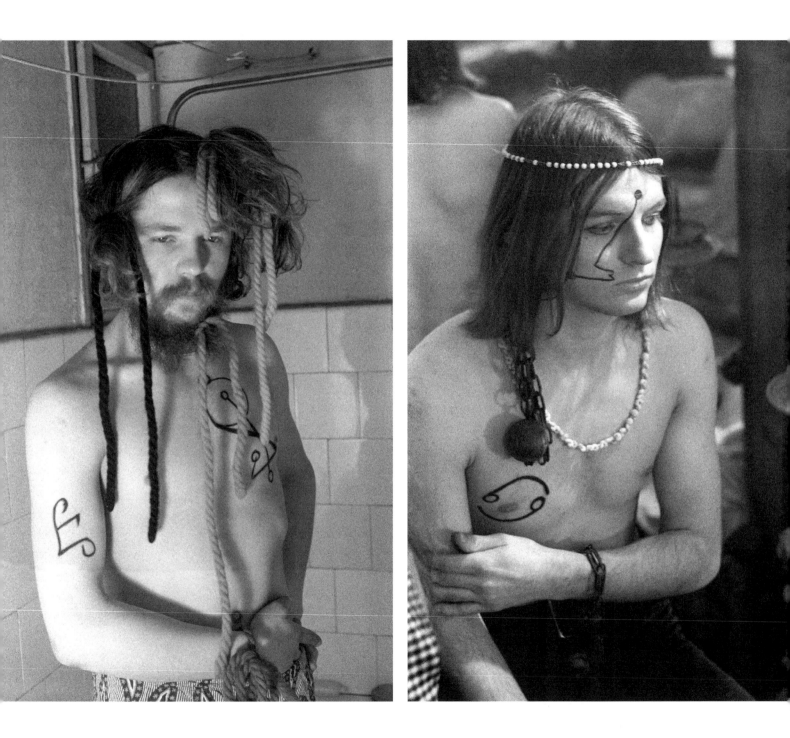

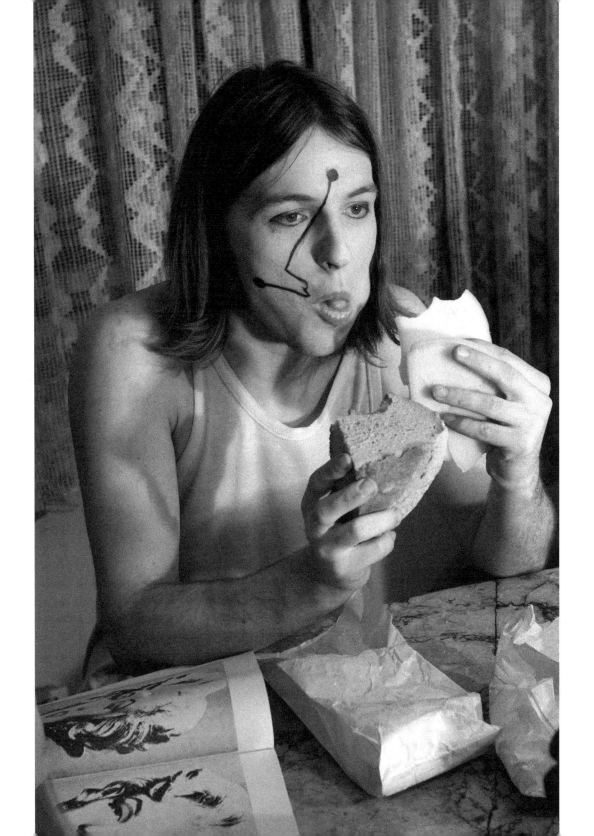

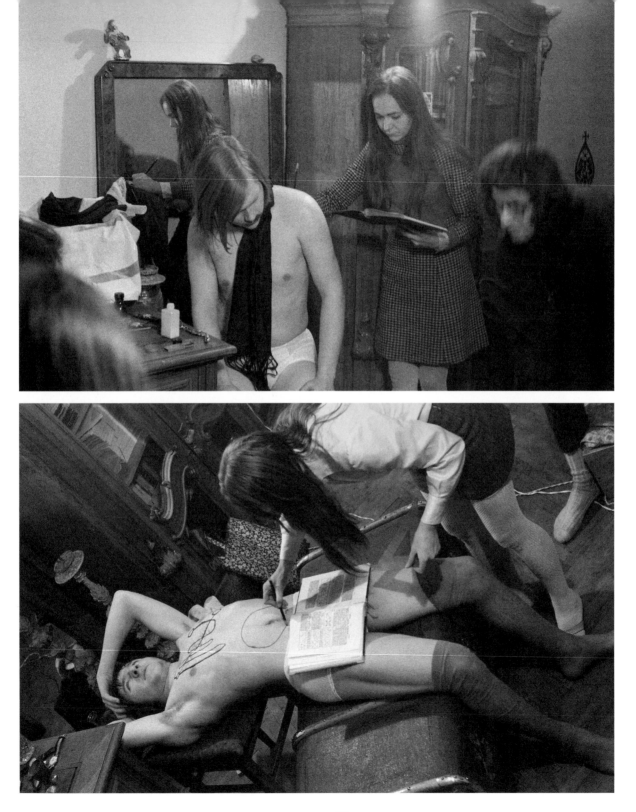

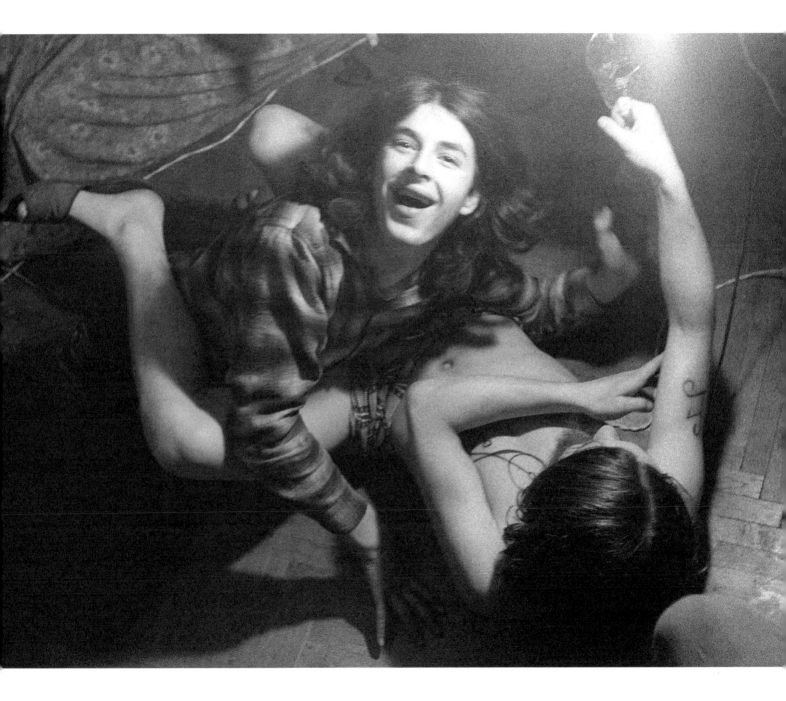

„Bird Feast (1969) O rok později se v Music F Clubu uskutečnil koncert s názvem Bird Feast, věnovaný vzduchu. Zaměřením na přírodní živly navazoval na předchozí Fish Feast. Autor scény, Jan Ságl, dal podnět k vytvoření enviromentu z více než 100 kg bílého peří – toto peří bylo nalepeno na papíry, které byly nepravidelně roztrhány a navrstveny na stěny. Stejně „opeřené" papíry a volné hromady peří pokrývaly podlahu, byly volně rozmístěné mezi židlemi, kde je diváci neustále vyhazovali do vzduchu, takže celý prostor sálu byl naplněn peřím. V klubu mezi vyhazovaným peřím létali živí holubi. Během koncertu probíhala projekce monochronních diapozitivů ptáků, filmů s balóny a vodními ptactvem a diapozitivy koláží s ptačími motivy Jiřího Koláře. Mezi jednotlivými písněmi zaznívaly skřeky ptáků (které I. Hajniš s J. Janíčkem a týmem spolupracovníků natočili v zoo). Nad diváky se vznášely několikametrové balóny doutníkového tvaru. Od příchodu prvních návštěvníků a během celého koncertu seděla ve vitríně jedna z „gruppies", slečna polepená peřím, jinak nahá."

Pavlína Radochová, 2009, s. 24

Opět rád používám popis Pavlíny Radochové, je přesný.

Bird Feast (1969) – One year later, the Music F Club hosted the Bird Feast, which was dedicated to the element of air. The focus on natural elements was a continuation of the previous Fish Feast. The stage designer, Jan Ságl, created a scene consisting of more than 100 kilograms of white feathers. The feathers were glued onto papers that were then torn into uneven pieces and arranged in layers on the walls. The same "feathered" papers and loose piles of feather covered the floor and were randomly placed among the chairs, so the audience was constantly throwing them up into the air. The whole auditorium was filled with feathers. There were live pigeons flying through the feathers floating in the air. The concert included projections of monochrome slides of birds, movies with balloons and waterfowl, and slides of Jiří Kolář's collages containing bird motifs. Between songs, people could hear birdcalls (which I. Hajniš, J. Janíček and several others had recorded at the zoo). Cigar-like balloons measuring several meters hung in the air over the audience members' heads. A naked groupie, covered only in feathers, sat in a glass display case from the moment the first people arrived and throughout the entire concert.

Pavlína Radochová, 2009, p. 24

Again, I am glad to use Pavlína Radochová's description because it is right on.

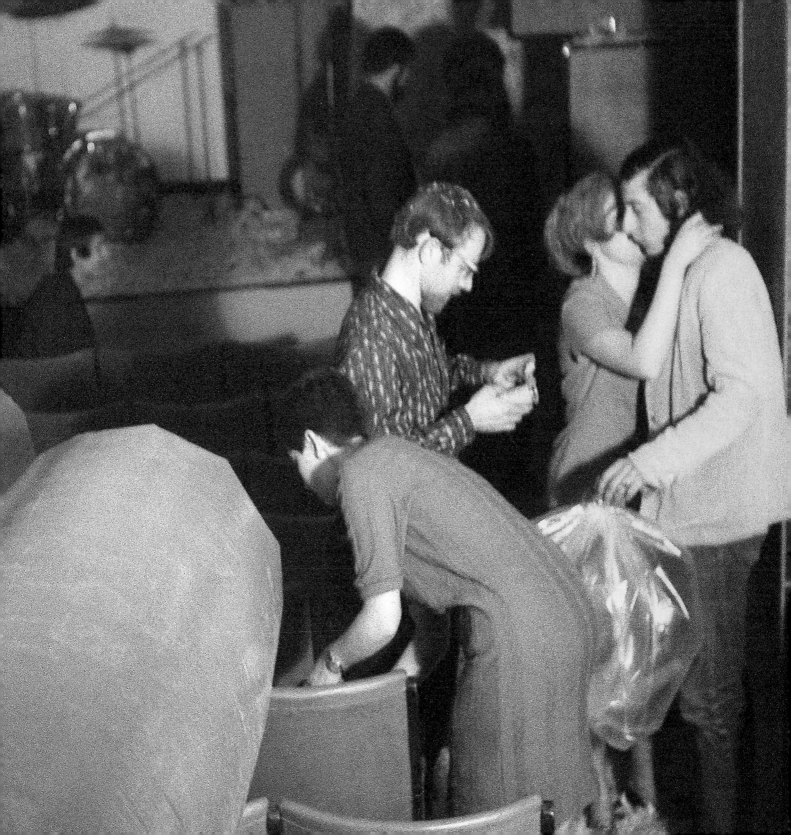

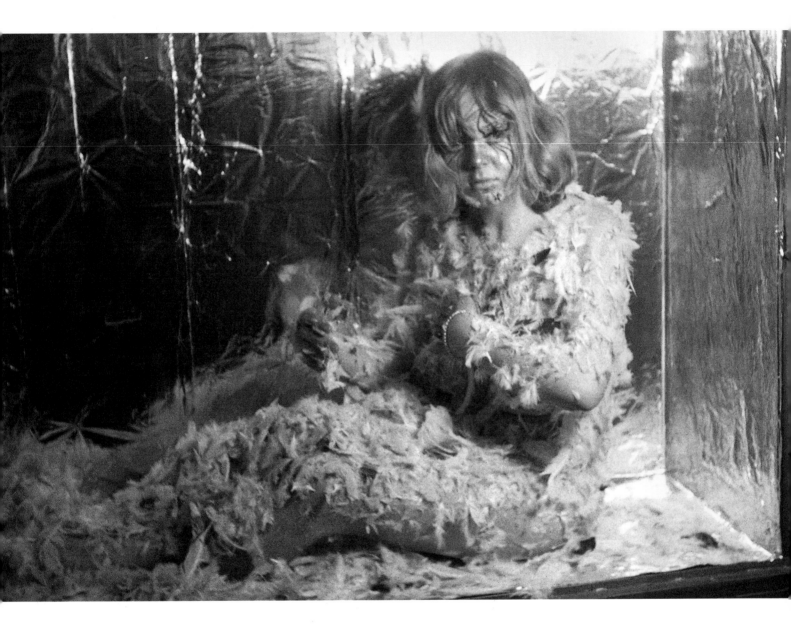

Dívka ve vitríně polepená peřím utekla z domova a podle této fotky publikované v tisku ji našli rodiče. Nevím, zda to bylo dobře nebo špatně.

The girl in the display case covered in feathers had run away from home. She was found by her parents based on this picture, which had been published in the papers. I'm not sure if that was a good or a bad thing.

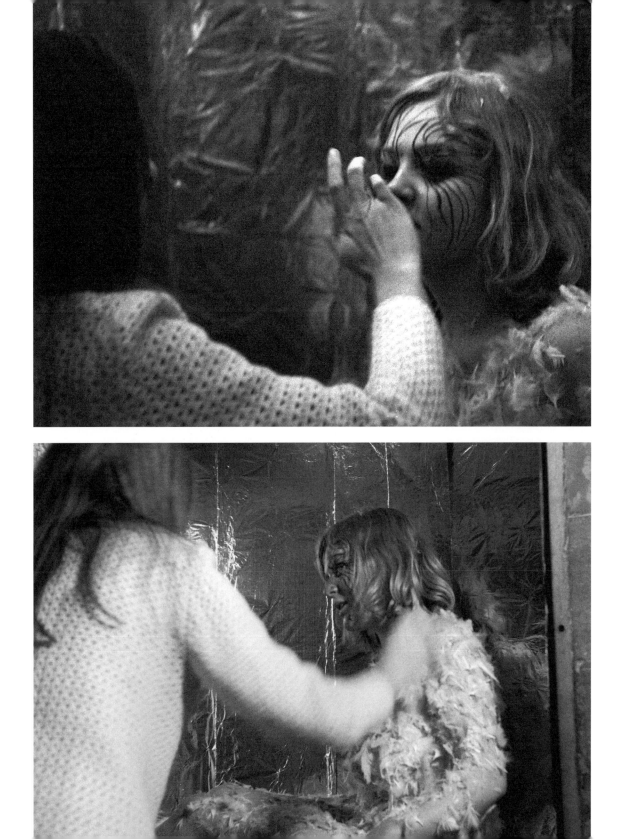

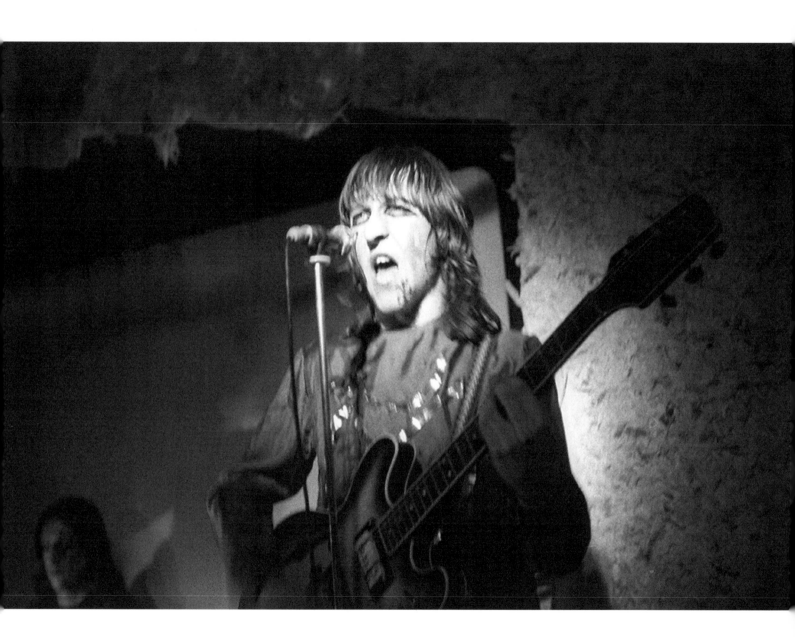

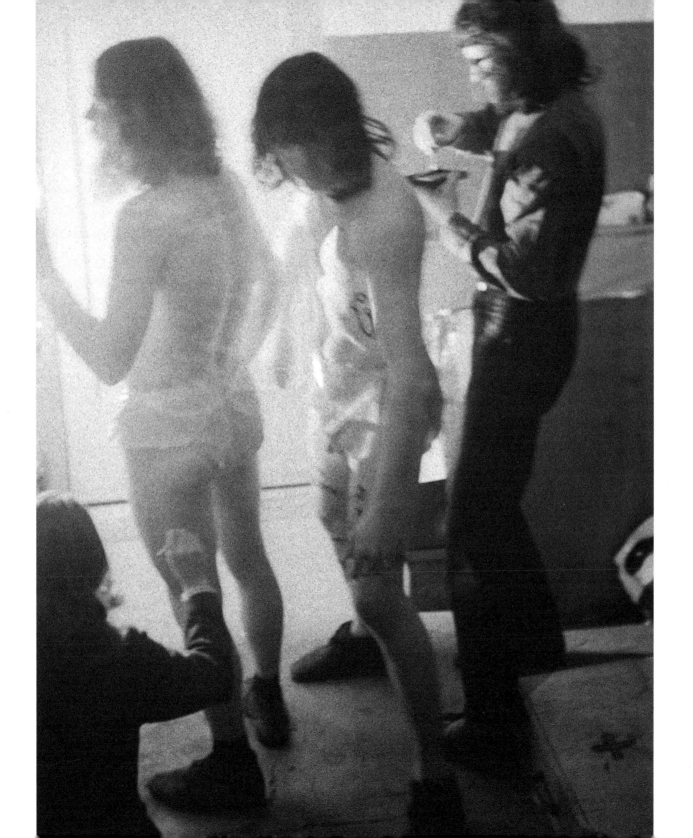

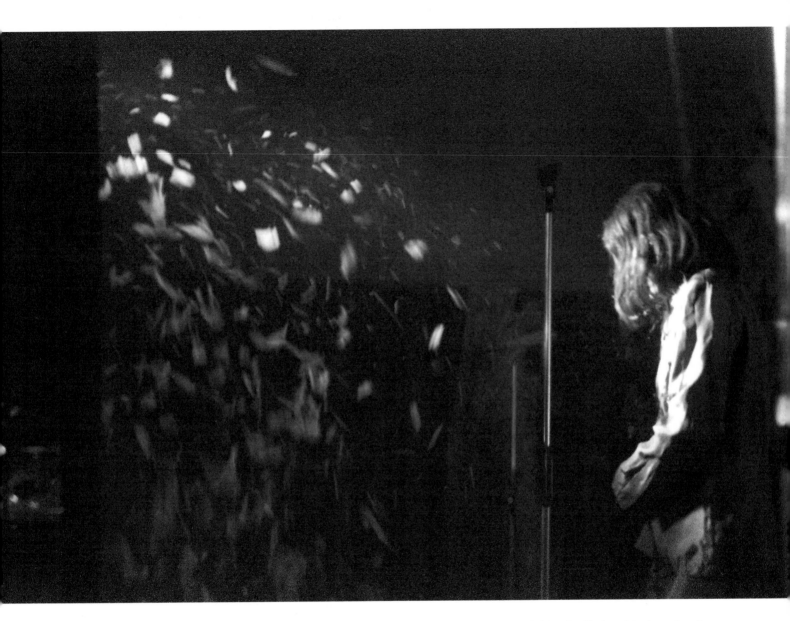

Na Bird Feast přijel Pierre Restany, významný teoretik výtvarného umění, a nalákal k cestě také výtvarníka Martiala Raysse. Raysse byl přesvědčen, že jede lovit krásné české holky, tak přišel do Music F Clubu v novém černém sametovém obleku. Odcházel jako bílá slepice.

Bird Feast was attended by the distinguished art theorist Pierre Restany, who had lured artist Martial Raysse to come to Prague with him. Raysse was convinced that he would go hunting for beautiful Czech girls, so he came to the Music F Club dressed in a new black velvet suit. He left looking like a white hen.

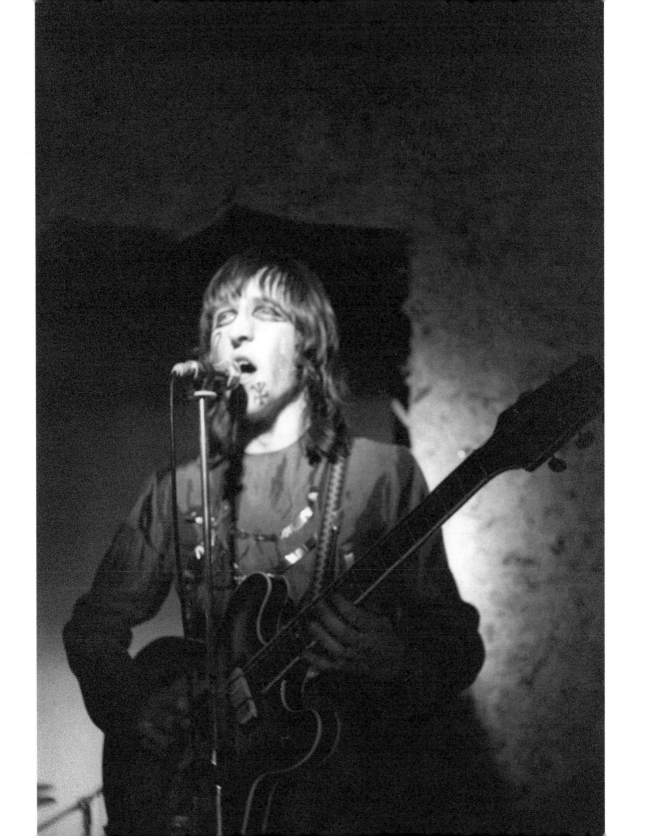

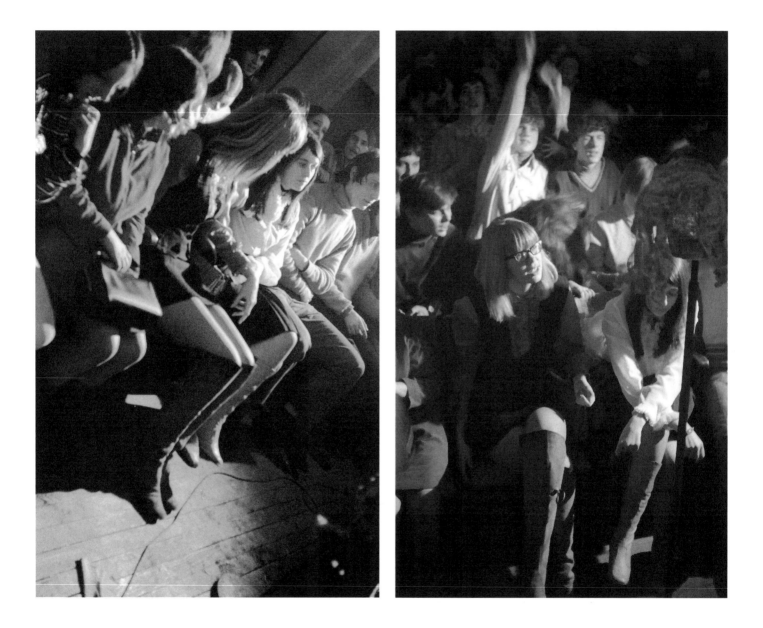

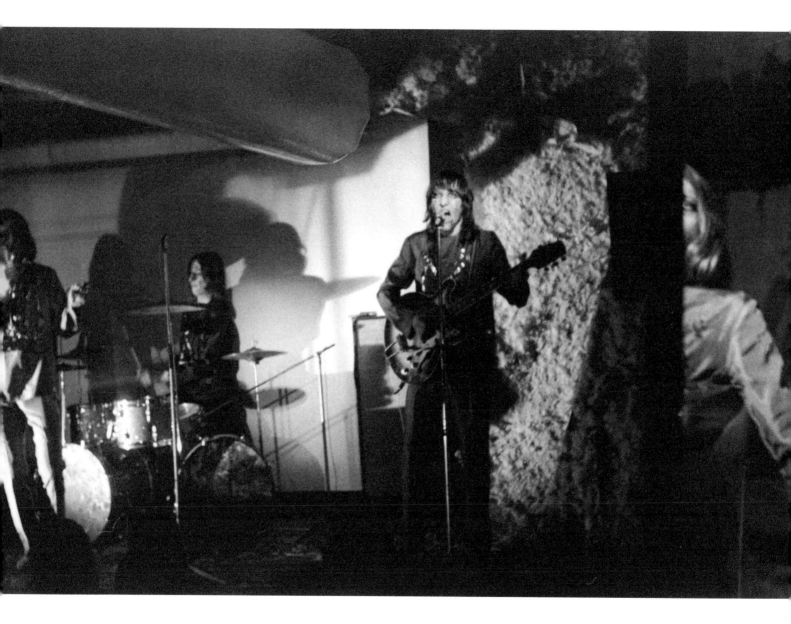

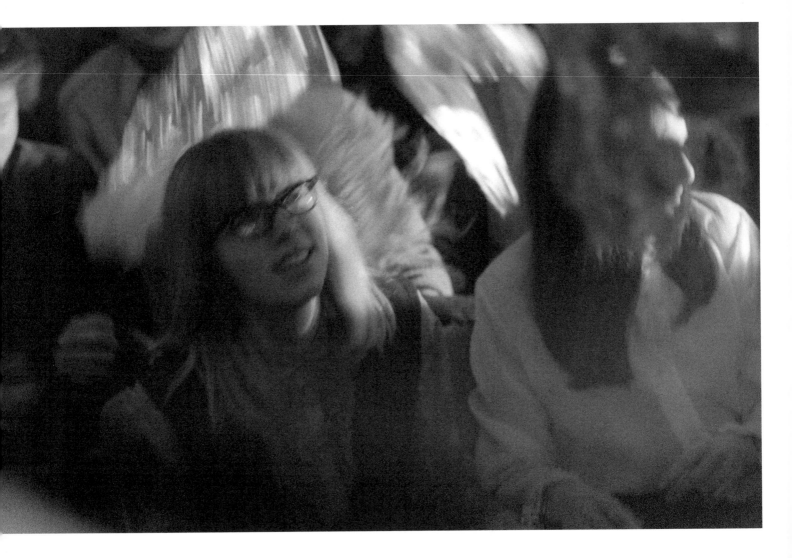

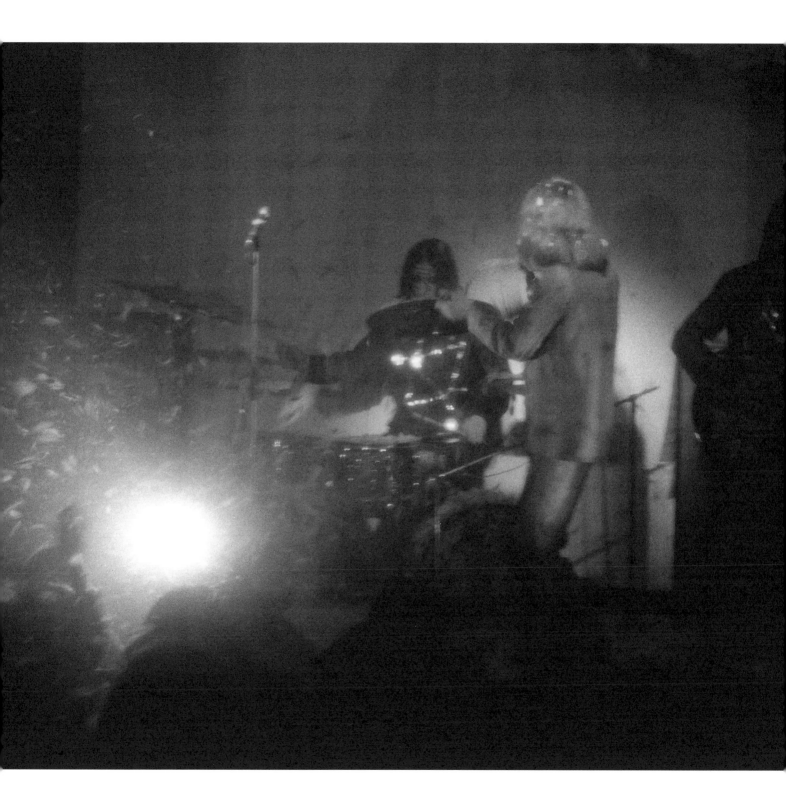

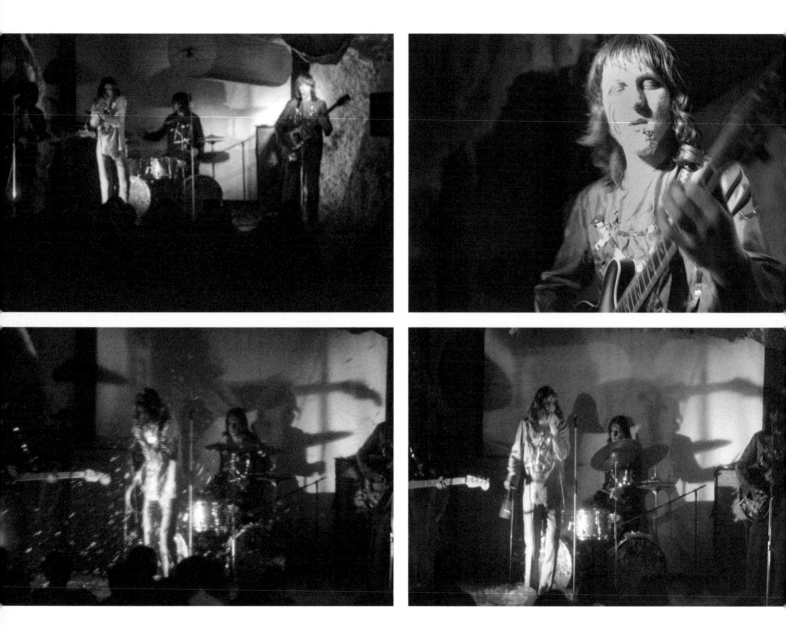

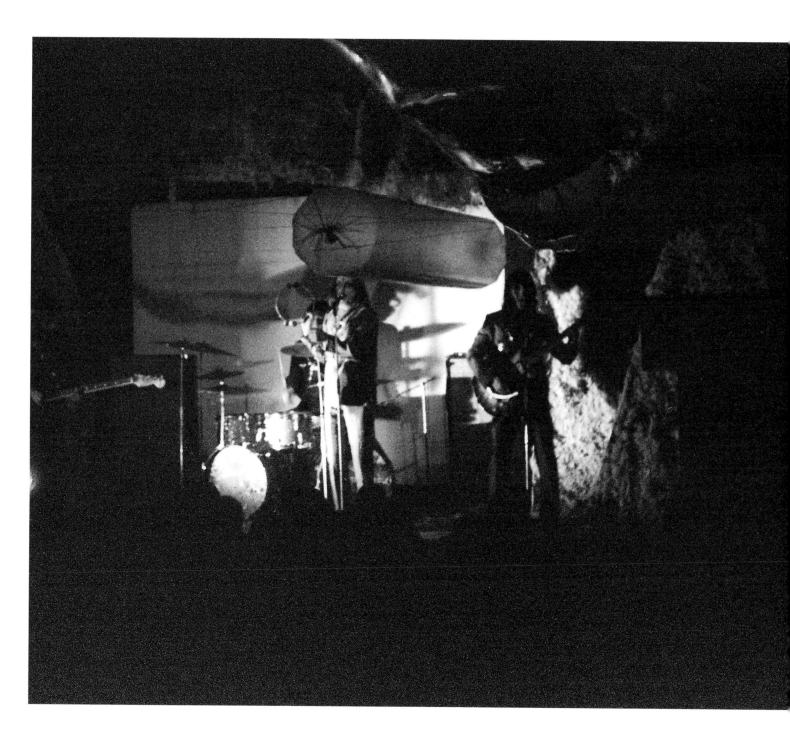

O pár dní později hráli Primitives opět v F Clubu.
Evžen Fiala přede mnou zkusil tento koncert utajit
a pustil svoji lidovou tvořivost ze řetězu.
Myslel jsem, že ho zabiju, ale zároveň jsem si
uvědomil, k čemu kapelu nutíme. Byl to počátek
konce Primitives.

A few days later, the Primitives played the Music
F Club again. Evžen Fiala tried to keep the gig a
secret from me and gave his folksy creativity free
rein. I thought I'd kill him, but at the same time
I realized what we were forcing the band into.
It was the beginning of the end for the Primitives.

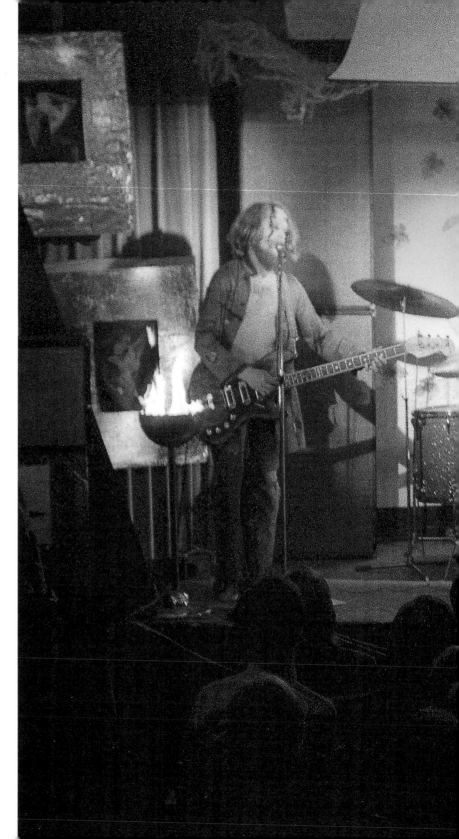

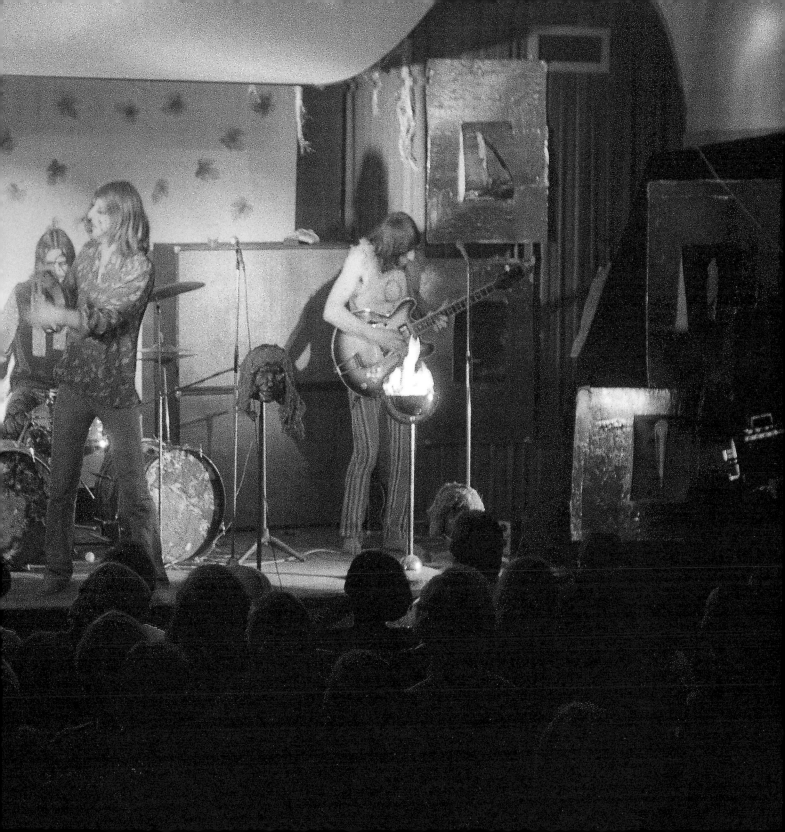

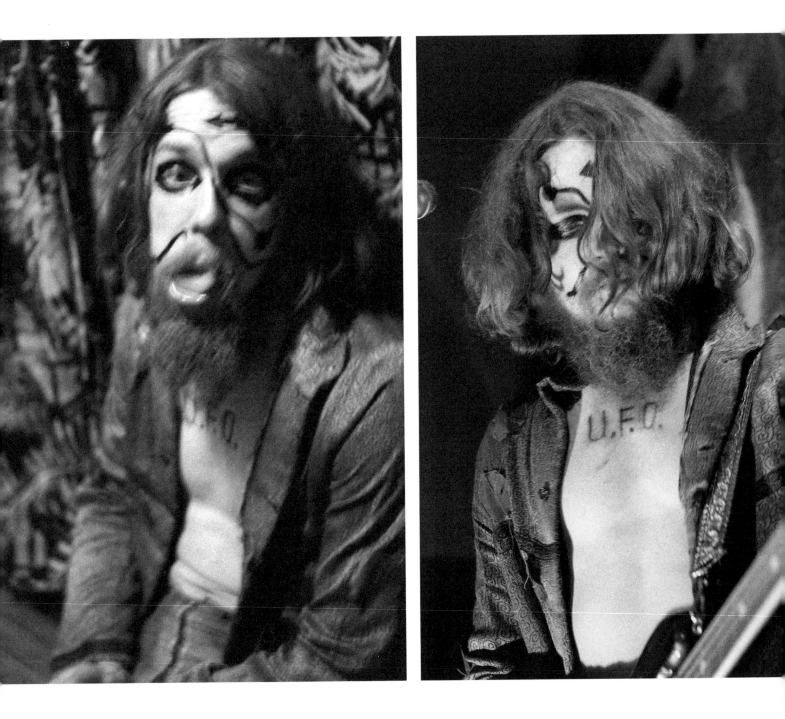

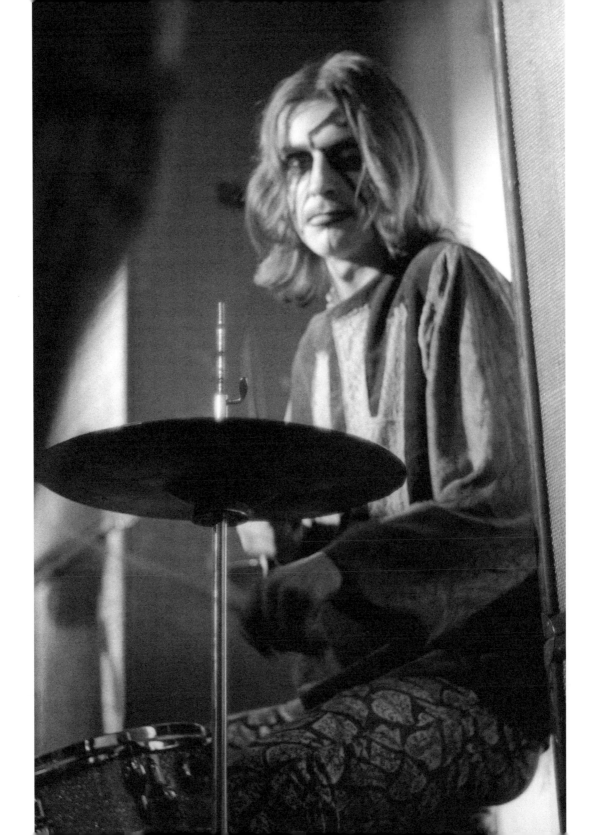

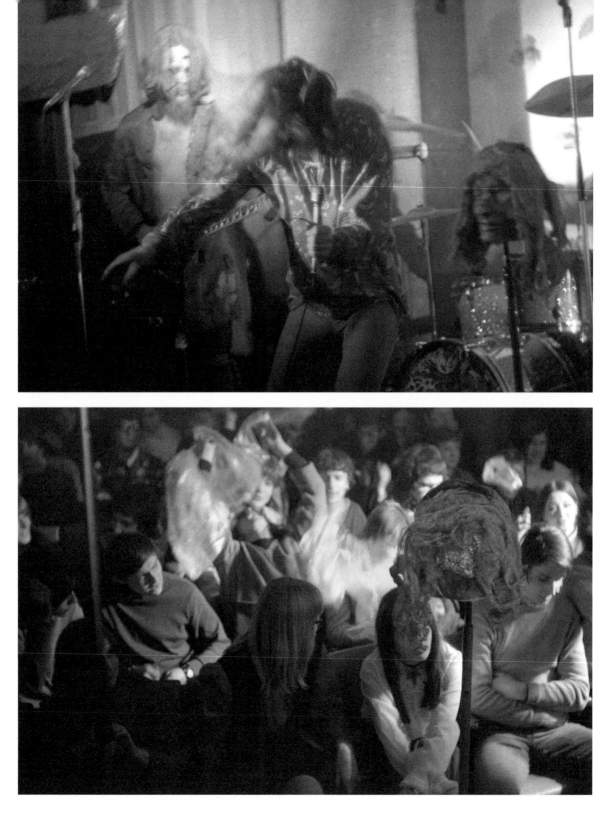

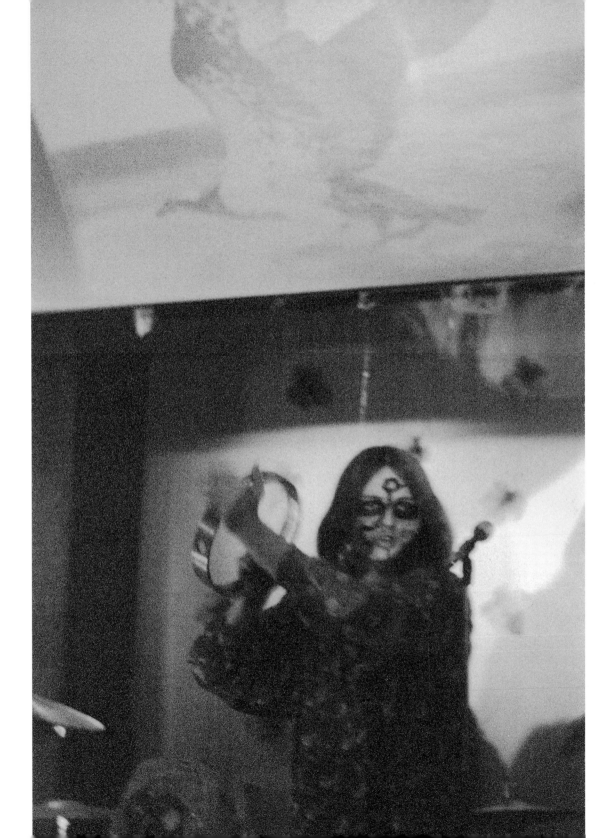

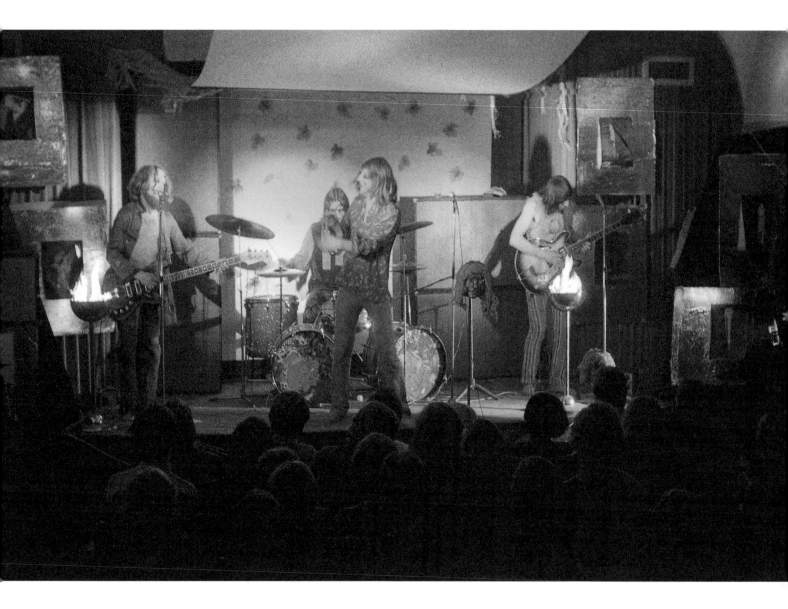

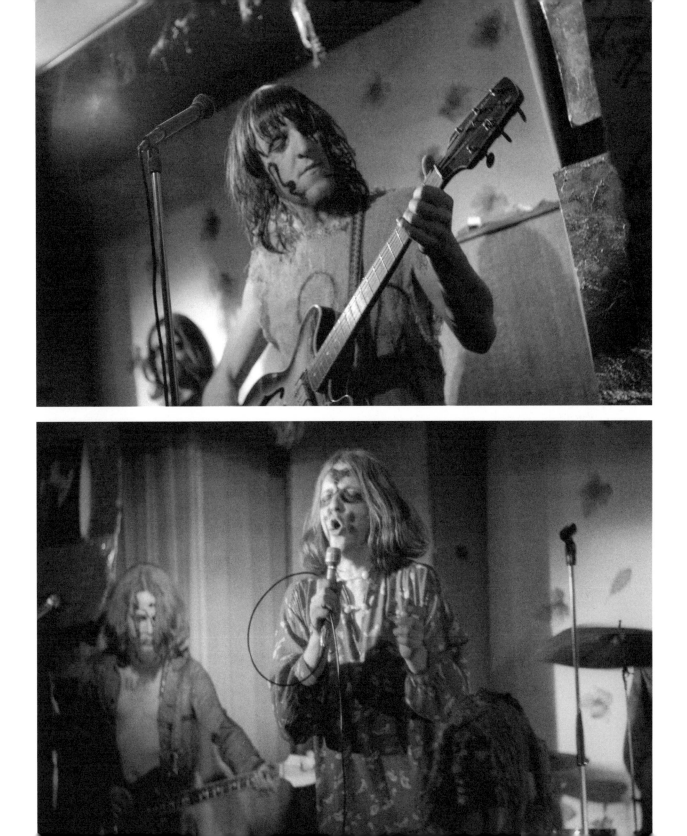

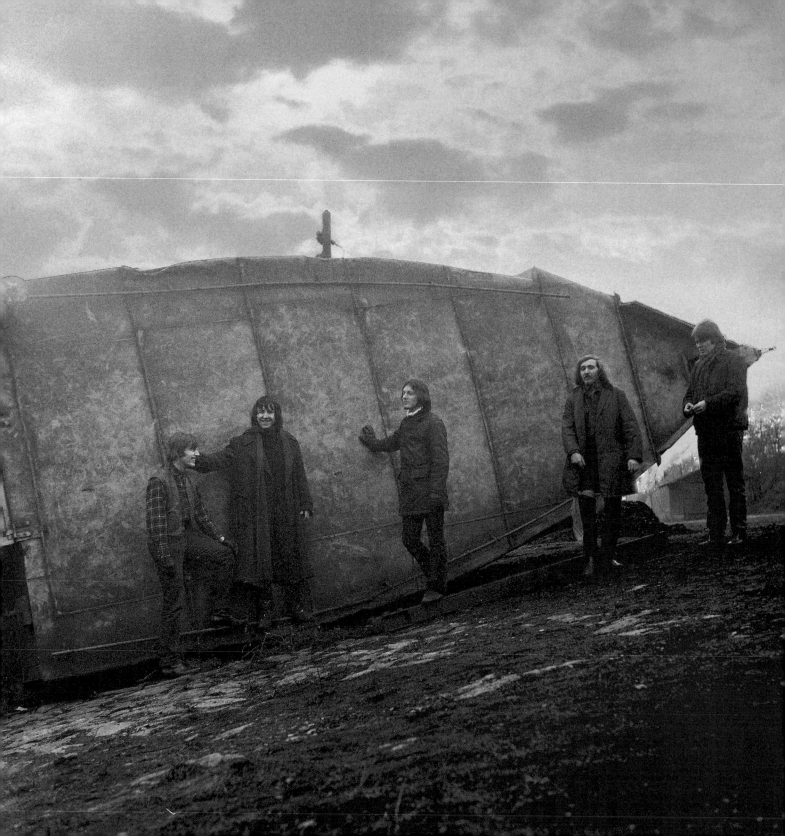

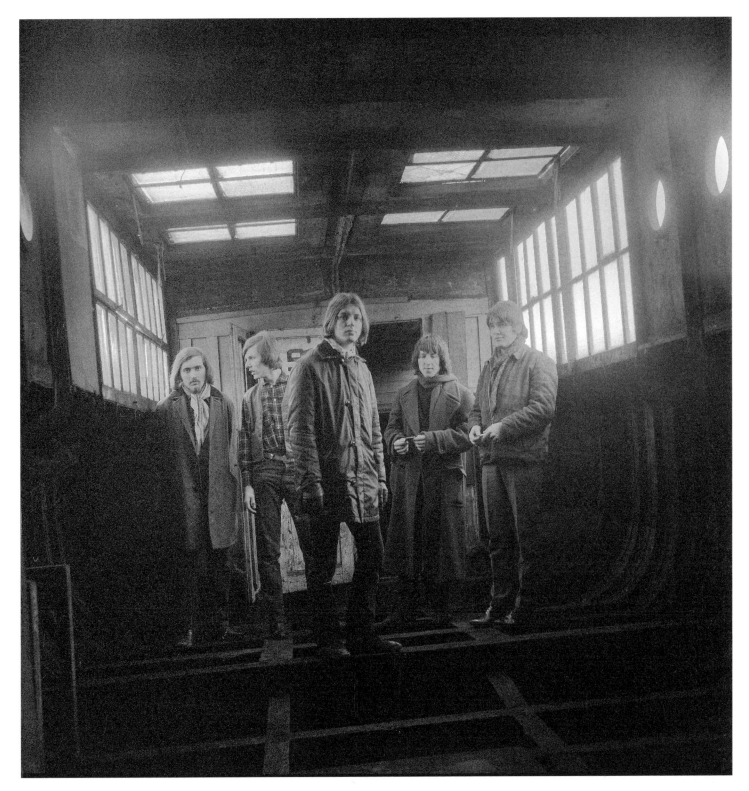

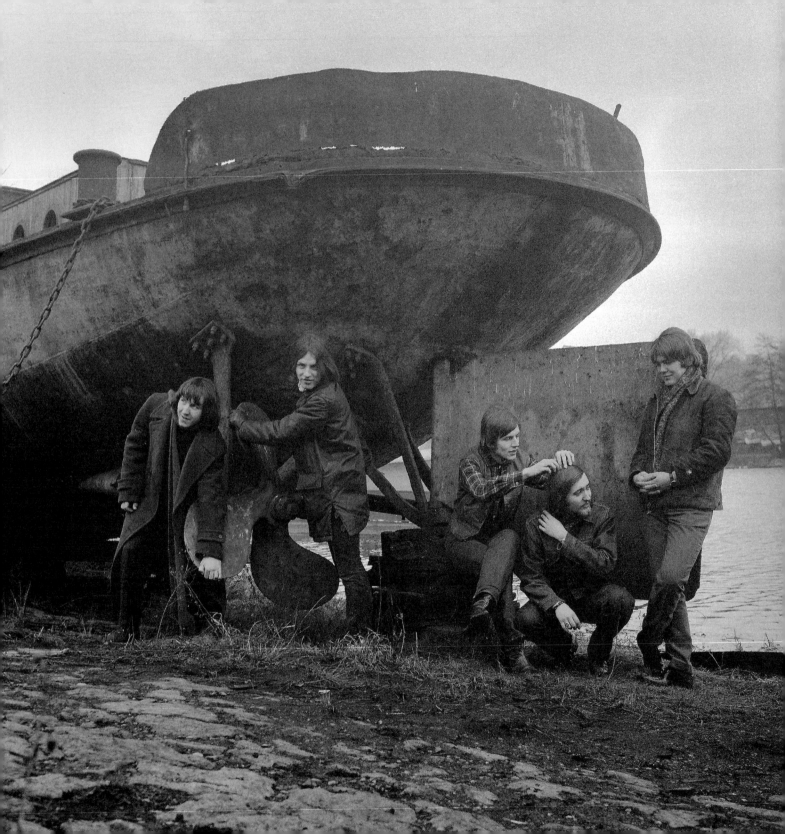

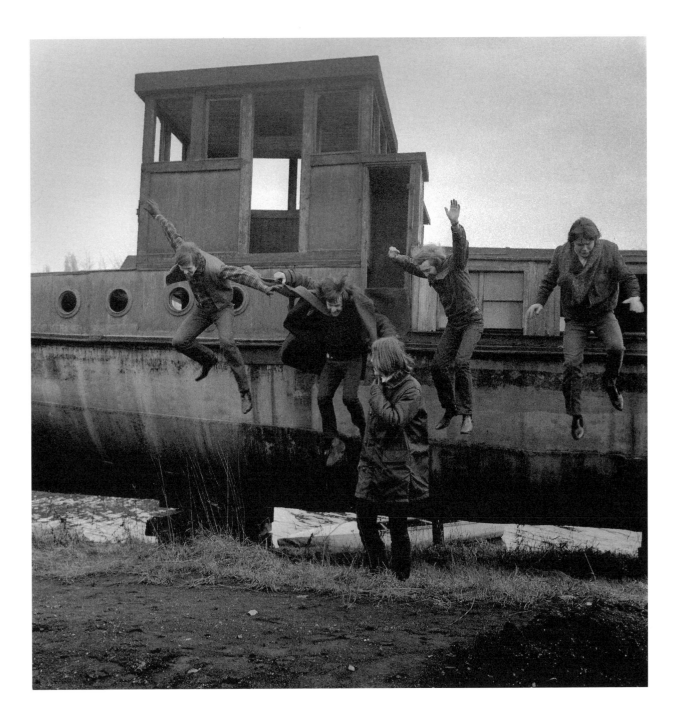

Plastiky jsme s Magorem objevili v dubnu 1969 v F Clubu na přehlídce Beat salon. V té době jsme s Magorem připravovali novou kapelu. Když jsme Plastiky viděli, řekli jsme si, že tady je kapela hotová, jen do ní přidat Pepu Janíčka. Po vystoupení jsme se dohodli na spolupráci. A já jsem to risknul a pozval je na Zorčinu akci Házení míčů, která se konala druhý den. Když jsem to v noci oznámil Zorce, řekla: „Jen doufám, že to nejsou blbci." Fakt nebyli. Setkali se tam Primitives a Plastici, vše proběhlo v krásné shodě.

Magor and I discovered the Plastics at the Music F Club in April 1969 during the Beat Salon. At the time, we'd been planning a new band. When we saw the Plastics, we said to ourselves, here's a band all ready-made, all we need is to add Pepa (Josef) Janíček. After the gig, we agreed to work together. I took a risk and invited them to Zorka's art performance *Throwing Balls* the next day. When I told Zorka that night, she said, "I just hope they're not morons." They really weren't. The Primitives came and so did the Plastics, and everything went down in beautiful harmony.

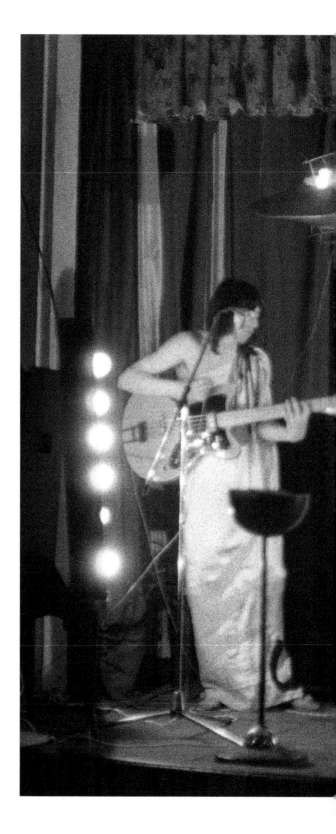

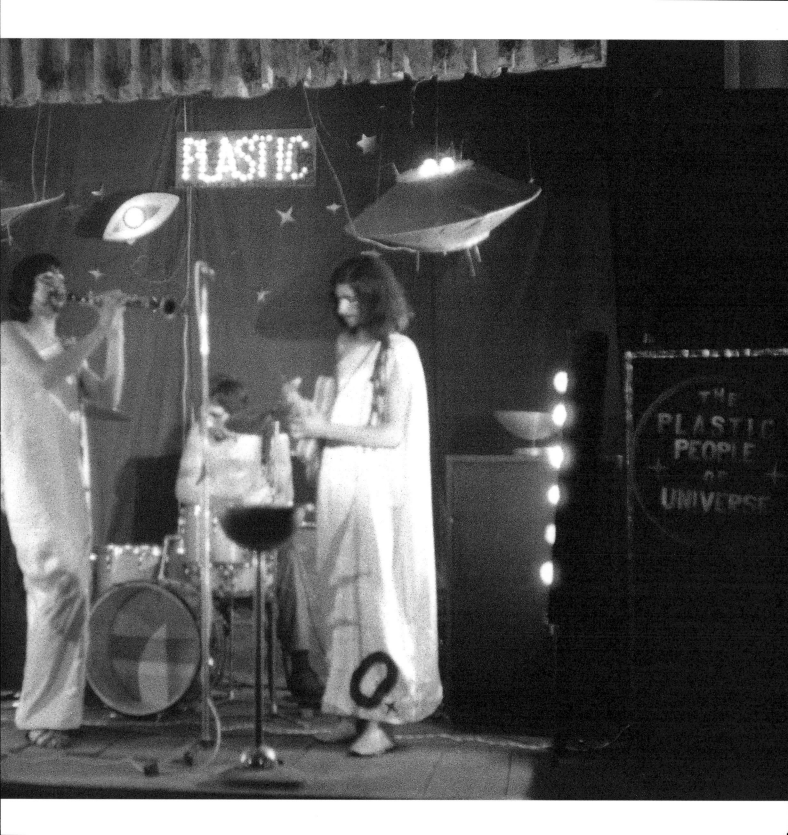

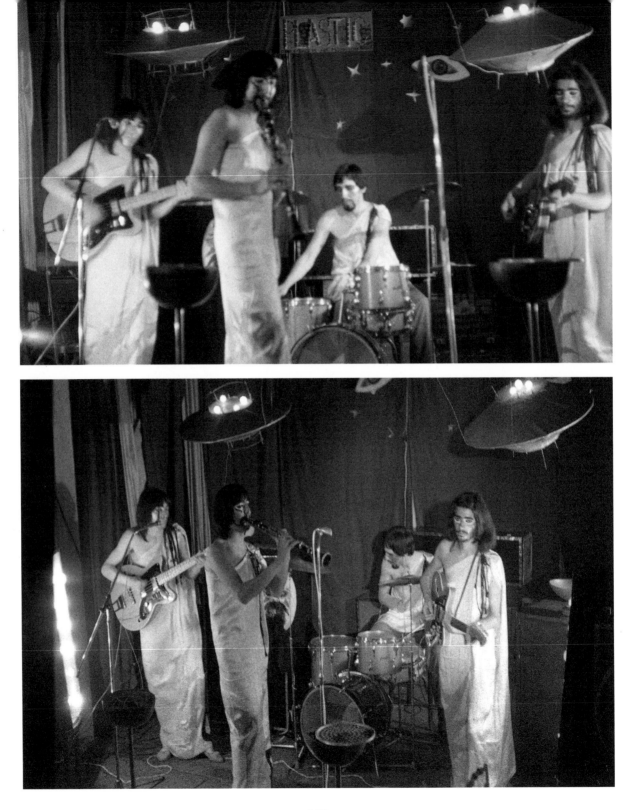

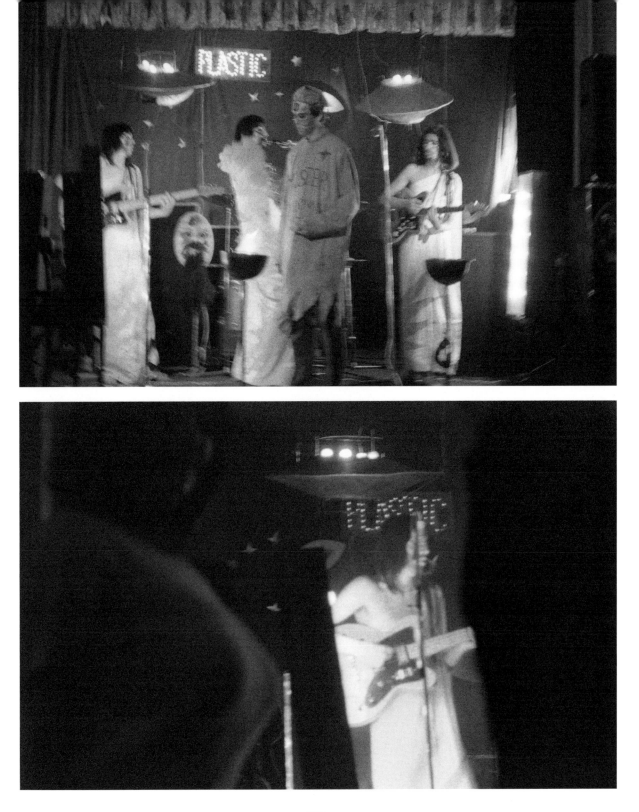

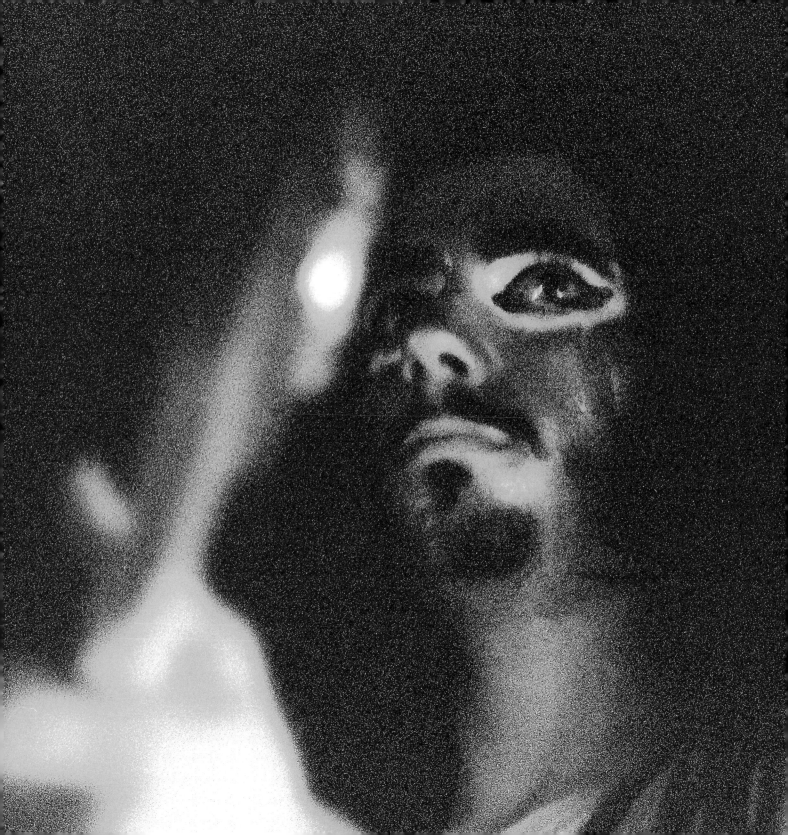

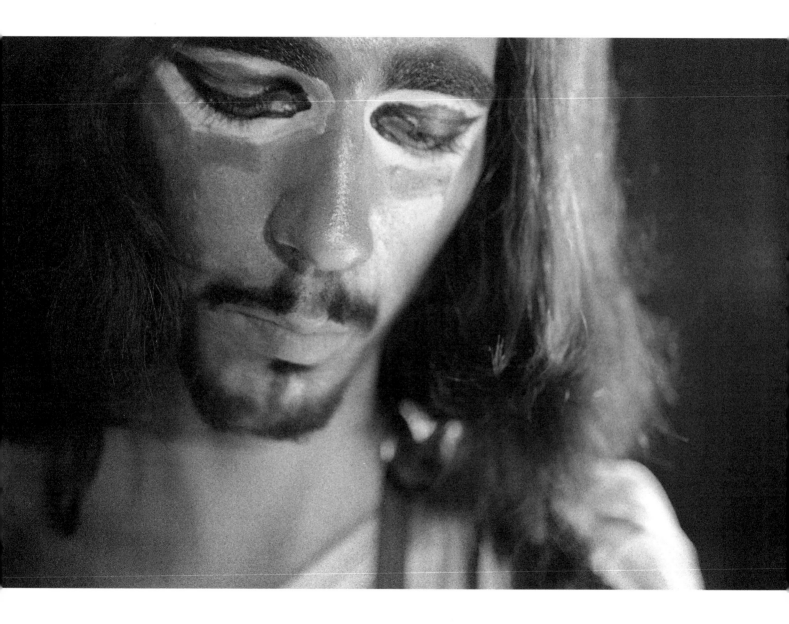

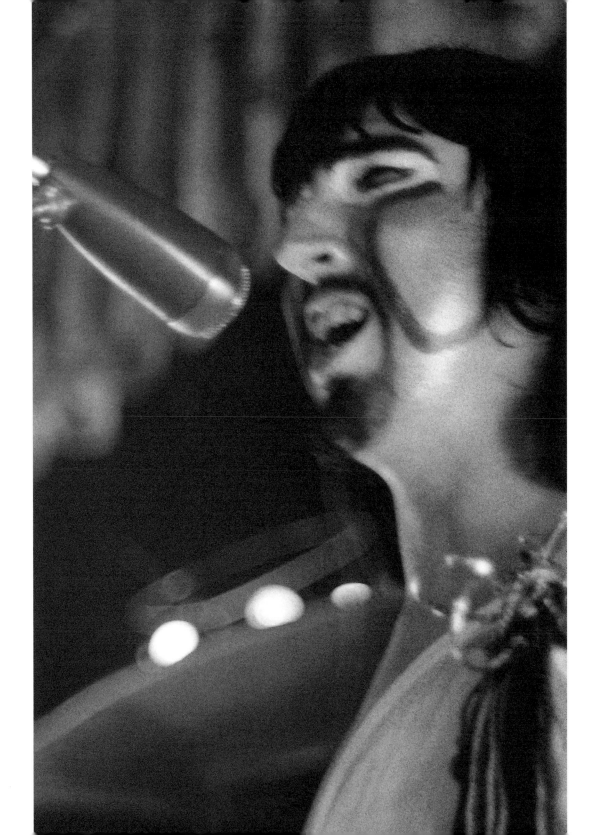

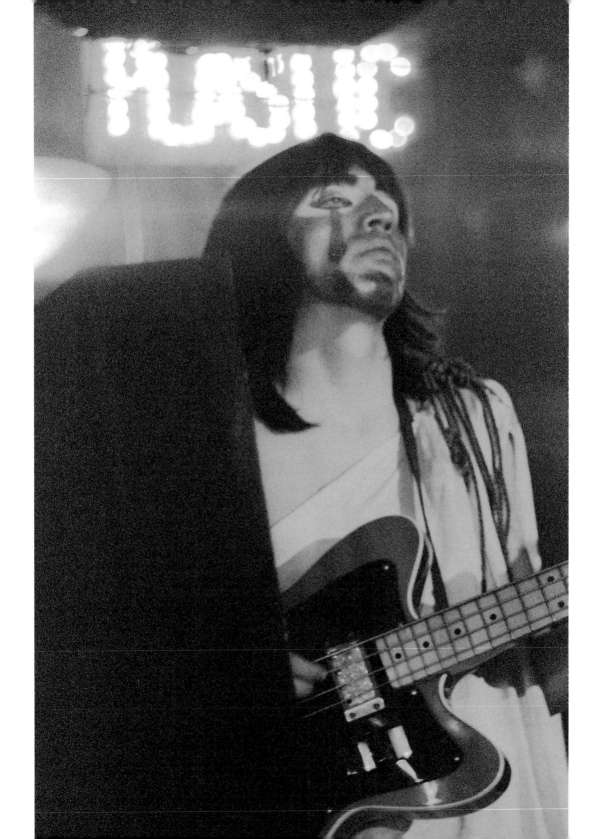

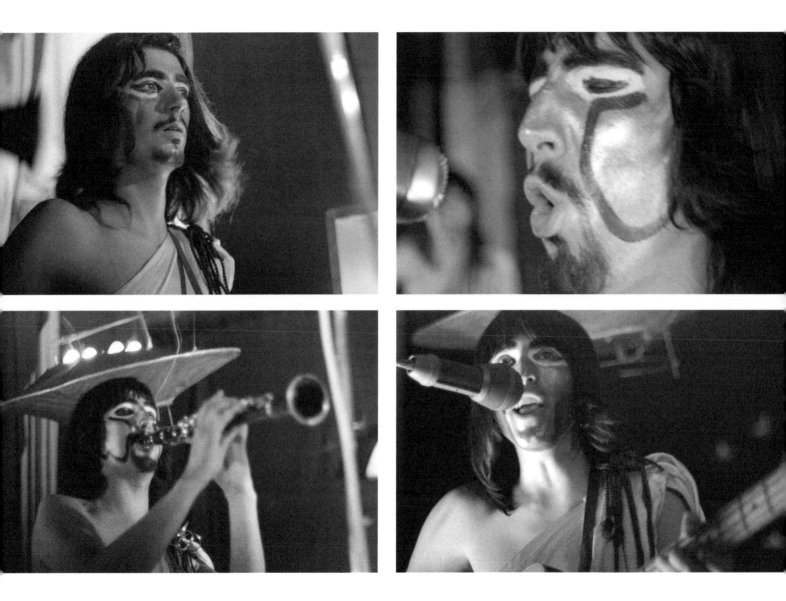

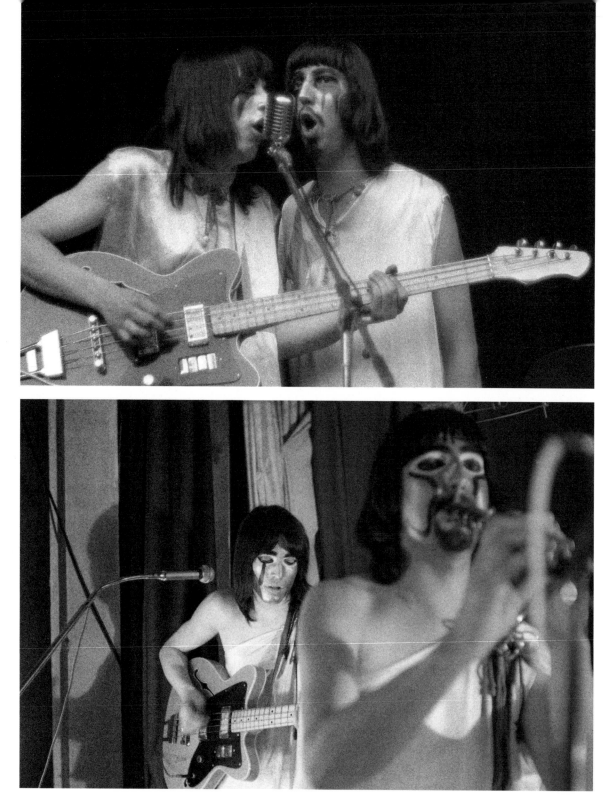

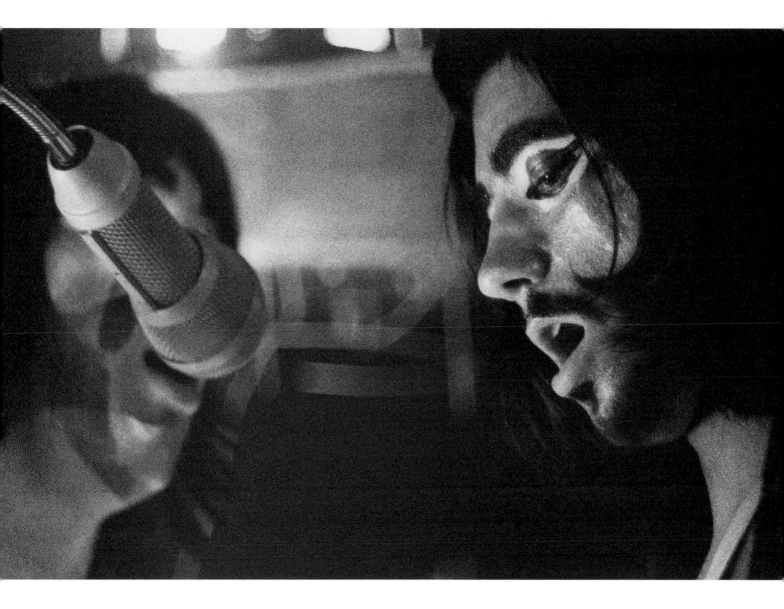

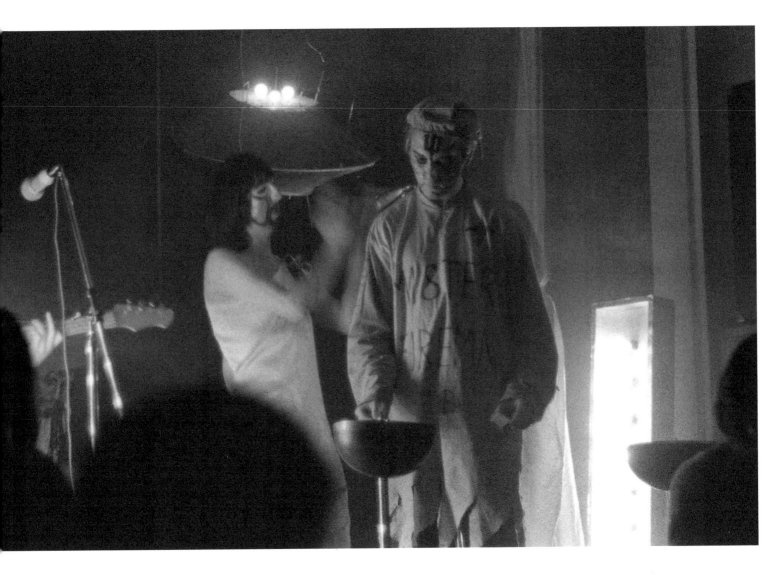

Scéna s talíři byla zapálena na vystoupení ve Fučíkárně
v den přistání Američanů na Měsíci.

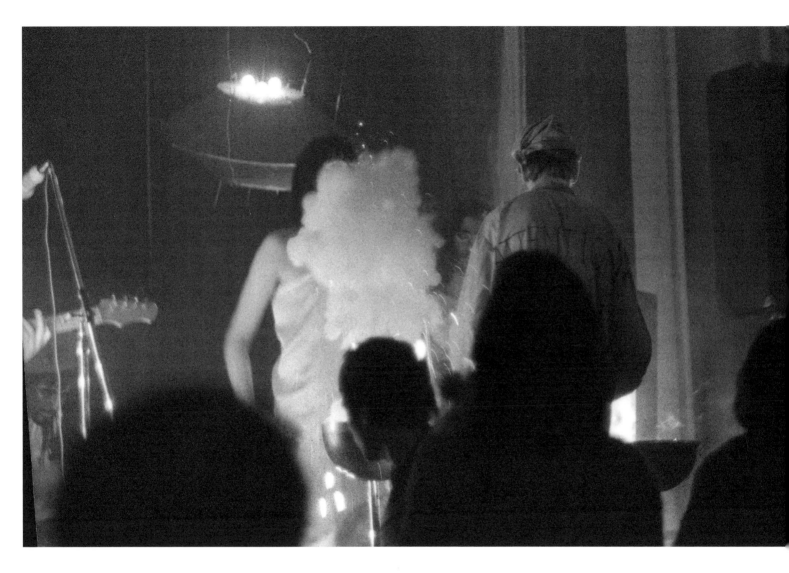

The stage with plates was set on fire during a performance
at the Fučíkárna* on the day that the Americans landed on the Moon.

* The Prague Fairgrounds, which at the time were called the Julius Fučík Park of Park
 Culture and Recreation, in honor of a communist journalist hanged by the Nazis.

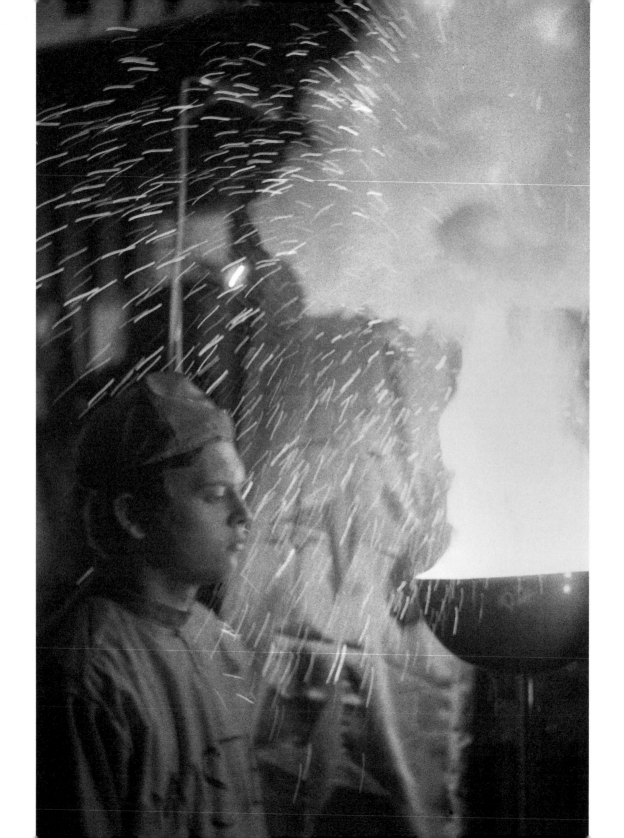

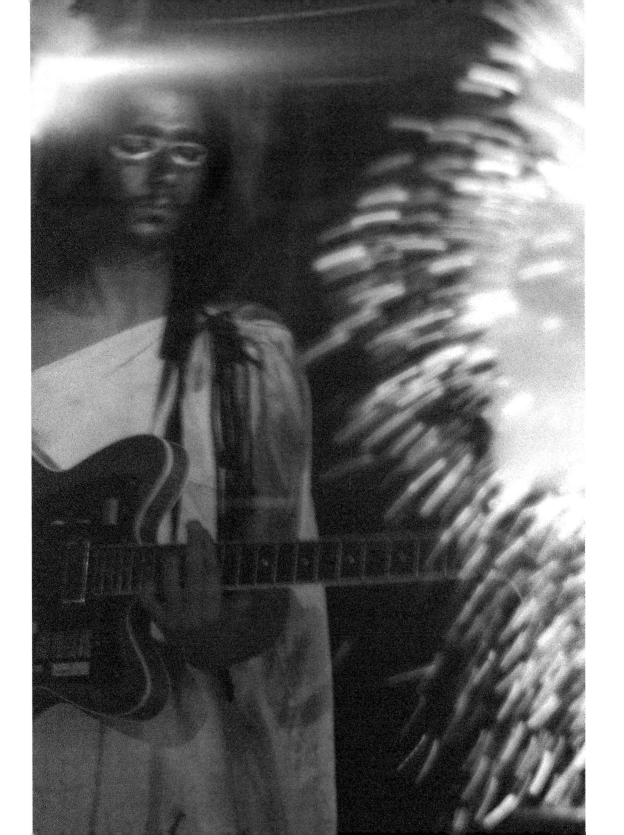

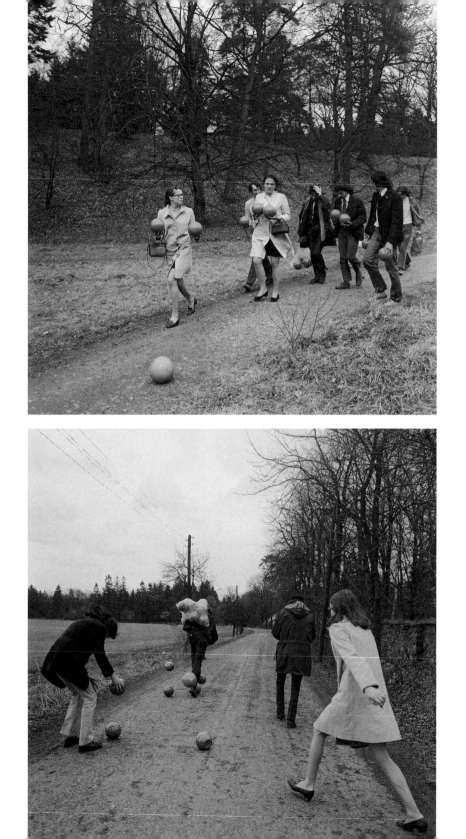

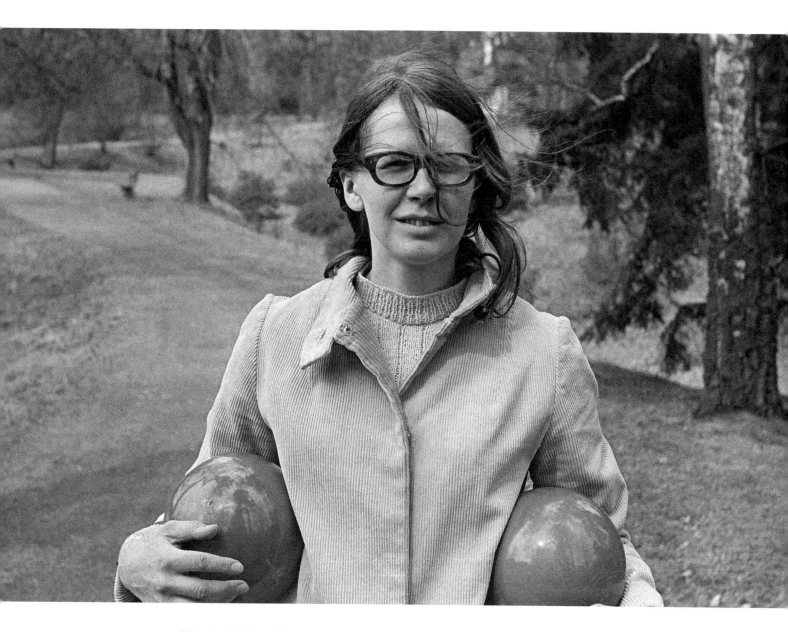

Házení míčů do průhonického rybníka Bořín, duben 1969, projekt srpen 1968.

Throwing Balls into Bořín Pond in Průhonice, April 1969, planned since August 1968.

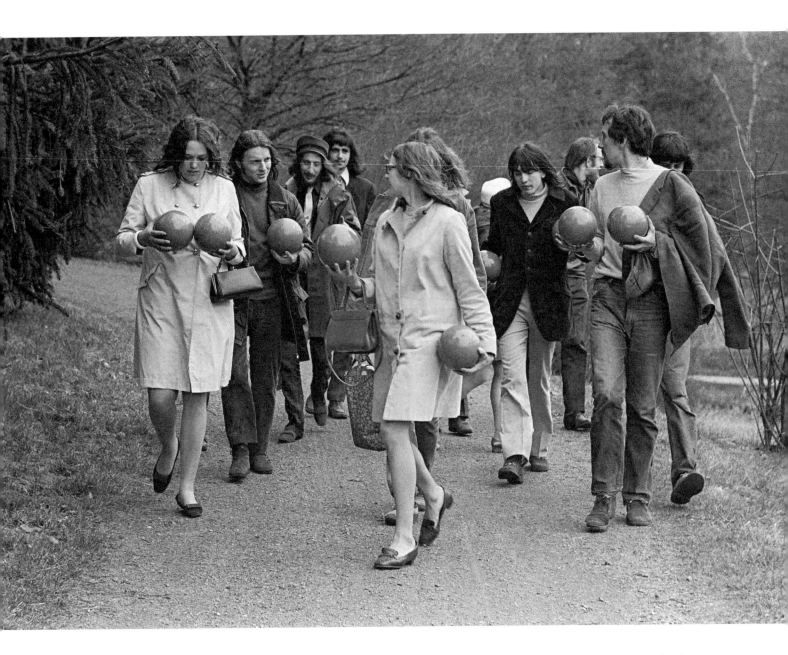

Na Házení míčů se poprvé a bohužel naposledy setkali Primitives s Plastiky. Brzy potom se Evžen Fiala s Ivanem Hajnišem zachránili ve Švédsku a nám zůstal Pepa Janíček, který si s Mejlou hned porozuměl.

Throwing Balls was the first and unfortunately also the last time that the Primitives and the Plastics got together. A short time later, Evžen Fiala and Ivan Hajniš escaped to Sweden, and we were left with Pepa Janíček, who immediately clicked with Mejla.

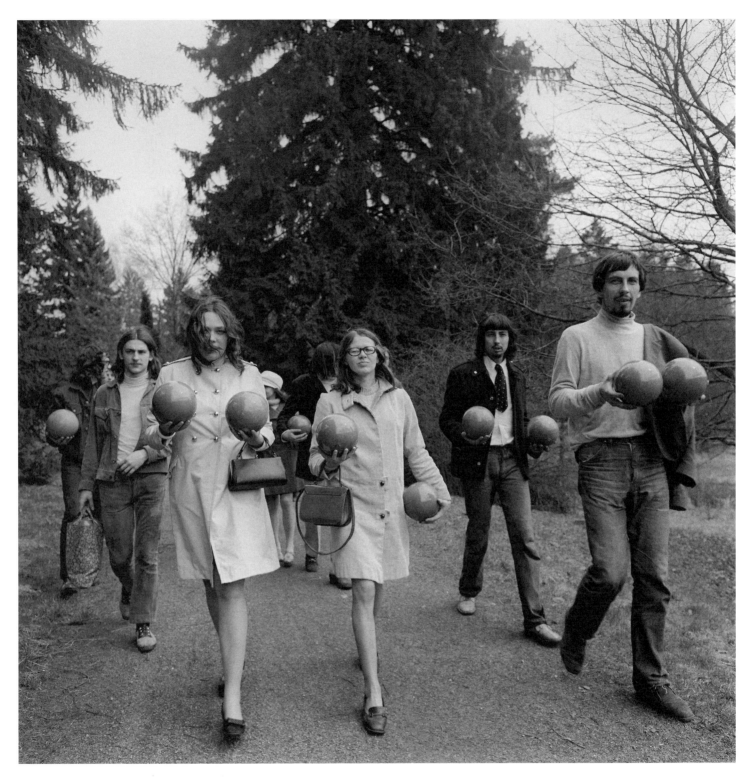

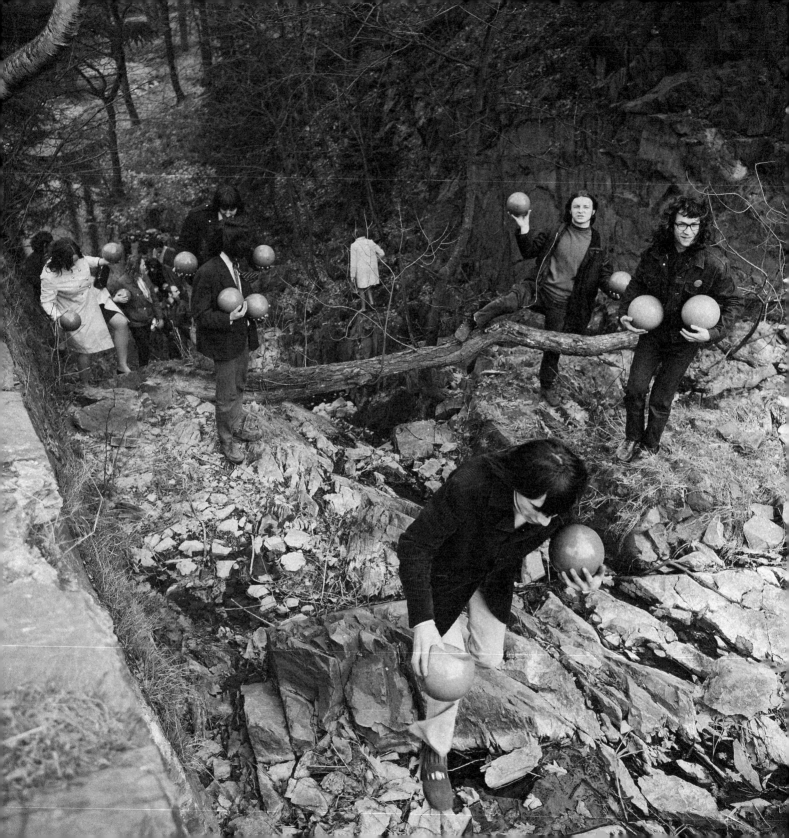

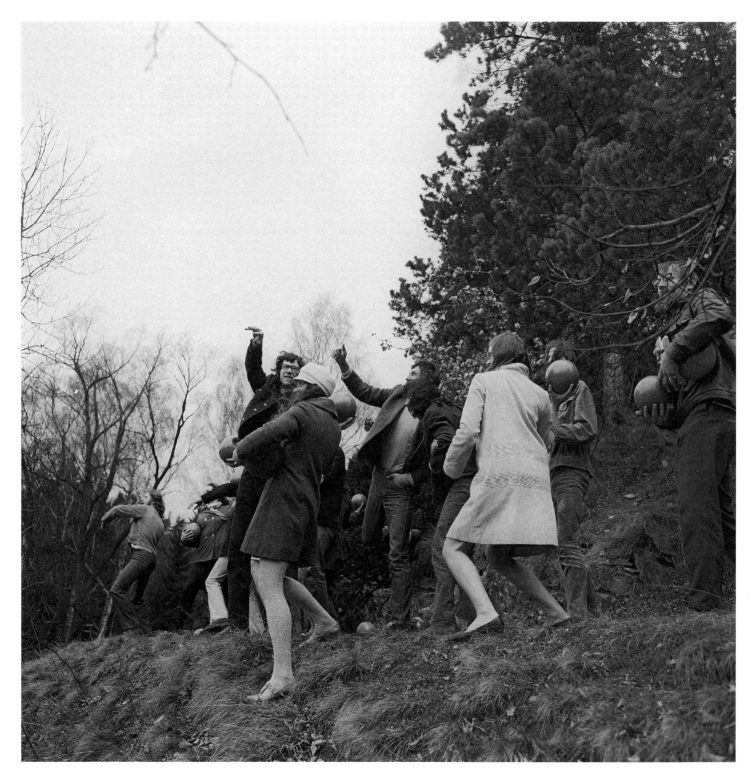

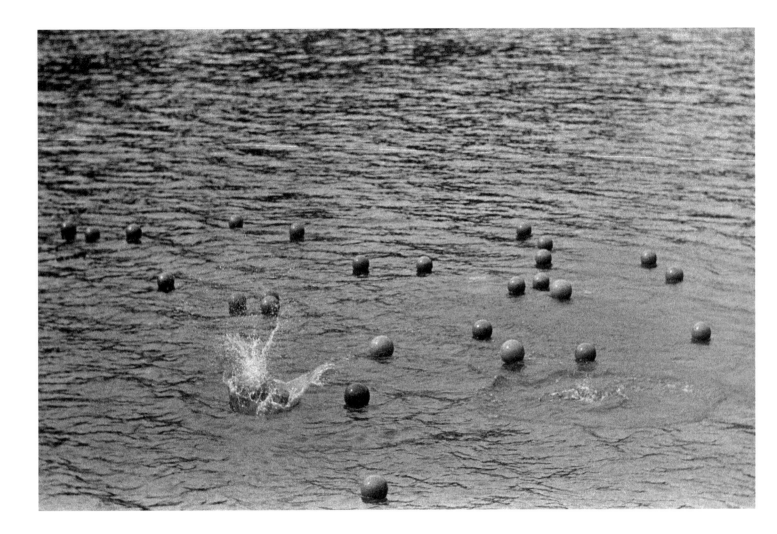

Pro první land-artovou akci se Zorka rozhodla během srpnové výstavy Nová citlivost v Mánesu. Vystavovala dva objekty určené ke hře. Zklamána konzervativní reakcí publika rozebrala nedokončenou plastiku složenou z míčů, další dokoupila a rozhodla se pro tuto radikální akci. Jenže se měla brzy narodit dcera Alenka, potom zamrzl rybník a museli jsme počkat, až led zase roztaje.

Zorka came up with her first land-art project during the August exhibition New Sensitivity at Mánes, where she exhibited two objects that she intended visitors to play with. Disappointed by the visitors' conservative response, she took down the unfinished ball sculpture, bought some more, and decided to do this radical performance. However, first our daughter Alenka was born and then the pond froze over, so we had to wait until it thawed again.

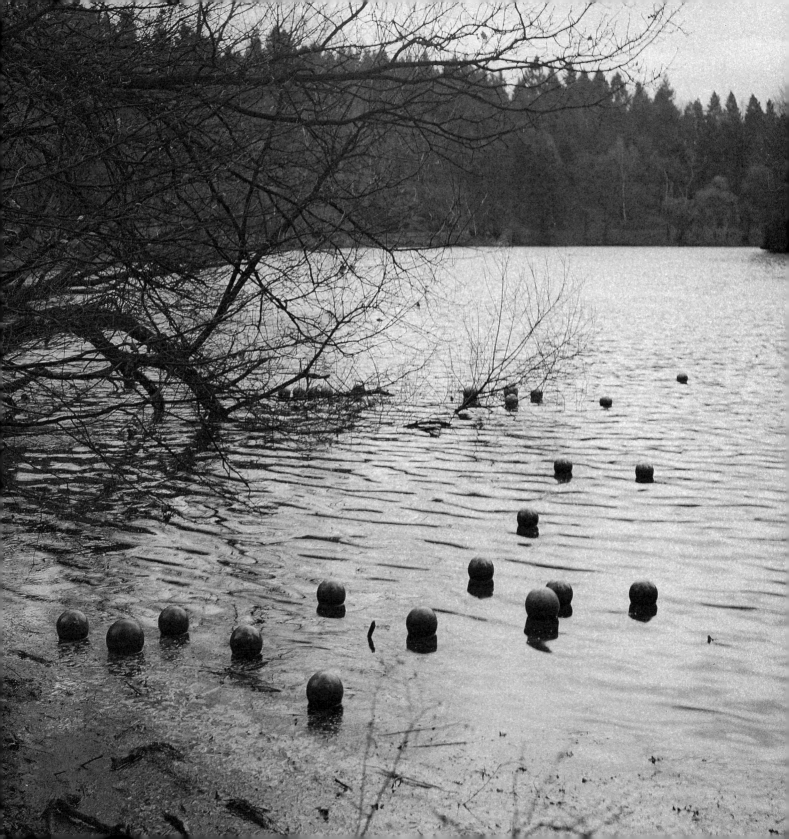

Seno-sláma, srpen 1969, Galerie Václava Špály. Akce, která poznamenala Zorčin život na dalších dvacet let. Zorka prohlásila práci za umění. Vzbudila tím nenávistné reakce většiny výtvarné obce i komunistů. Nebýt Jiřího Koláře, který se za ni postavil, vyloučili by ji ze Svazu výtvarných umělců se všemi existenčními důsledky, jako byla ztráta nároku na ateliér, ve kterém jsme i bydleli, nebo povinnost se zaměstnat.

Byl to skutečný konec „zlatých šedesátých let", jedenadvacátého srpna 1969 čeští komunističtí milicionáři stříleli do lidí protestujících proti okupaci.

Hay-Straw, August 1969, Václav Špála Gallery. This installation marked Zorka's life for next 20 years. By declaring it a work of art, she aroused hateful reactions from most of the art community as well as the communists. If Jiří Kolář hadn't stood up for her, she would have been expelled from the Union of Fine Artists with all the consequences to our livelihood (we would have lost our studio, where we also lived, and she would have had to find employment).

It was the real end of the "Golden Sixties". On 21 August 1969, members of the Czech communist militia shot into crowds of people protesting the occupation.

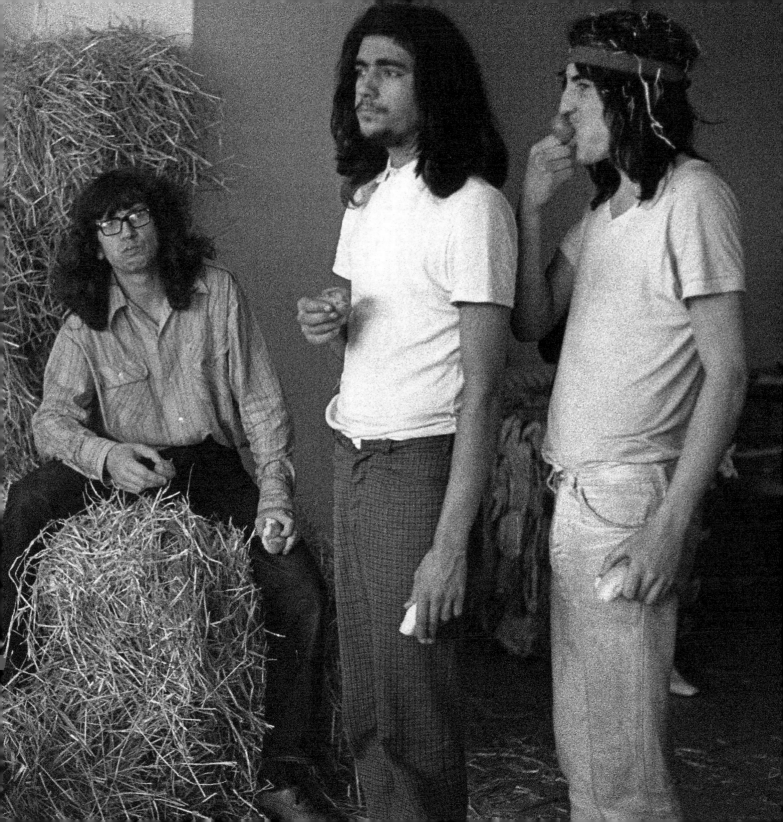

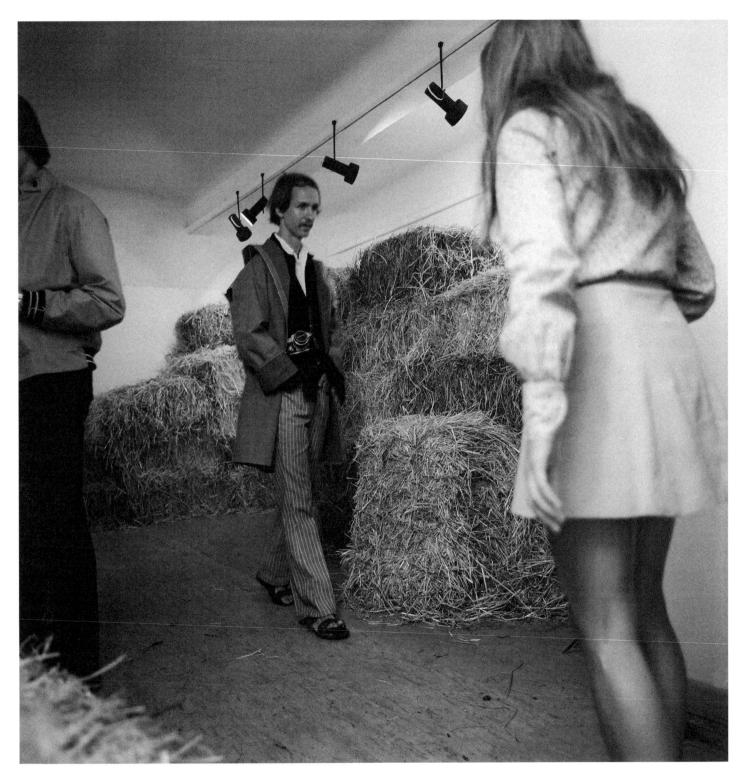

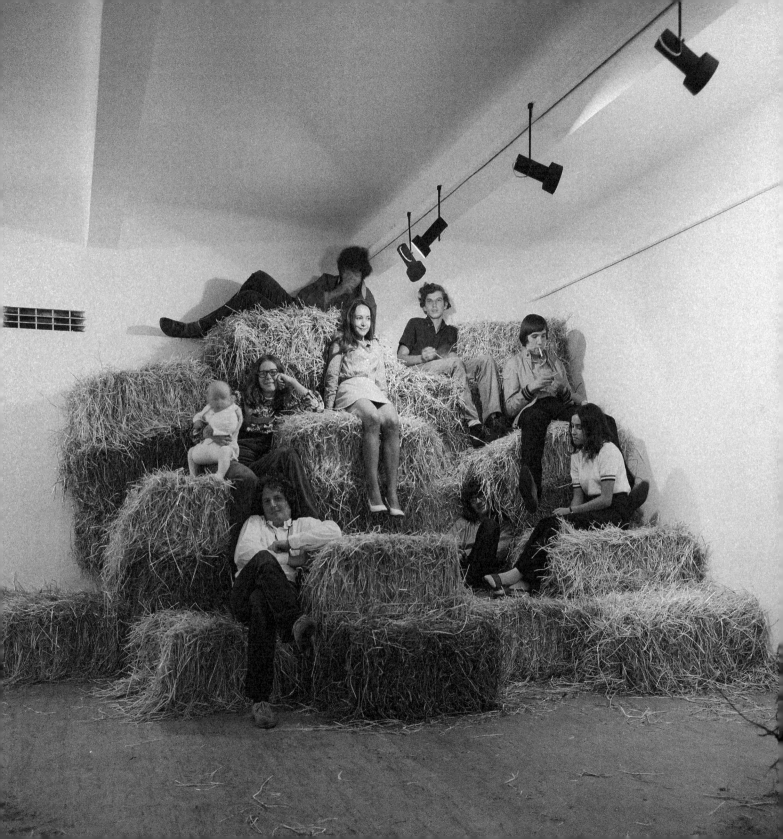

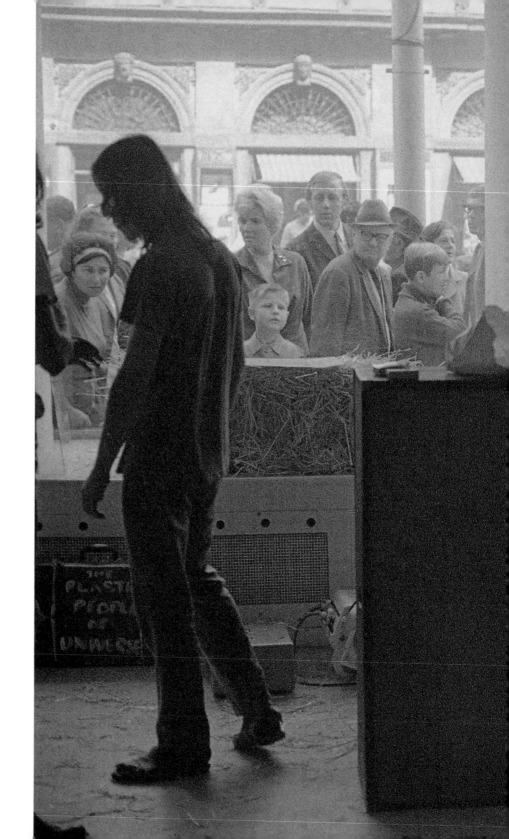

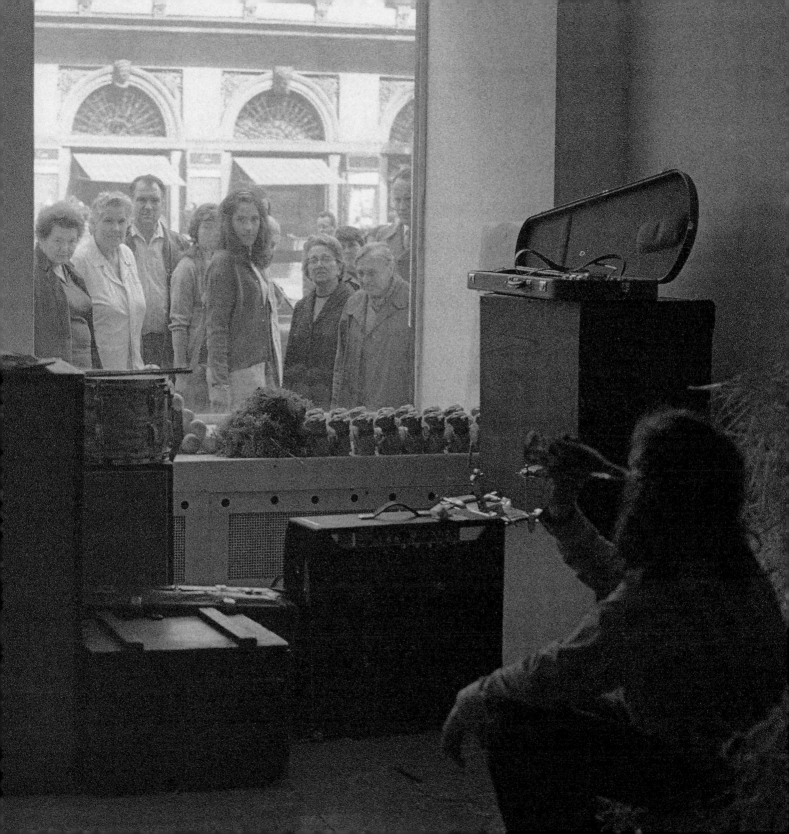

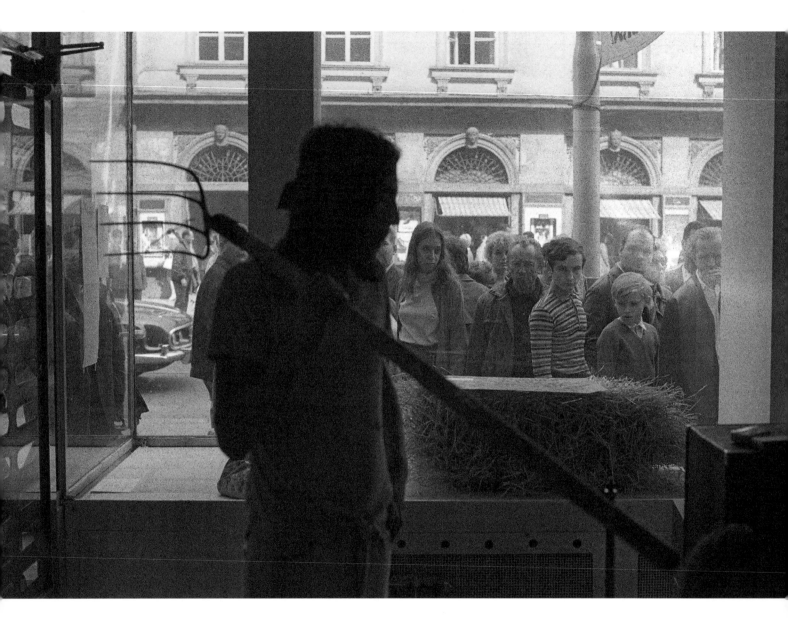

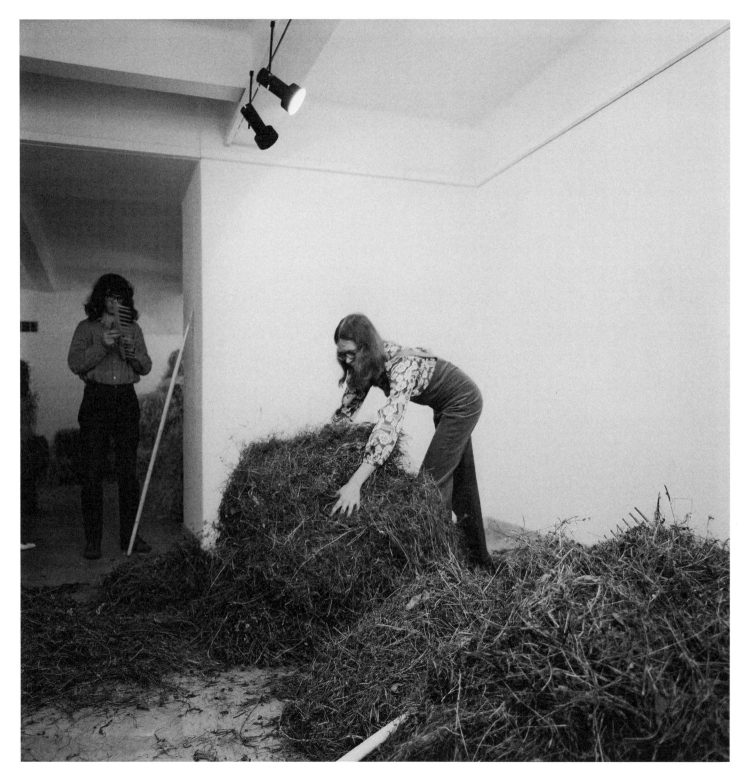

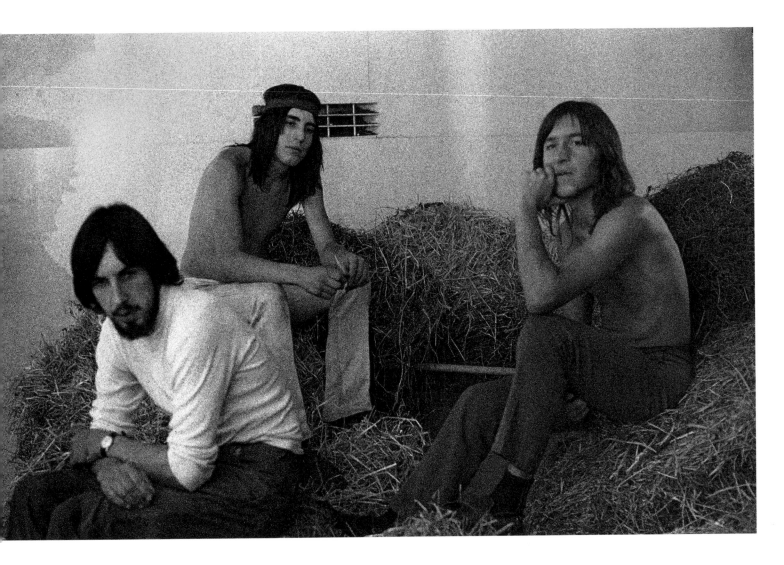

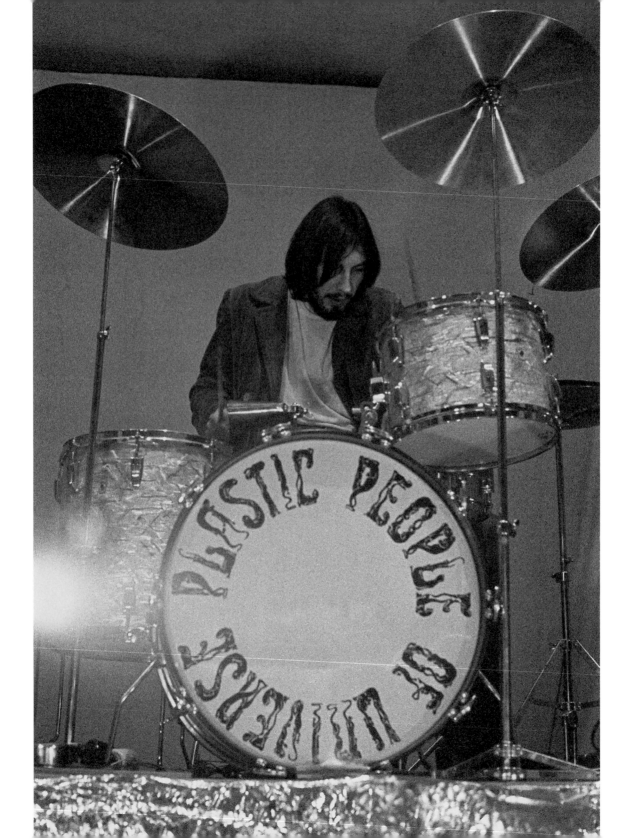

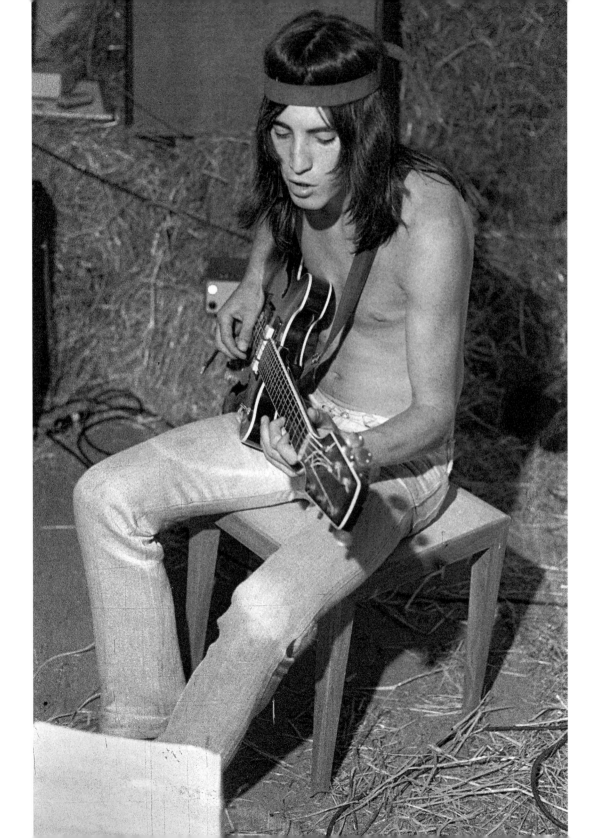

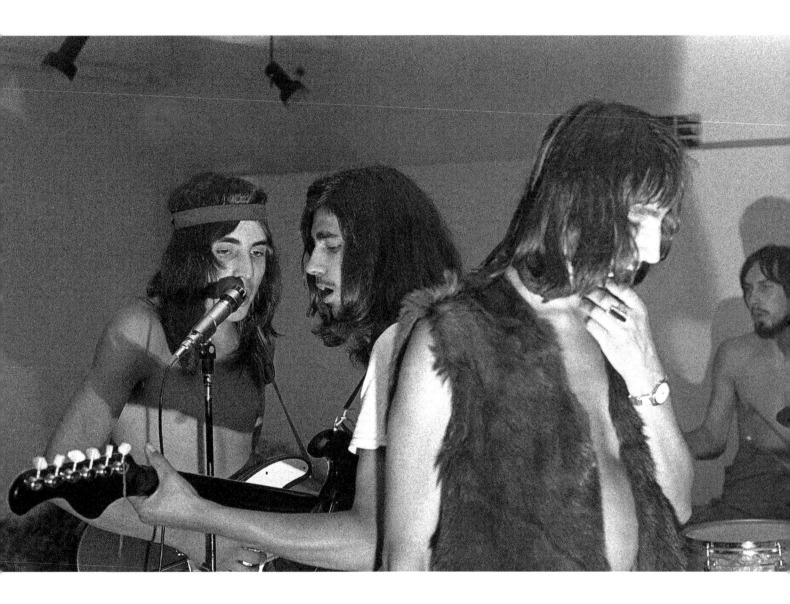

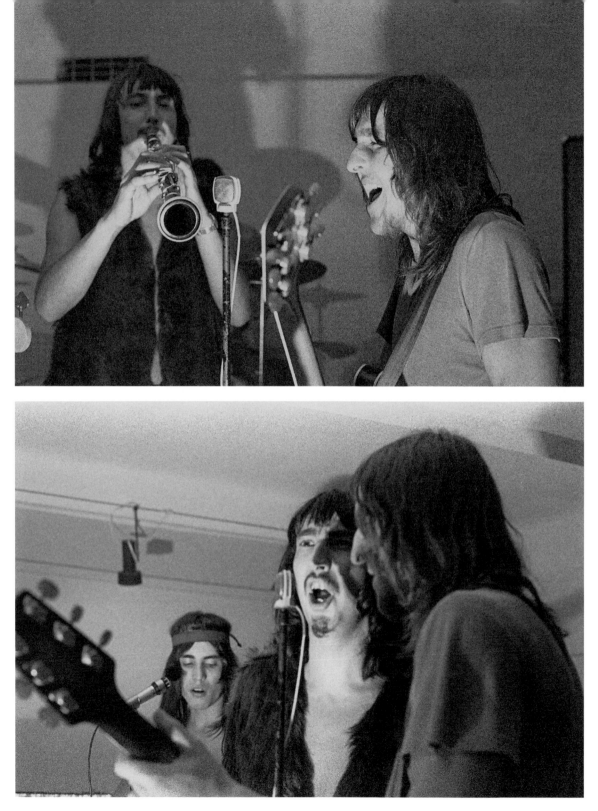

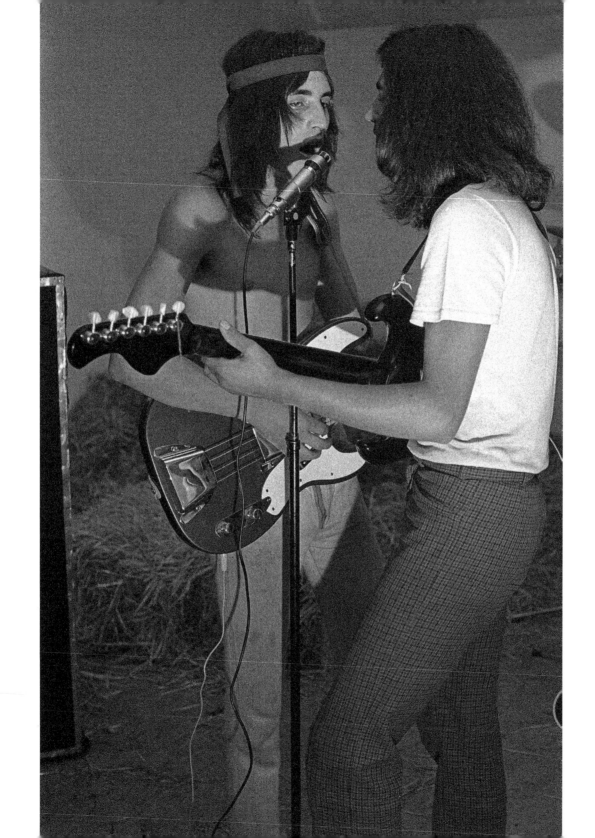

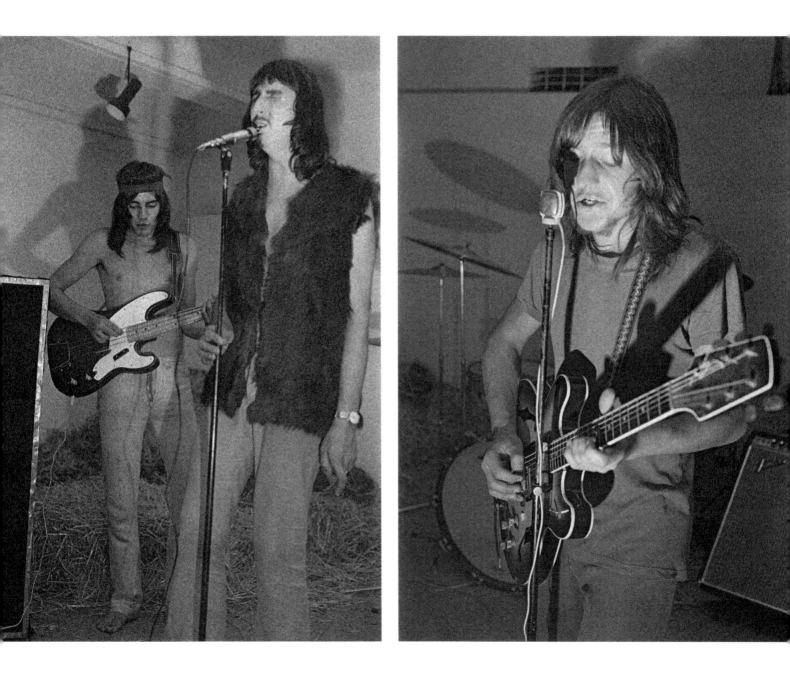

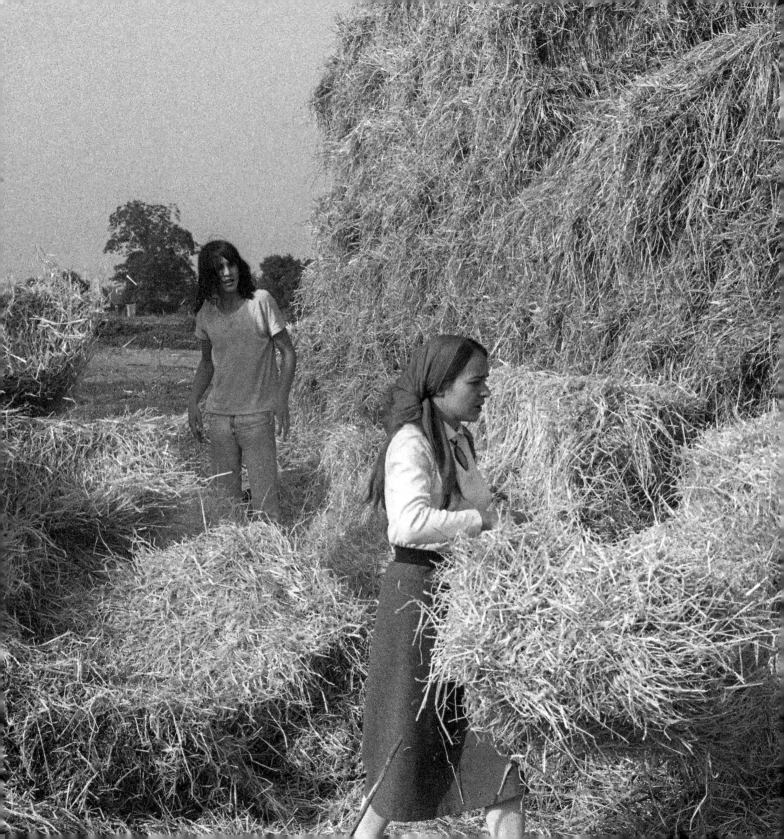

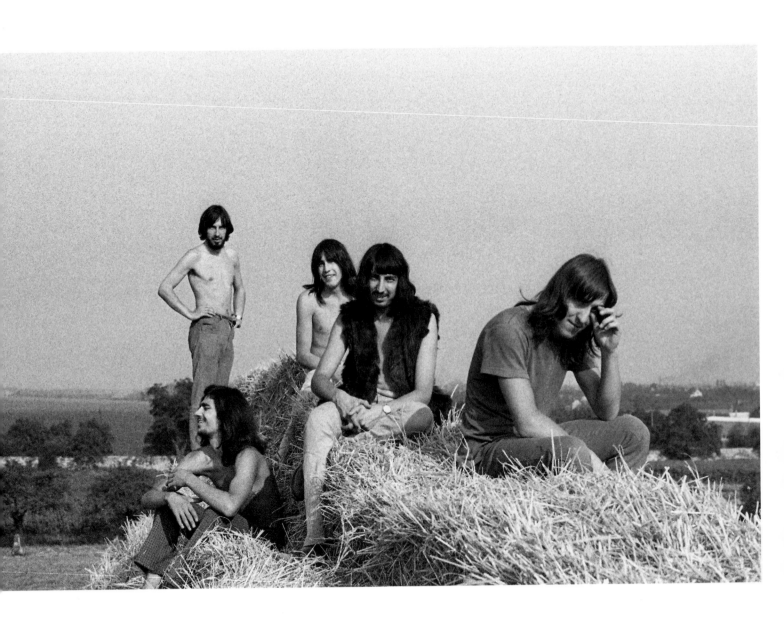

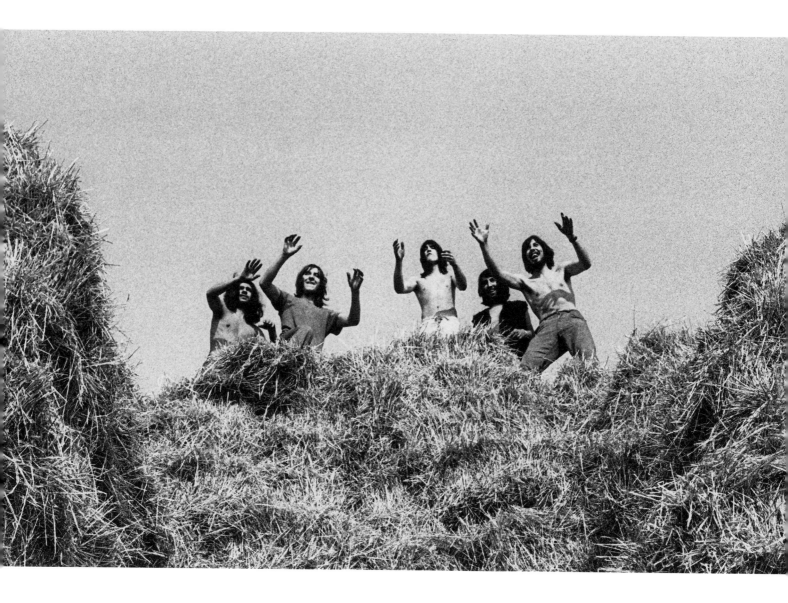

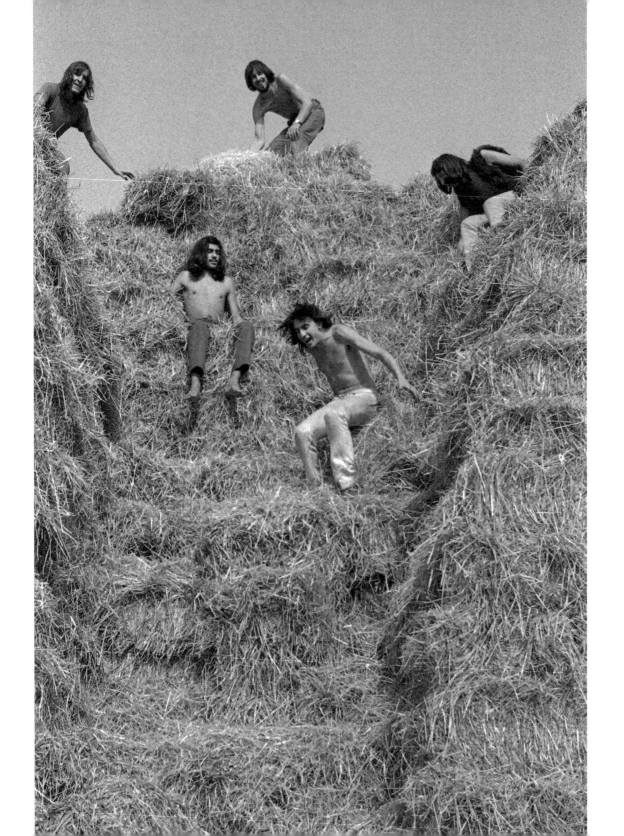

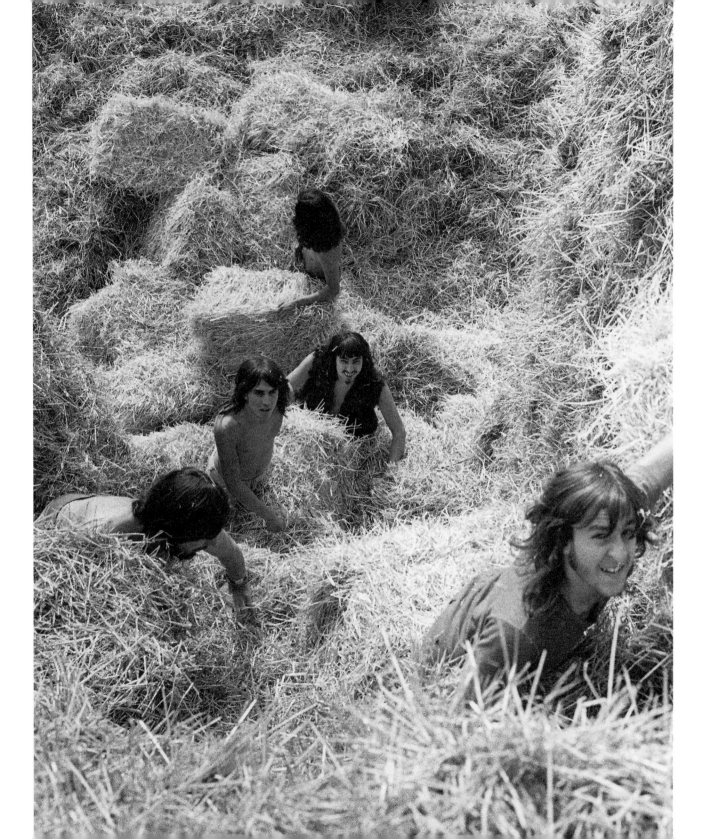

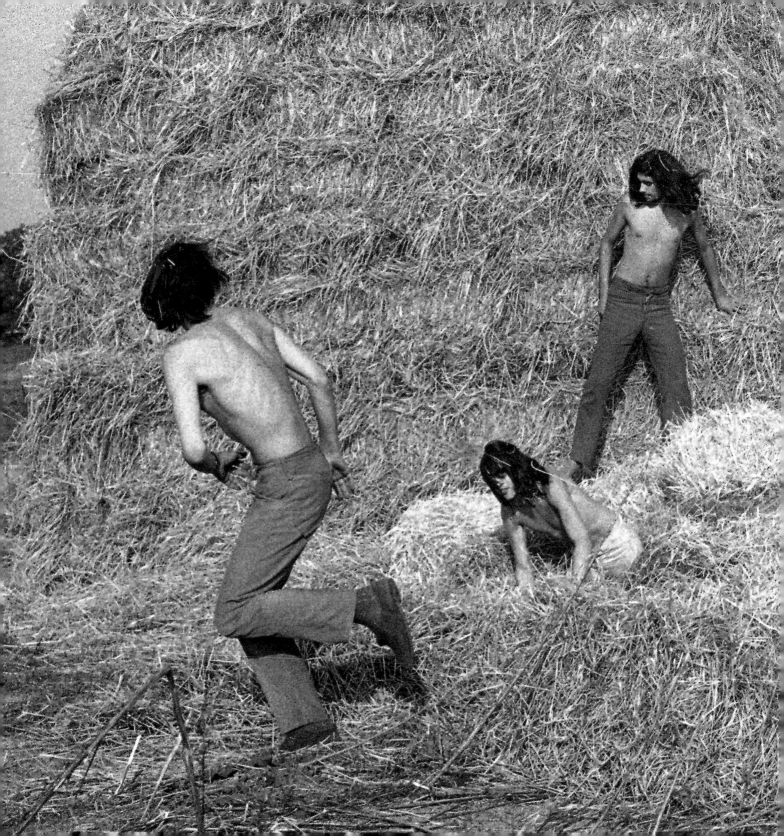

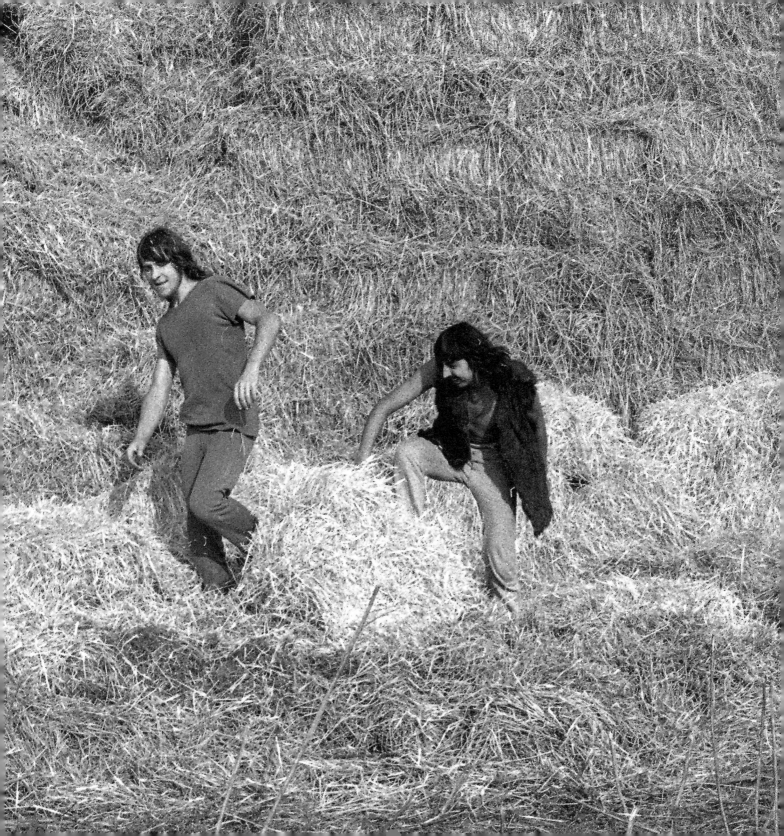

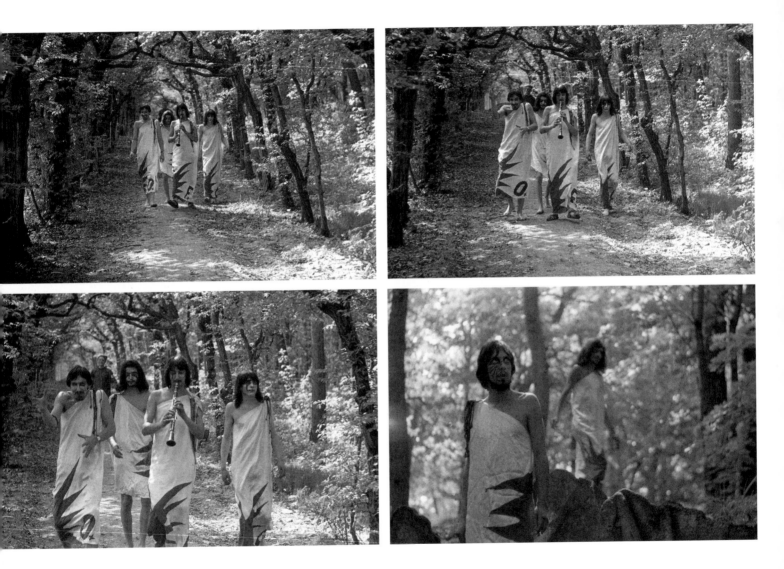

Fotografie v zahradě břevnovského kláštera.

Photographs taken in the gardens of Břevnov Monastery.

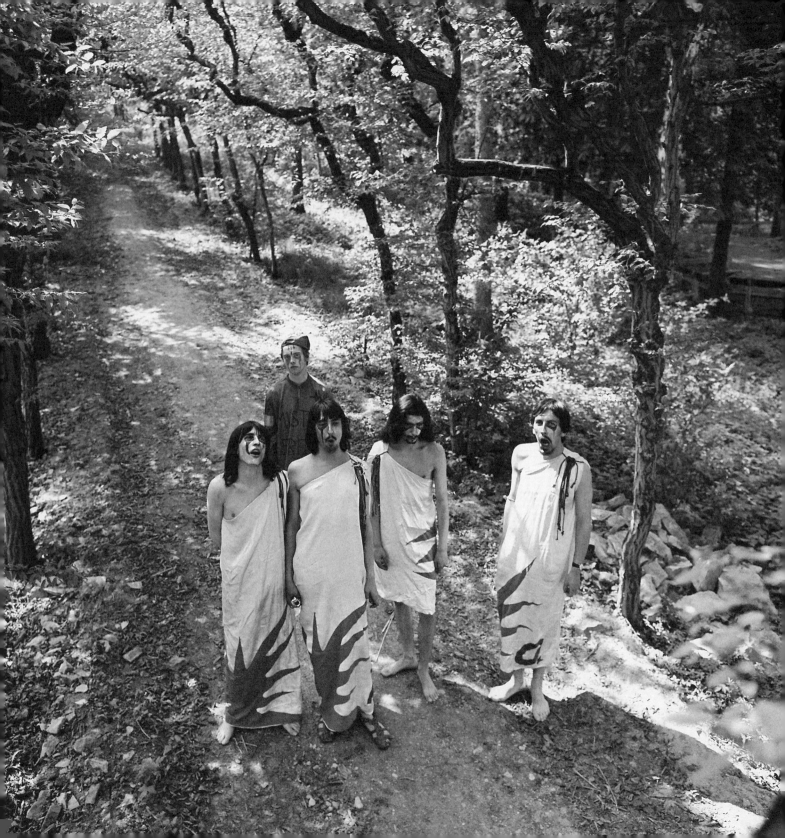

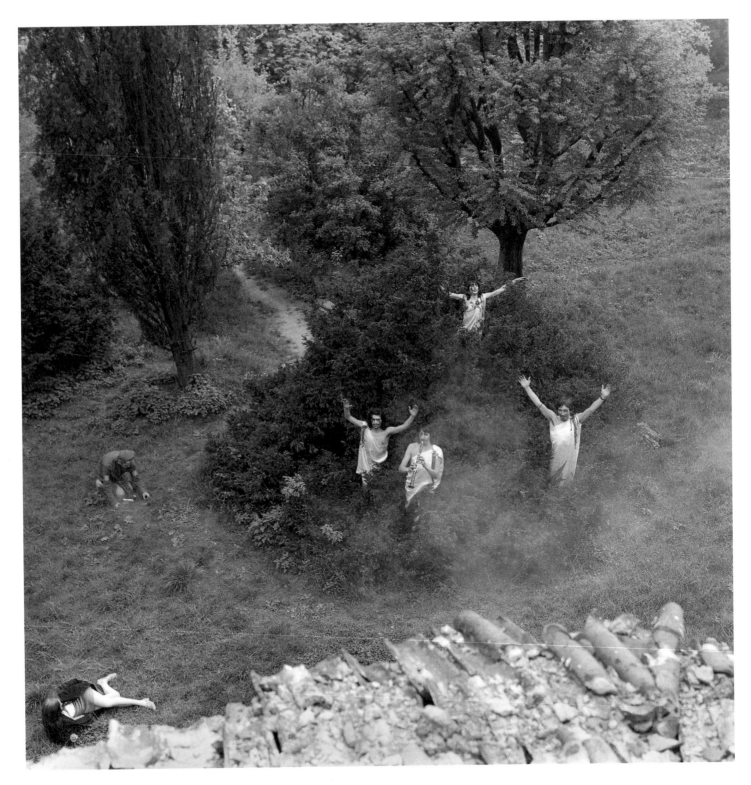

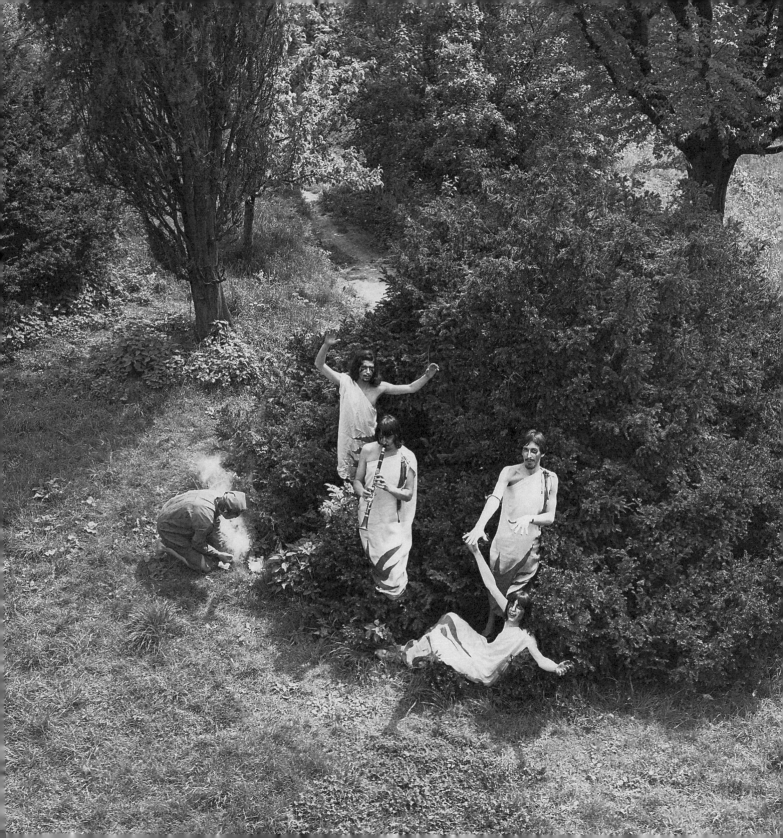

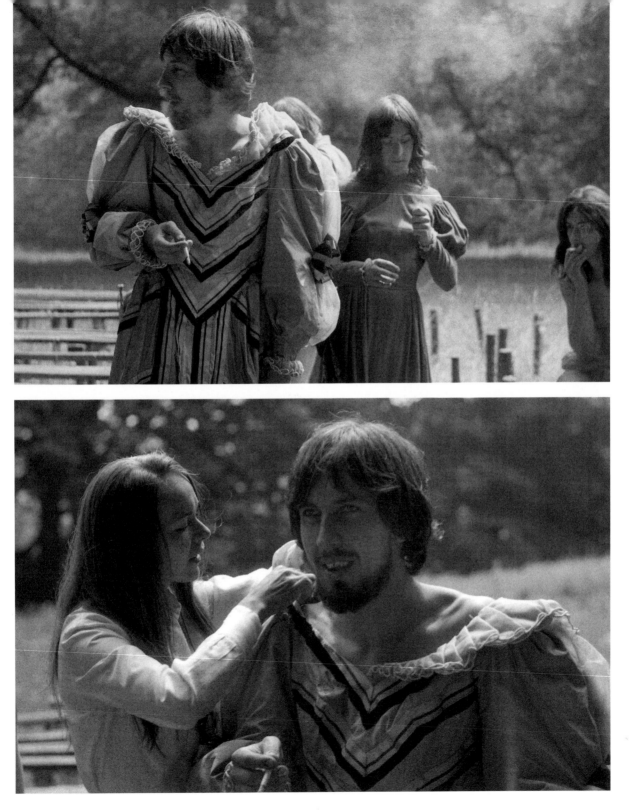

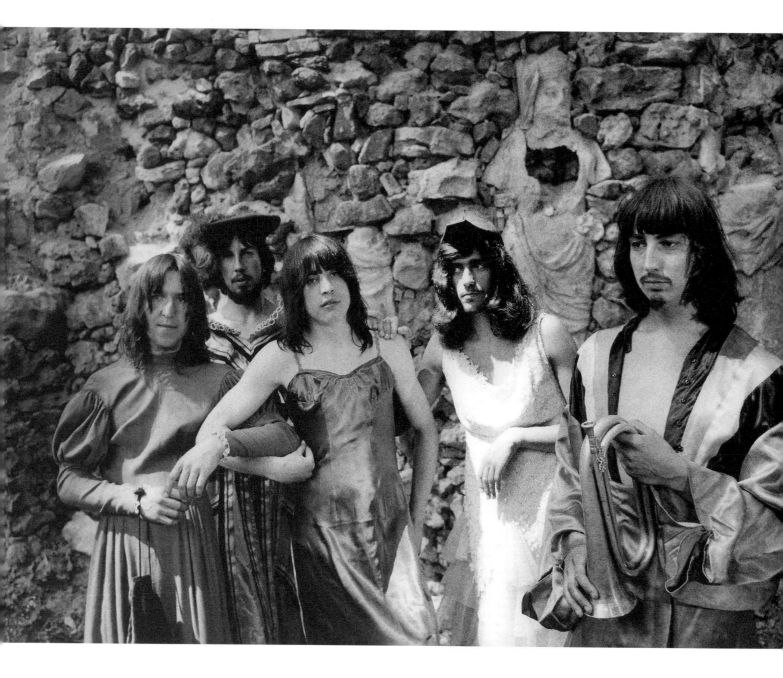

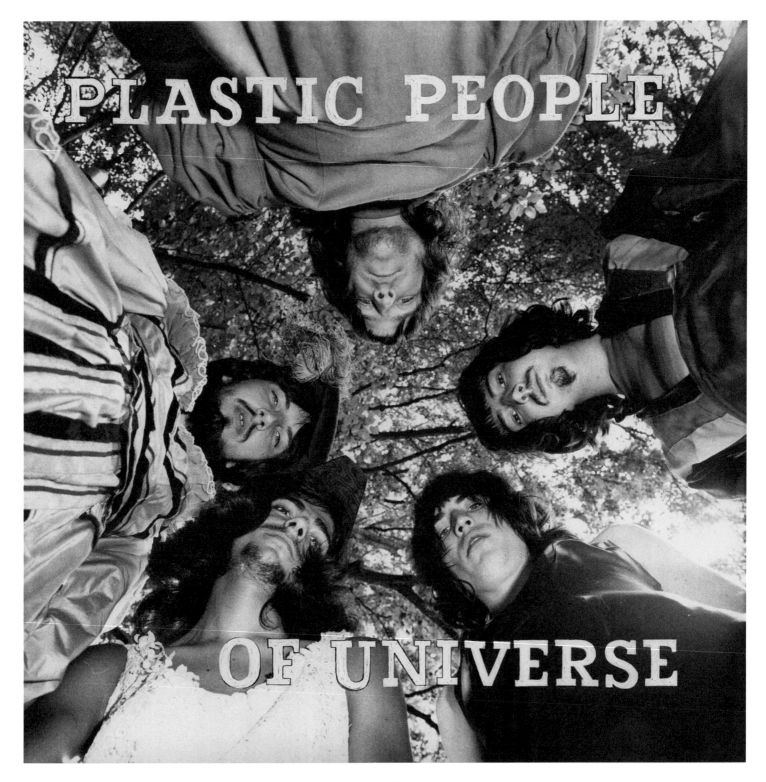

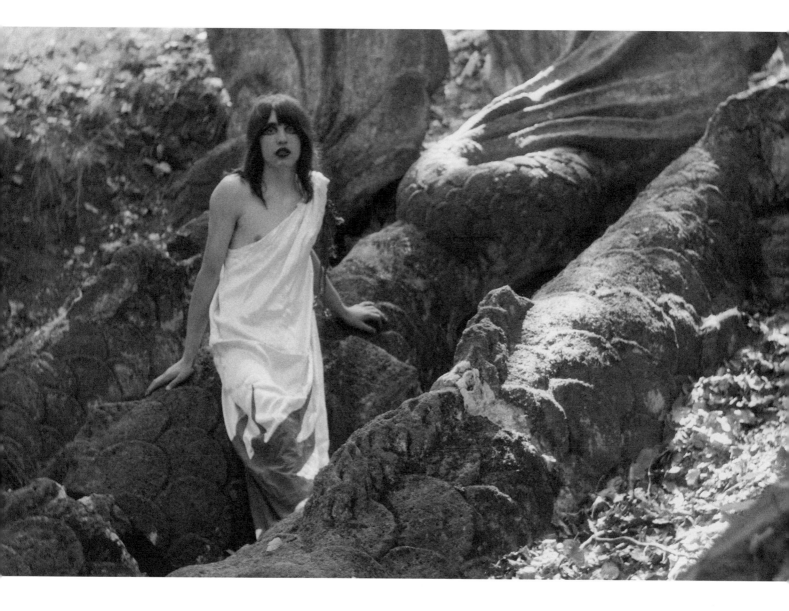

Fotografie ze zdevastovaného zámeckého parku ve Valči.

Photographs taken in the ruined gardens of the chateau in Valeč.

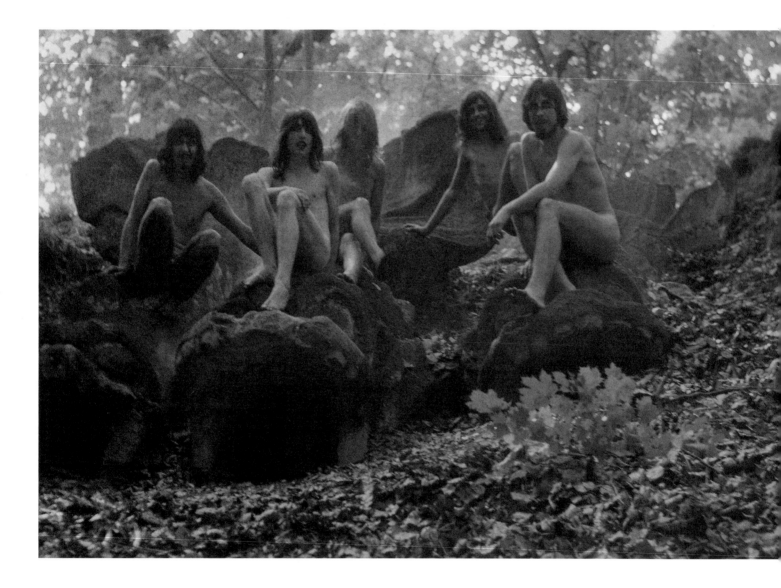

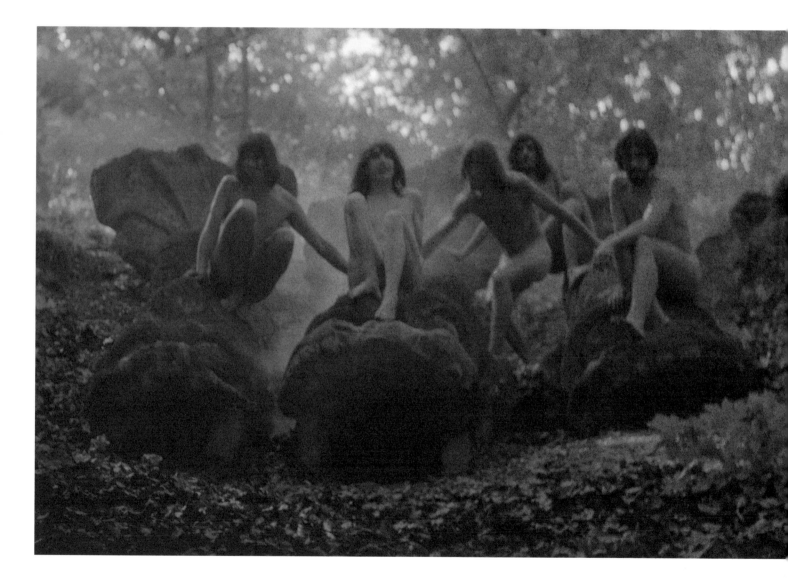

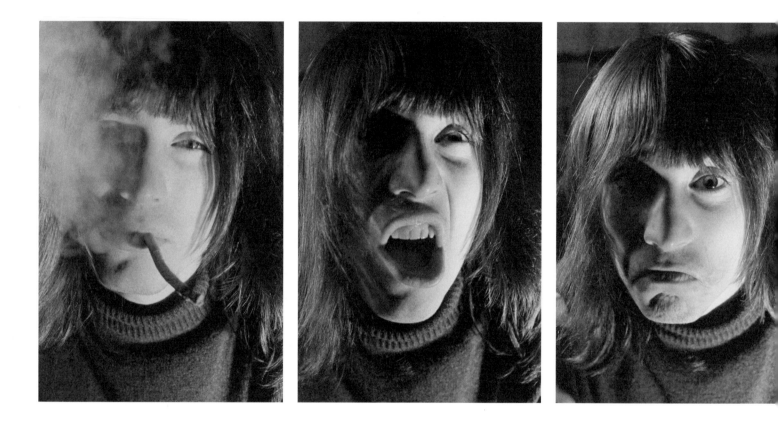

Portréty, které byly vystavené pár hodin ve vitrínách na průčelí Obecního domu. Vznikalo před nimi „srocení davu", a tak je úředníci Pražského kulturního střediska odstranili.

These portraits were exhibited in display cases outside the Municipal House for just a few hours. The pictures caused a "wild mob" to form, and so officials from the Prague Cultural Center (PKS) took them down.

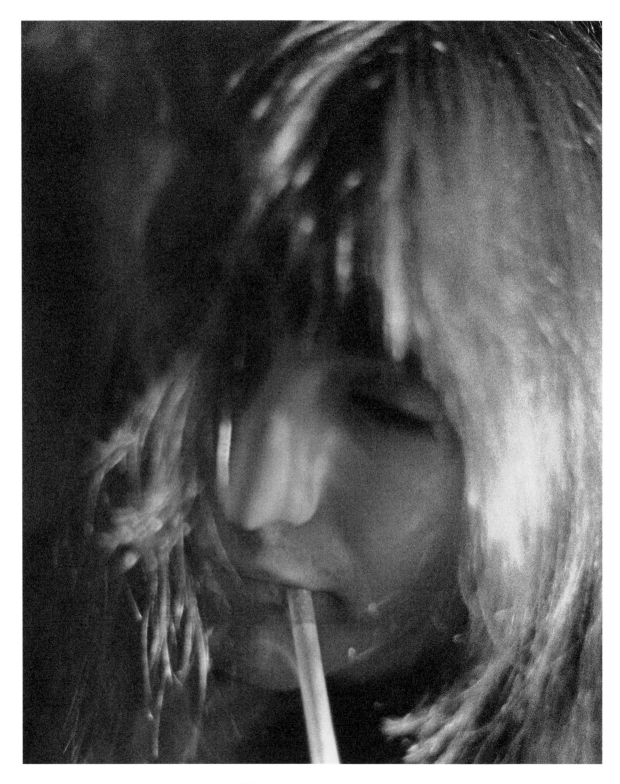

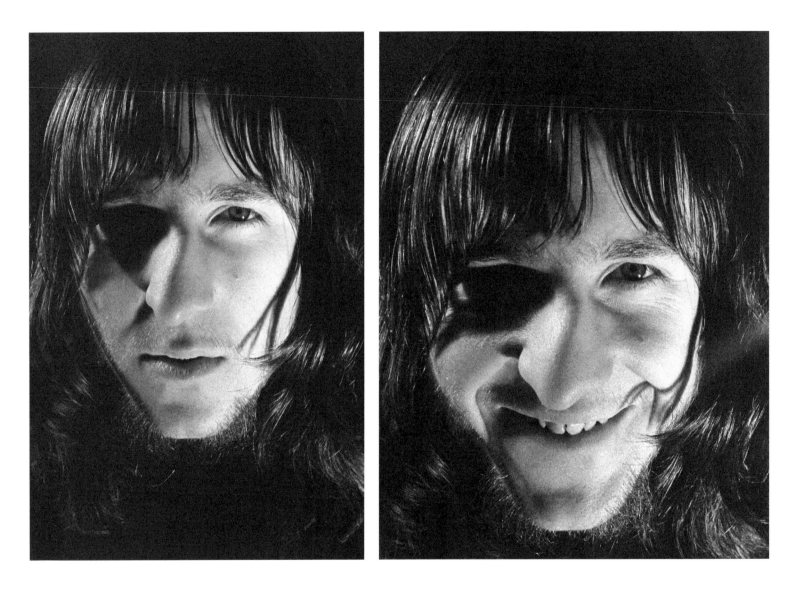

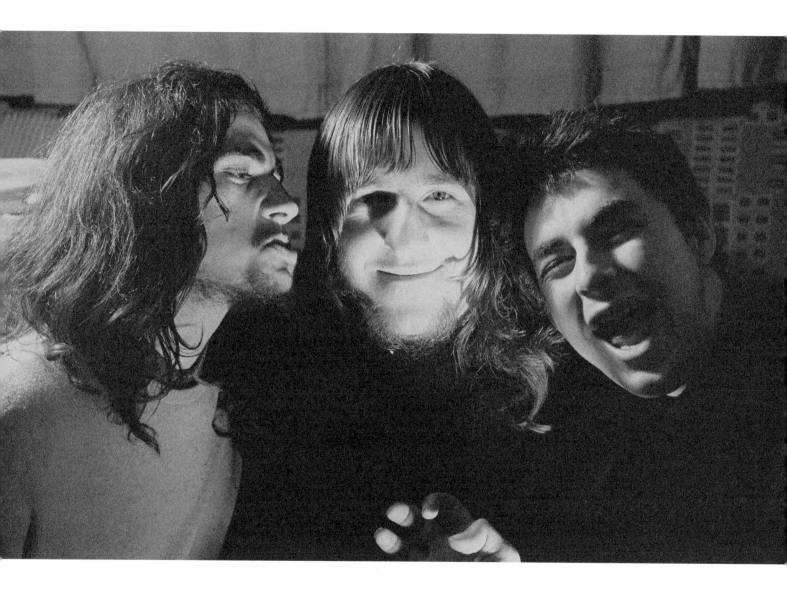

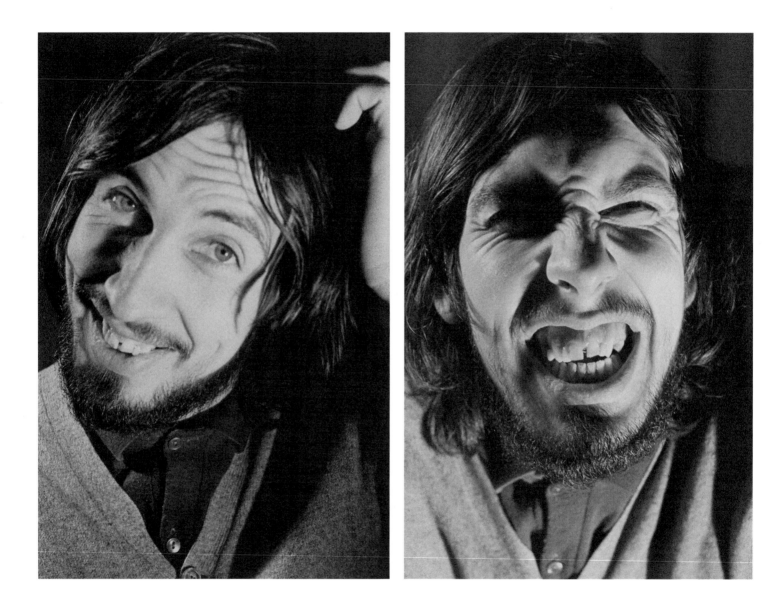

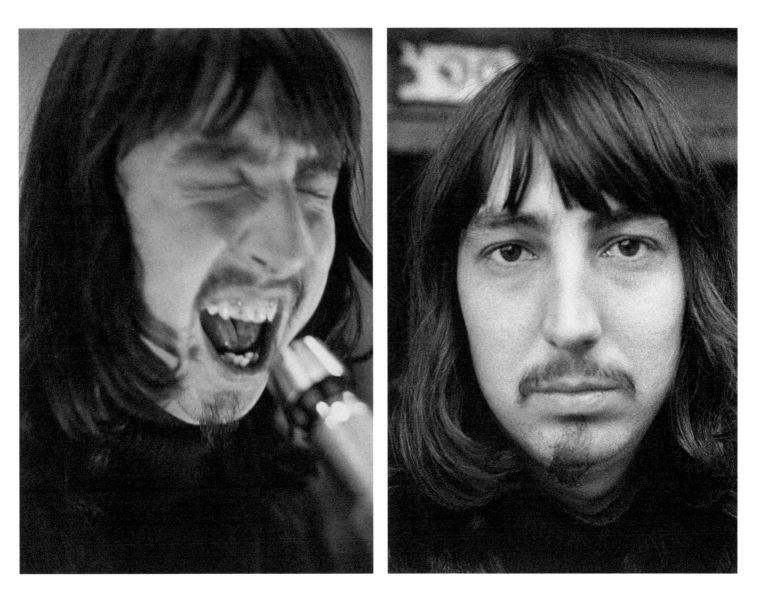

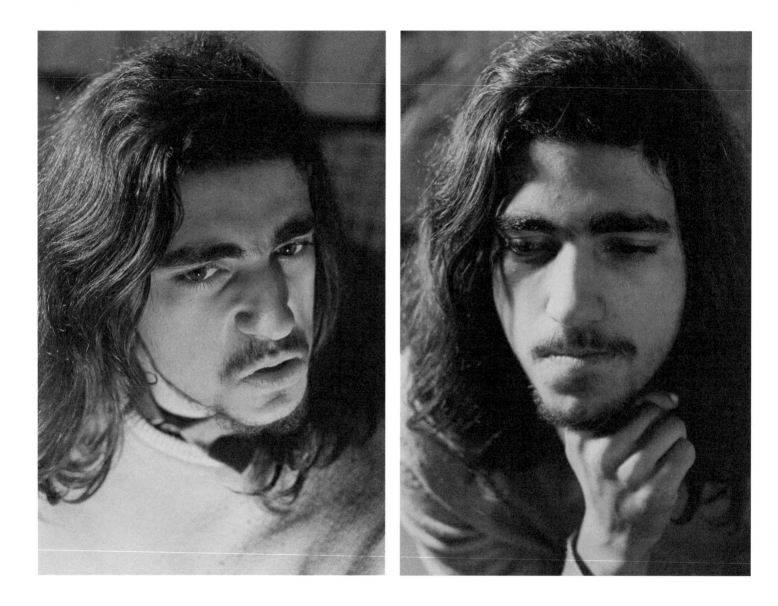

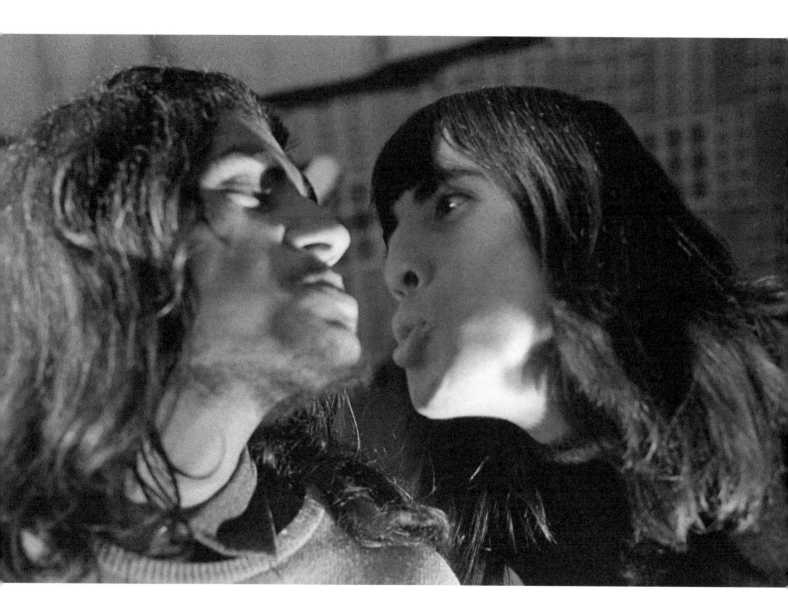

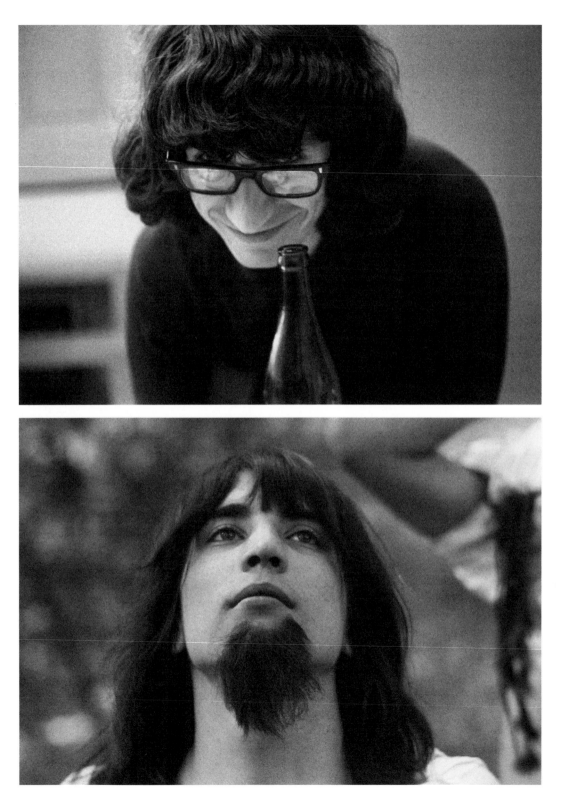

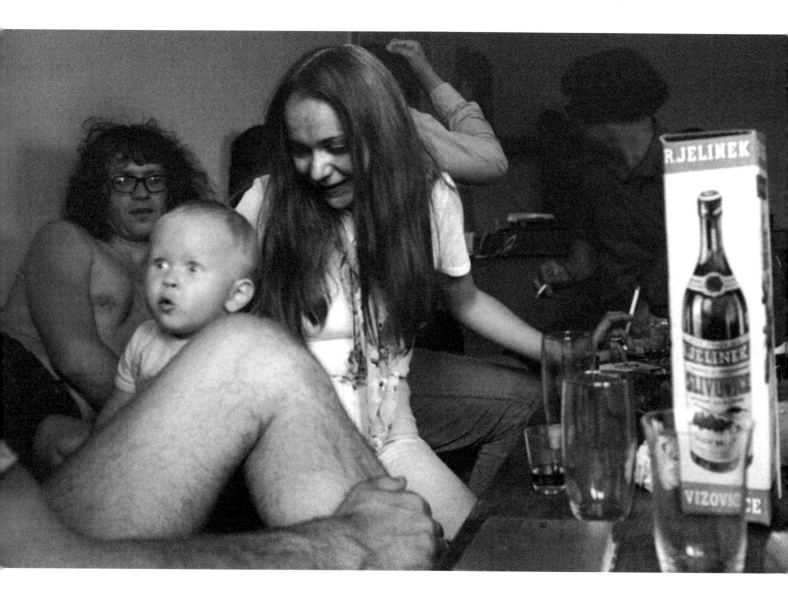

Dcera Alenka s Věrou a Magorem. Nebylo to tak hrozné jak to vypadá. Většinu dne doma hrála vážná hudba, Stouni, Mothers nebo Velveti jen občas.

My daughter Alenka with Věra and Magor. It wasn't as terrible as it looks. Most of the day, we listened to classical music – only occasionally to the Stones, Mothers, or Velvet Underground.

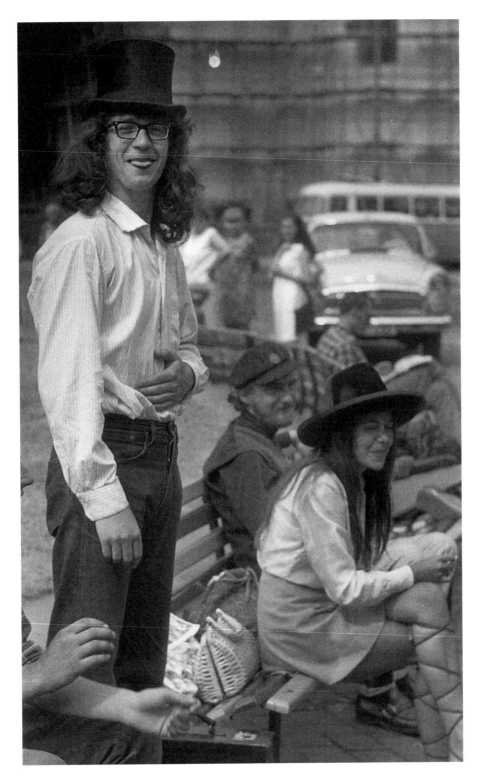

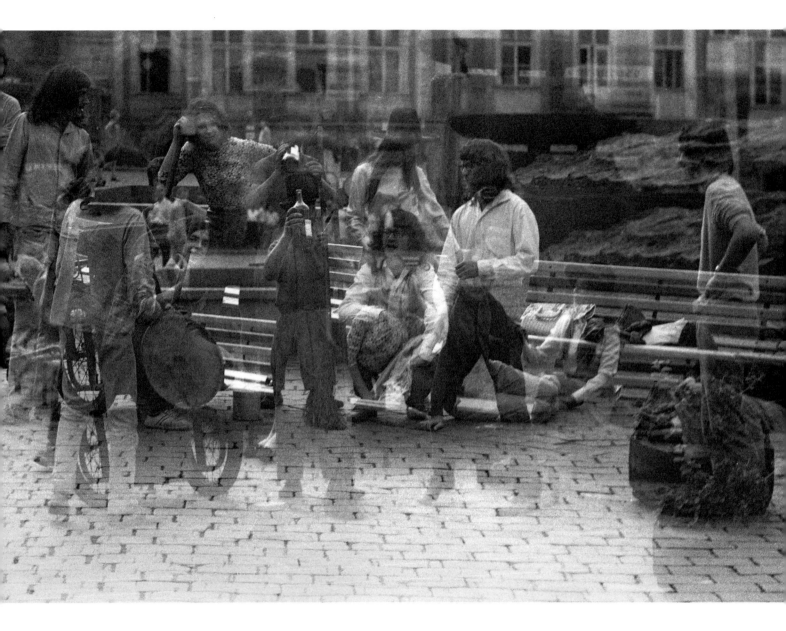

Zkušebny – věčný problém kapel.
Sešup z Obecního domu do sklepů
undergroundu je symbolický.

The practice space – a band's
eternal predicament. The move
from the Municipal House into the
underground cellar is symbolic.

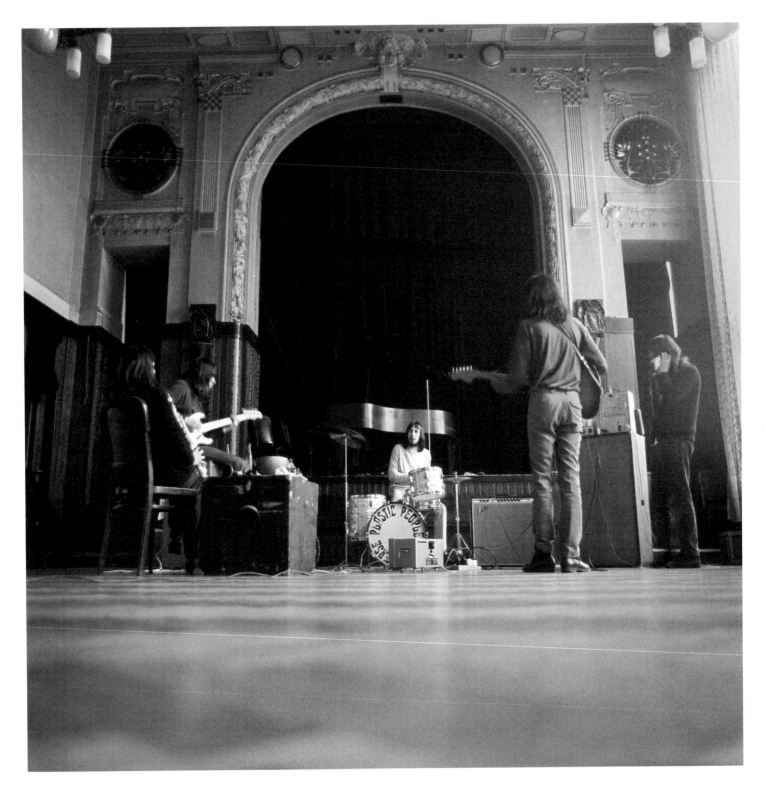

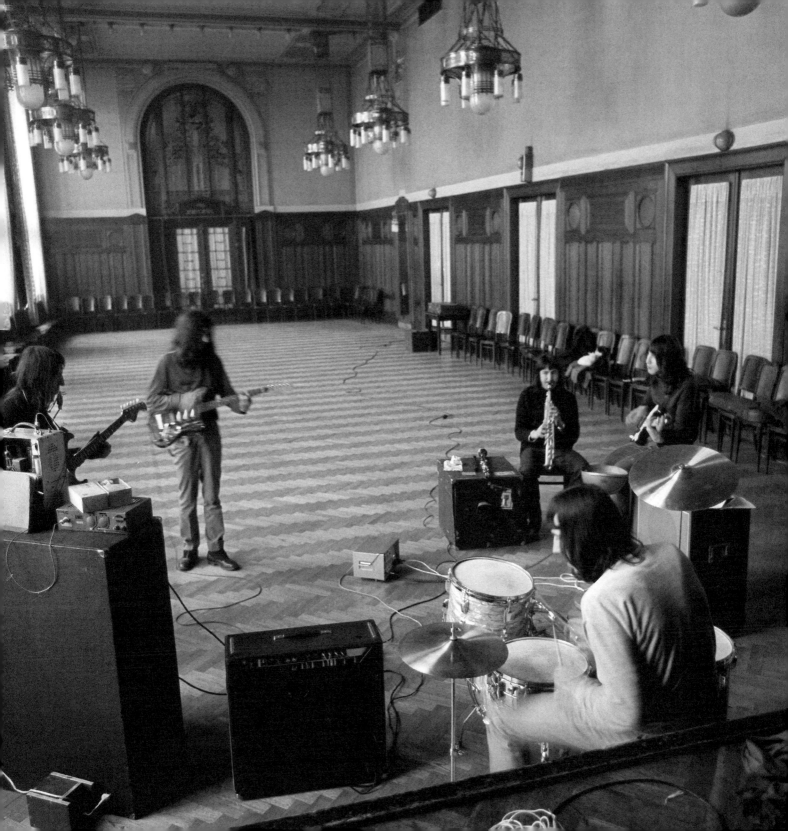

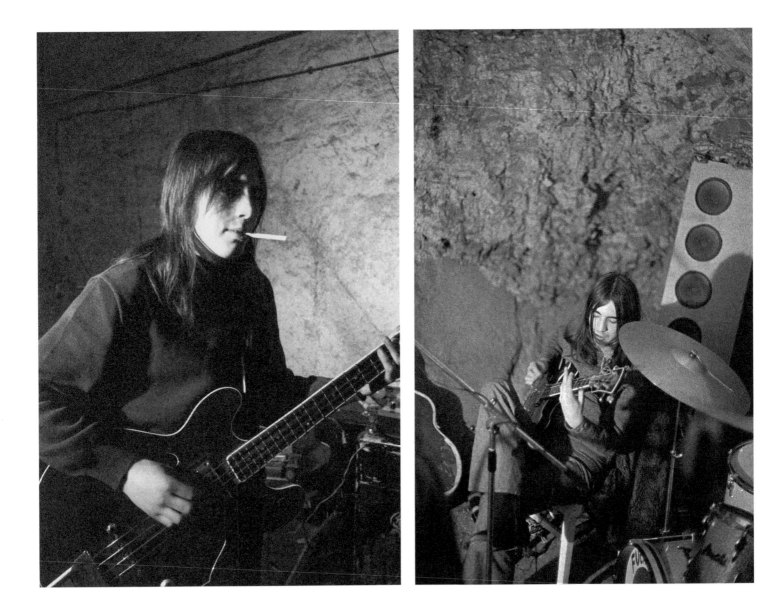

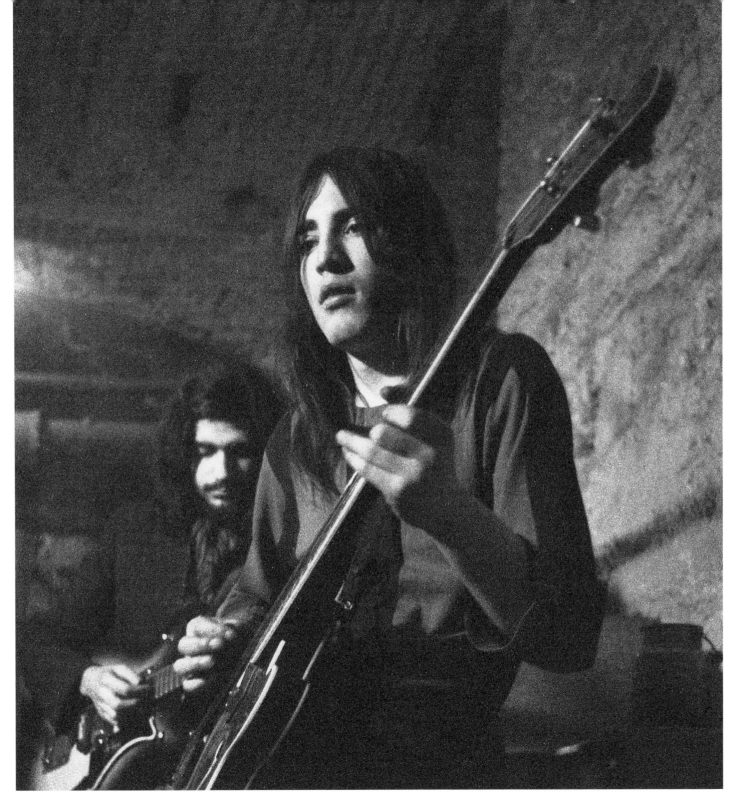

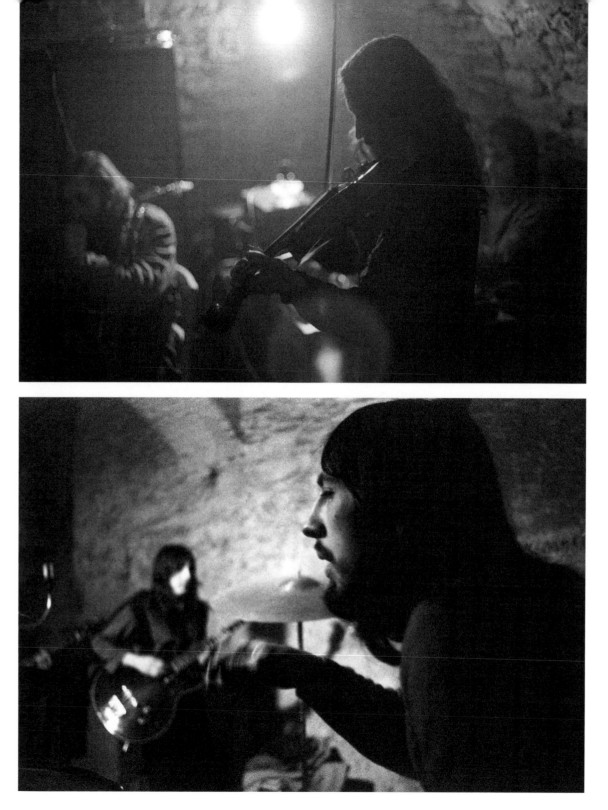

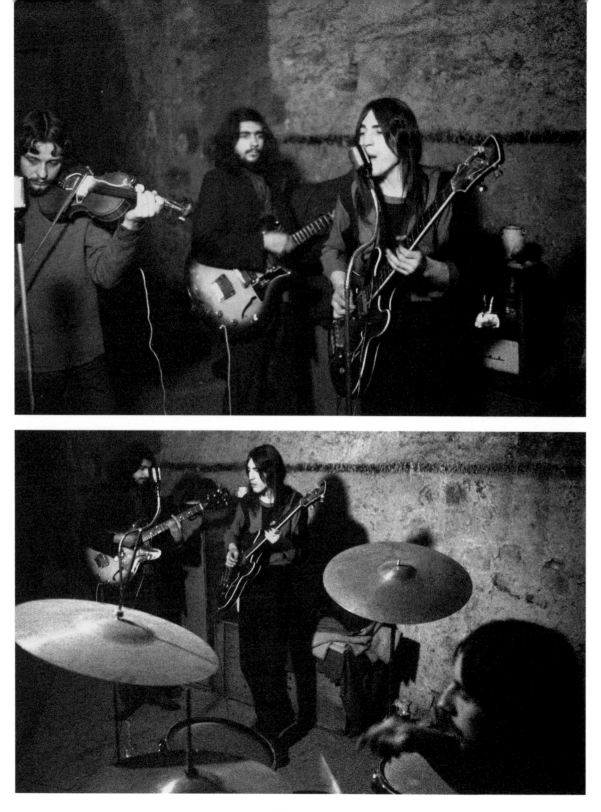

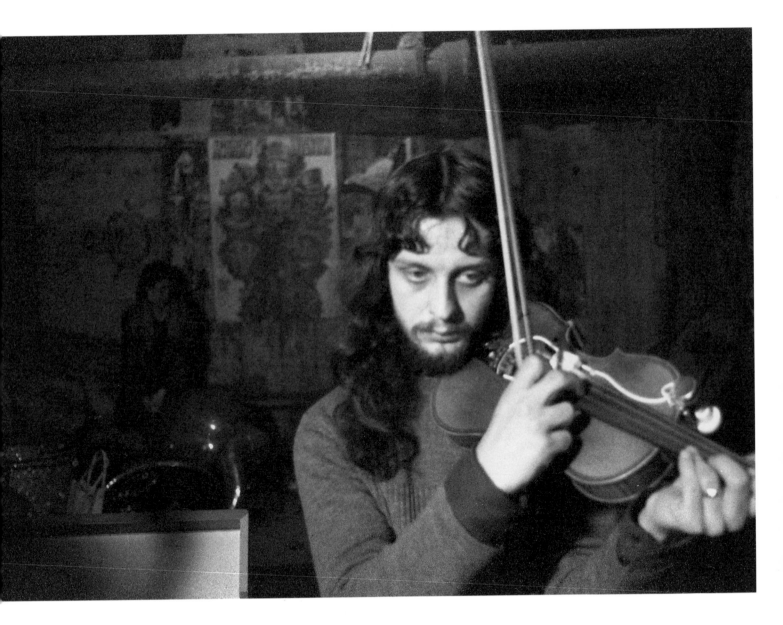

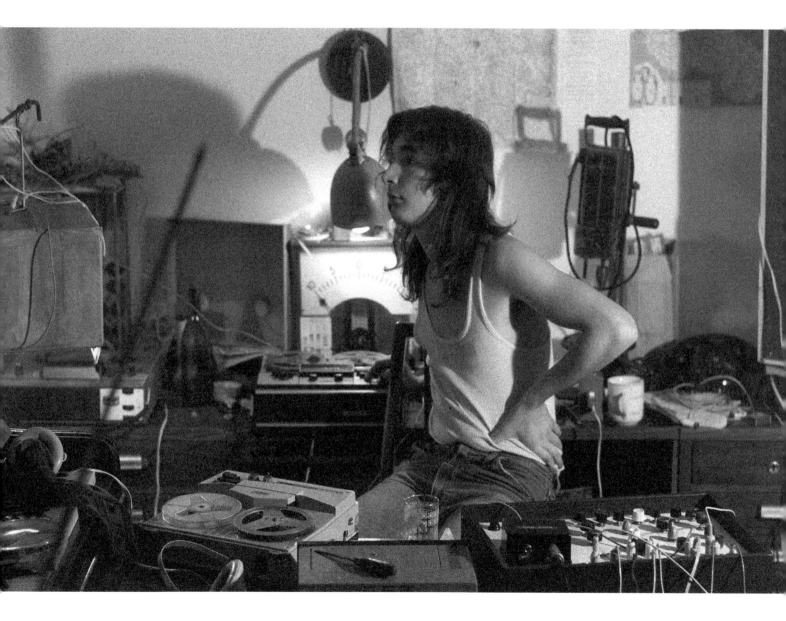

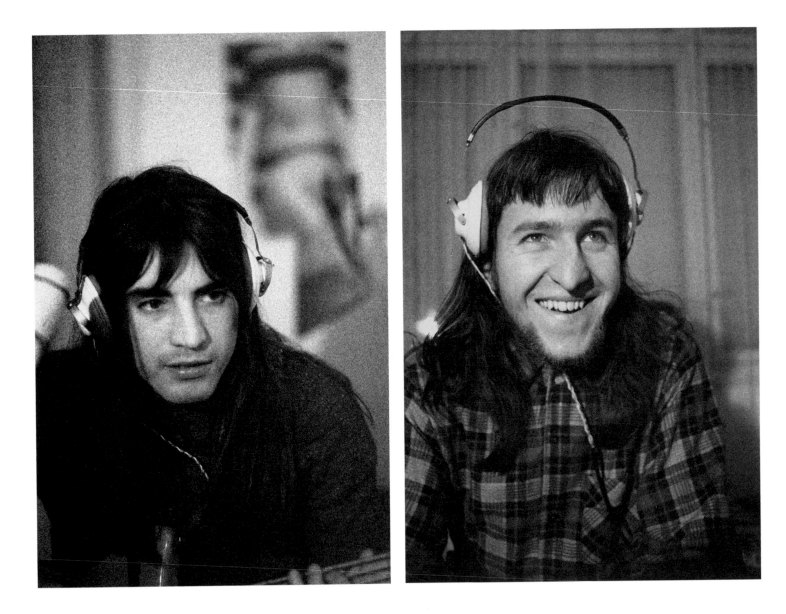

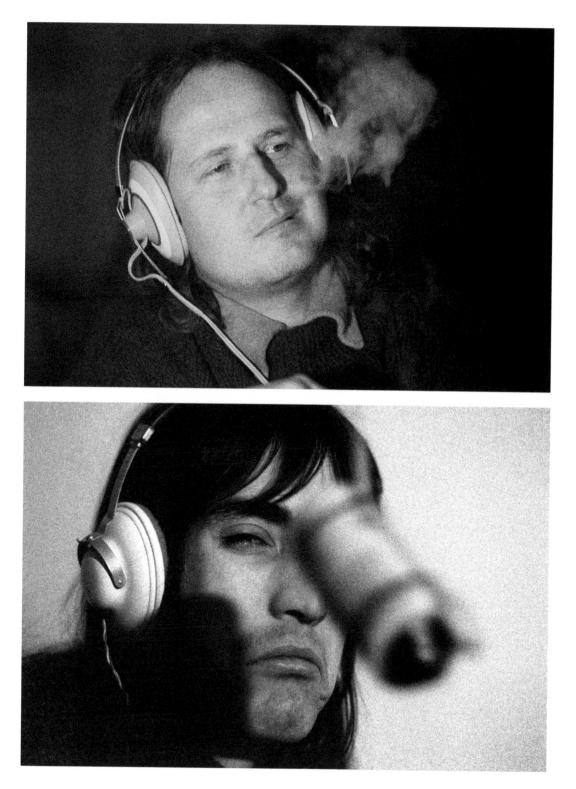

1970

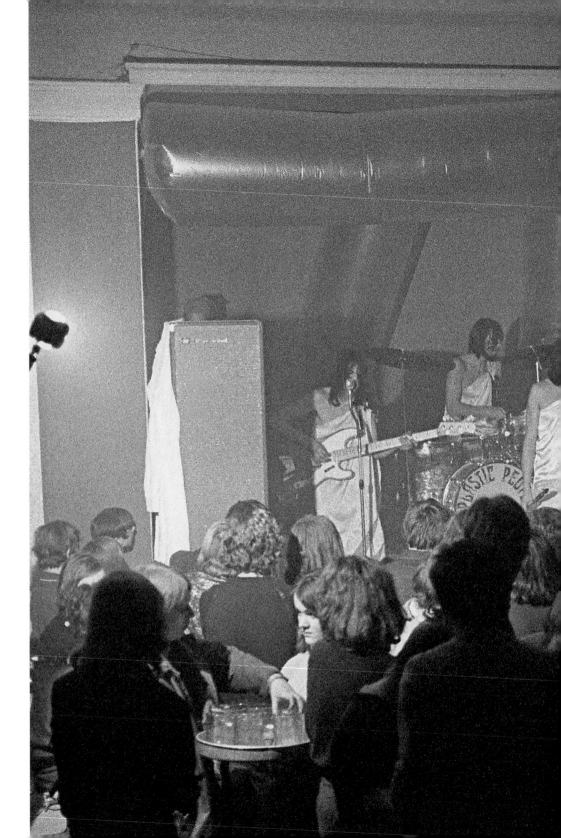

Tancovačky v Horoměřicích
v zimě 1969–1970.
To byla velká radost, zejména
ta pravidelnost, jistota, že příští
sobotu bude zas. Fízlové na nás
ještě neměli čas.

The dance parties in Horoměřice
in the winter of 1969/70. It was
a time of great joy; we liked the
regularity, the certainty that next
Saturday would be another. The
cops didn't have time for us yet.

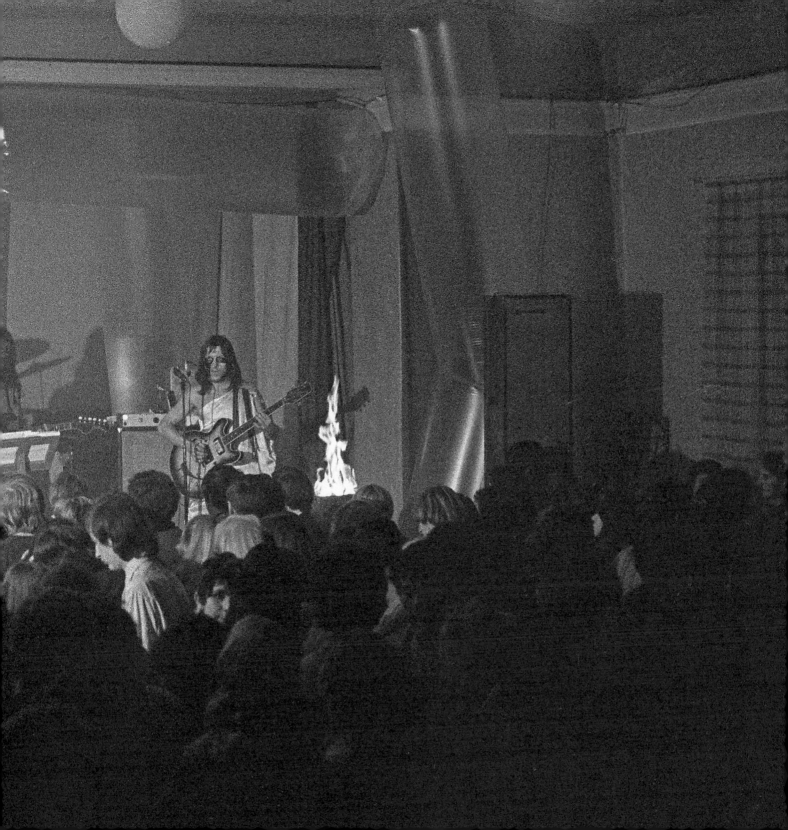

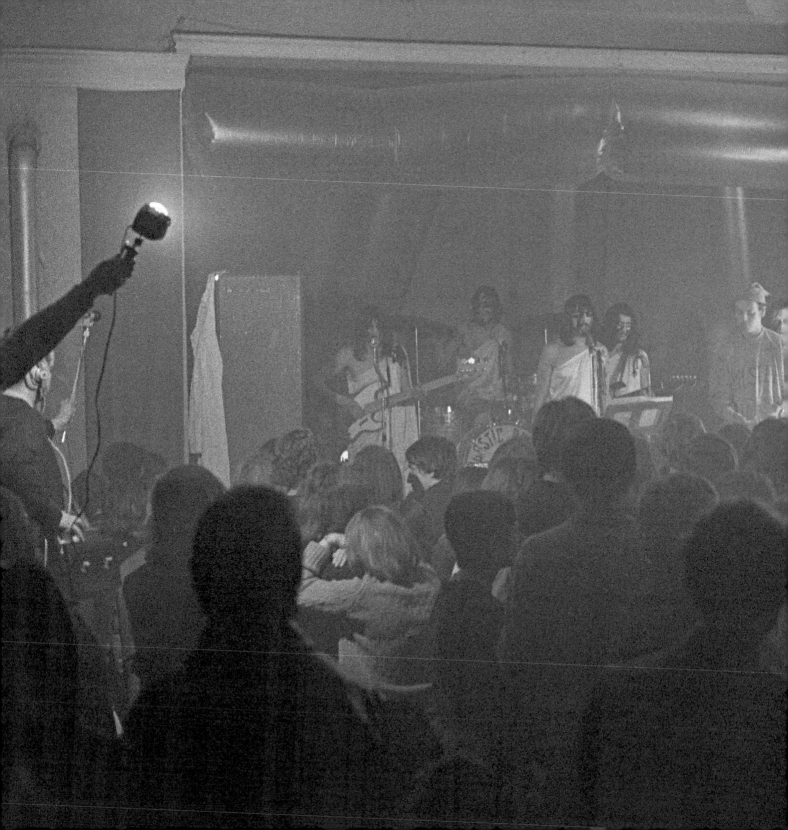

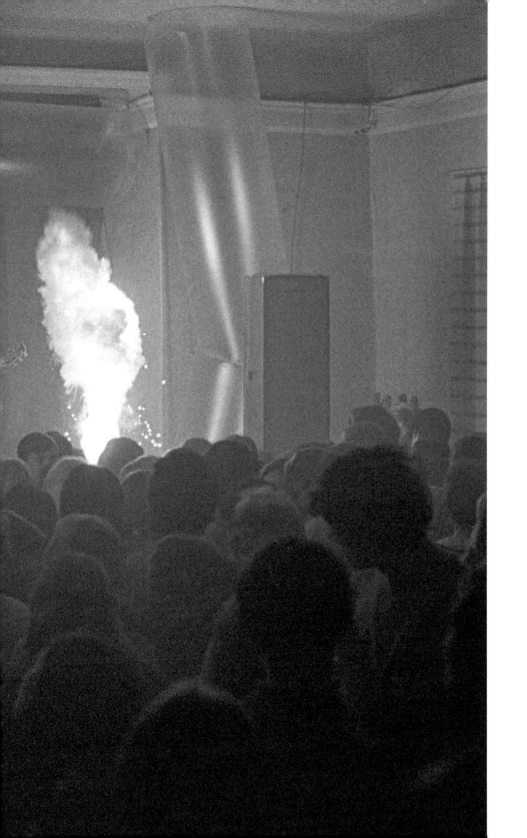

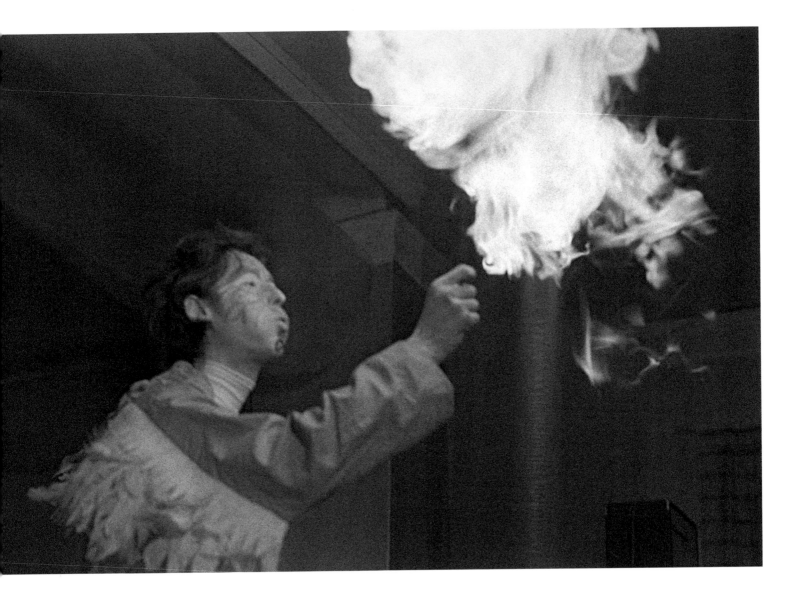

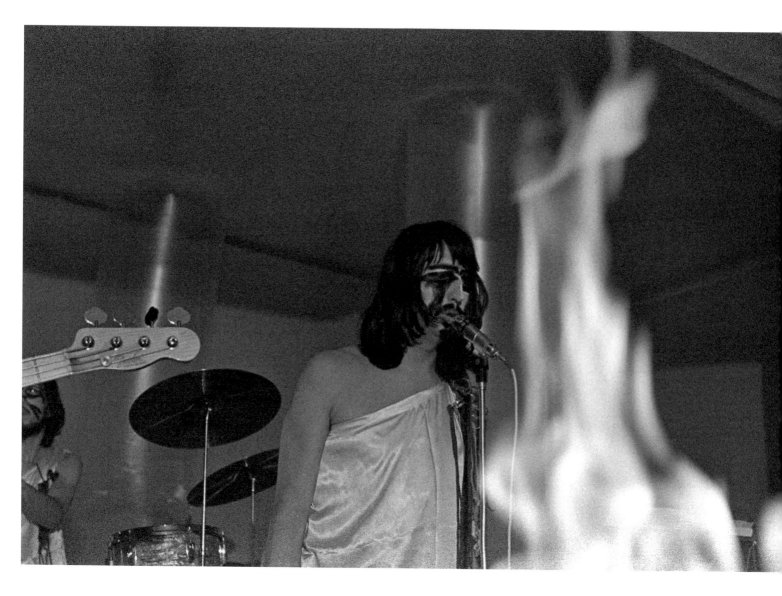

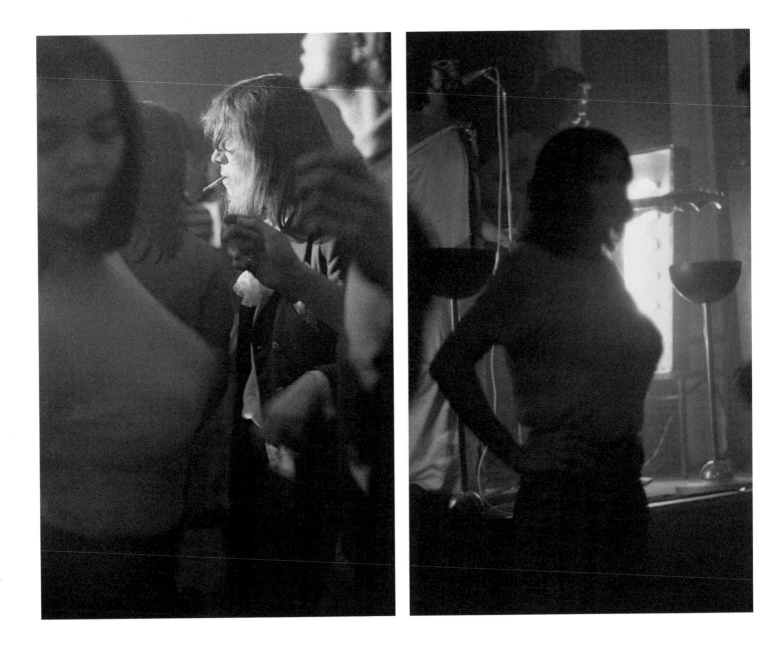

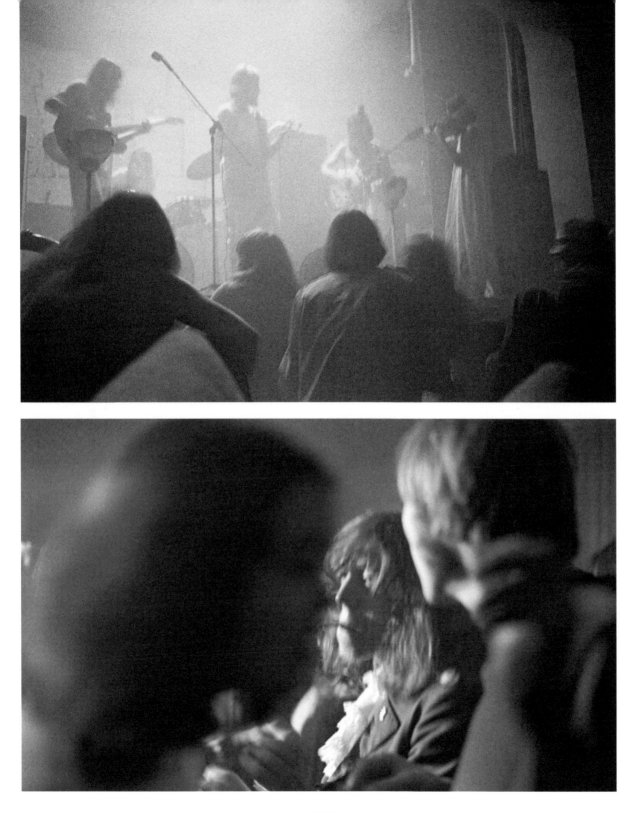

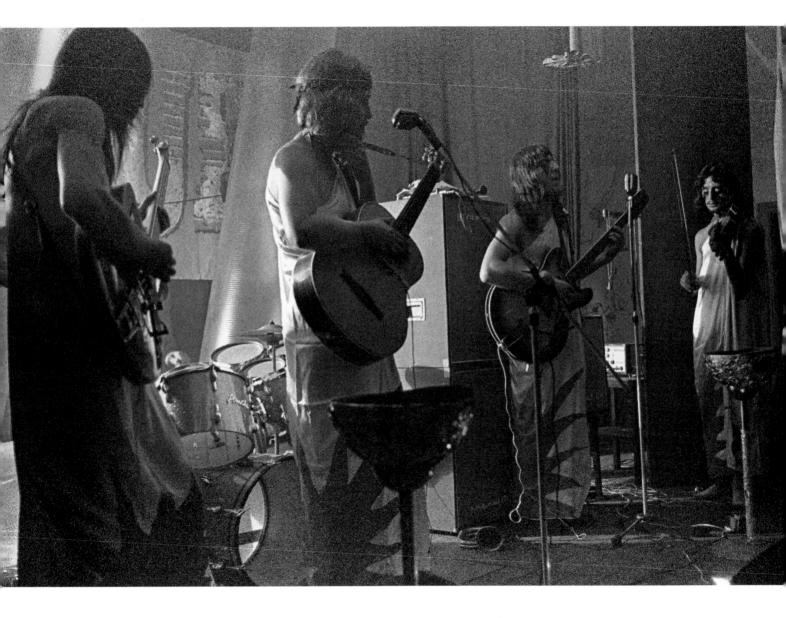

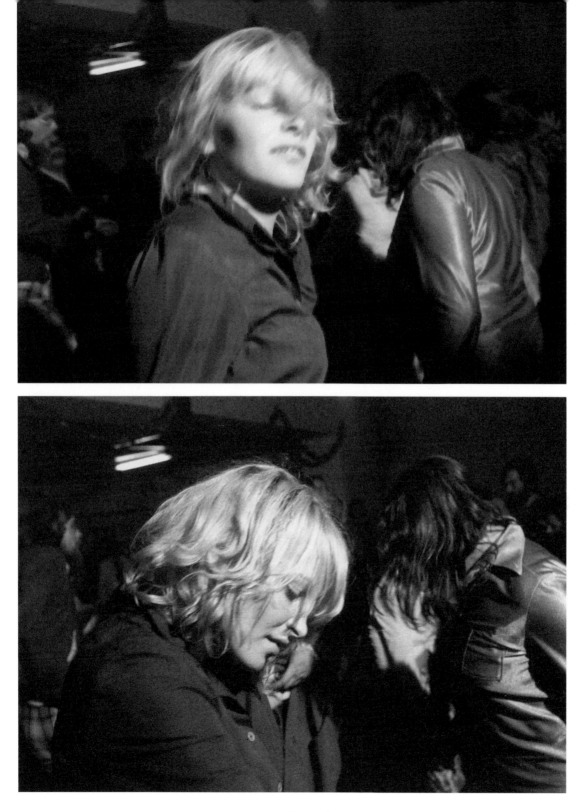

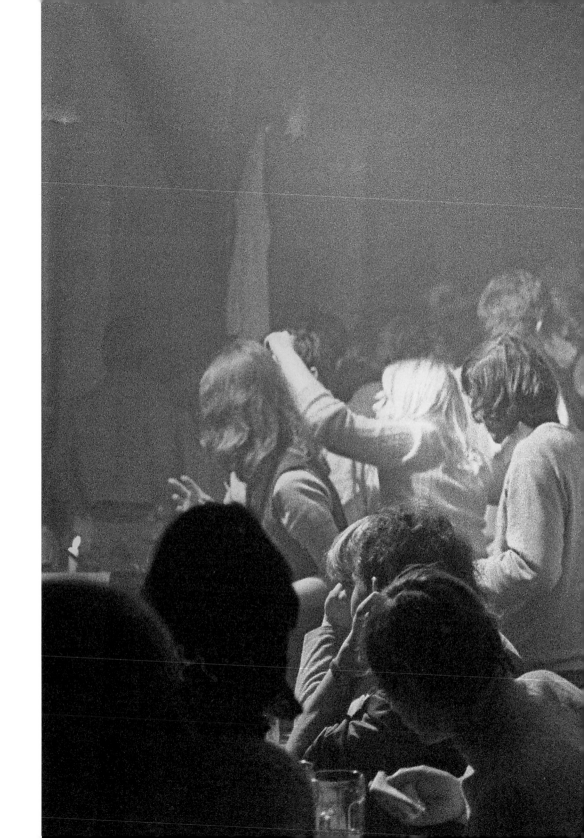

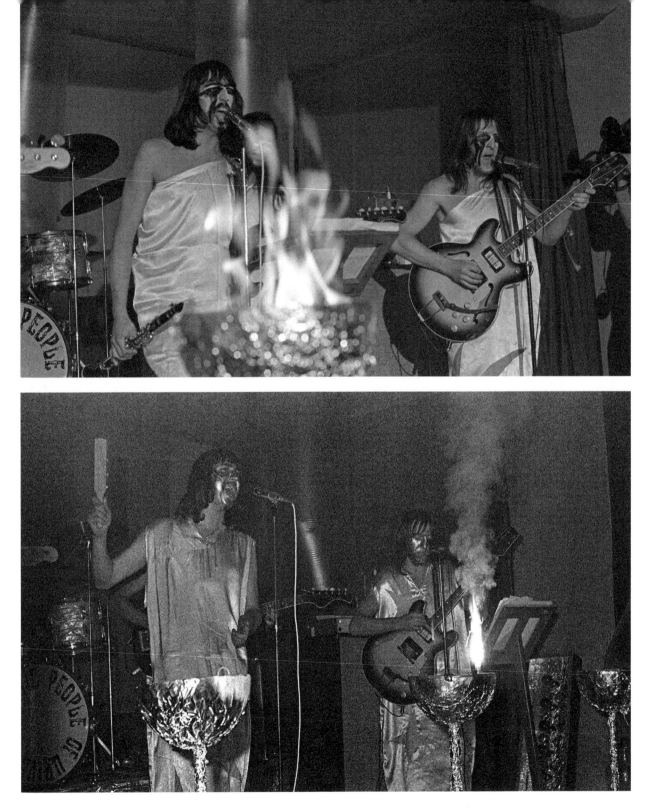

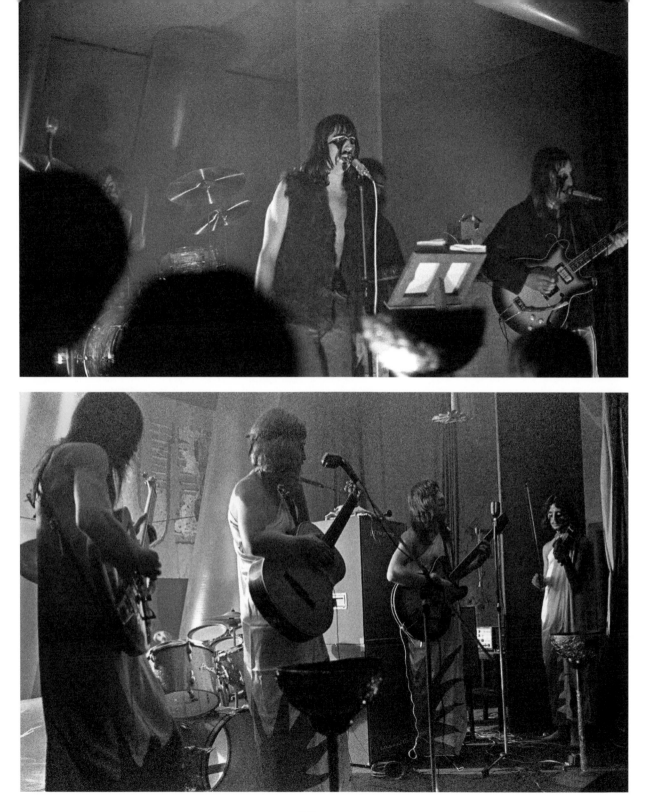

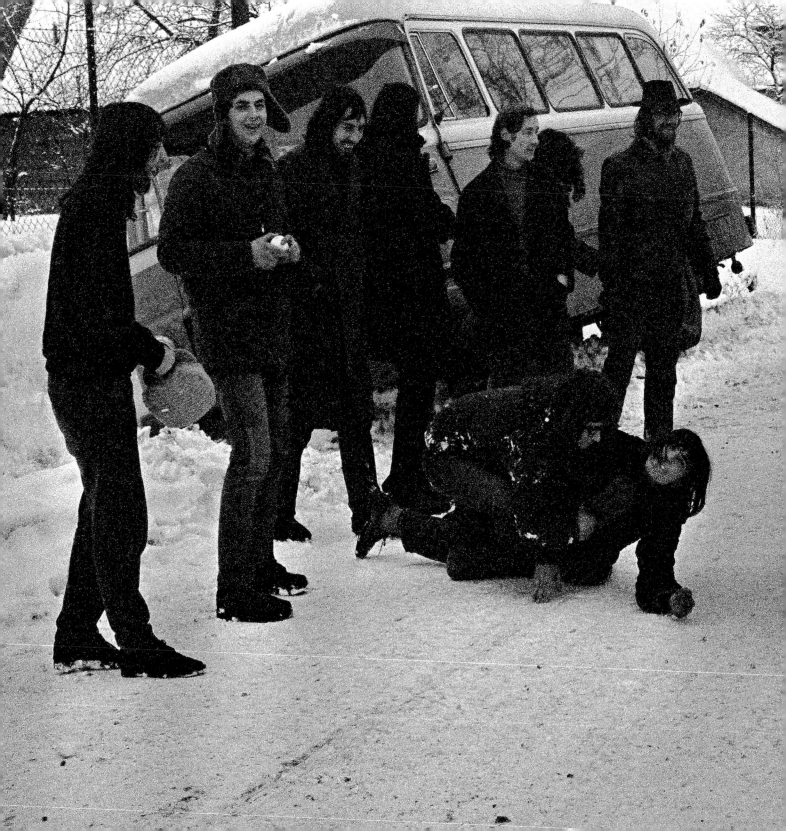

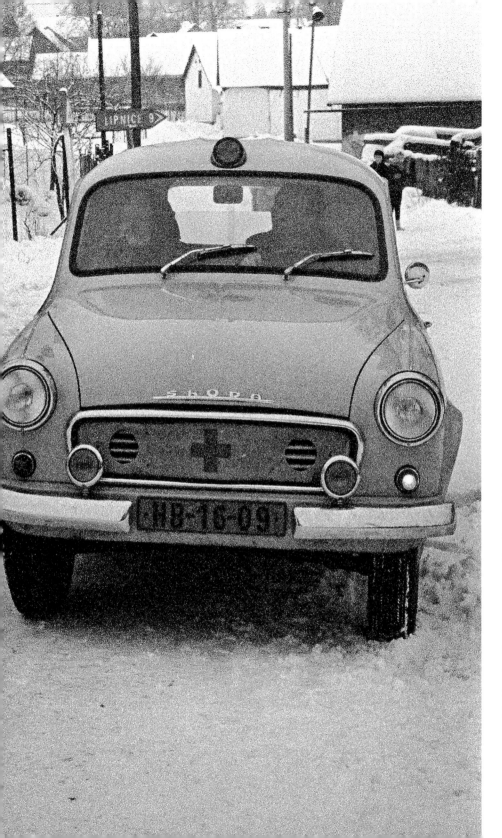

Zimní zájezd do našeho rodného kraje
ještě pod PKS s jejich šíleným řidičem
autobusu. Mejla ve své knížce Bez ohňů je
underground v líčení zběsilé jízdy ani moc
nepřehání.

A winter trip to our home region, still under
the aegis of the PKS and with their insane bus
driver. Mejla's description of the mad journey
in his book Bez ohňů je underground (Without
Fires is the Underground) was no exaggeration.

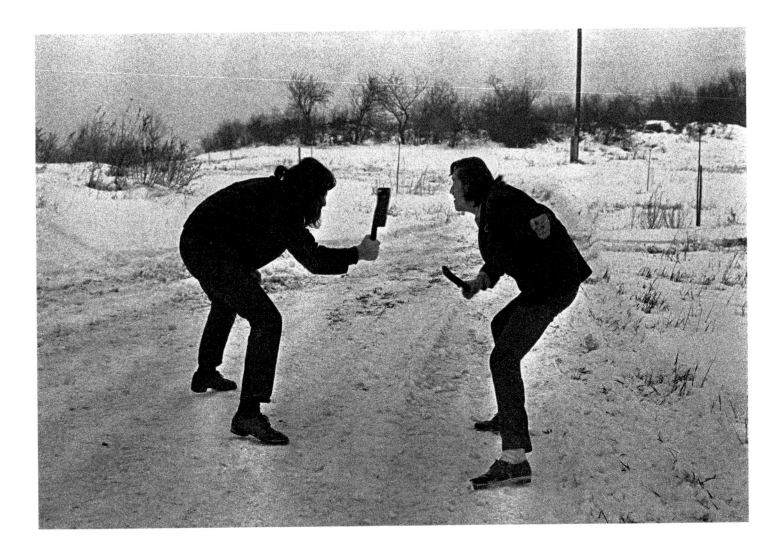

Koncerty v Humpolci a Havlíčkově Brodě byly úžasné. Venkovské publikum, zpočátku zděšené, si kapela brzy získala a my rodáci jsme byli za hrdiny.

The gigs in Humpolec and Havlíčkův Brod were amazing. The provincial audience was horrified at first, but the band soon won them over and we native sons became heroes.

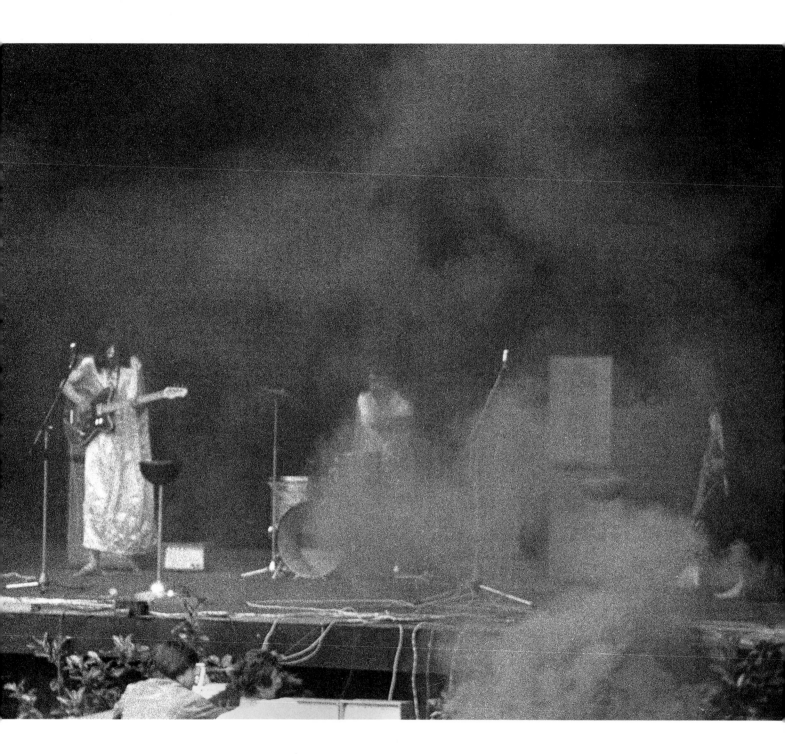

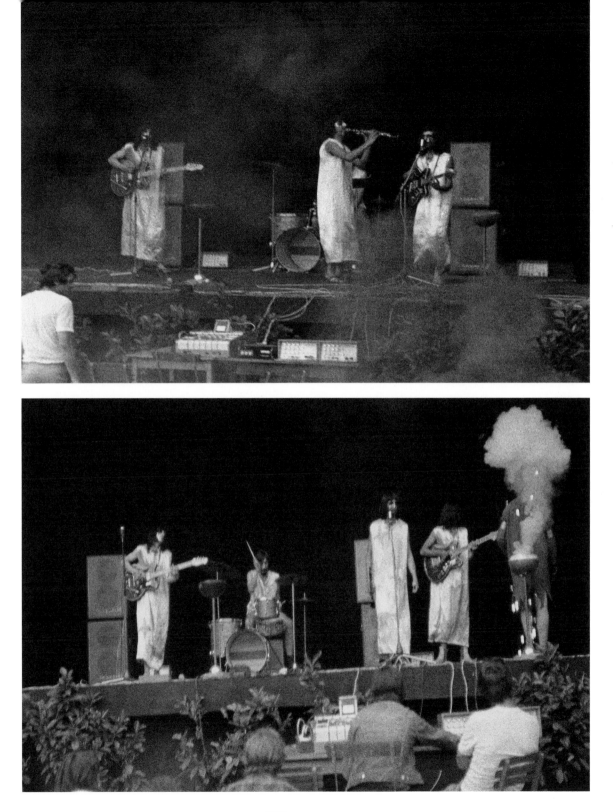

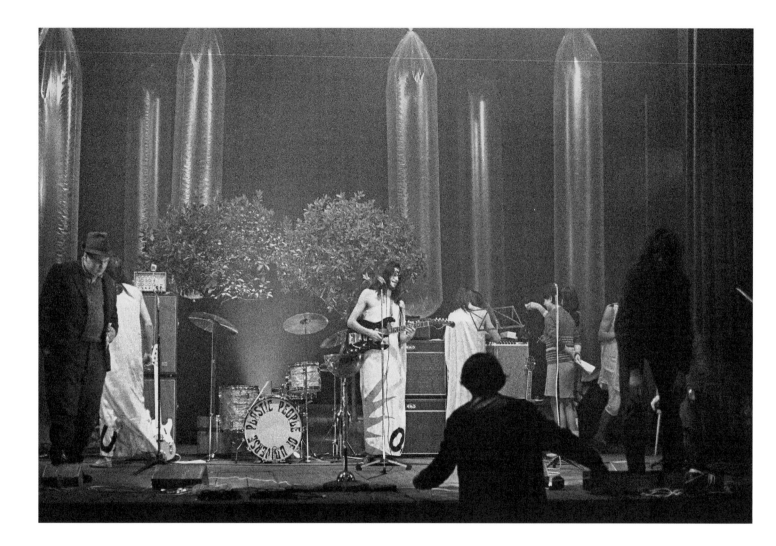

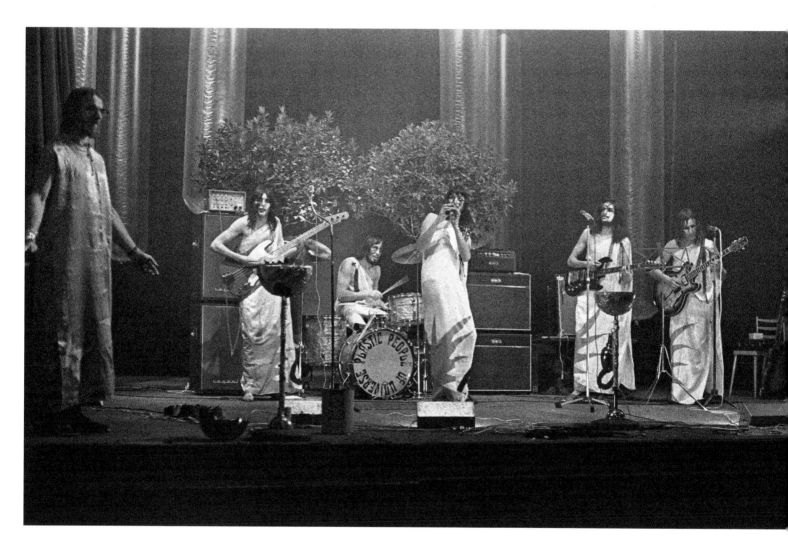

Mejla poprvé v kostele. Mezi koncerty na Vysočině jsme kluky vzali do svého oblíbeného kostela v Loukově se zachovanými freskami..

Mejla in a church for the first time. Between gigs in Vysočina, we took the guys to our favorite church in Loukov with its well-preserved frescoes.

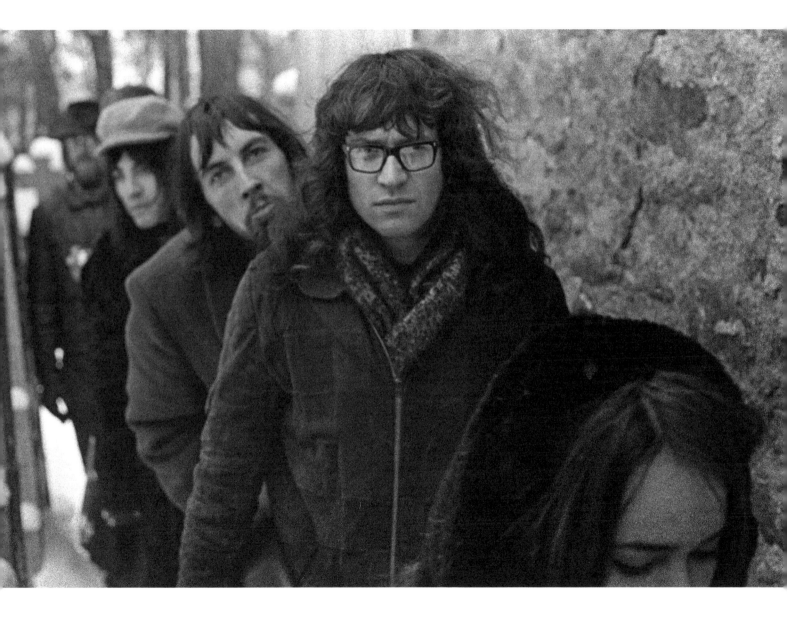

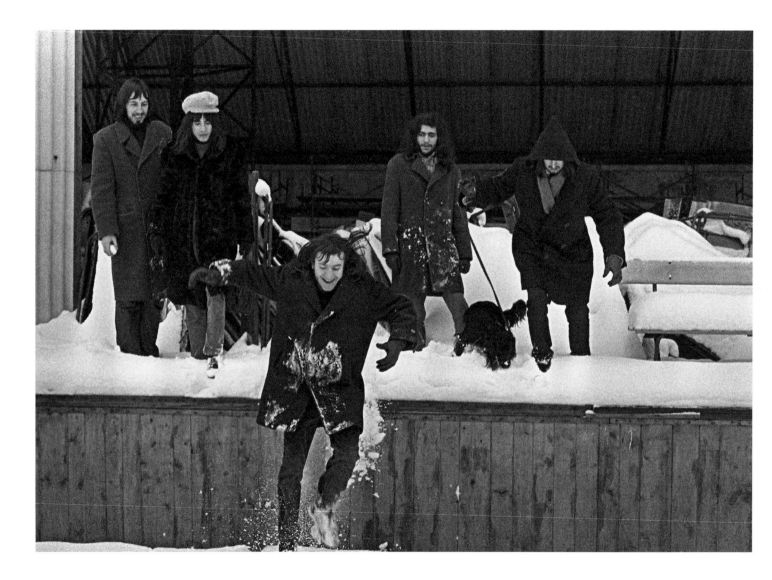

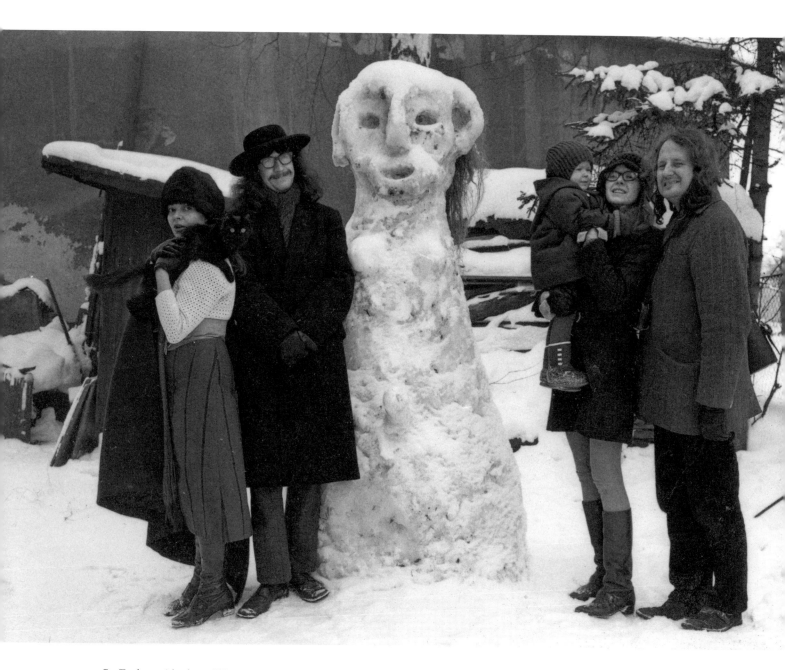

Se Zorkou, Alenkou, Věrou a Magorem v Humpolci v zimě 1969. Ještě stále jsme si mysleli, že jsme udělali dobře, když jsme zůstali.

With Zorka, Alenka, Věra and Magor in Humpolec in the winter of 1969. At the time, we still thought it was the right thing to have stayed.

Jirka Padrta. Nebýt jeho, bůh ví, co by bylo. Mě rozhodně zachránil, dal mi práci, když jsem ještě nic neuměl a seznámil mě s lidmi o generaci, dvě staršími, kteří by jinak na dvacetiletého kluka asi moc času neměli. Umřel nesmyslně mladý a pořád tady děsně chybí.

Jirka Padrta. If it hadn't been for him, God knows what might have been. He definitely saved me – he gave me a job when I had nothing, and introduced me to people who were one or two generations older and who otherwise wouldn't have had much time for a 20-year-old boy. He died unreasonably young and we still miss him terribly.

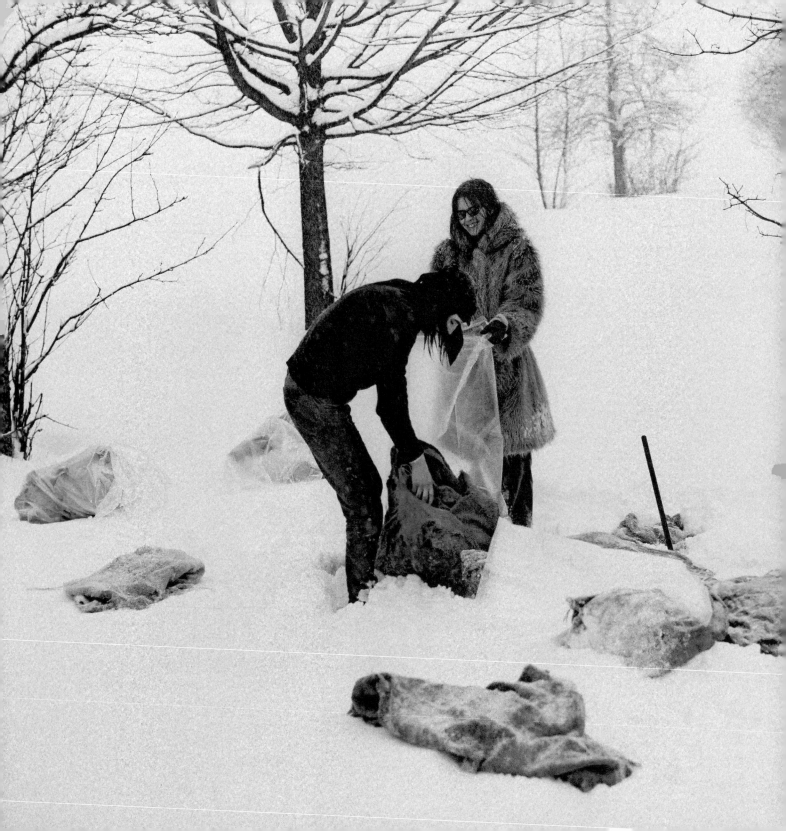

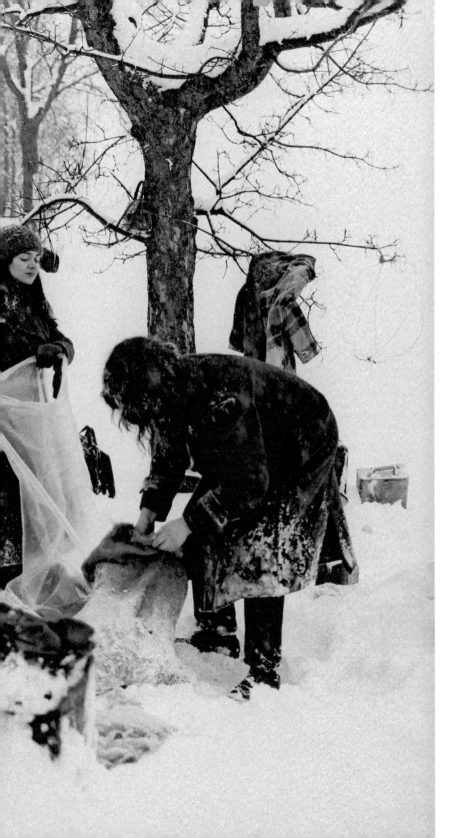

To je fotka, kvůli které tato kniha vznikla. Když jsem počátkem roku 2012 připravoval fotky pro Zorčinu účast na výstavě land artu v Los Angeles, uvědomil jsem si, že jedinej živej jsem já za tím foťákem. Zorka, Věra, Mejla, Magor. Ti nejdůležitější jsou mrtví. Řekl jsem si, když to neuděláš ty, tak už nikdo, a začal jsem hledat, až jsem našel negativy, které měly být zabetonované u Pavla Vašíčka pod podlahou.

This picture is the reason for this book. Early in 2012, while preparing some photographs for Zorka's participation in a Los Angeles land-art exhibition, I realized that the only person still alive is me behind the camera. Zorka, Věra, Mejla, Magor. The most important people are dead. So I thought: If you don't do it, nobody else will. So I started looking, and eventually found the negatives, which everyone thought were embedded in concrete under Pavel Vašíček's floor.

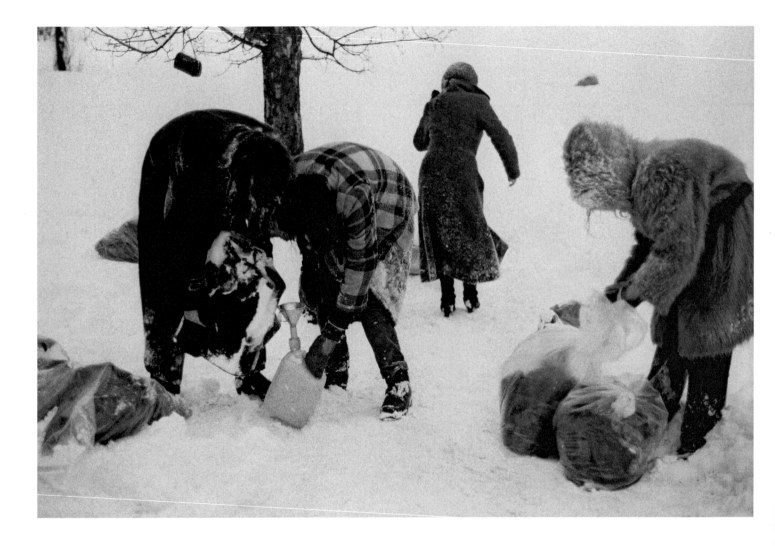

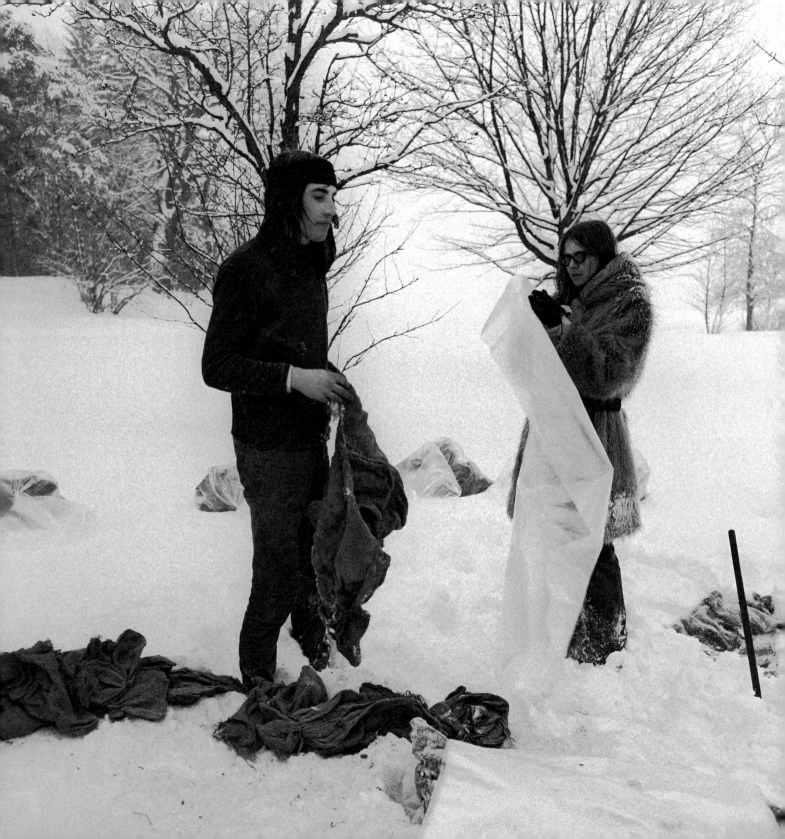

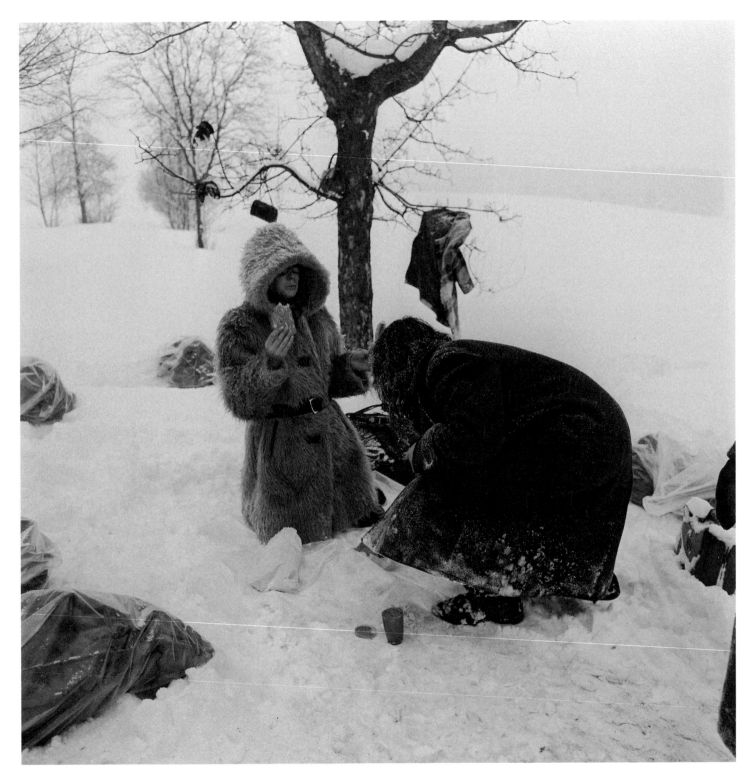

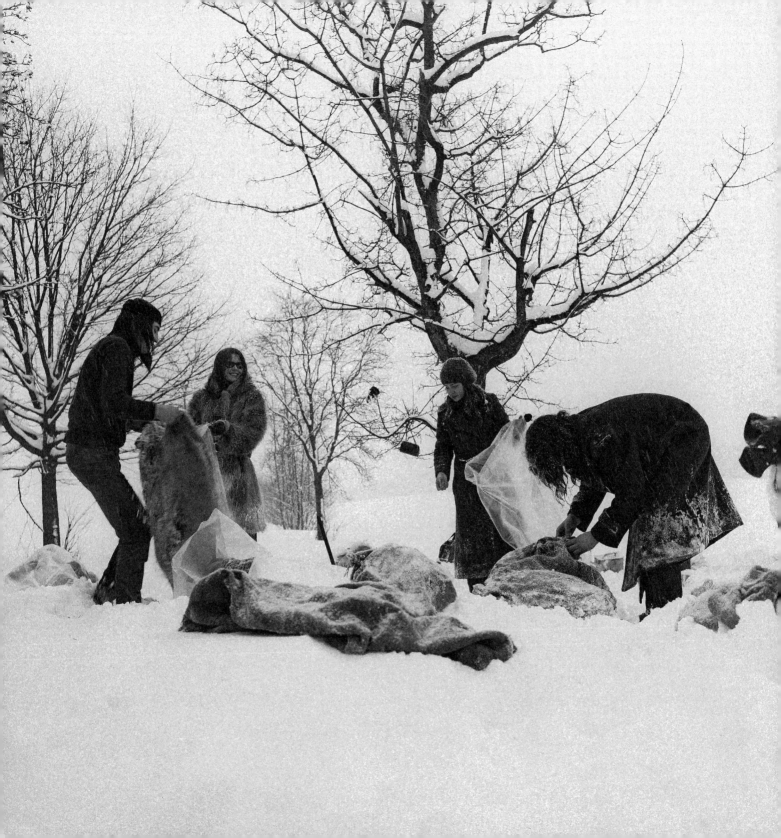

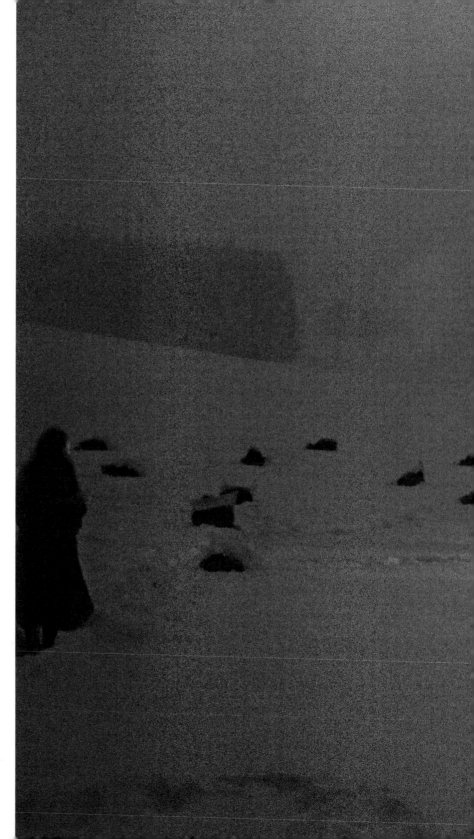

Pocta Gustavu Obermanovi, březen 1970.
Land artovou akci Zorka věnovala
humpoleckému ševci, který na počátku německé
okupace chodil po kopcích nad Humpolcem
a plival ohnivé koule, až ho četníci ztloukli.
Na počátku ruské okupace jsme tušili,
že asi nebudeme dlouho čekat a budou nás
mlátit taky. Rudolfov už nebyl tak daleko.

Homage to Gustav Oberman, March 1970.
Zorka dedicated this land-art intervention to a
Humpolec shoemaker who, in the early days
of the German occupation, wandered the hills
above Humpolec spitting fireballs until he was
beaten by the gendarmes. In the early days of the
Russian occupation, we sensed that it wouldn't
take long for them to start beating us, too.
Rudolfov* wasn't that far off.

* On 30 March 1974, a planned concert by the Plastic
People of the Universe in the village of Rudolfov near
České Budějovice was broken up by the police, who beat
concertgoers and went on an anti-longhair rampage in
downtown České Budějovice.

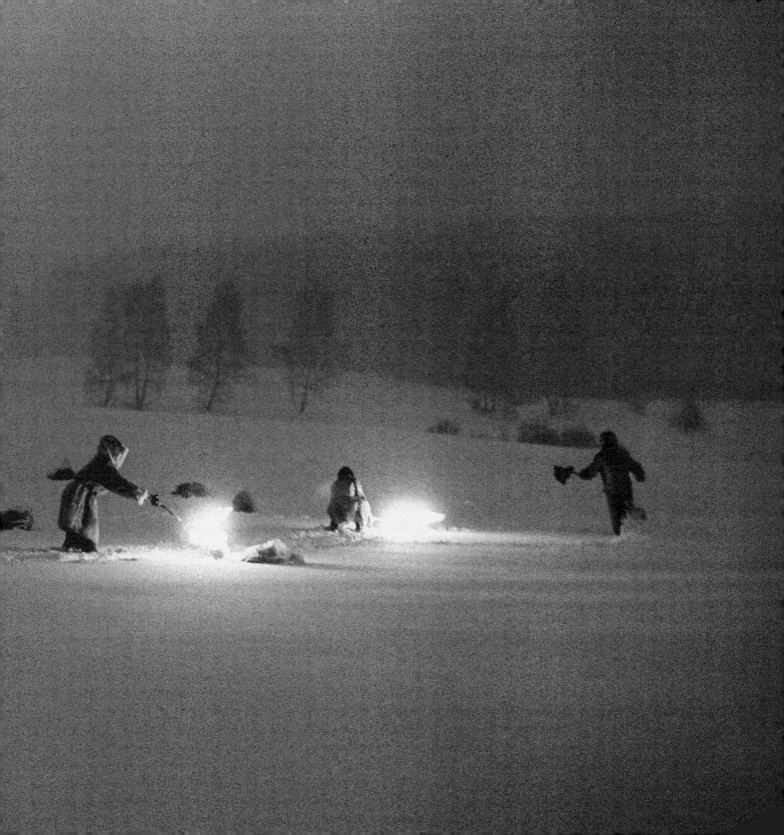

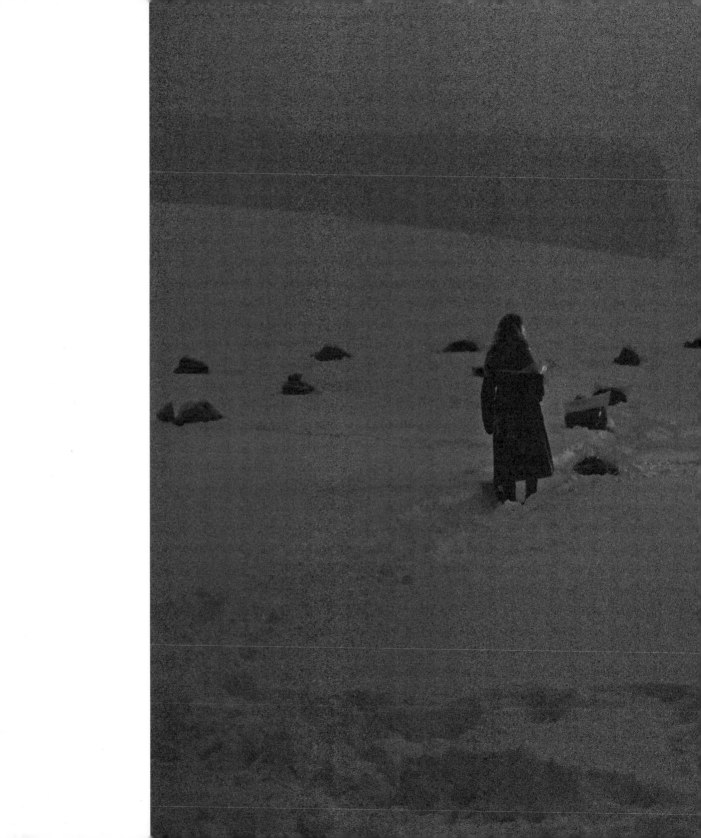

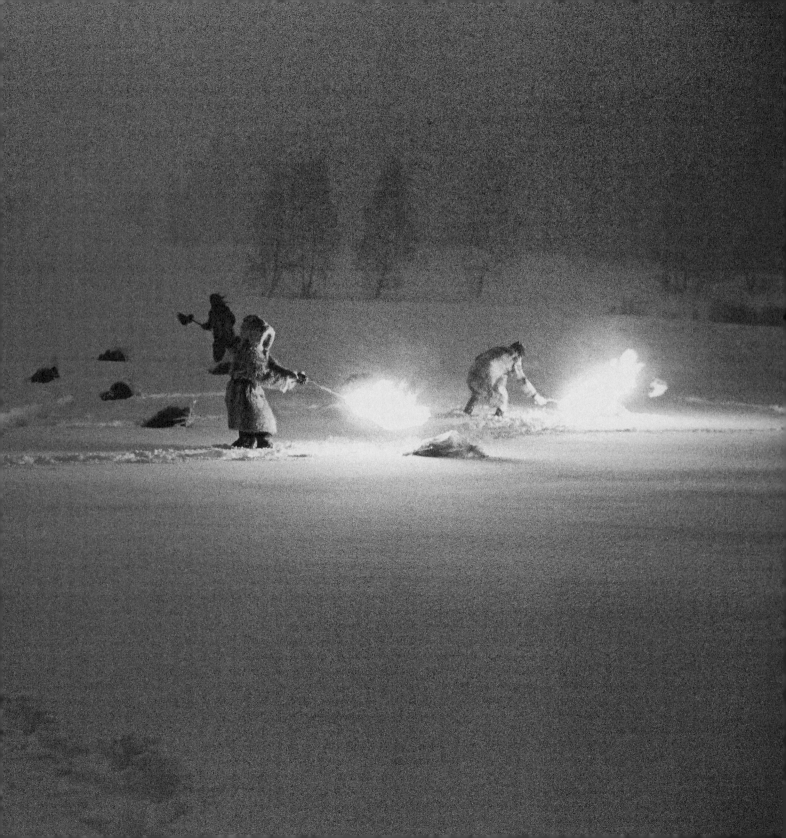

Kladení plín u Sudoměře, květen 1970.
Akce se zúčastnili Milena Lamarová, Věra, Zorka,
Magor, Pepa Janíček a já.
Na místě vítězné bitvy husitů s křižáky jsme rozložili
asi 700 čtverců bílé tkaniny a nechali je tam. Podle
legendy rozložily husitské ženy své pleny (šátky) na
mokřině a útočící křižácká jízda se do nich zamotala.
Zorku tato akce napadla při každodenním máchání
Alenčiných plín. Vztah k husitství jsme měli značně
ambivalentní, protože ve škole nás komunistickou
verzí husitství krmili každý rok. Takže akce byla
ironická i vážná.

Laying Napkins near Sudoměř, May 1970.
Participating in the event were Milena Lamarová,
Věra, Zorka, Magor, Pepa Janíček and me. On the
site of a victorious Hussite battle against the Cru-
saders, we spread out some 700 squares of white
fabric and left them there. According to legend,
Hussite women spread out their napkins (scarves)
on the moor, and the attacking Crusader's cavalry
became entangled in them. Zorka came up with the
idea during her daily rinsing of Alenka's diapers.
Our view of the Hussites was quite ambivalent
because we'd been fed the communist view of the
Hussites every year in school. This intervention
was thus both ironical and serious.

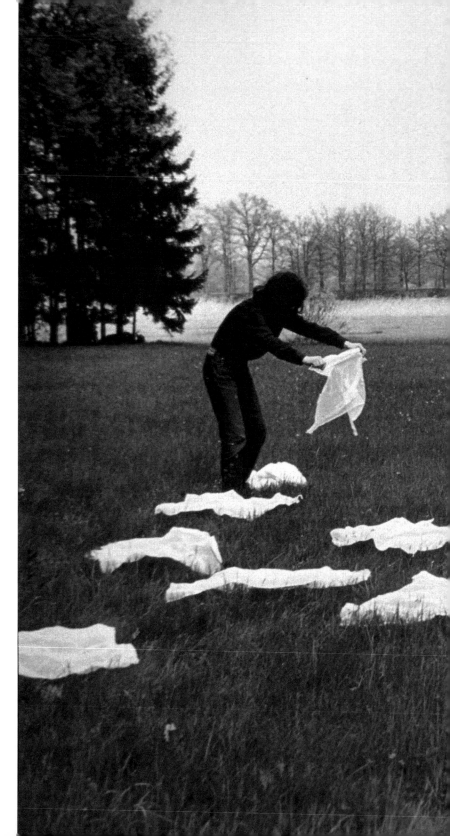

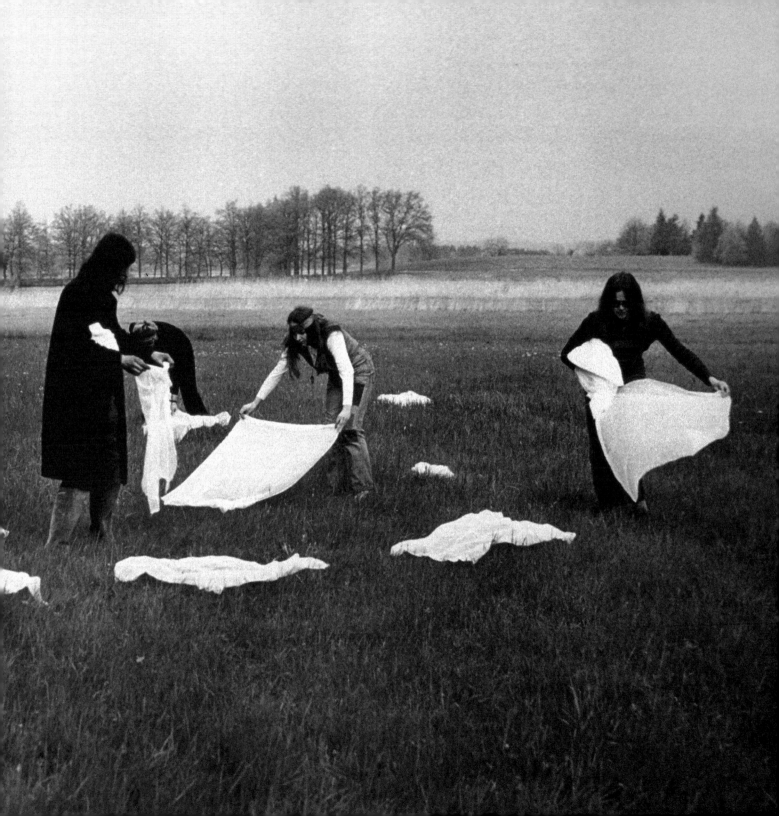

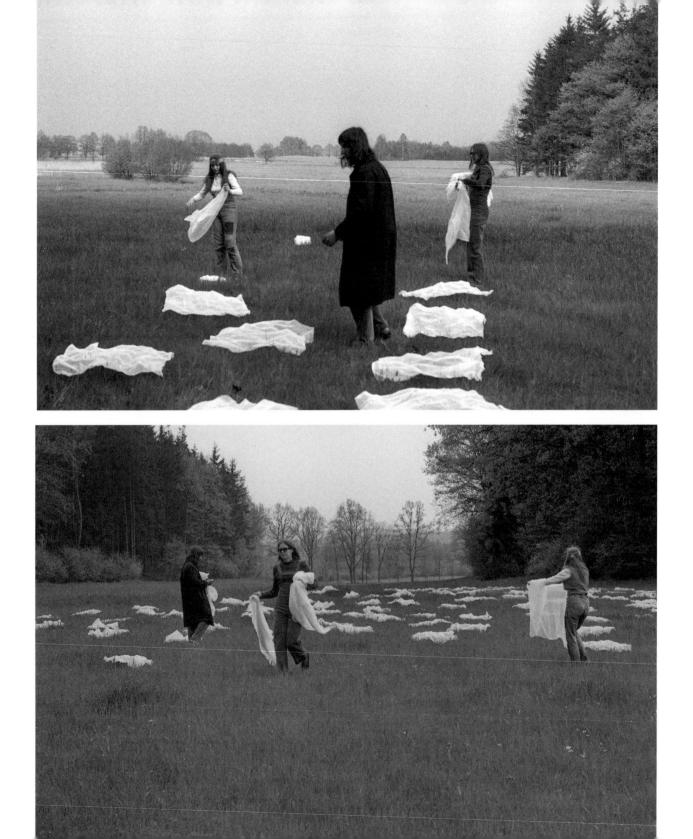

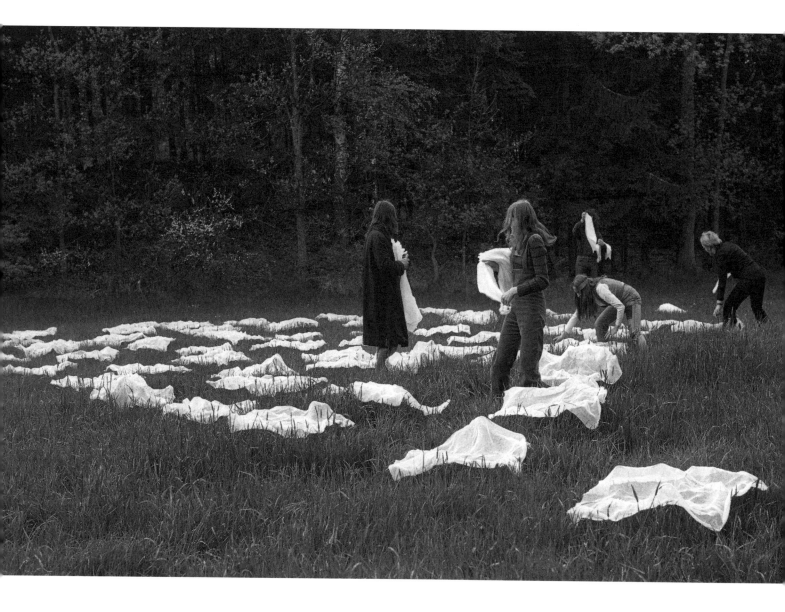

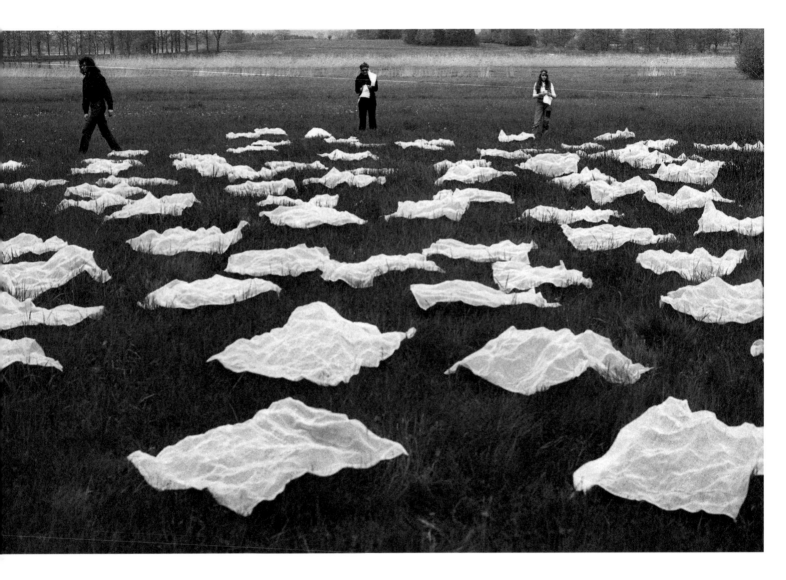

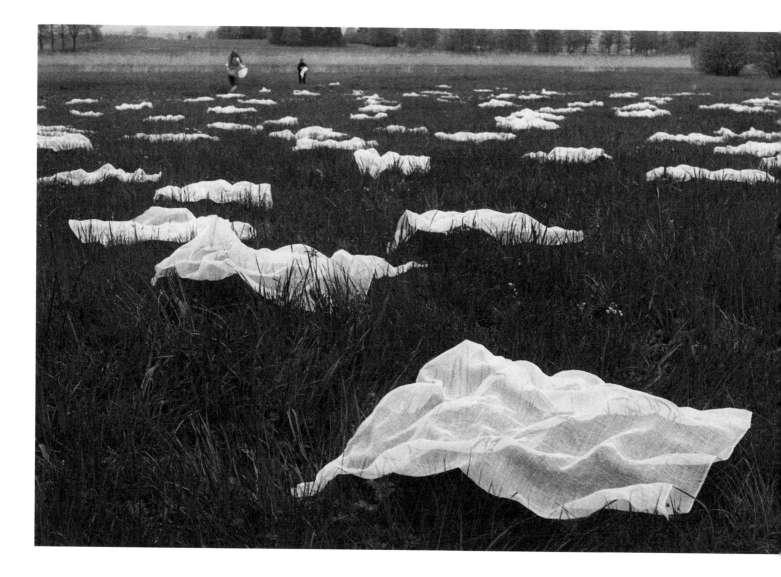

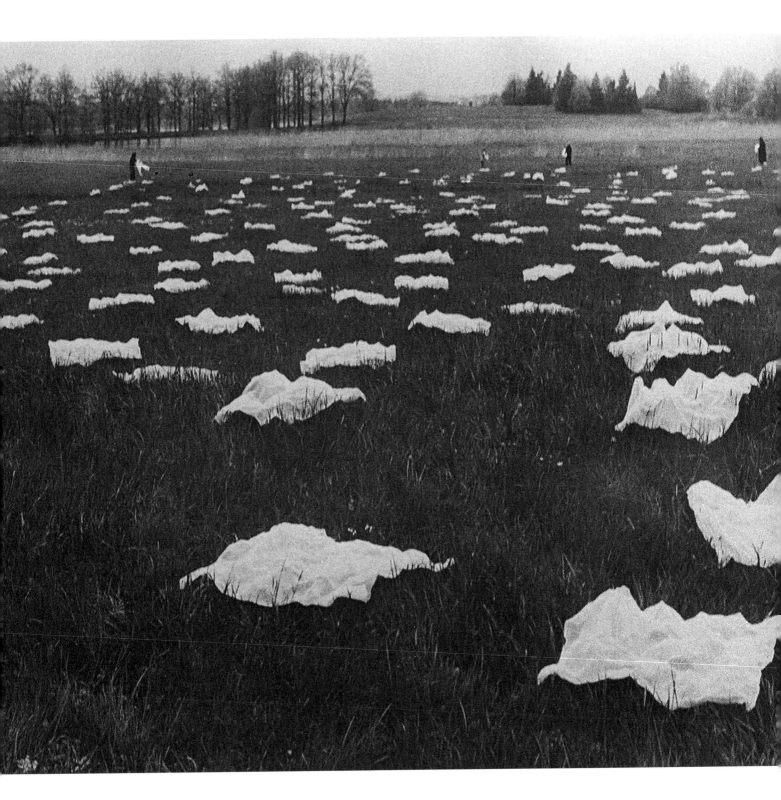

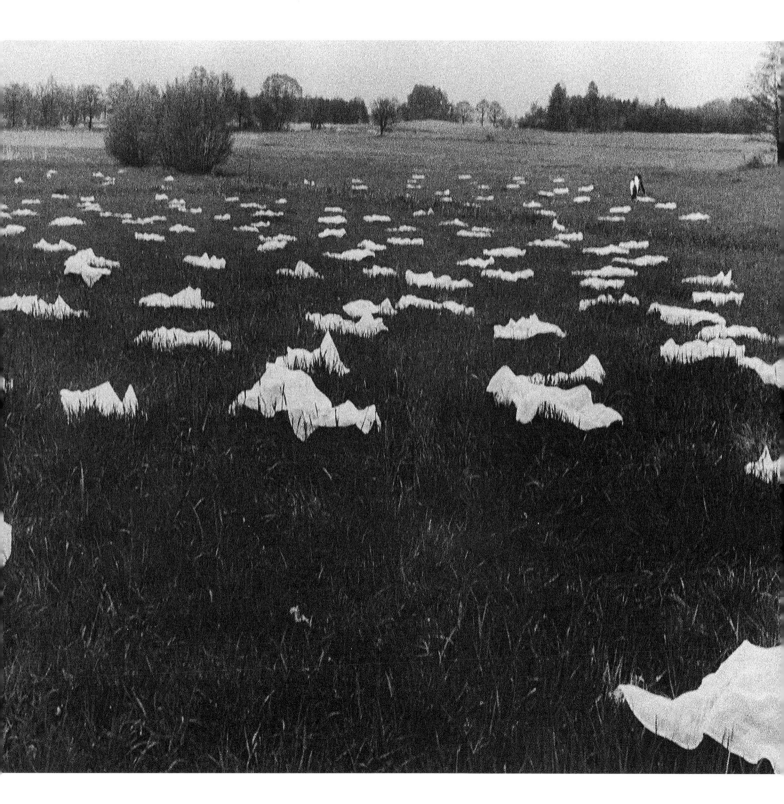

Výlet s Mejlou, Pepou a Emanem na nedostavěný dálniční most přes Želivku, Magorovo i moje oblíbené místo.

A trip with Mejla, Pepa and Eman to the unfinished highway bridge over the Želivka River – my and Magor's favorite place.

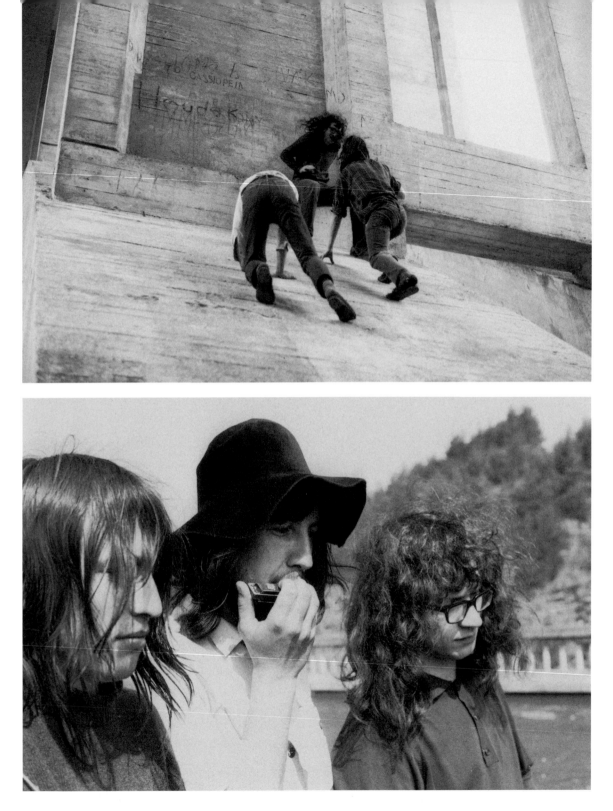

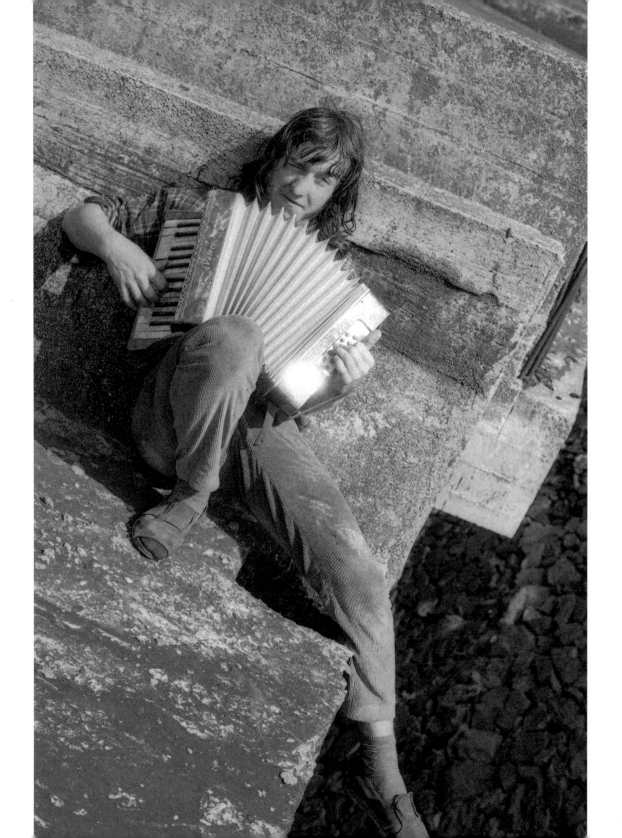

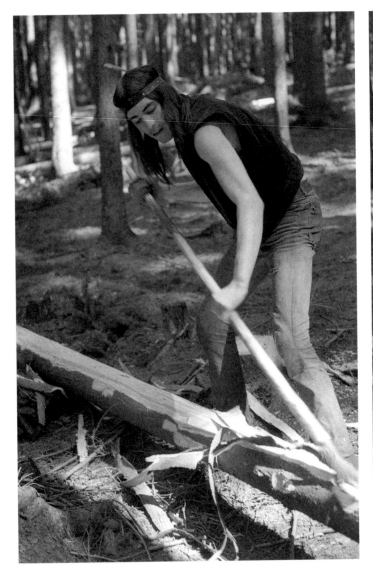
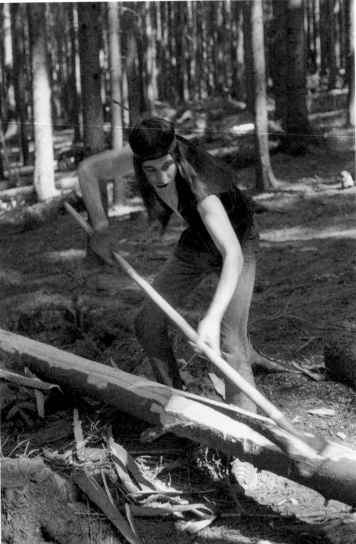

Kapelu vyhodili z PKS a sebrali jim aparaturu. Část lidí to neunesla a z kapely odešli. Mejla, Pepa a Eman se rozhodli vydělat na novou aparaturu v lese. Nápad odvážný, ale šílený. V tom lese by byli doteď.

The band was kicked out of PKS, which also took back its equipment. Some people couldn't bear it and left the band. Mejla, Pepa and Eman decided to earn the money for new equipment through forestry work. A daring idea, but crazy. They'd still be there today.

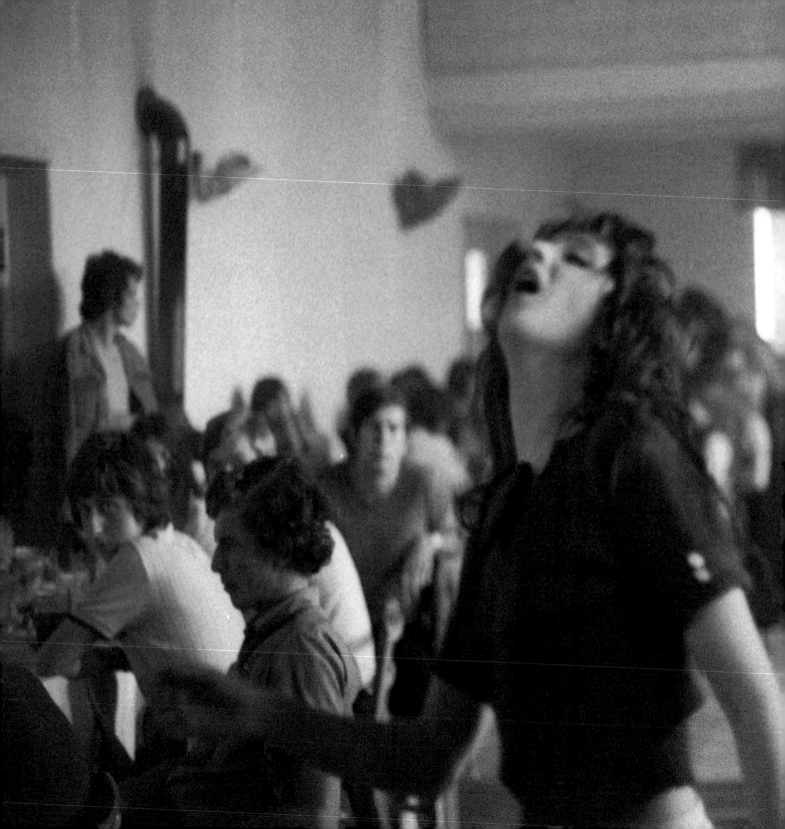

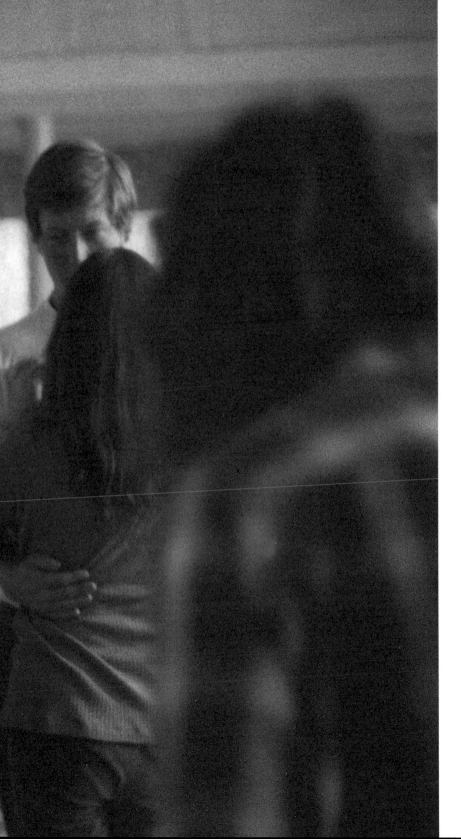

Letní tancovačky ve Skále 1970.
Torzo kapely hrálo pod názvem „Lumberjacks"
(Dřevorubci). Scénu jsme dělali z toho, co bylo
po ruce a nic nestálo. Větve z lesa, nafukovací
igelity, papír. Bylo léto, bylo to každou sobotu,
bylo to krásné.

Summer dance parties in Skála, 1970.
What was left of the band performed as the Lum-
berjacks. We made the stage from whatever was at
hand. It cost nothing. Branches, inflatable plastic
foil, paper. It was every Saturday in summer; it
was just beautiful.

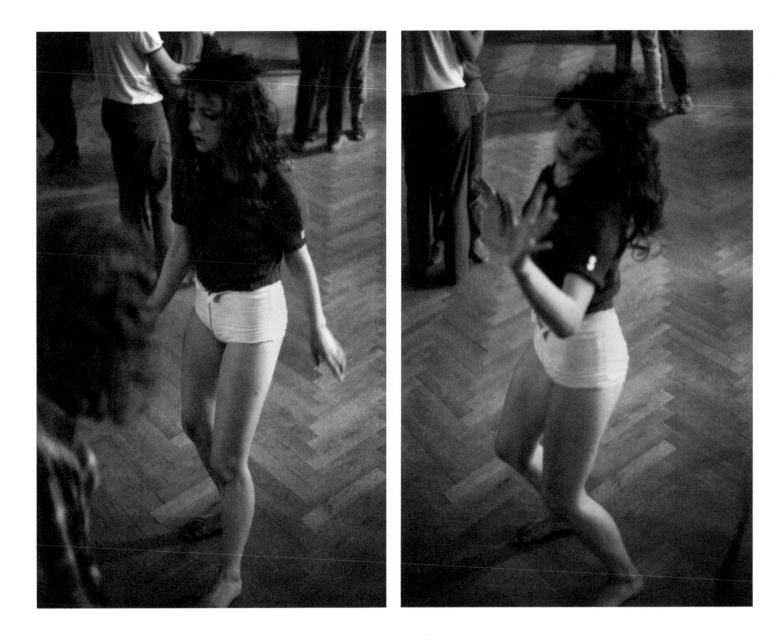

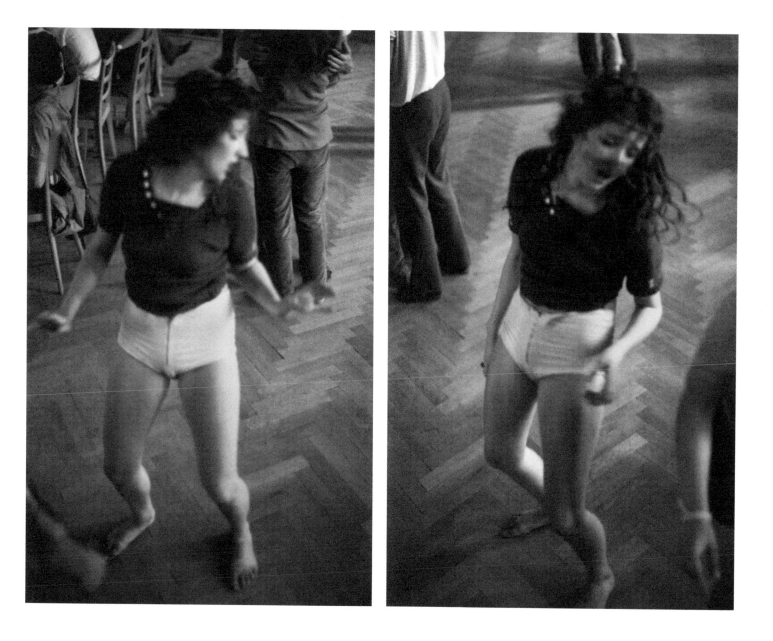

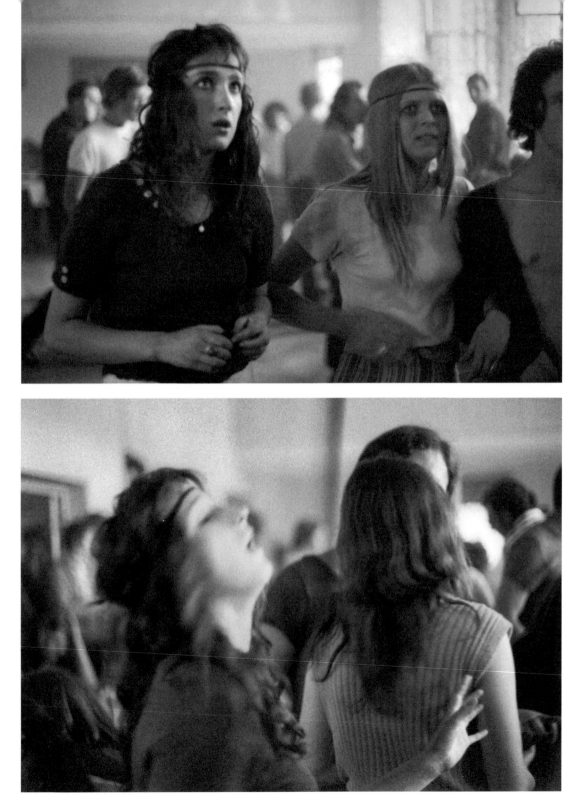

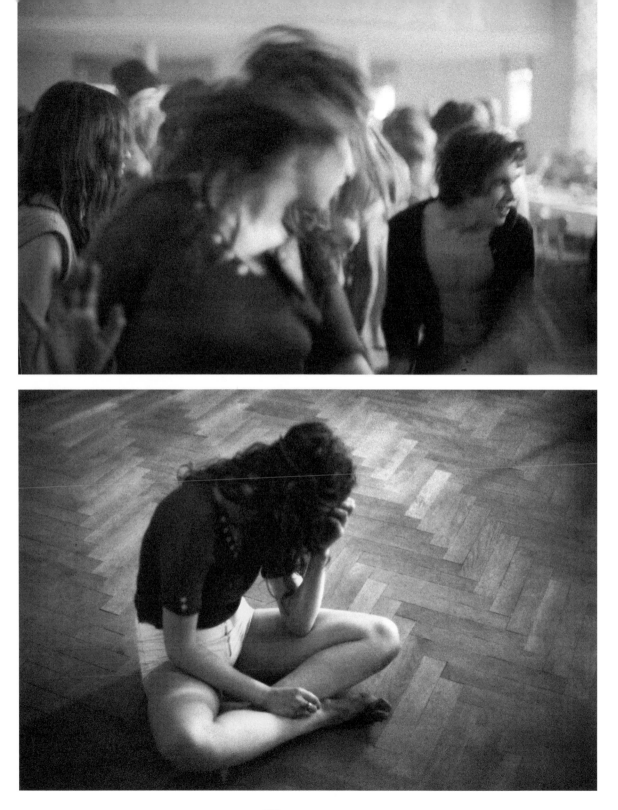

1971

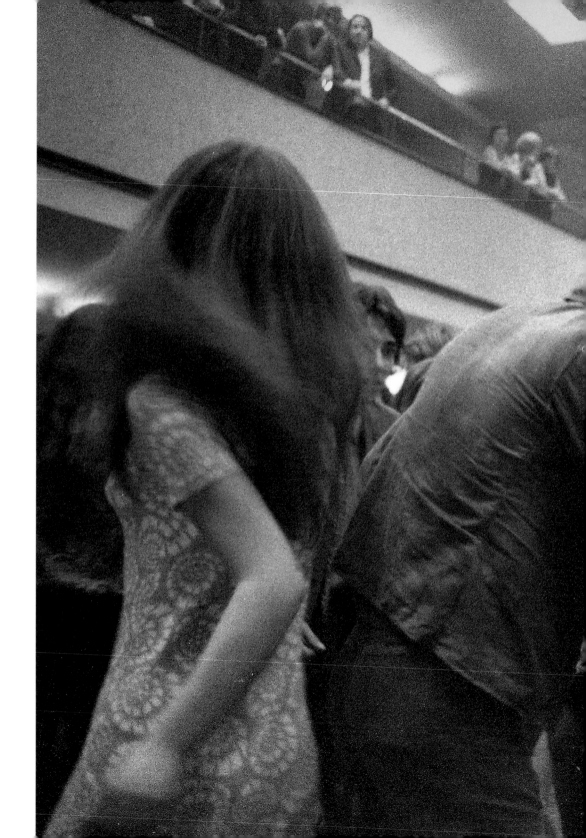

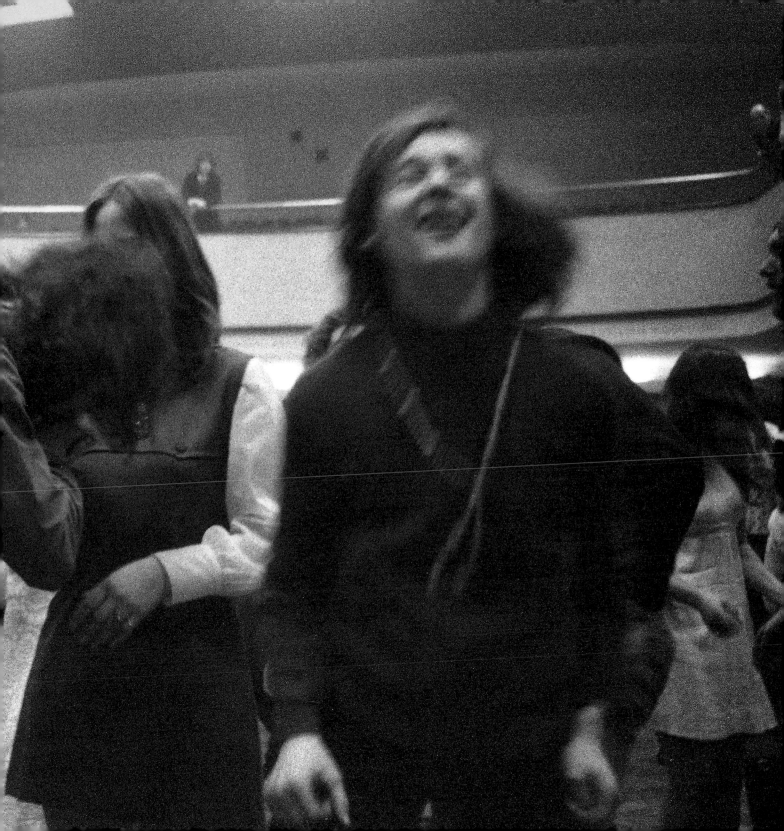

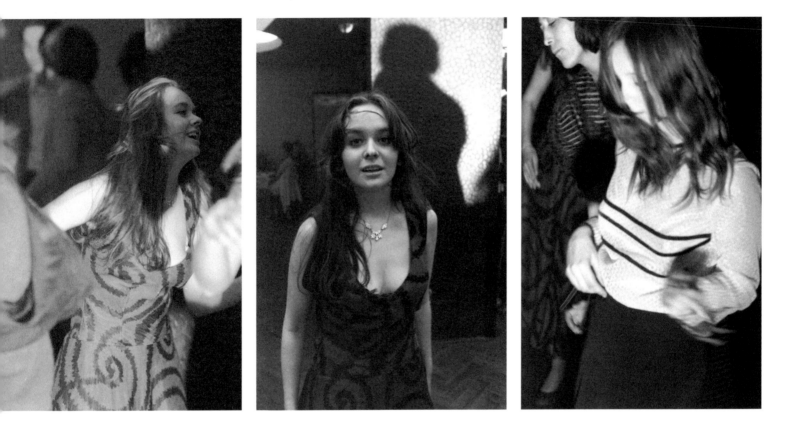

Maturitní ples v Dopravních podnicích 1971.
Holky se domluvily a nevzaly si podprsenky.
Bylo to osvěžující.

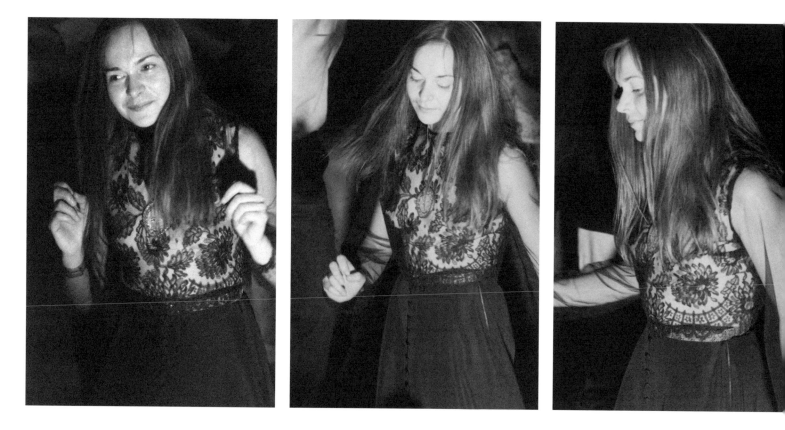

High-school graduation dance in the public transport
company building, 1971.
The girls got together and agreed not to wear bras
that evening. It was refreshing.

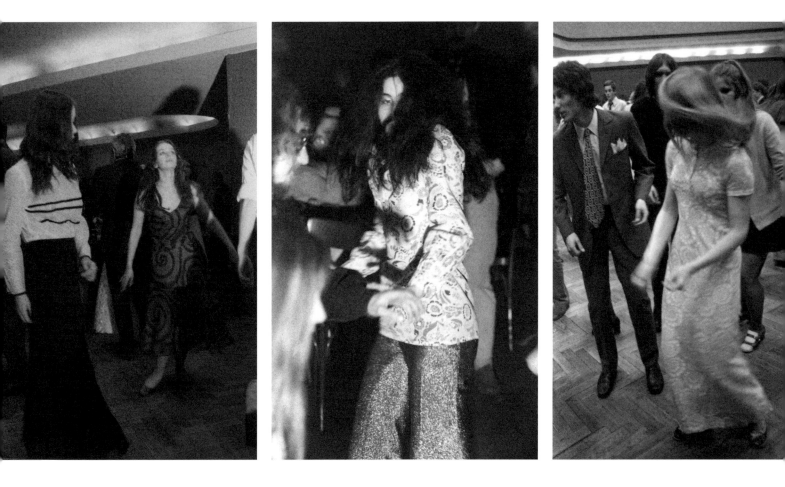

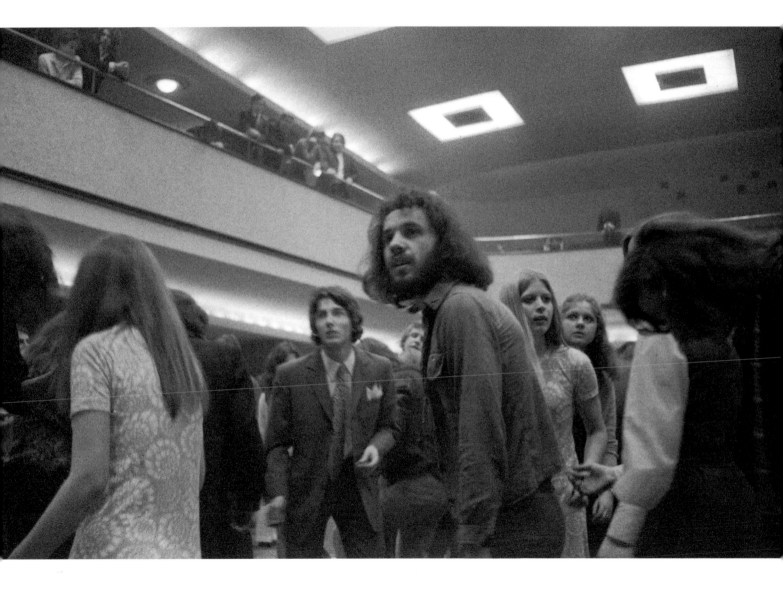

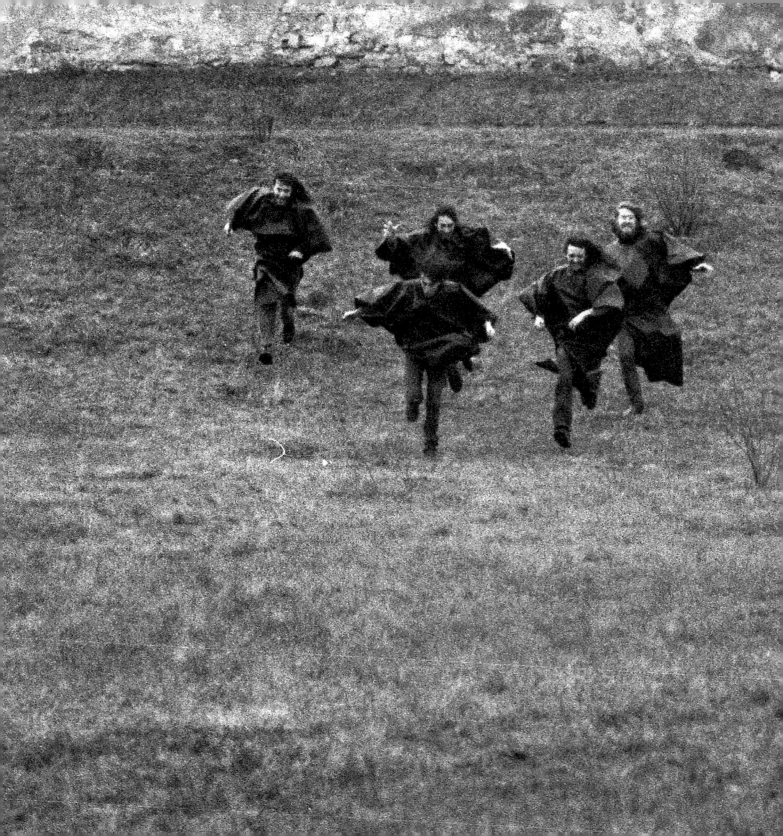

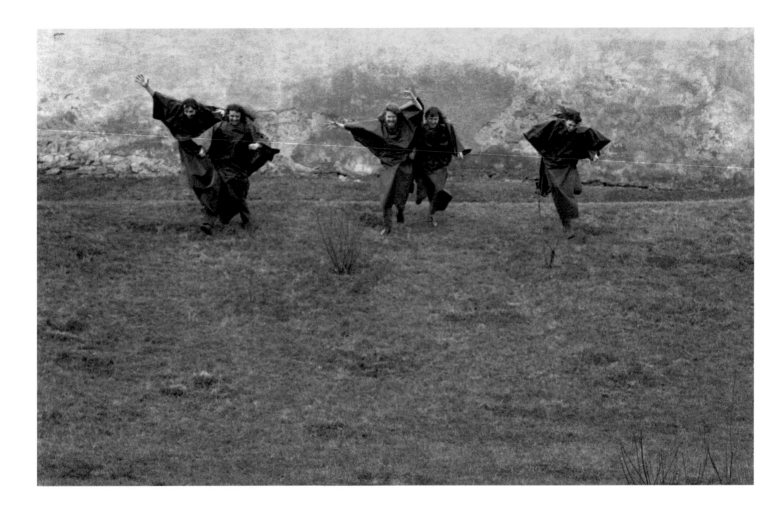

Kostýmy pro Poctu Warholovi.

Magor tvořil a přivlekl Zorce balík průmyslové koženky, aby z ní ušila klukům jakési oblečky podobné džínovým. Zorka mu řekla, že je opravdu magor, a ušila jediné, co z toho šlo – jakési batmanské pláštěnky, do kterých aspoň trochu mohl vzduch. Kluci v nich přežili asi dva koncerty a pak je „nešťastnou náhodou" zničili.

Costumes for Homage to Warhol.

Magor was creative and brought Zorka a bunch of industrial leather so that she could make something like jeans jackets for the guys. Zorka told him he was a real crackpot and turned the fabric into the only thing she could manage – some sort of Batman-like capes that allowed at least a little air to circulate inside. The guys survived two or three gigs before destroying them in an "unfortunate accident".

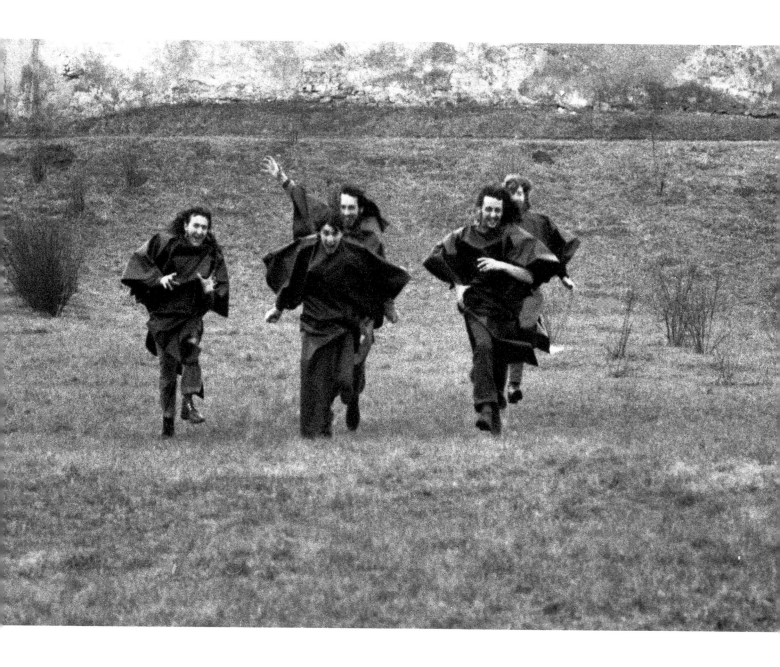

Max (František Maxera)

Jeden z nejlepších kamarádů, vynikající keramik,
velký sdružovač a organizátor se svým milovaným
Borem.

U Maxe v Kunštátě a posléze v Jiřicích se odehrálo
mnoho významných setkání, kupříkladu Mejlova
i Magorova svatba. Po podpisu Charty 77 Maxovi
Bora zabili komunističtí fízlové a jeho dohnali
k emigraci do Rakouska.

Max (František Maxera)

One of my best buddies, an excellent ceramist, a great
unifier and organizer, here with his beloved Bor. Many
important gatherings (Mejla's as well as Magor's
wedding, for example) took place at Max's place in
Kunštát and later in Jiřice.

After he signed Charter 77, the communist cops killed
Bor and Max was forced to emigrate to Austria.

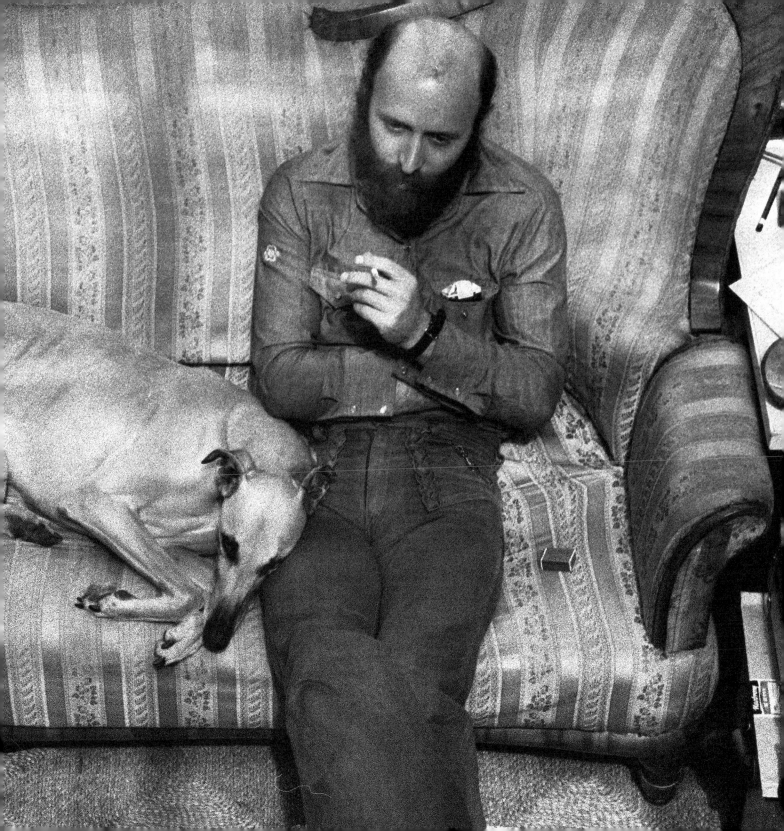

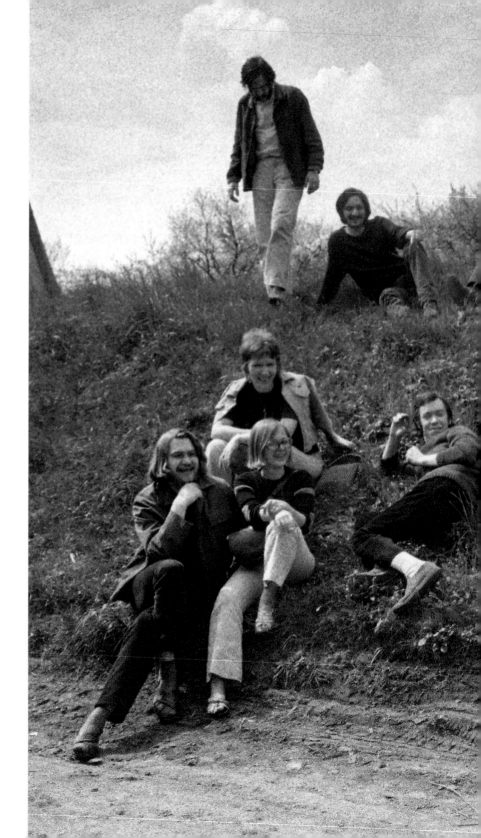

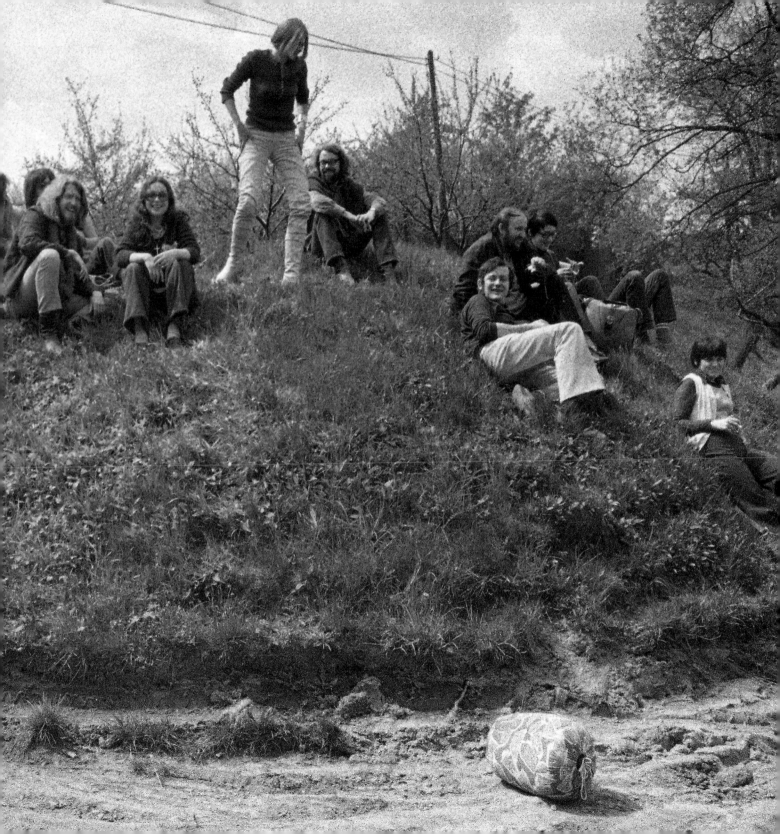

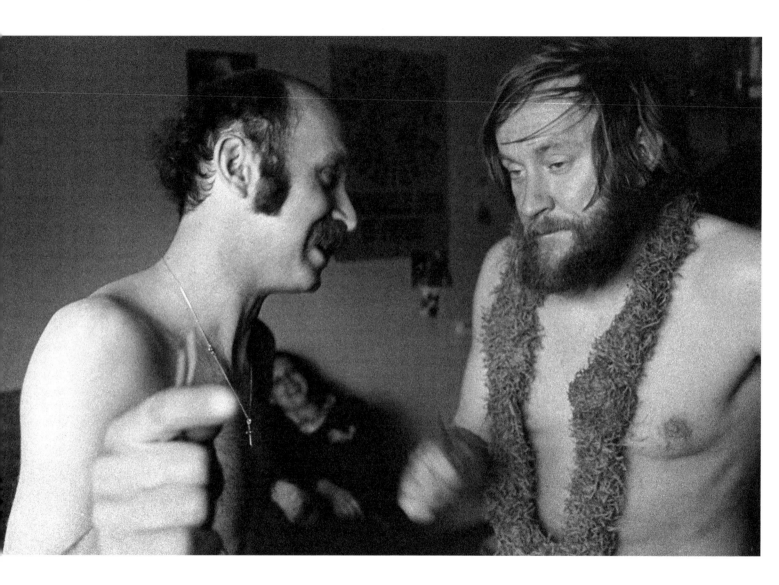

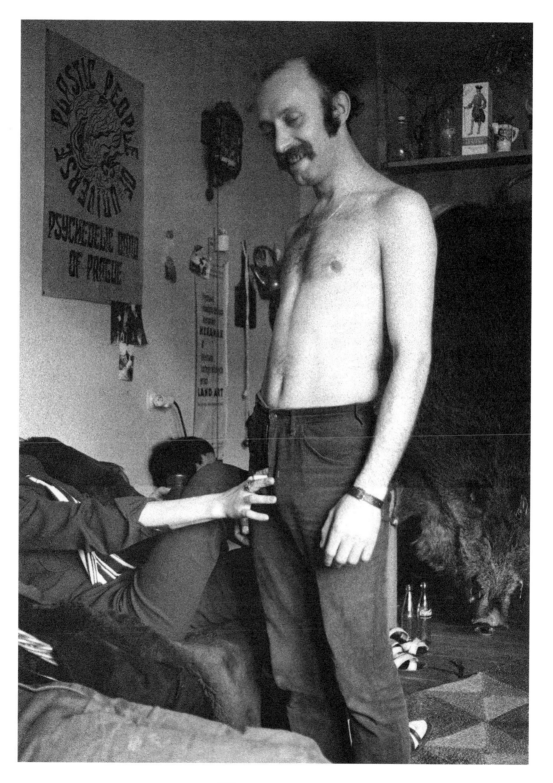

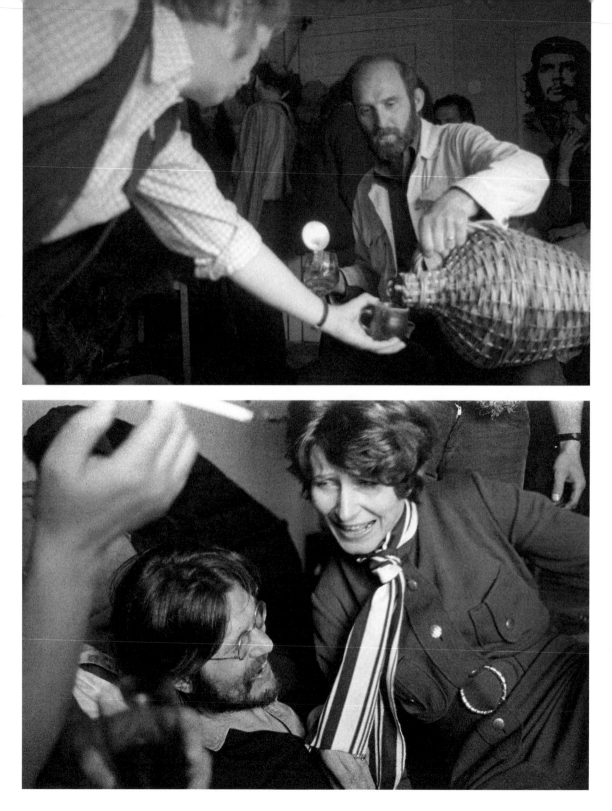

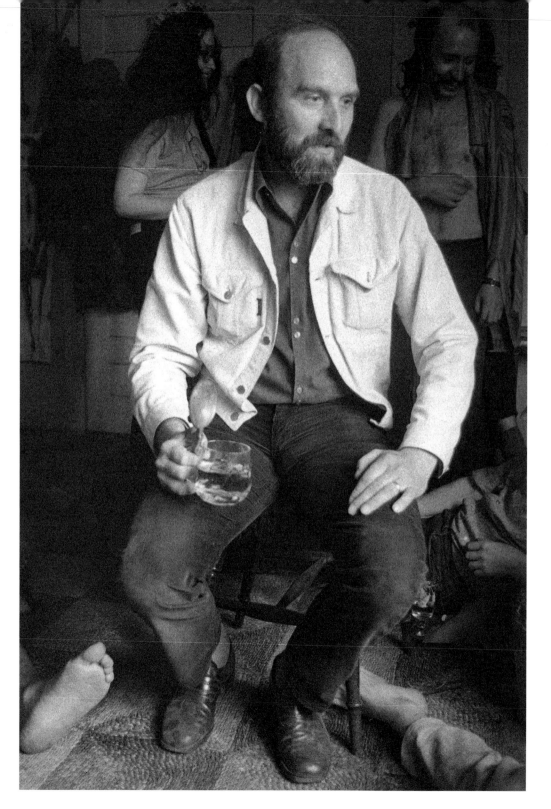

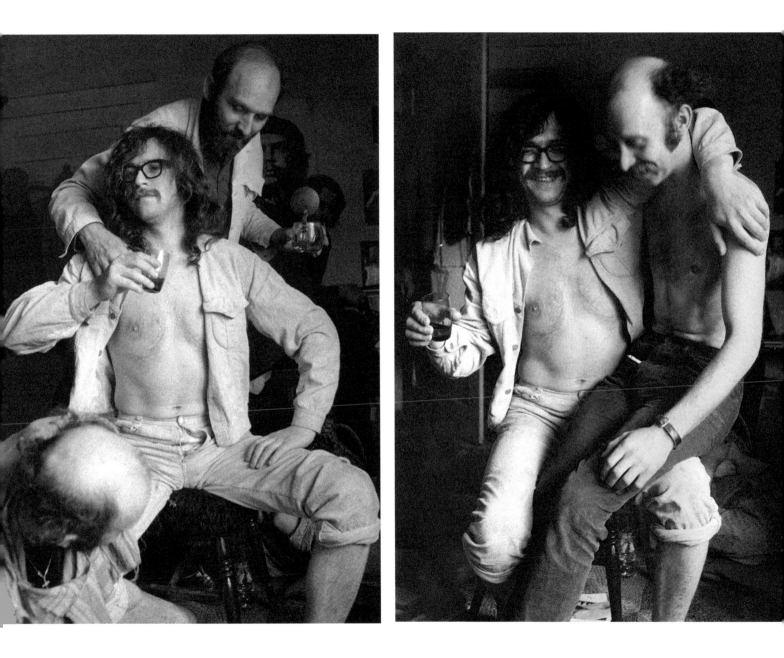

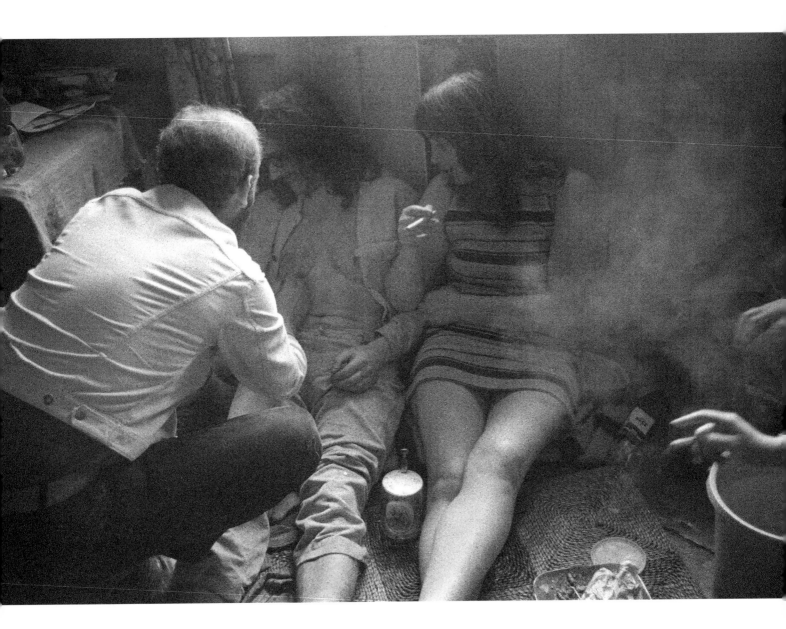

Ředitel Křižovnické školy Karel Nepraš maluje Magorovi ňadra. Je to miniperformance v duchu Neprašových a Steklíkových ňadrovek.

Karel Nepraš, the head of the Křižovnice School, painting breasts on Magor. It's a mini-performance in the spirit of Nepraš and Steklík's "breastworks".

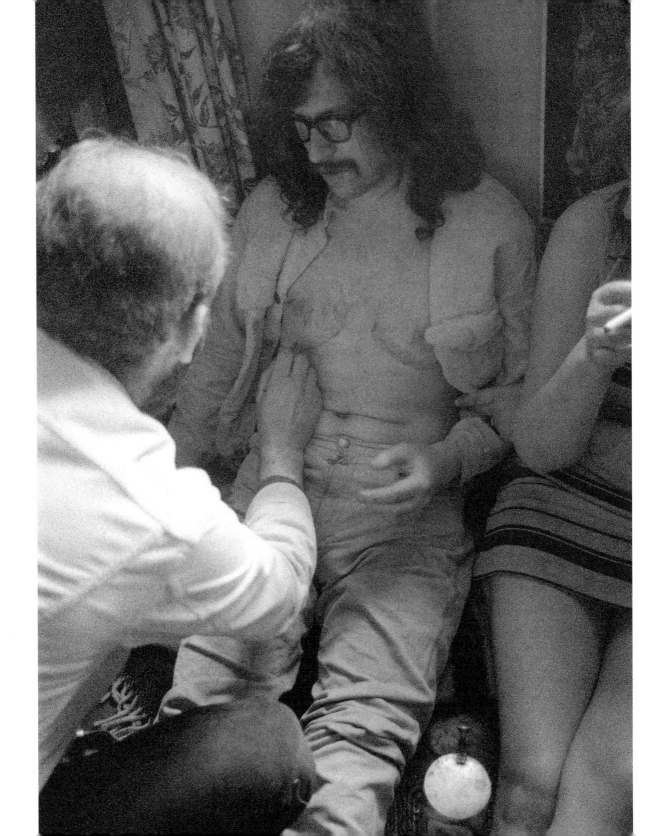

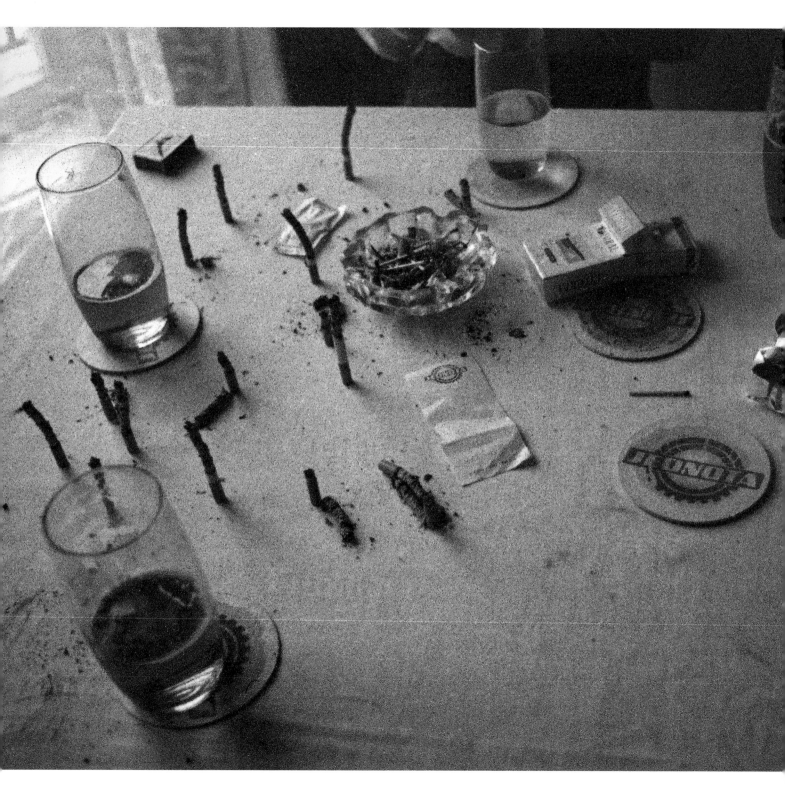

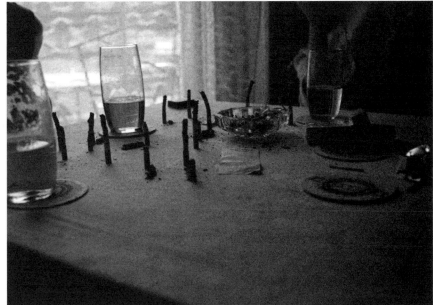

Miniakce ředitele Jana Steklíka: stůl, pivní láska a nehtovničky.
Pro Honzíka platilo čím minimálnější, tím lepší.

Mini-performance by Jan Steklík: a table, "beer love" and "nailworks".
Honzík (Jan) had a simple rule: the more minimalist, the better.

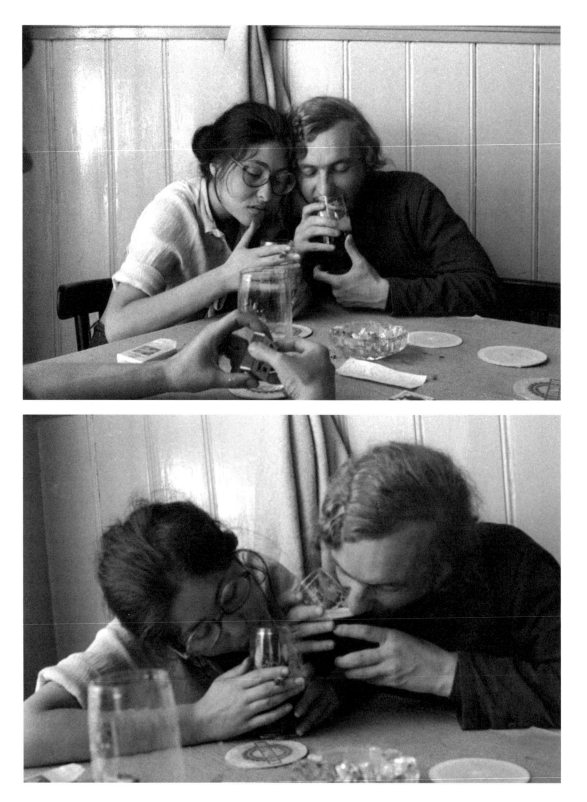

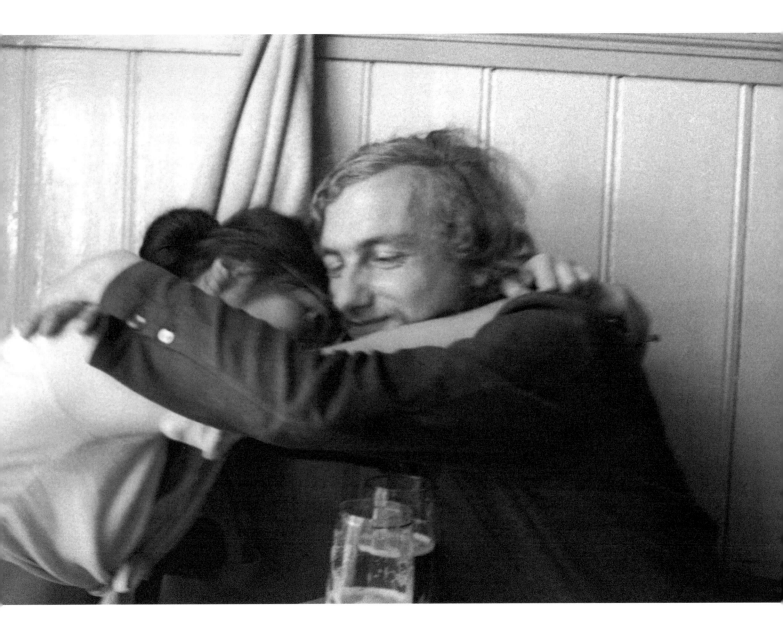

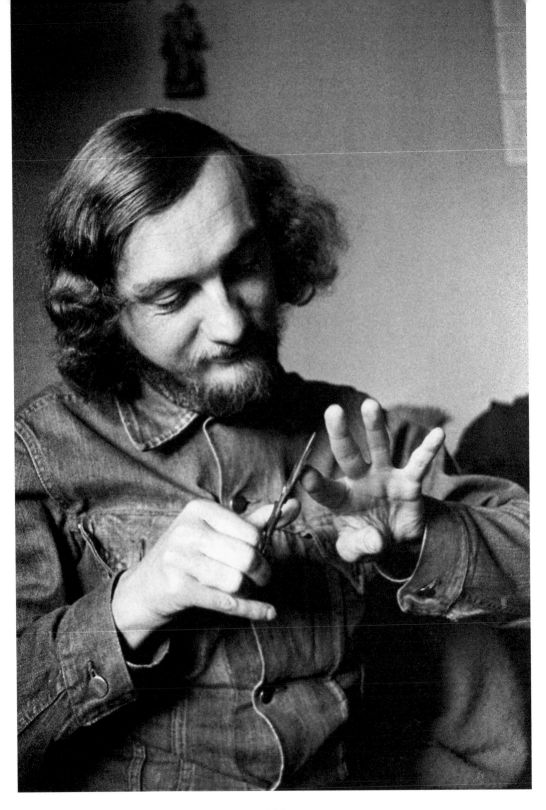

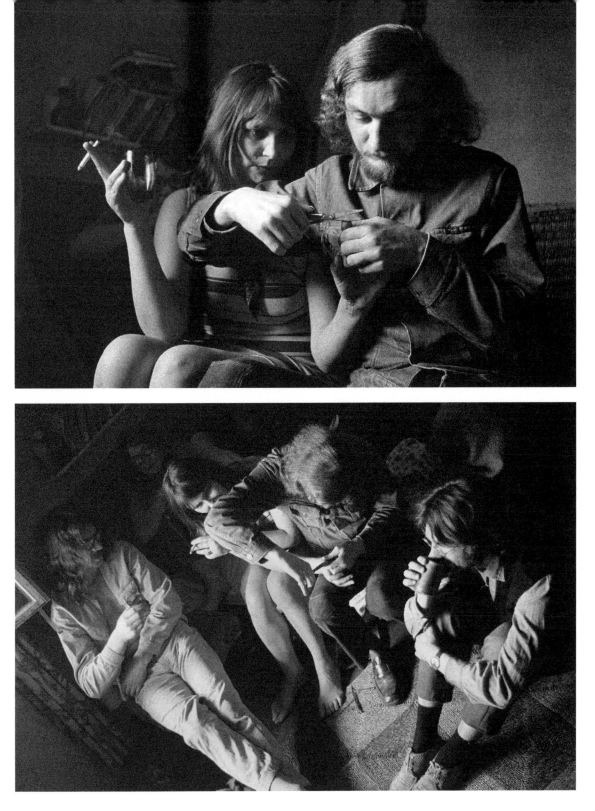

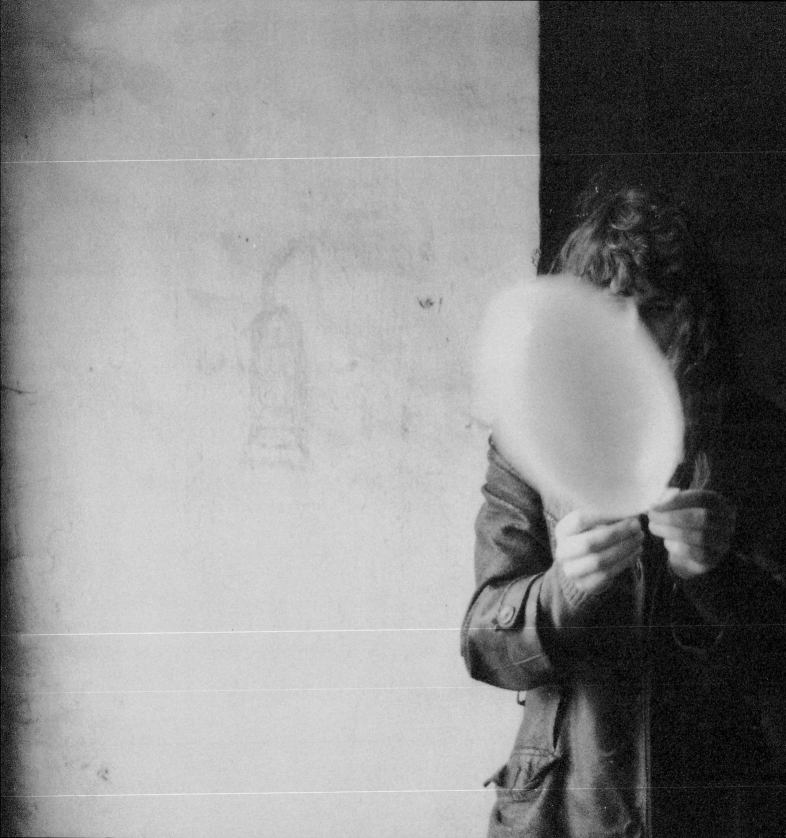

1972

Pocta Fafejtovi, říjen 1972.
Doma jsme měli asi 500 nevyužitých prezervati-
vů, které nám zbyly z neuskutečněného zájezdu
do Švédska, tak jsme udělali akci věnovanou
pražskému drogistovi Fafejtovi. Fafejta používal
krásné reklamní slogany jako:
*„Po hrách lásky se probouzí svět,
Fafejtův Primeros vrací klid hned.“*

Homage to Fafejta, October 1972
We had around 500 unused condoms at home,
left over from an unrealized trip to Sweden,
so we arranged a performance dedicated to the
Prague druggist Fafejta. Fafejta used beautiful
advertising slogans like:
*"Games of love make the whole world sing;
for your peace of mind Primeros are the thing."*

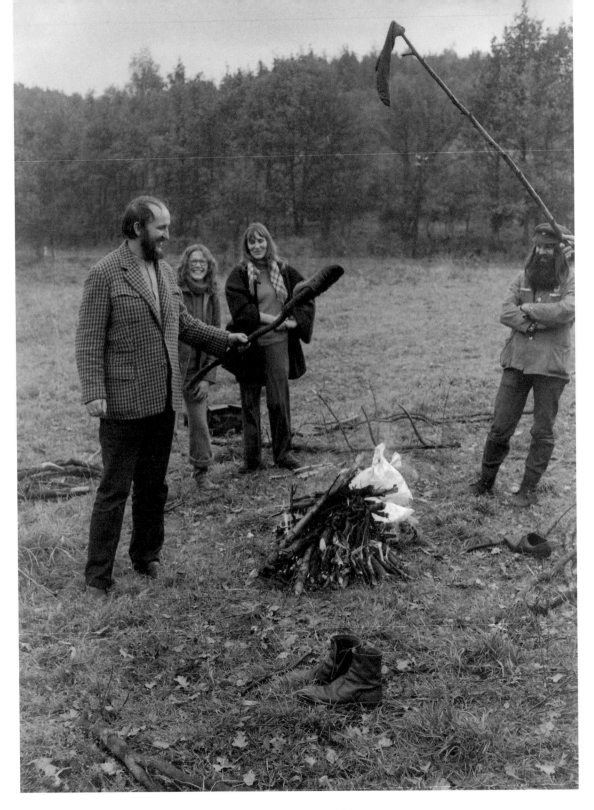

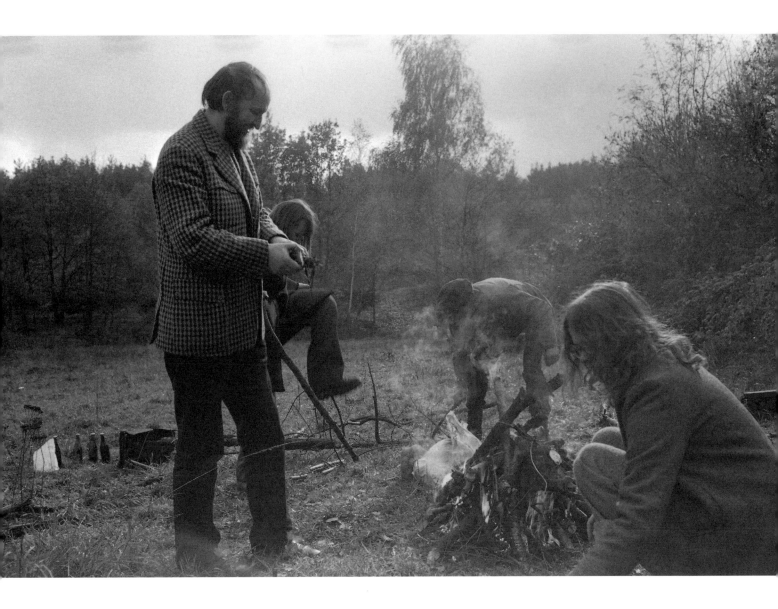

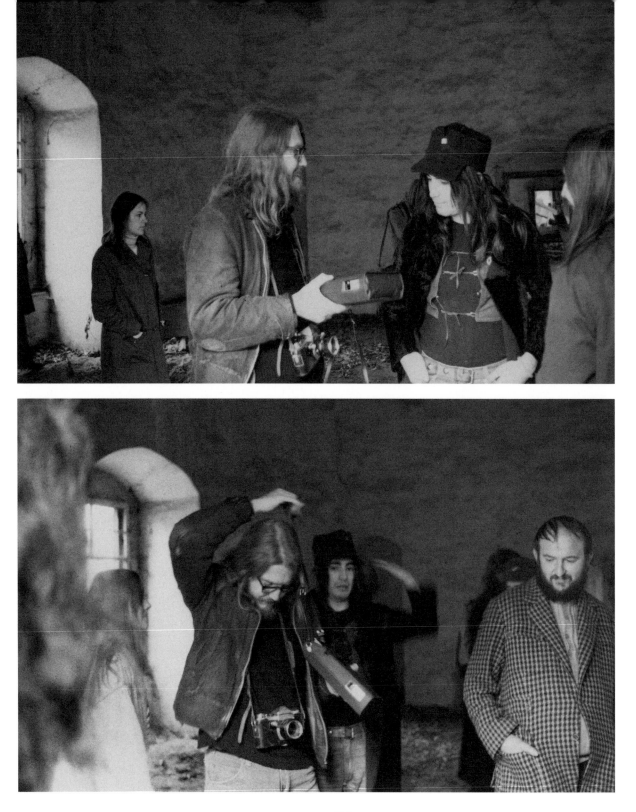

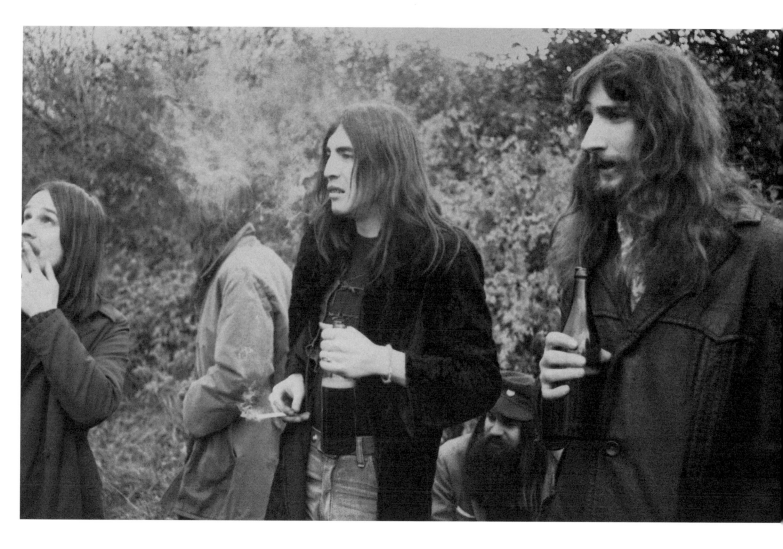

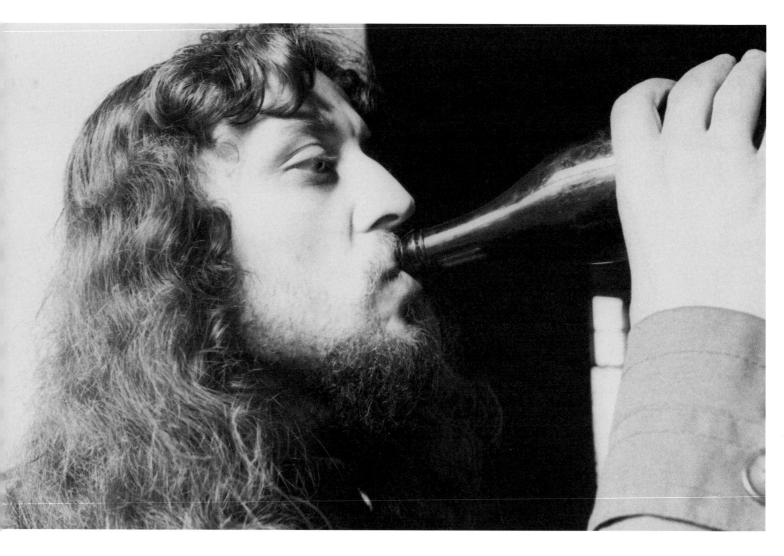

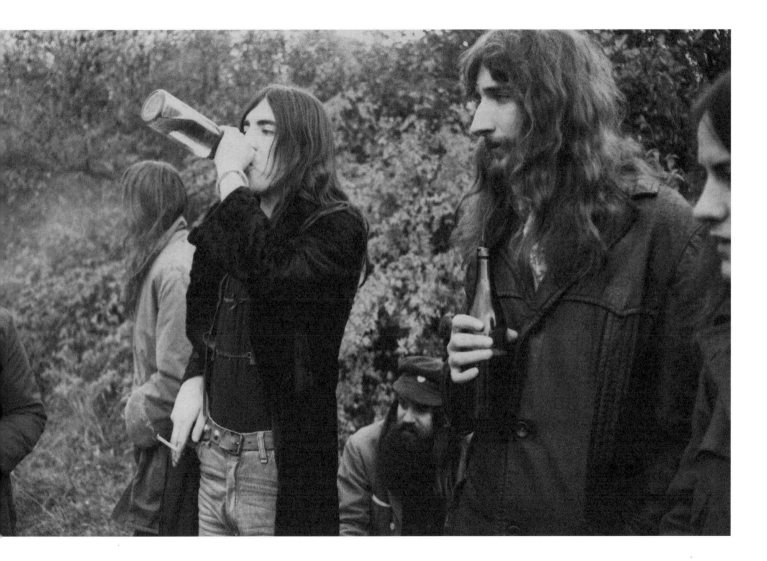

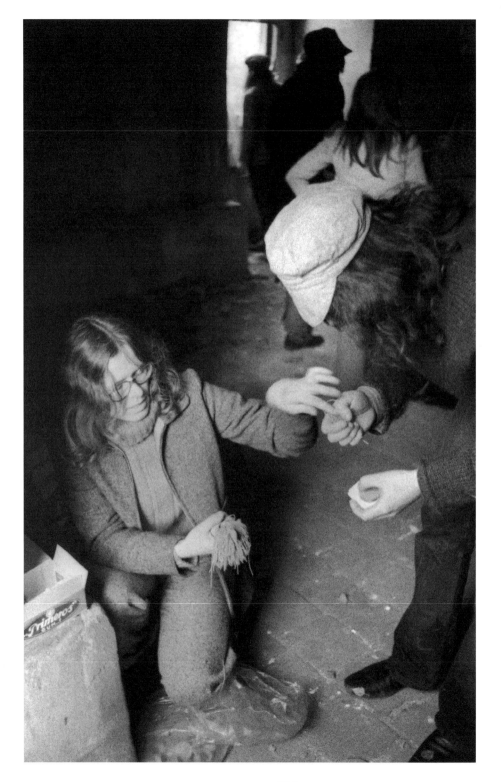

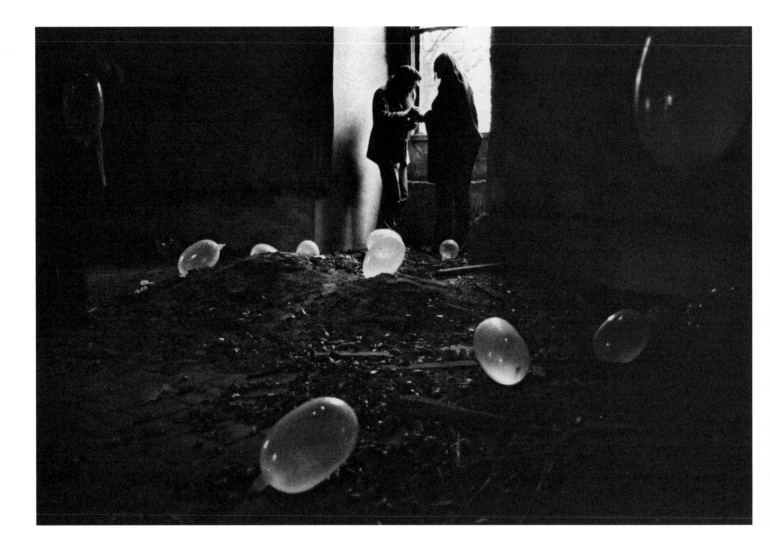

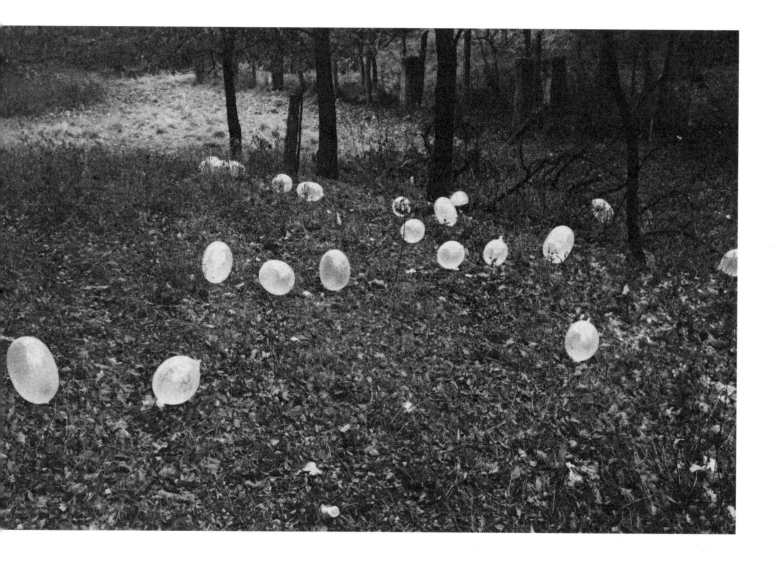

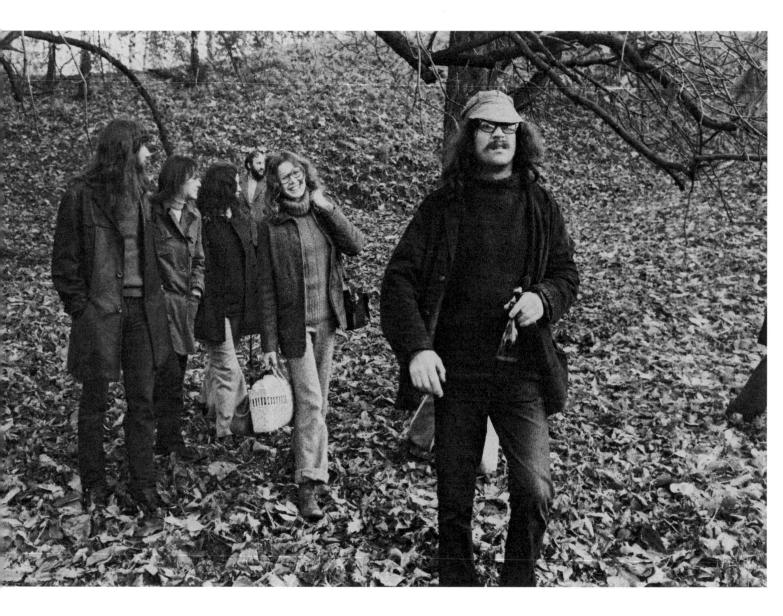

Byla to na dlouhou dobu Zorčina poslední akce, mimo jiné proto, že Magor startující svoje diktátorství pozval lidi, které by Zorka nikdy nepozvala.

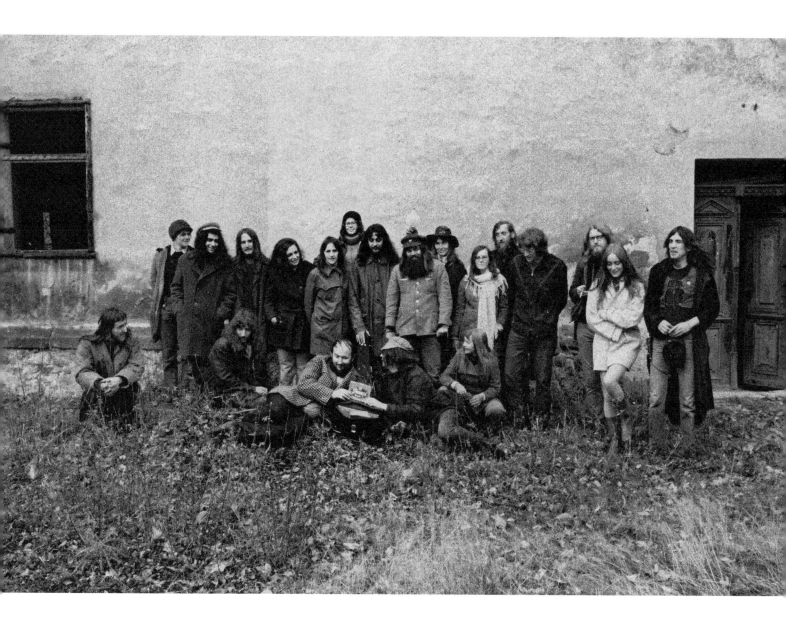

It was Zorka's last performance for a long time, in part because
the increasingly dictatorial Magor invinted people whom Zorka
would never have invited.

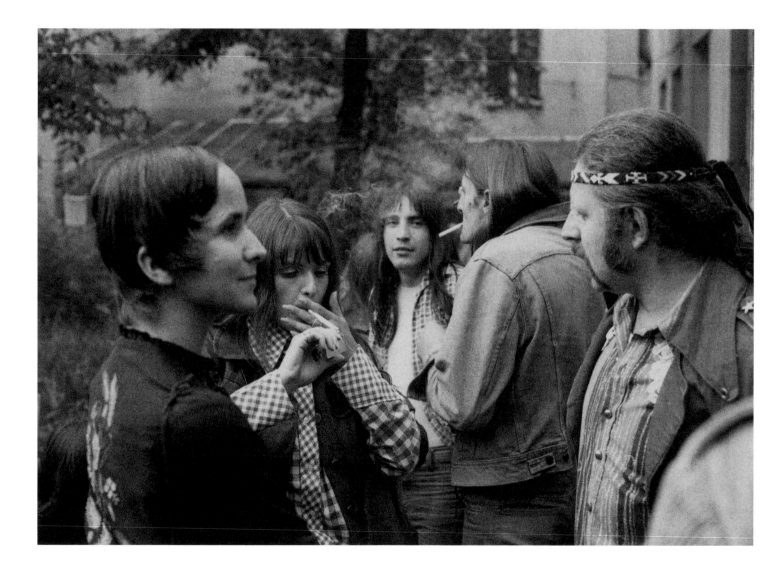

Milan Knížák s Marií. Milan sbalil nejhezčí holku, co se kdy k androši přiblížila.

Milan Knížák with Marie. Milan hooked up with the most beautiful girl to ever come close to the underground.

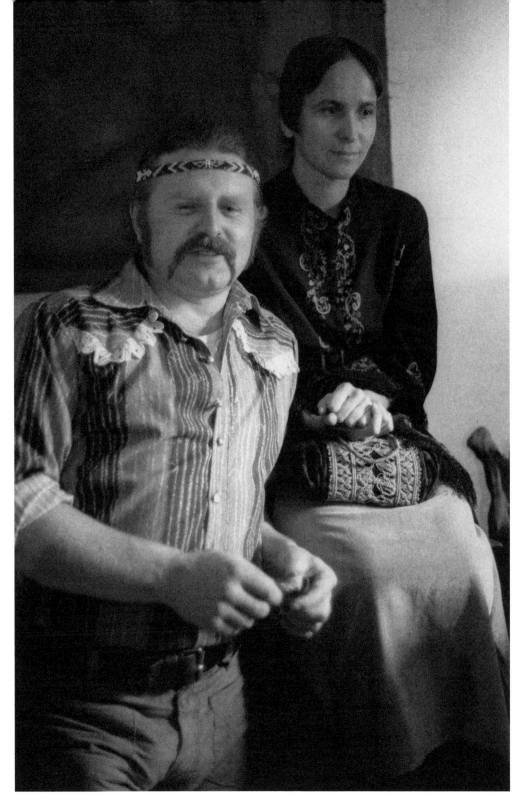

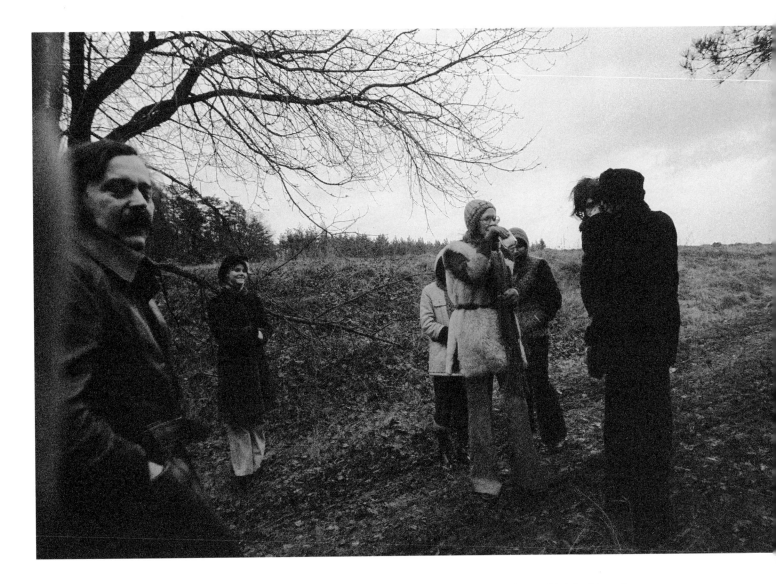

Jarda Kořán – bývalý dobrý kamarád, bývalý vyni-
kající překladatel, bývalý dobrý fotograf, který to vše
vyměnil za pocit moci – s první rodinou, Martinou
a Katkou.

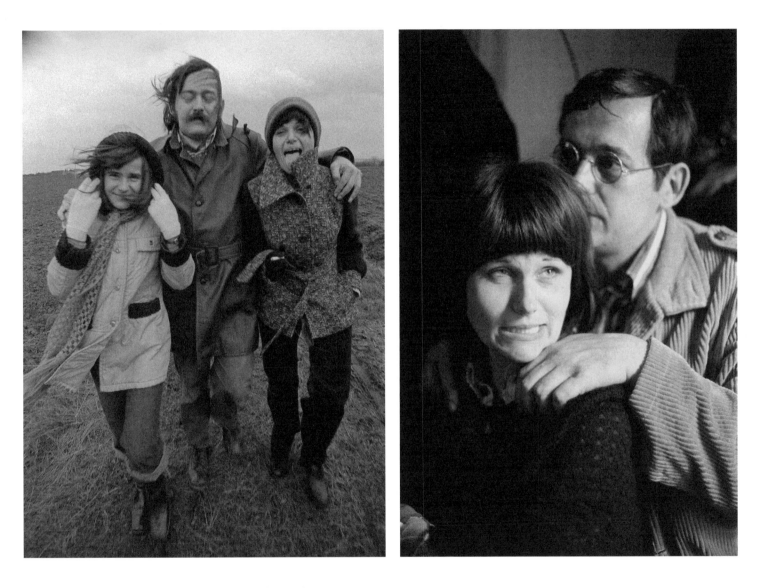

Jarda Kořán, former good friend, former great translator, former good photographer, who traded it all for a sense of power, with his first family – Martina and Katka.

1973

Maturitní ples v Písku, 1973.
Po pár skladbách vedení školy hraní
zakázalo.

High-school graduation dance in
Písek, 1973.
After several songs, the school's man-
agement banned us from playing.

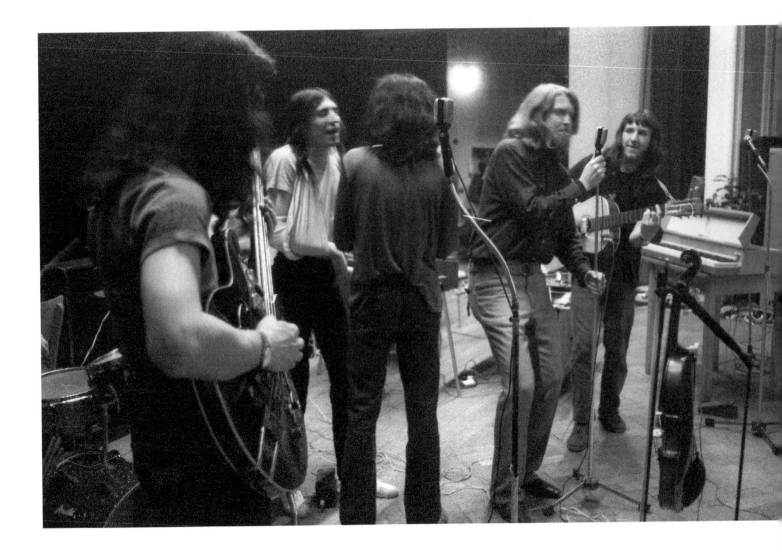

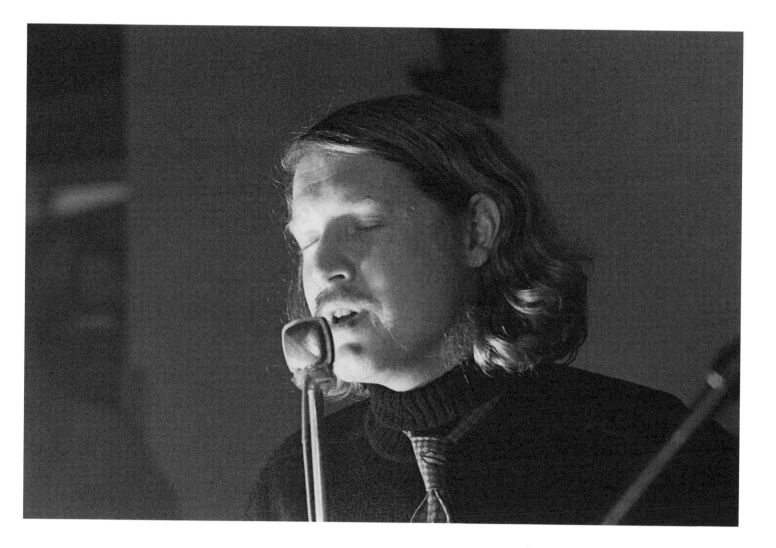

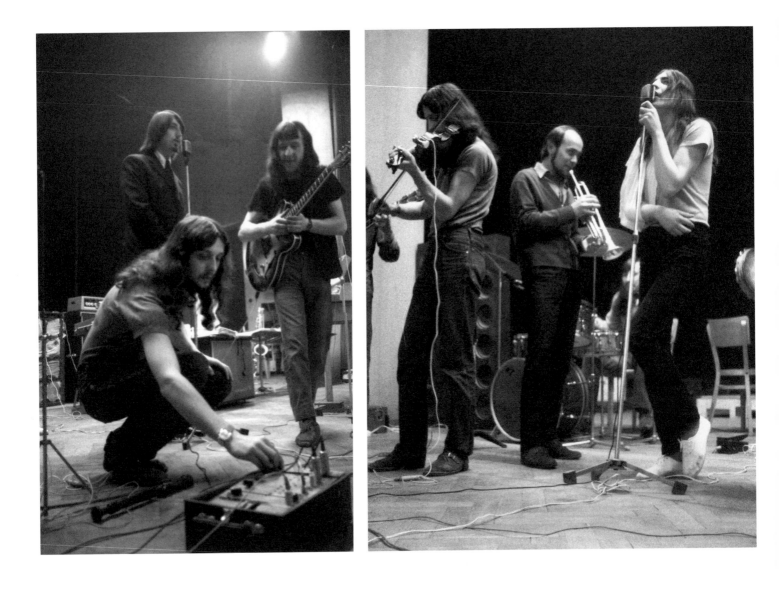

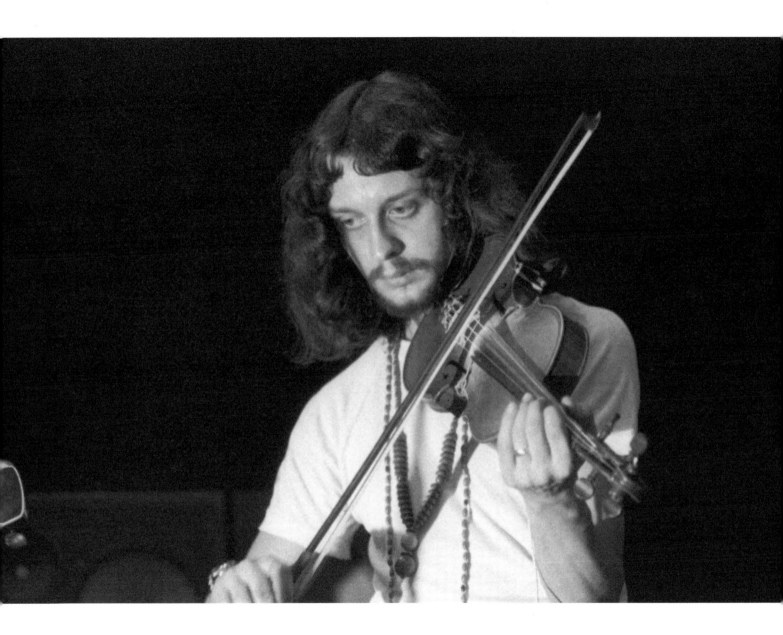

Zlatý kopec.
O Zlatém kopci nic nevím, jen to, že jsem se
tam potkal s Mydlíkem, který vlezl do činné
sopky Cotopaxi. (A zase vylezl)

Zlatý kopec (Golden Hill)
The only thing I know about the Zlatý kopec
commune is that that's where I met Mydlík, who
climbed into the active volcano of Cotopaxi. (and
climbed out again)

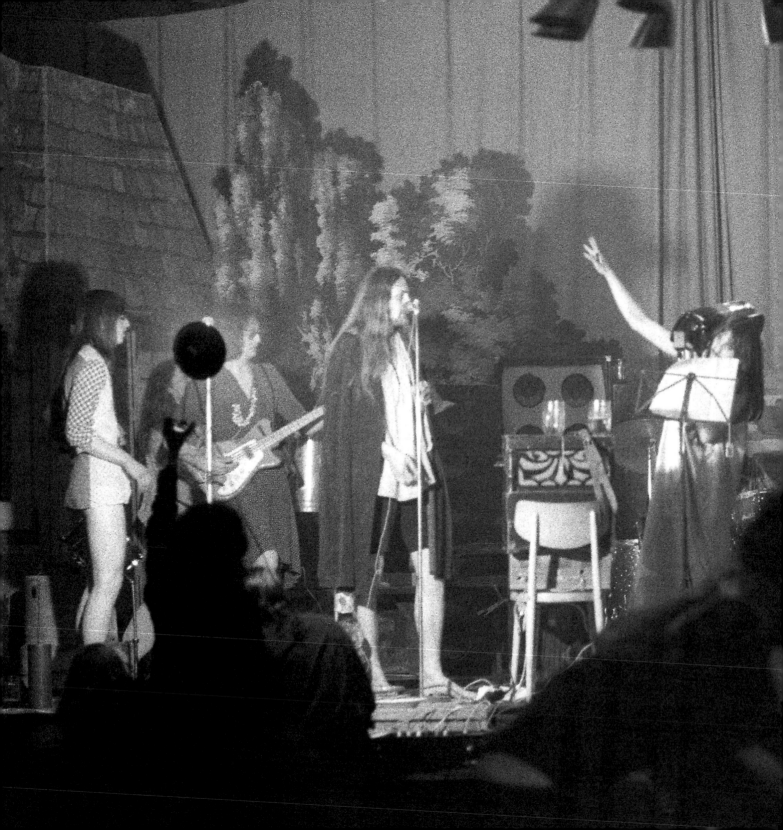

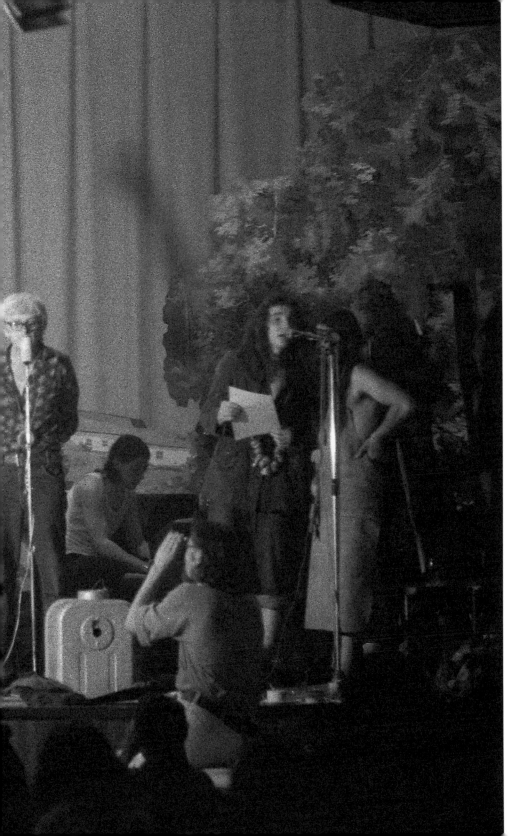

Koncert DG 307 ve Veleni 1973.
Kapela inspirovaná Aktualem Milana
Knížáka. Naštěstí Mejlova genialita
nedopustila, aby byla epigonská.
Díky tomu, že hrála víceméně
konkrétní muziku (i hudební nástroje
používali spíše jako předměty),
„zahrálo" si v ní i dost nemuzikantů.

Concert by DG 307 in Veleň, 1973.
The band was inspired by Milan
Knížák's art group and band Aktual.
Fortunately, Mejla's brilliance made
sure it wasn't epigonic. Since the band
played more or less concrete music
(even the musical instruments were
used more as objects), a lot of non-
musicians "played" with them as well.

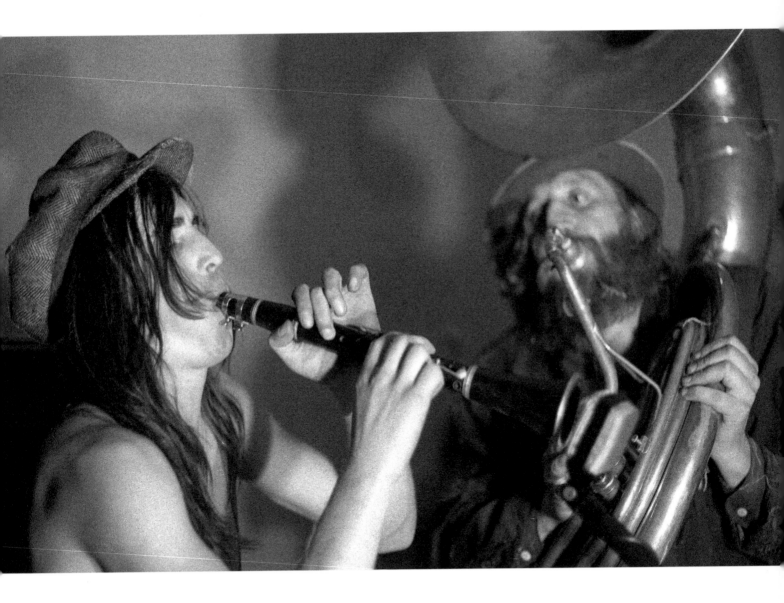

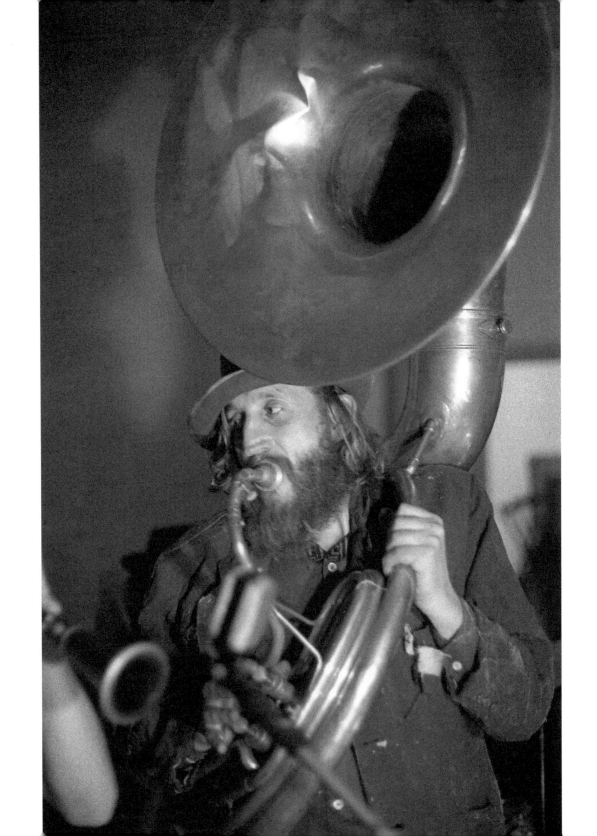

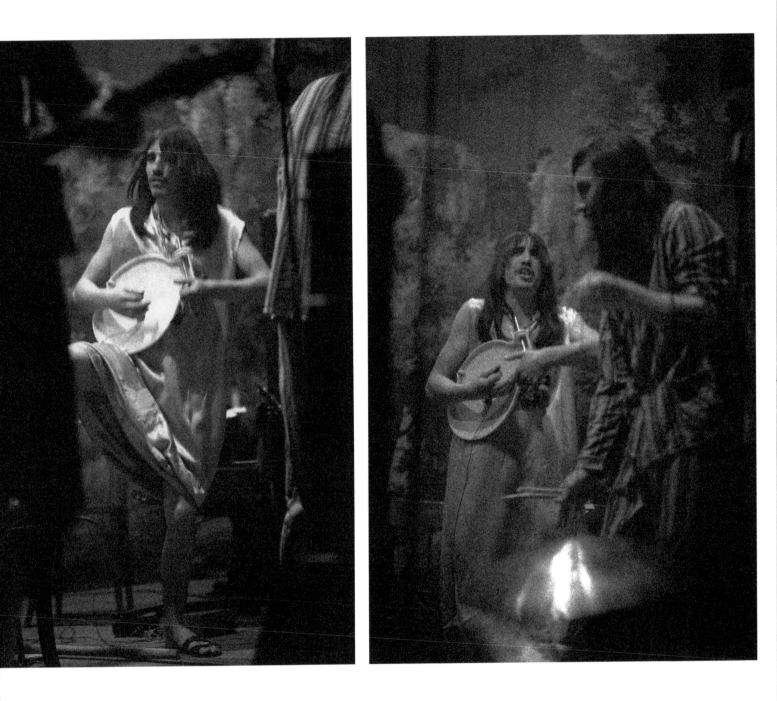

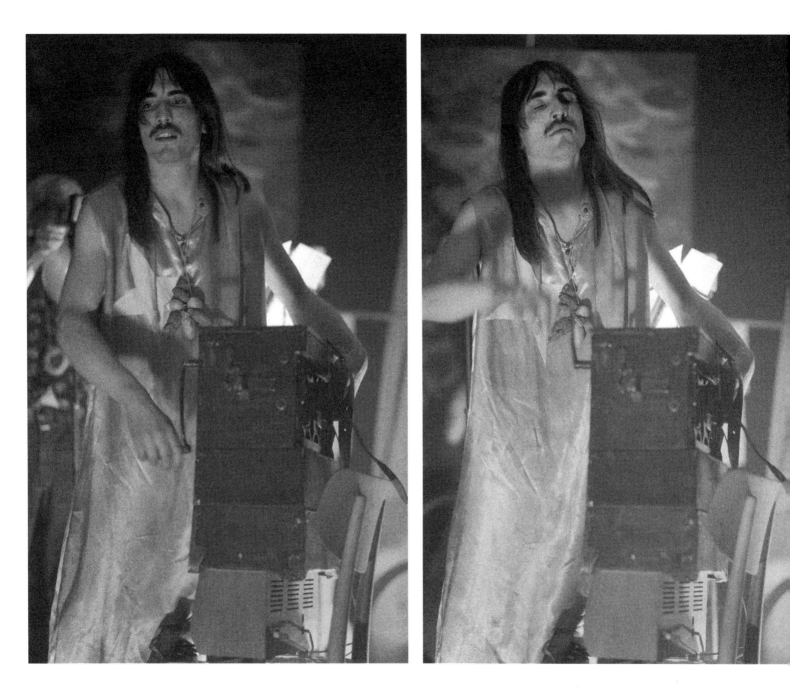

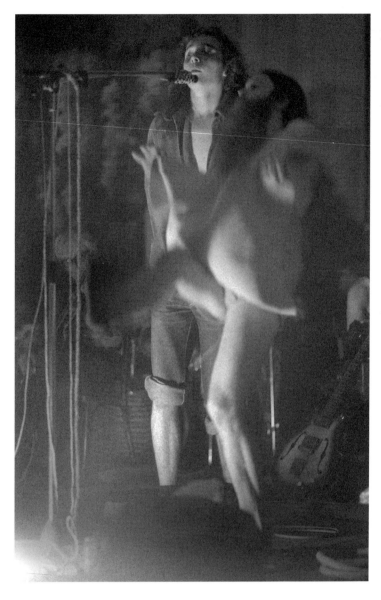

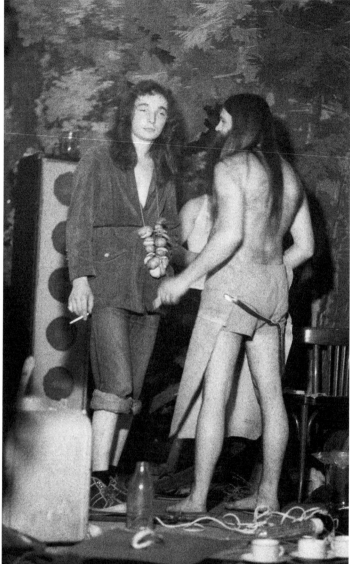

Jarda Kukal, houževnatý kluk, po jehož příchodu ke kapele jsem mohl začít pořádně fotografovat, protože jsem se na něj mohl spolehnout, že udělá, co je potřeba. Díky vytrvalosti se z něj stal dobrý fotograf. Bohužel ho na začátku nové kariéry zabili při dopravní nehodě ve Francii.

Jarda Kukal, a determined boy. After he joined the band, I could finally focus on taking pictures because I could rely on him to do what was needed. Thanks to his persistence, he eventually became a good photographer. Unfortunately, just as he was starting his career he was killed in a car accident in France.

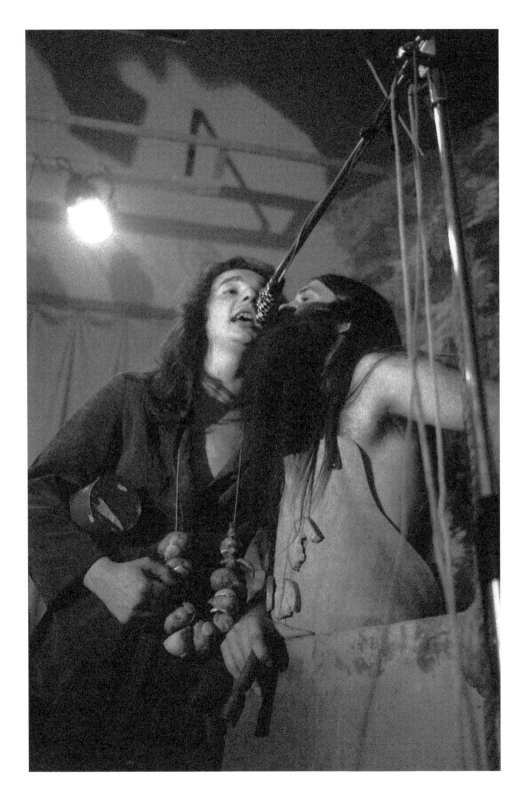

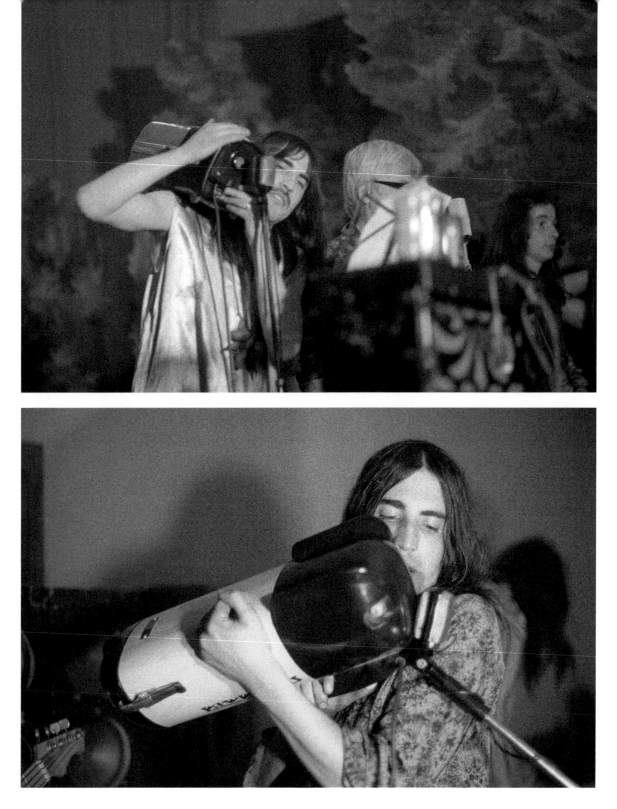

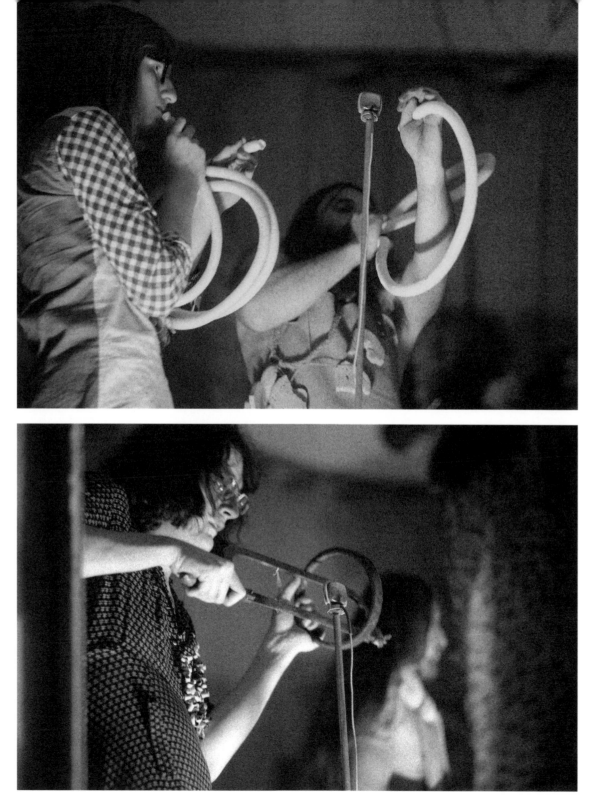

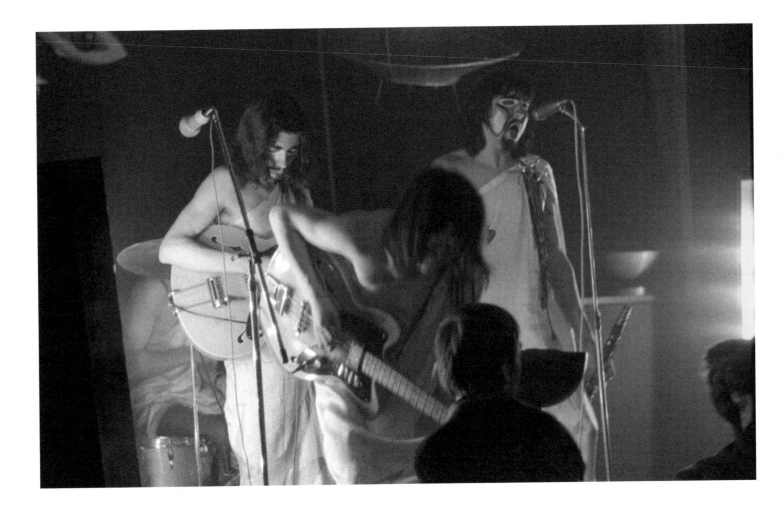

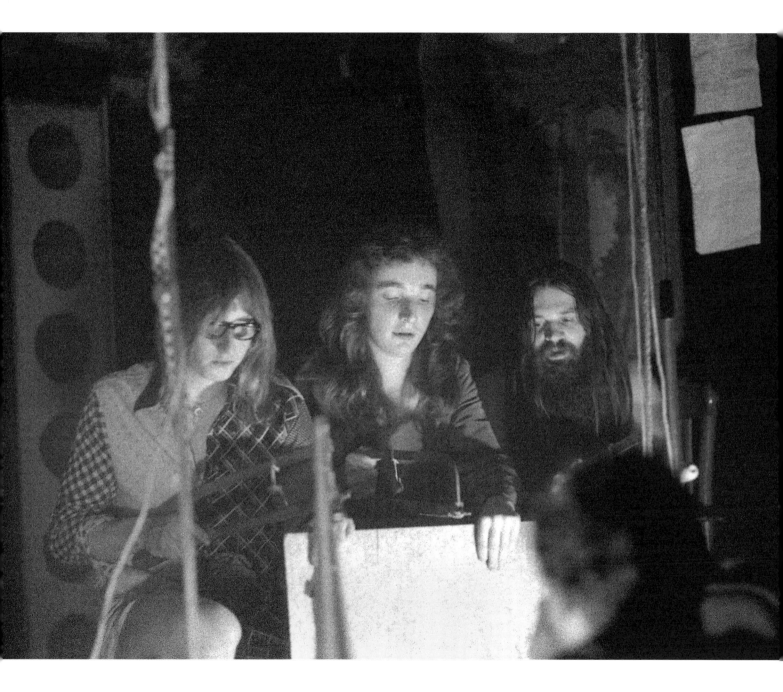

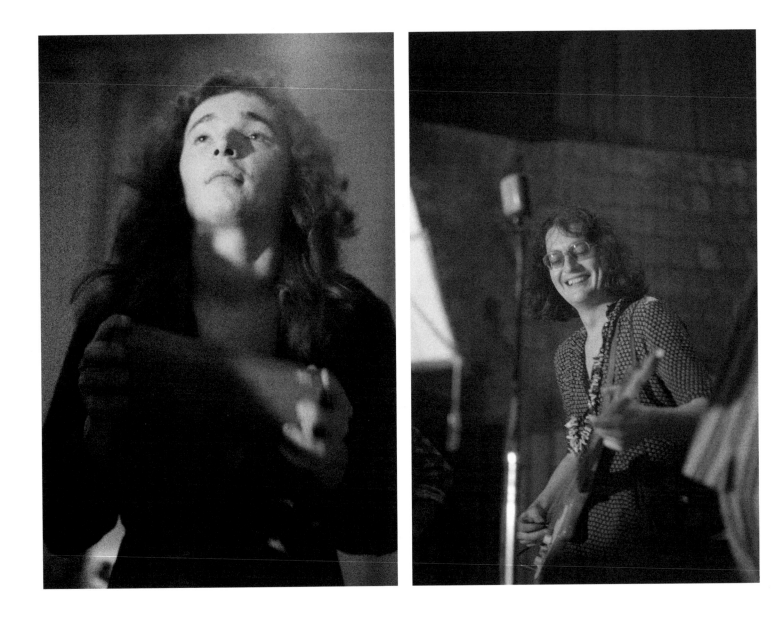

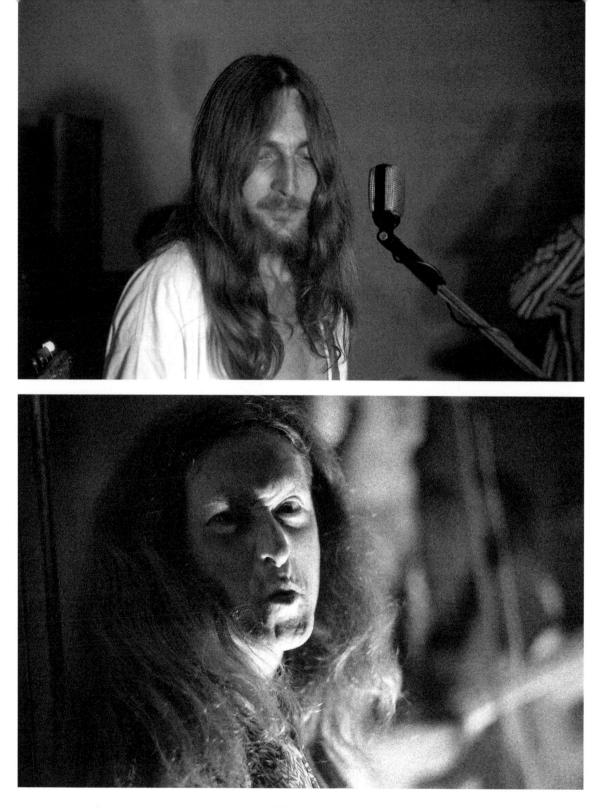

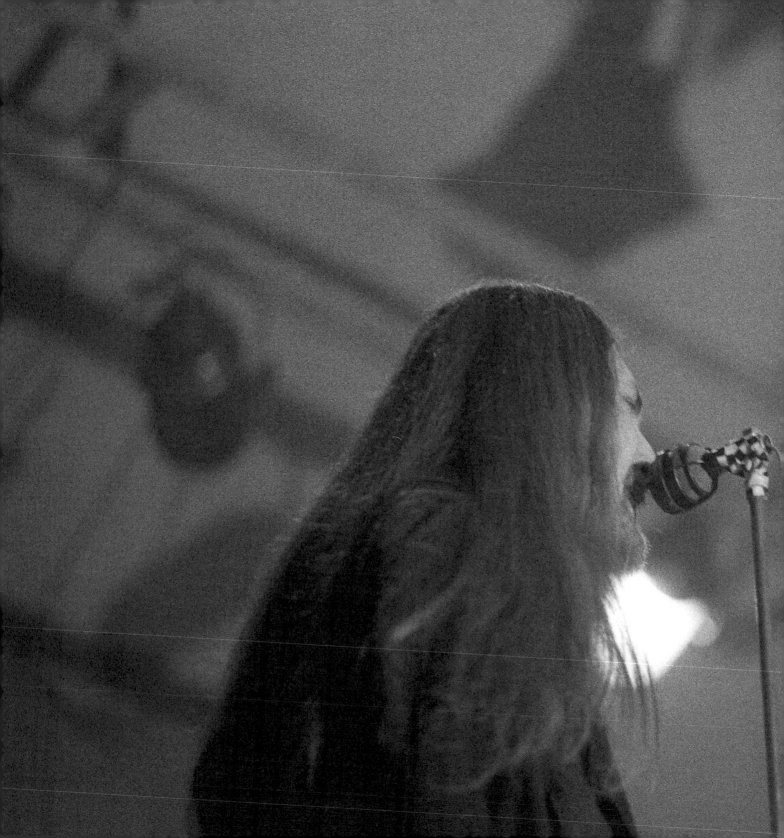

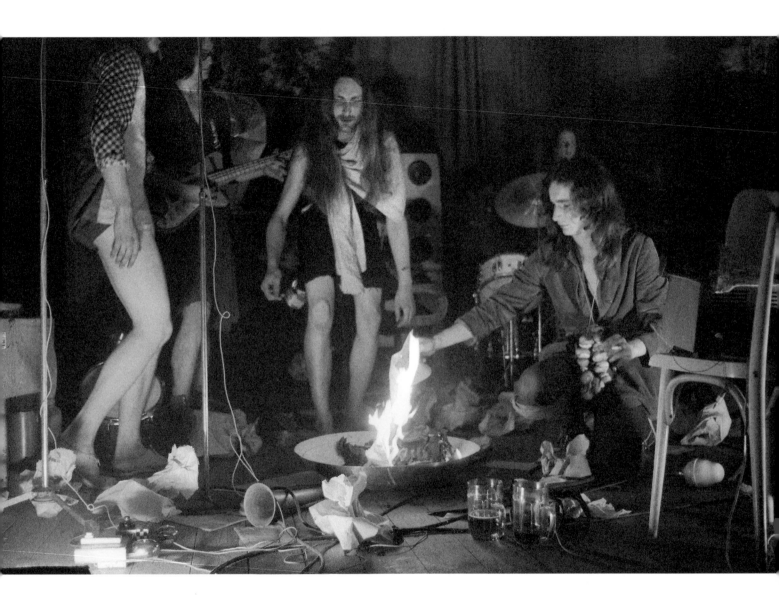

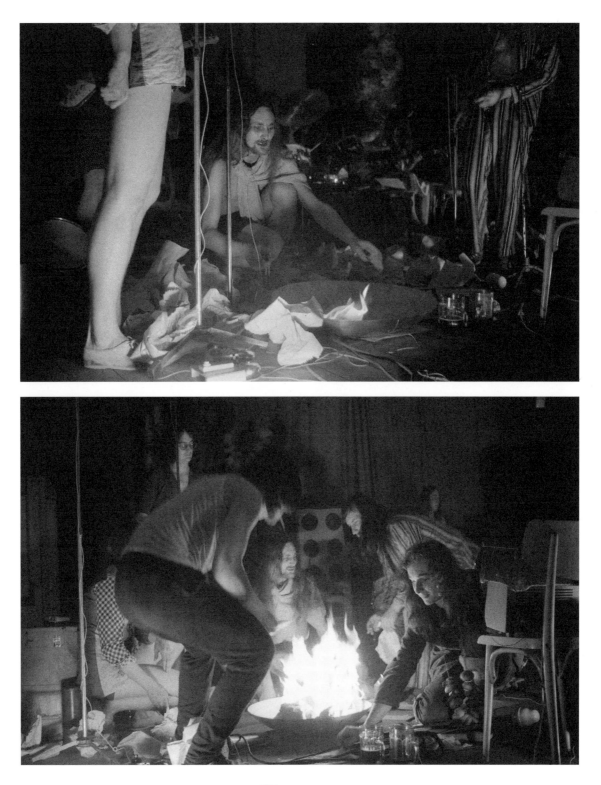

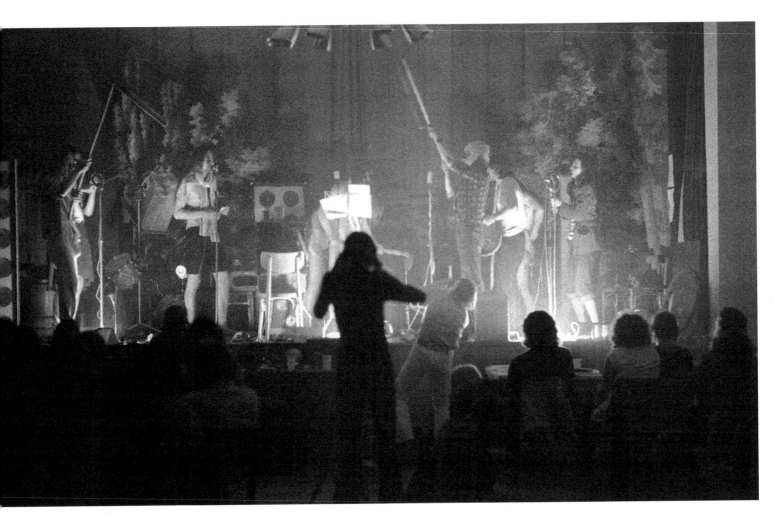

Parník 1973.

Parník byl pronajatý pod záminkou oslavy
svatby Čarliho Soukupa. Na břehu zůstala
spousta lidí, kteří se nevešli. Někteří se po-
koušeli přeskočit na odrážející parník a padali
do Vltavy. Nikdo se neutopil. Hrálo se pouze
akusticky, lodní agregát samozřejmě aparatu-
ru neutáhl. Byl to krásný výlet, lepší než do
zoo.

Steamboat, 1973.

The ship was hired under the pretense of cele-
brating Čárlí Soukup's wedding. The riverbank
was crowded with people who couldn't make it
onto the boat. Some of them tried to jump onto
the departing steamboat and ended up in the
Vltava. No one drowned. The gig was strictly
acoustic, since the ship's weak power supply
couldn't support the electric equipment. It was
a beautiful trip, better than the zoo.

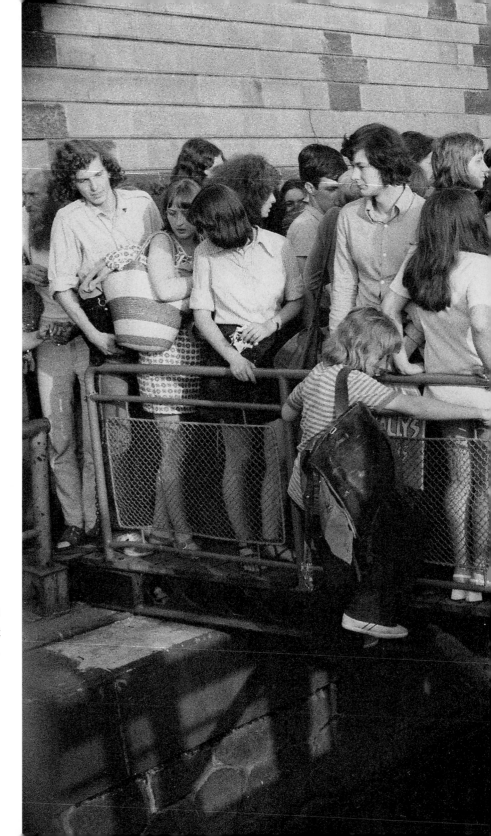

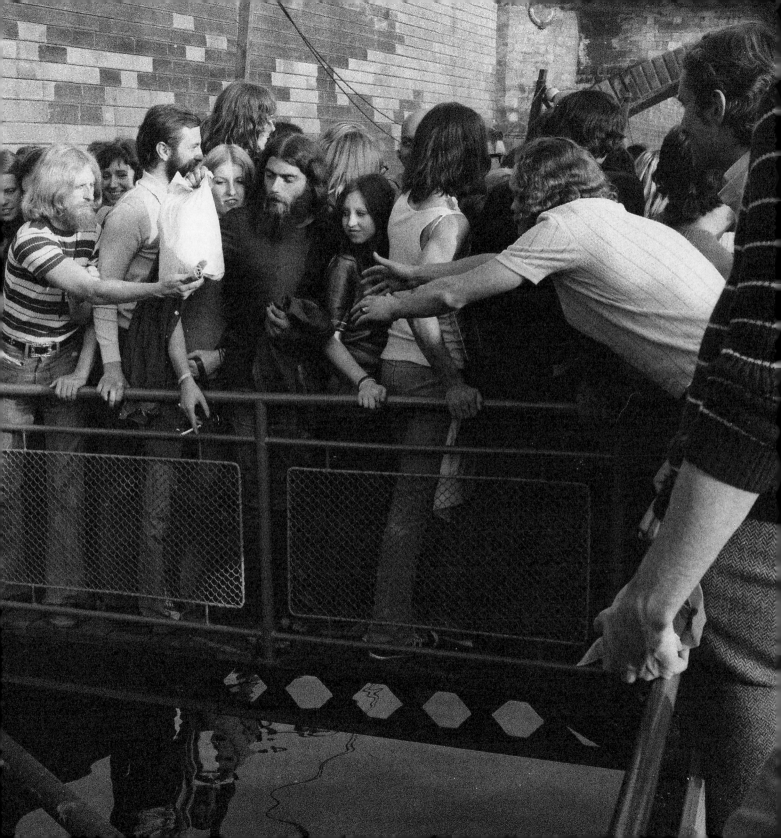

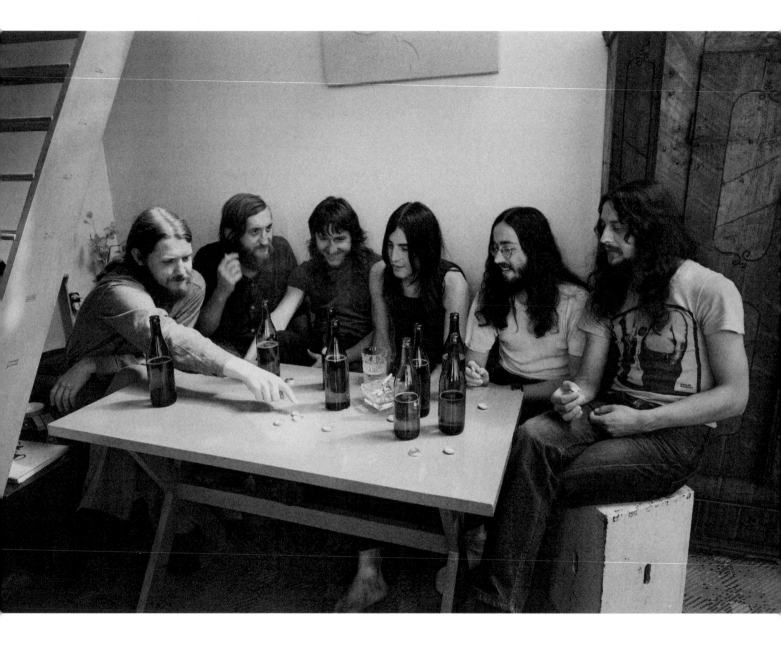

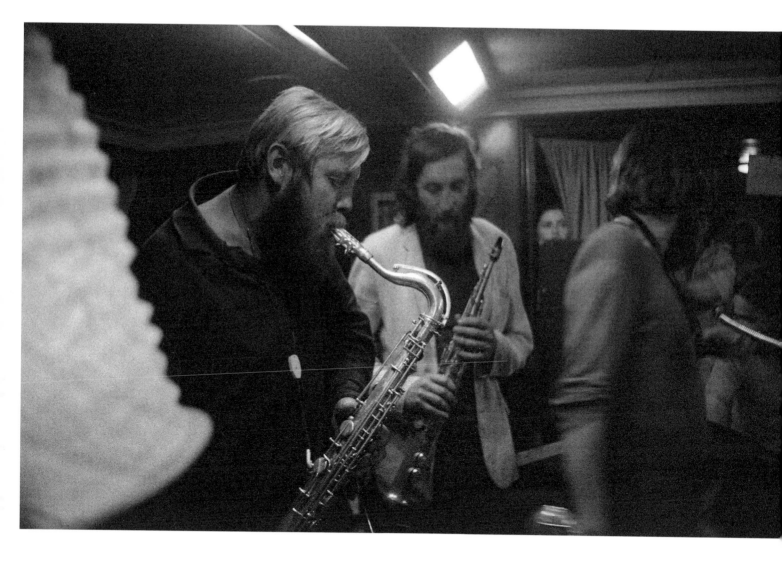

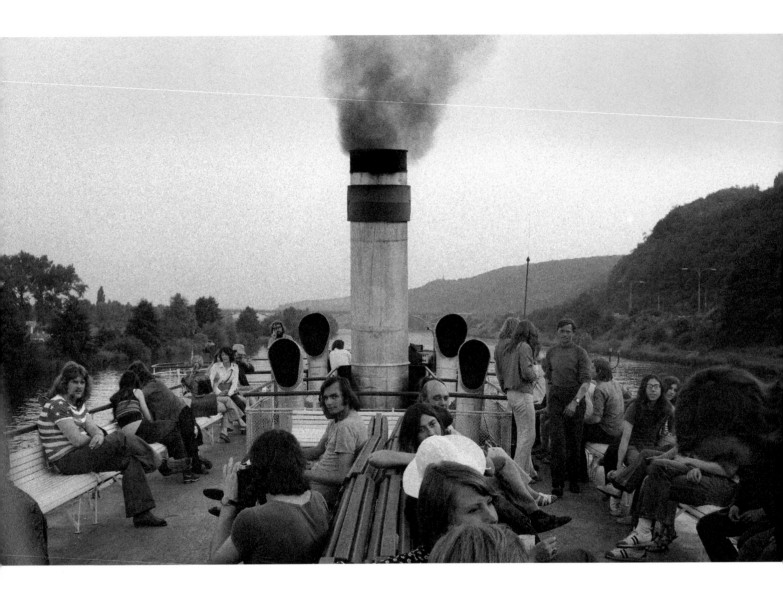

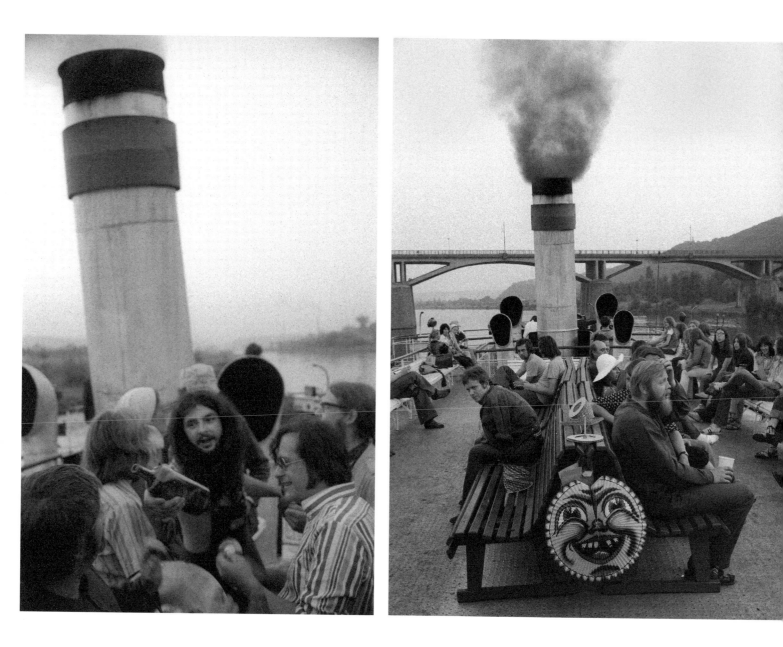

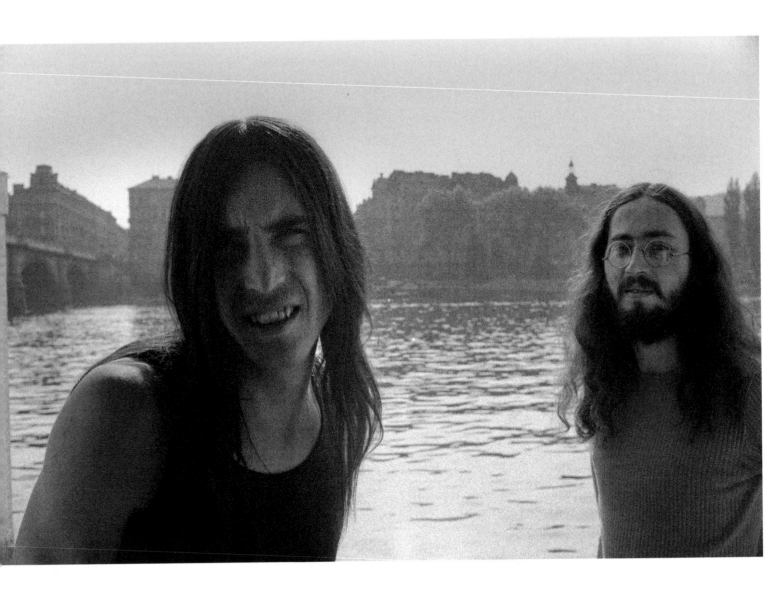

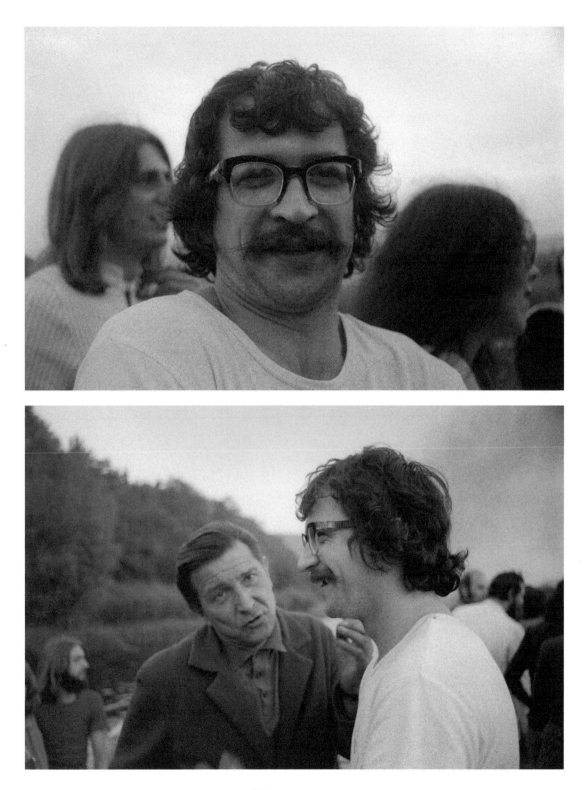

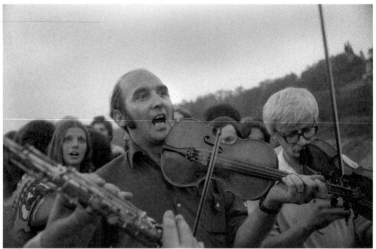
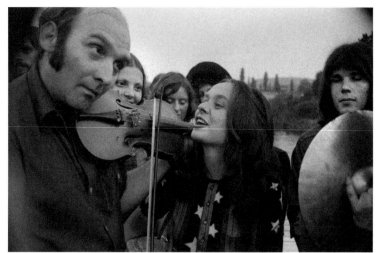
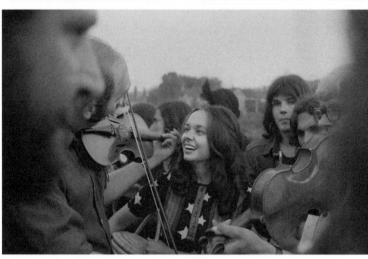
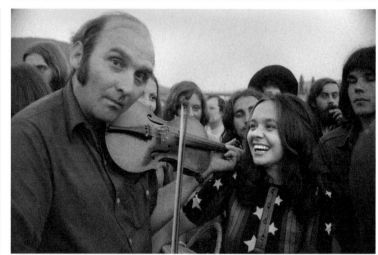

Klukovice Aj obešel já polí pět, 1973.
Koncert inspirovaný dílem Ladislava Klímy.
Jedna ze skladeb se jmenovala „Jak bude po smrti".

Klukovice, I Have Wandered Through Five Fields, 1973.
Concert inspired by the work of Ladislav Klíma.
One of the songs was called "What It Will Be Like after Death".

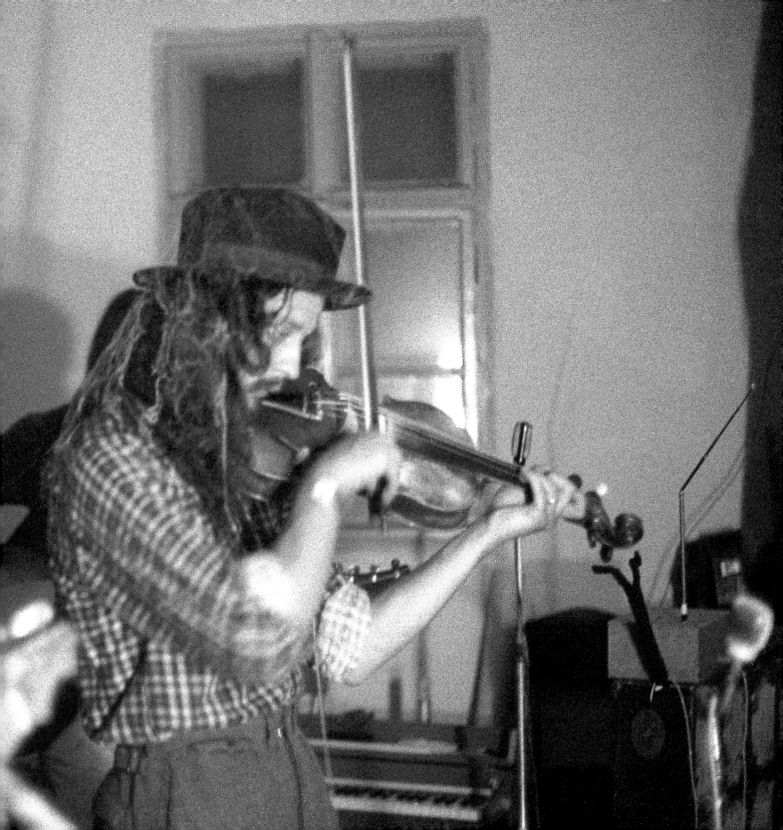

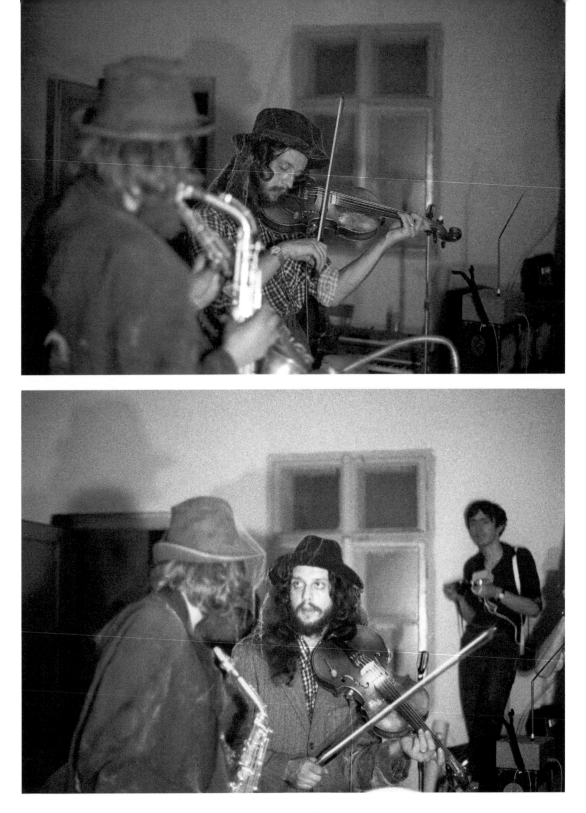

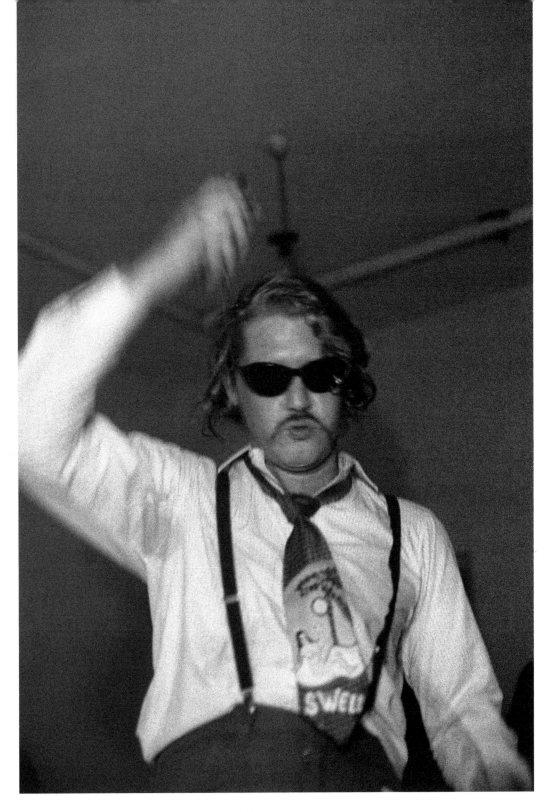

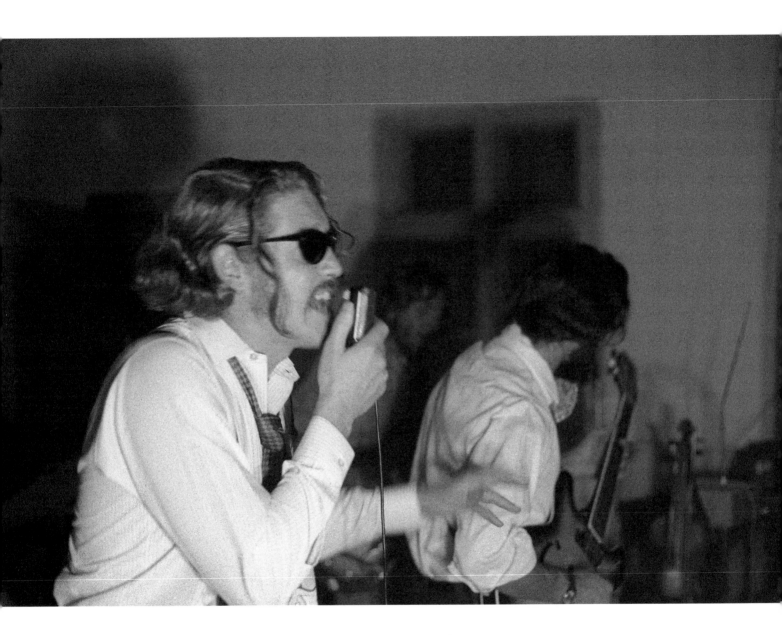

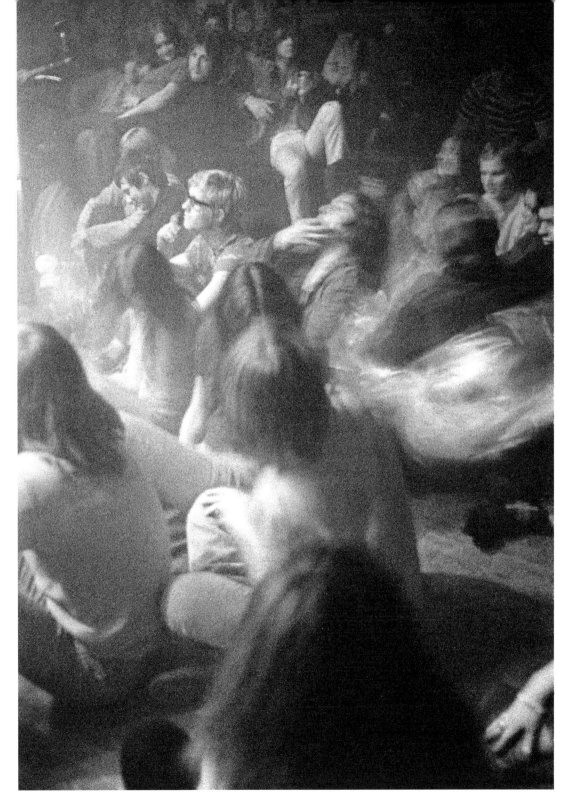

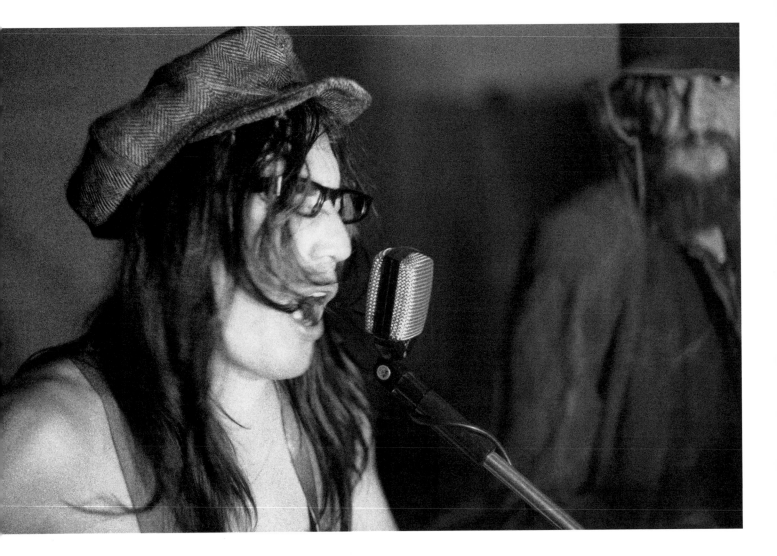

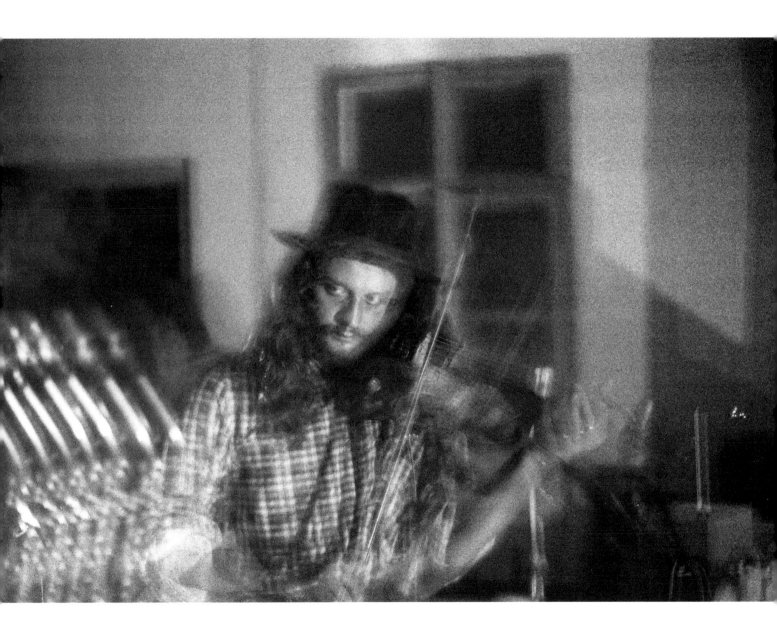

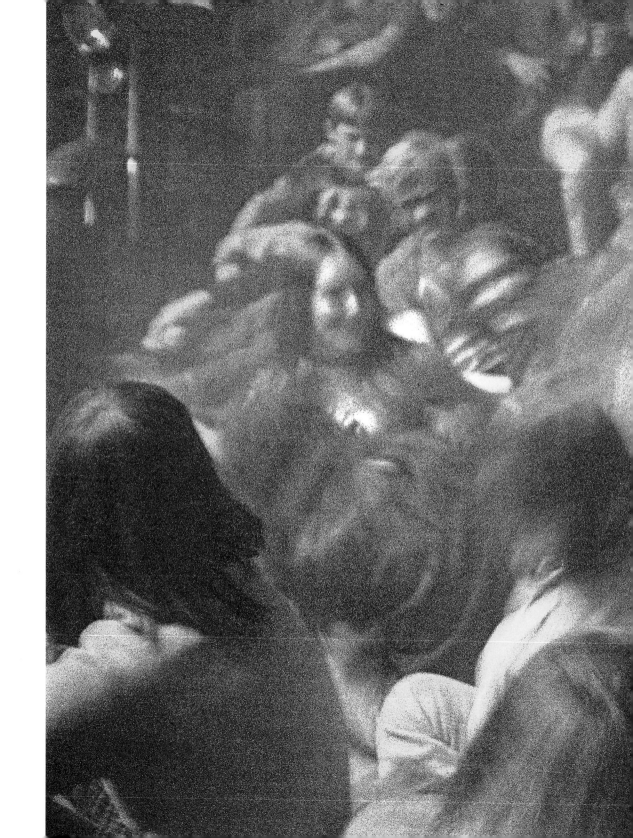

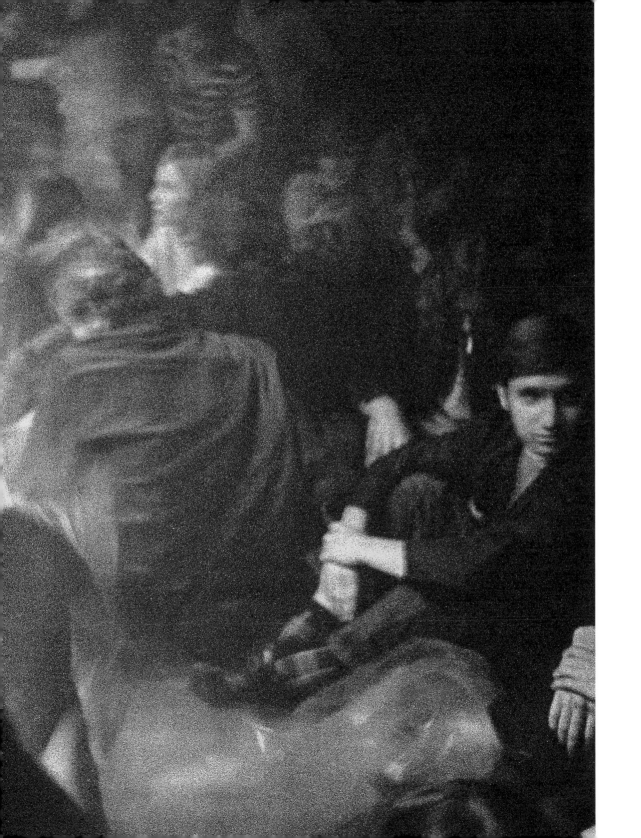

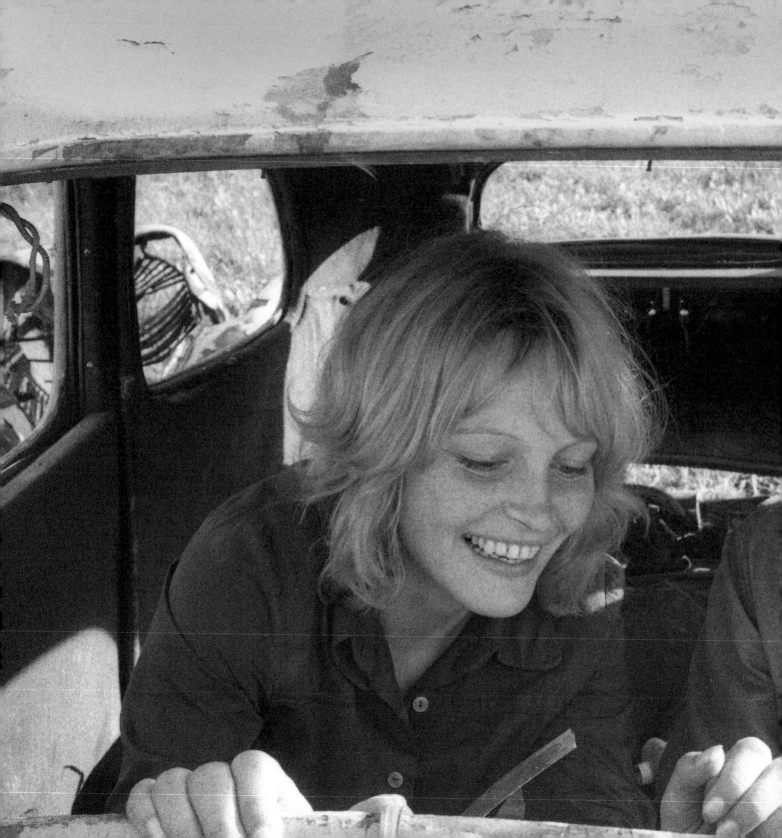

1974

Hanibalova svatba, 1974.
I. hudební festival druhé kultury v Postupicích se konal jako oslava svatby Hanibalových. Policie se jim krutě pomstila.

The Hanibals' wedding, 1974
The First Music Festival of Other Culture in Postupice was held as the Hanibals' wedding celebration. The police retaliated against them cruelly.

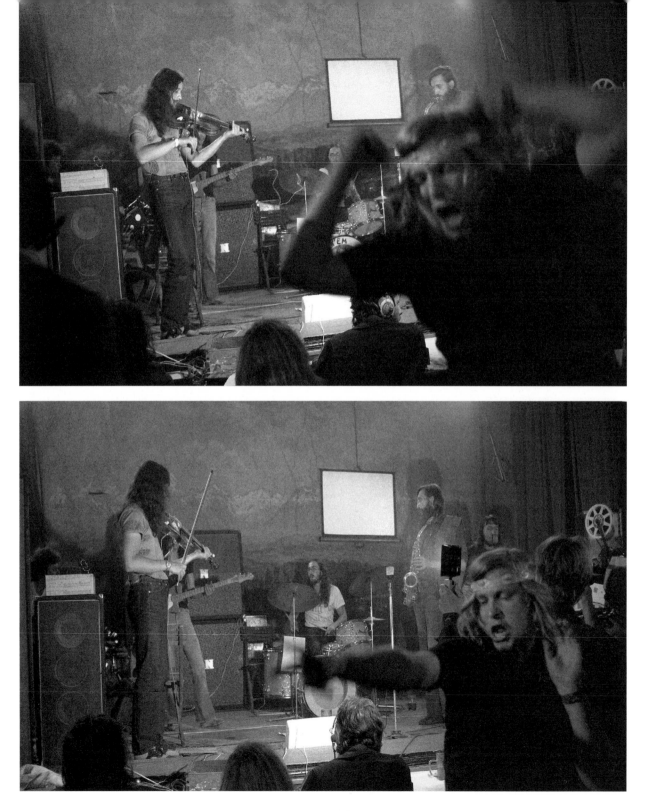

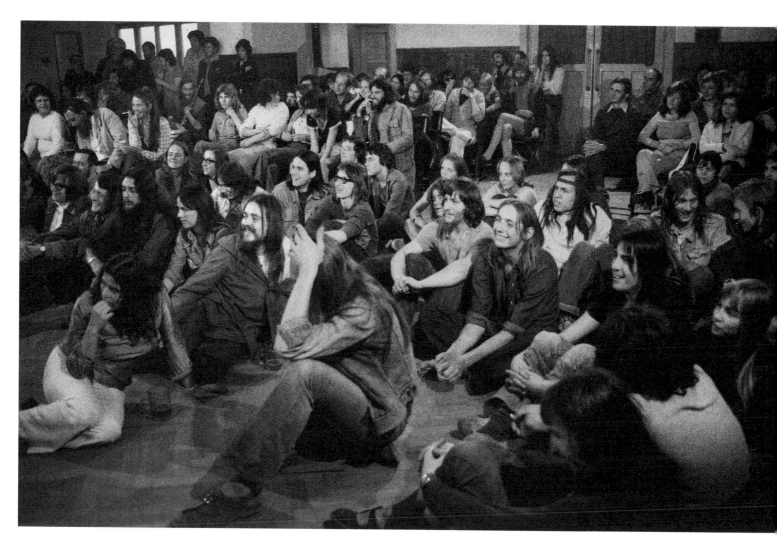

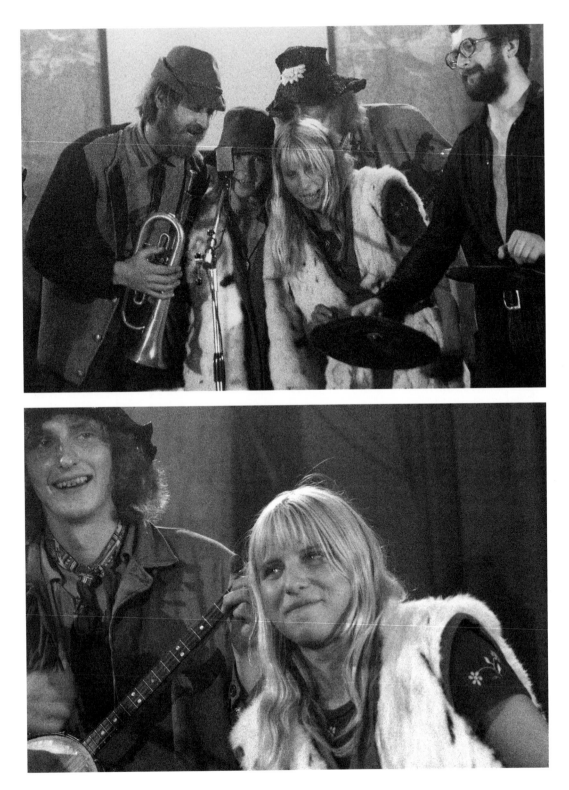

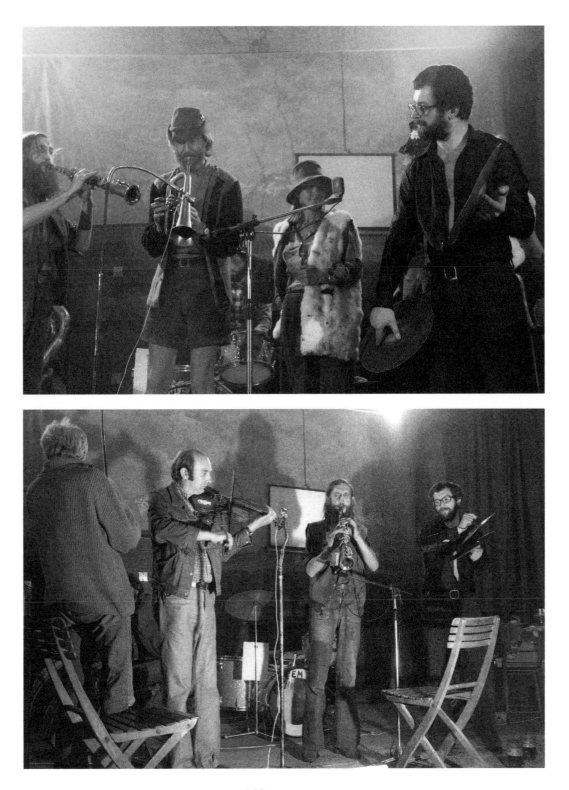

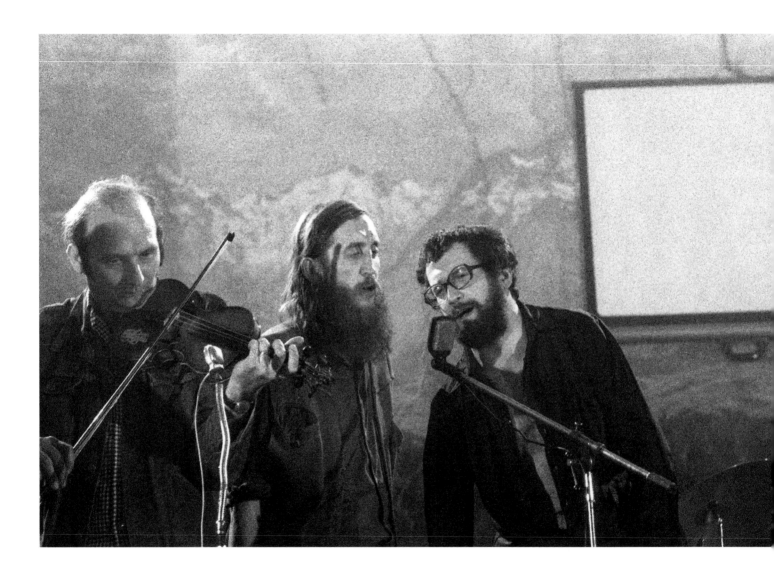

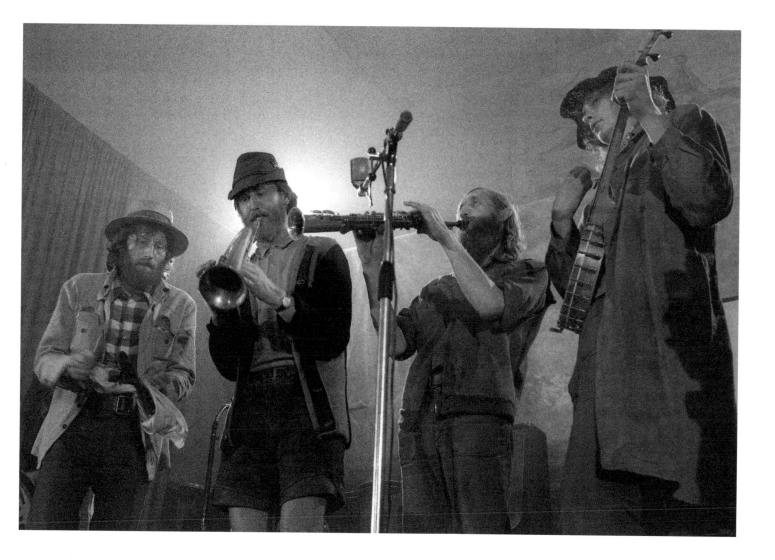

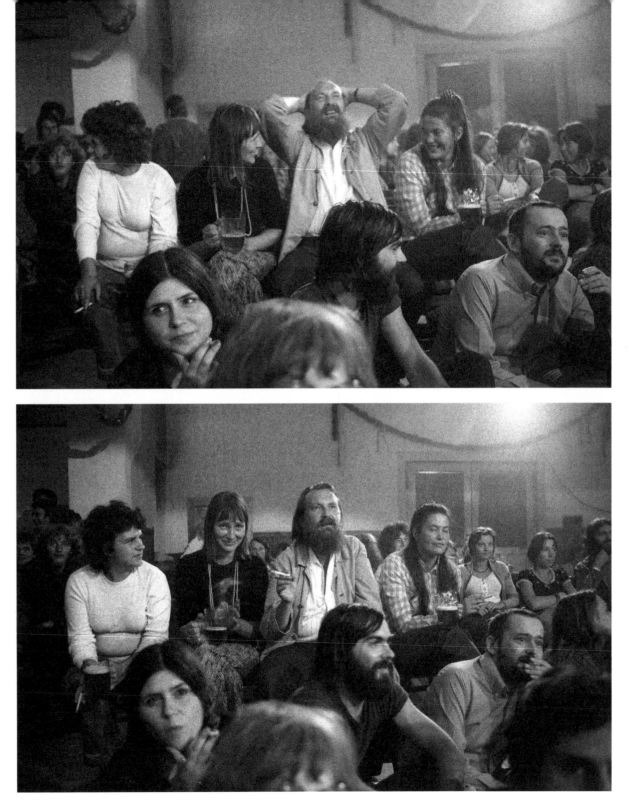

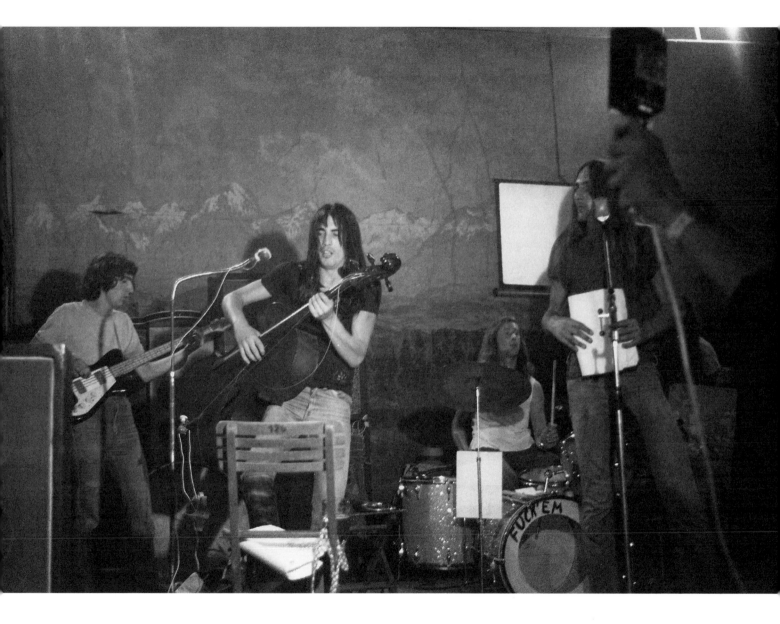

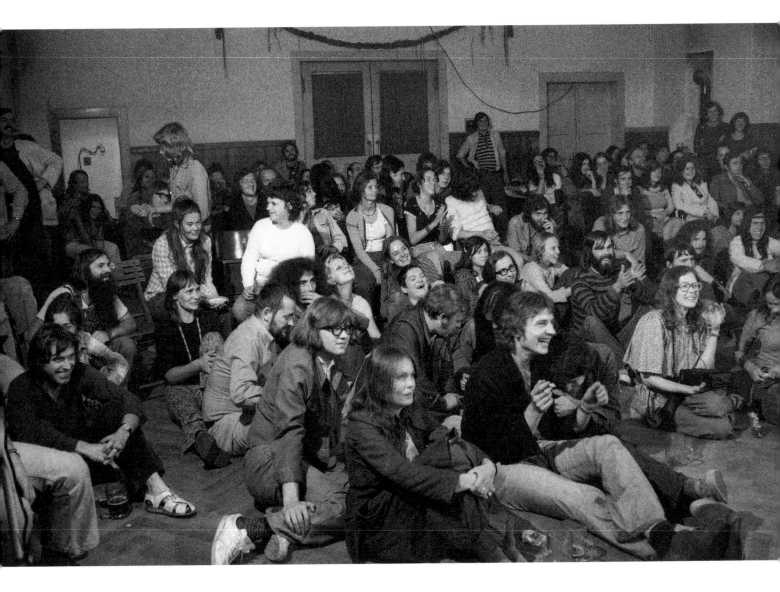

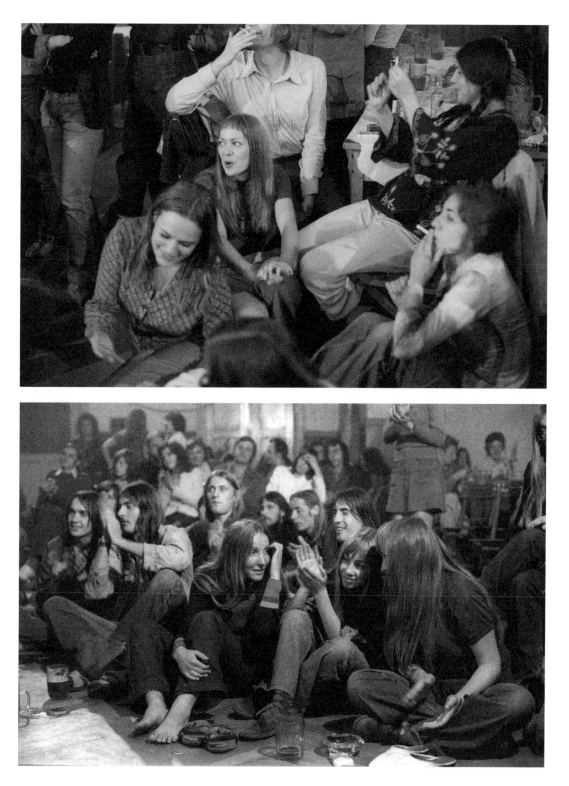

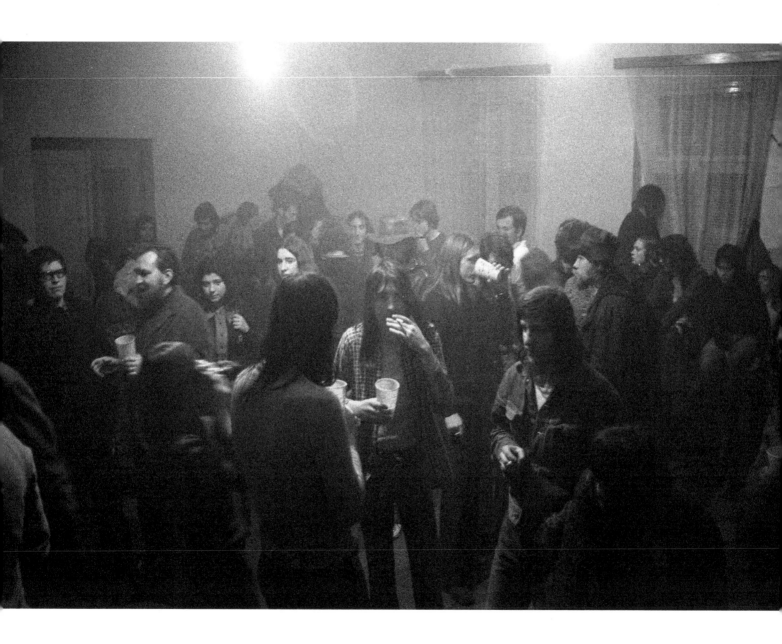

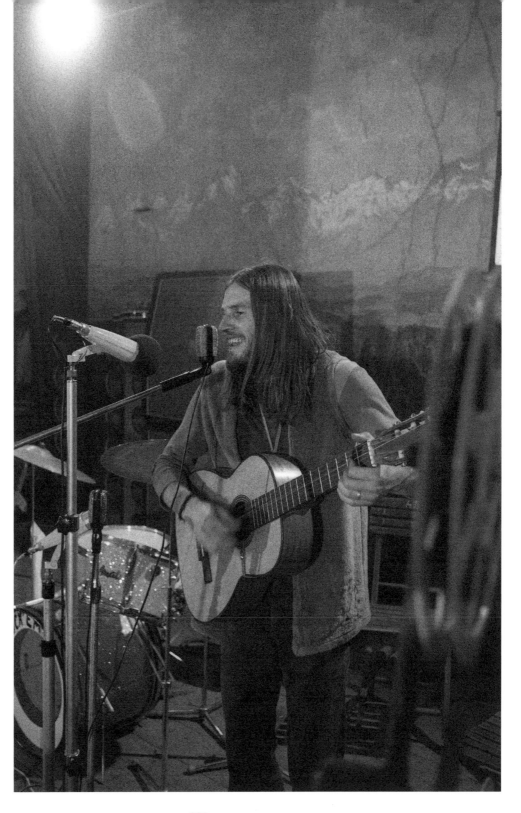

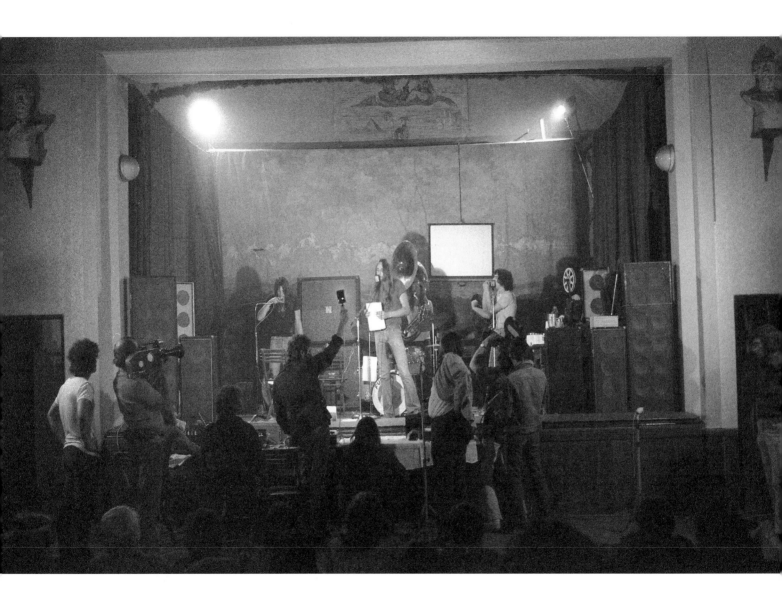

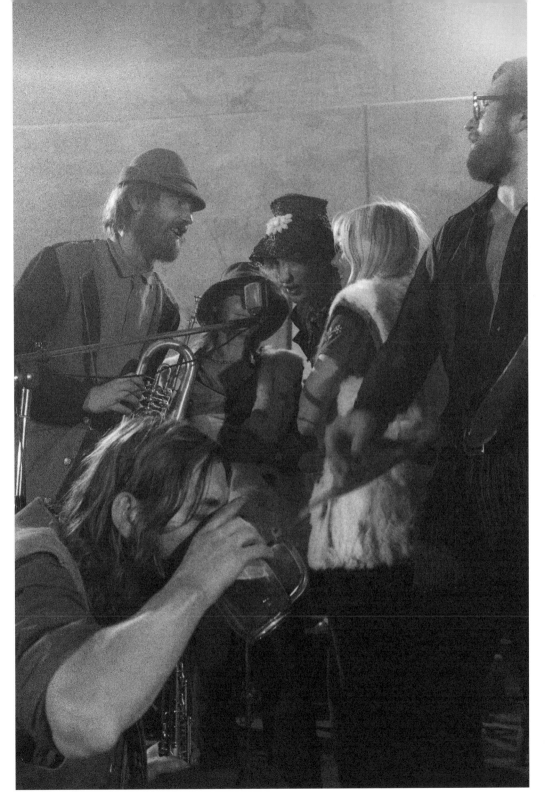

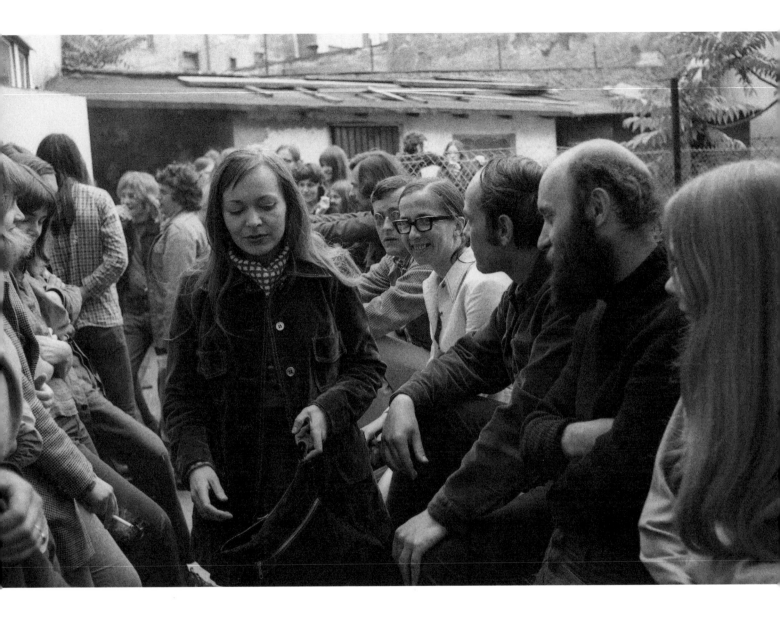

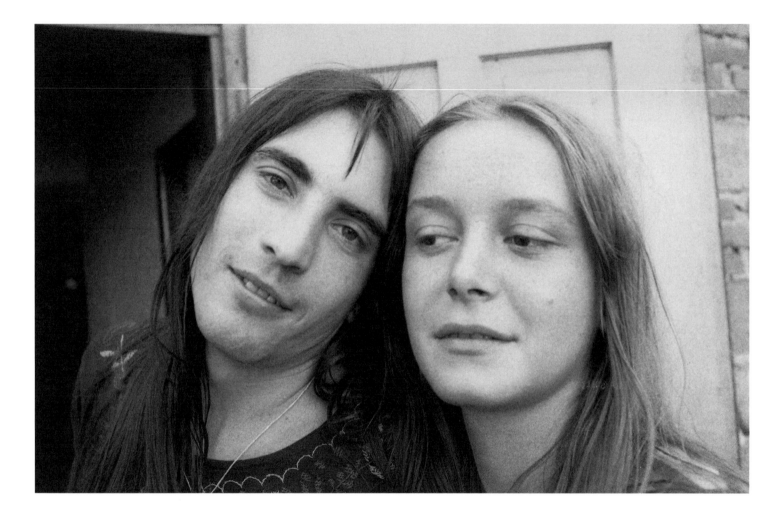

Po rozchodu s Mejlou si Mirka vzala Milana Kocha.
Několik měsíců po jeho smrti (přejela ho tramvaj)
za ním odešla.
Egon Bondy jí věnoval text písně Muchomůrky bílé:
„Neprocitnu tady, leč na jiným světě"

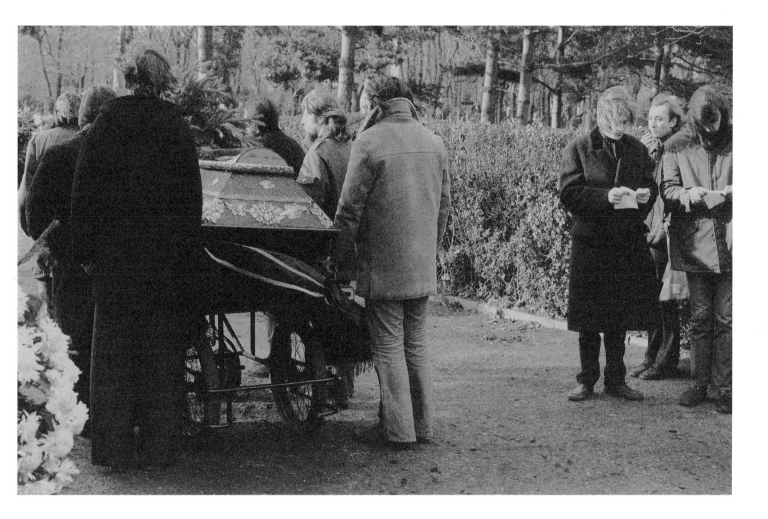

After splitting with Mejla, Mirka married Milan Koch.
A couple months after he died (he was run over by a
streetcar), she joined him.
Egon Bondy dedicated the lyrics for "White Death Cap"
to her: "I won't wake here, but in the other world."

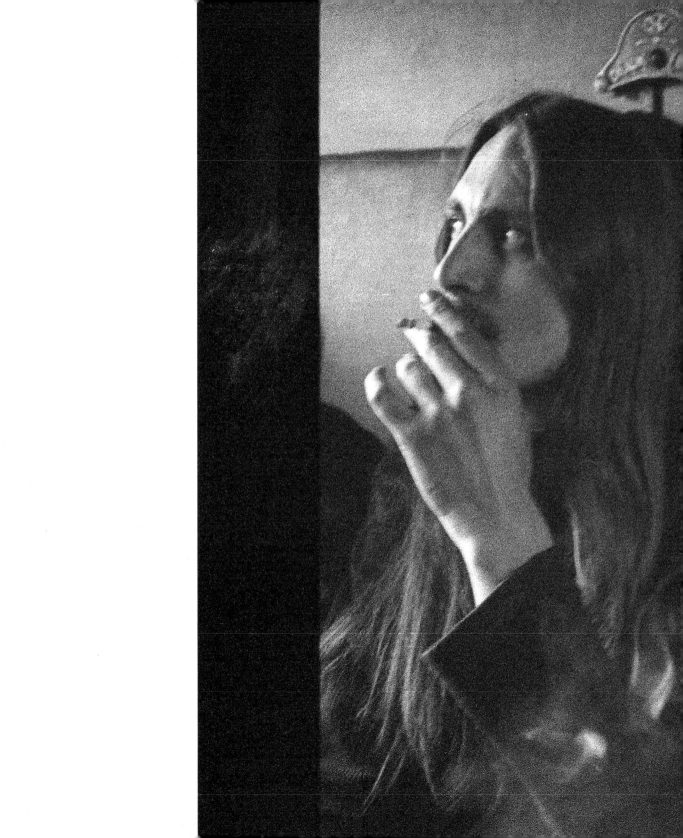

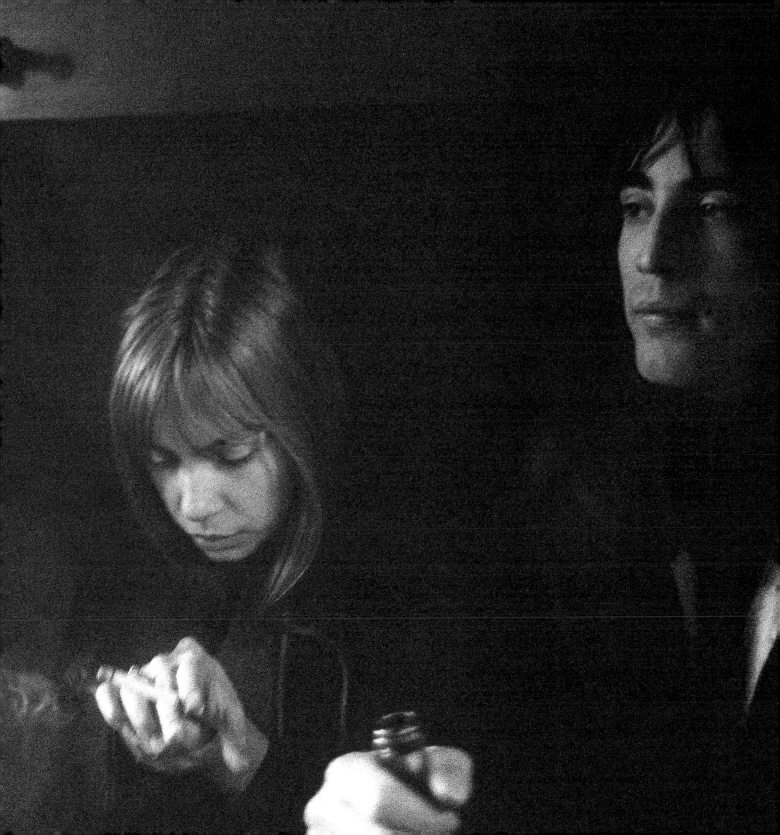

Cesta na zakázaný koncert Umělé hmoty
do Líšnice 1974 opravdu připomínala
chození na hory. Po návratu byl v Ječné
pěkný večírek.

The trip to Líšnice in 1974 for an illegal concert
by Umělá Hmota really reminded me of walking
in the mountains. When we got back, there was a
pretty good party in Ječná Street.

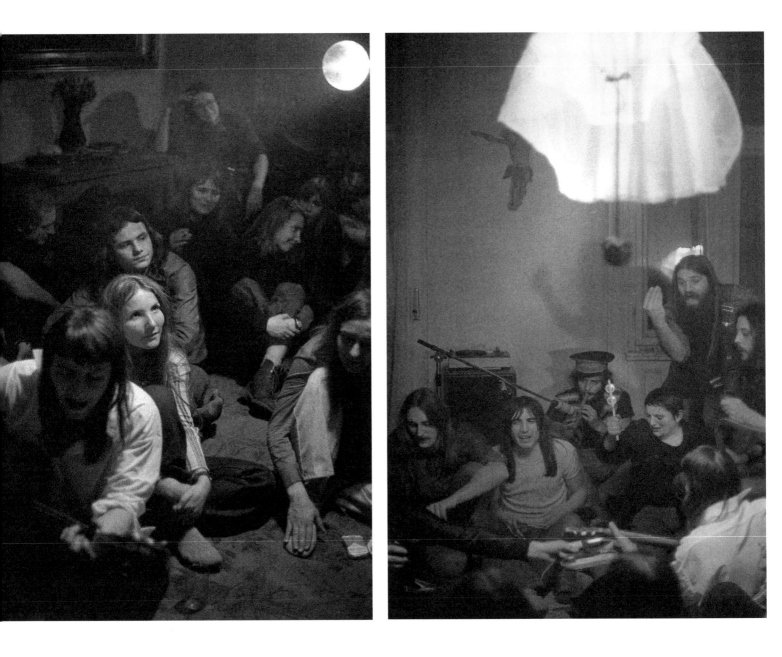

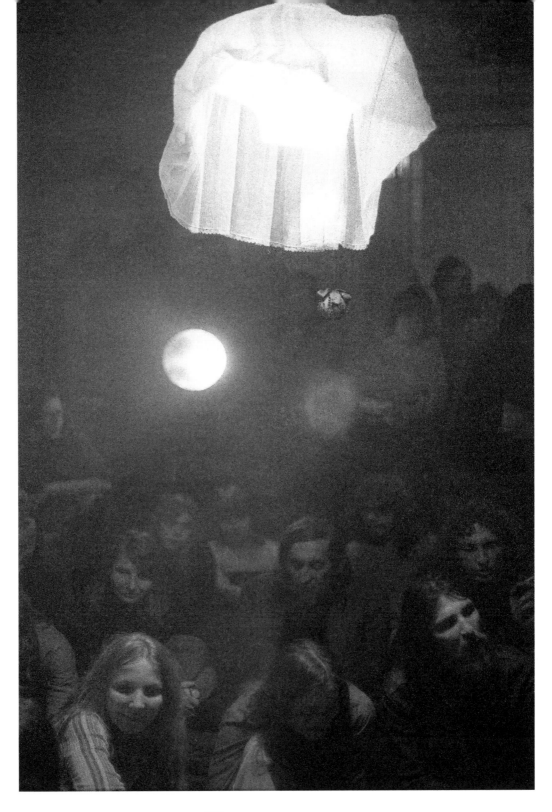

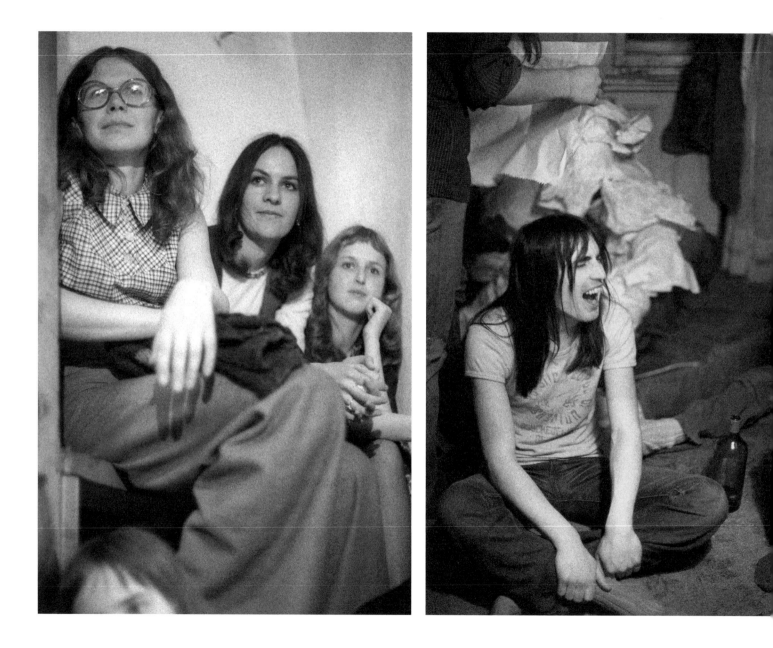

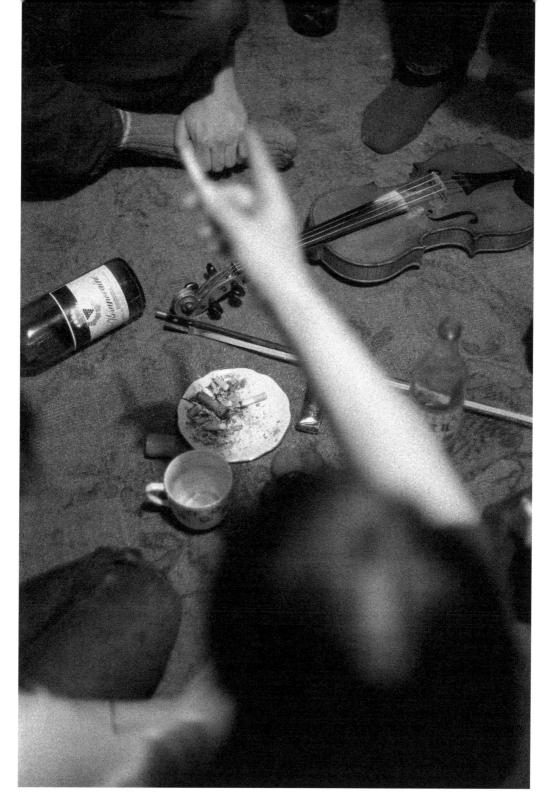

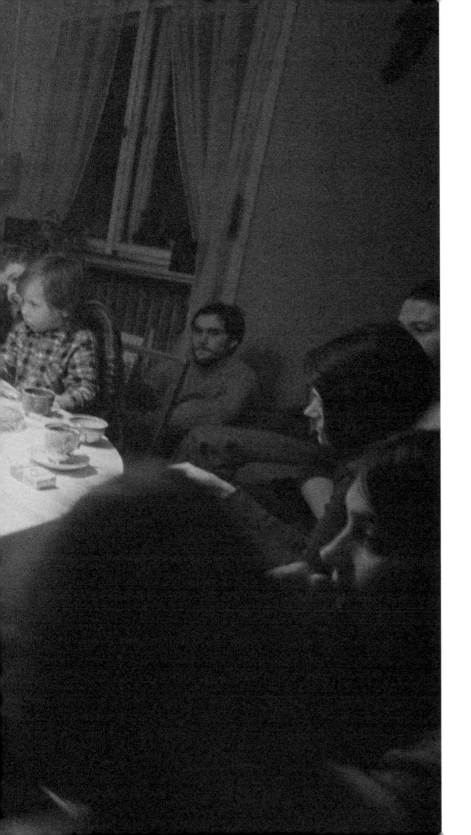

Vánoce v Ječné asi 1975.

Christmas in Ječná Street,
probably 1975.

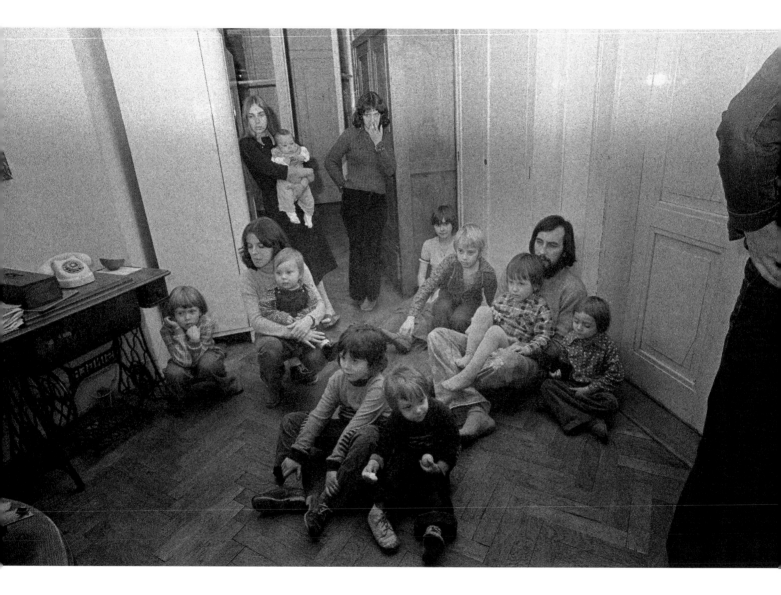

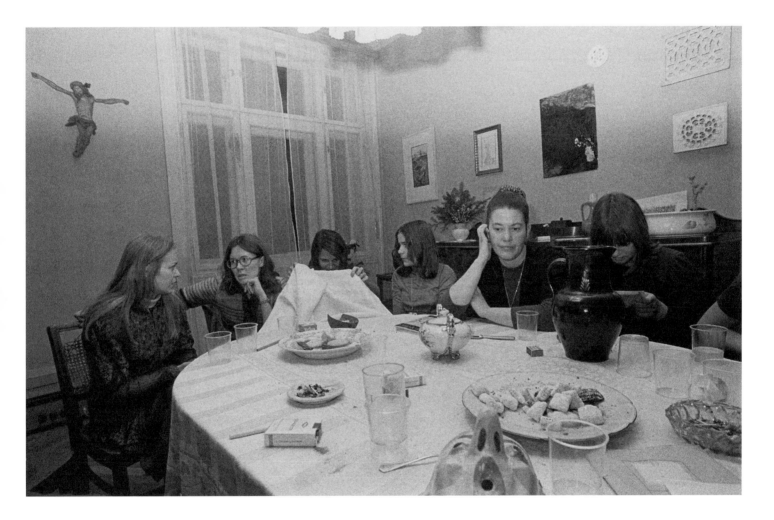

U Maxe v Jiřicích se setkávala spousta lidí ve zdánlivé pohodě. Za každé takové setkání udávané práskajícími sousedy to fízlové Maxovi sčítali.

At Max's place in Jiřice, lots of people would come together in a seemingly relaxed atmosphere. The cops kept a running tab of every such meeting – reported by his informant neighbors.

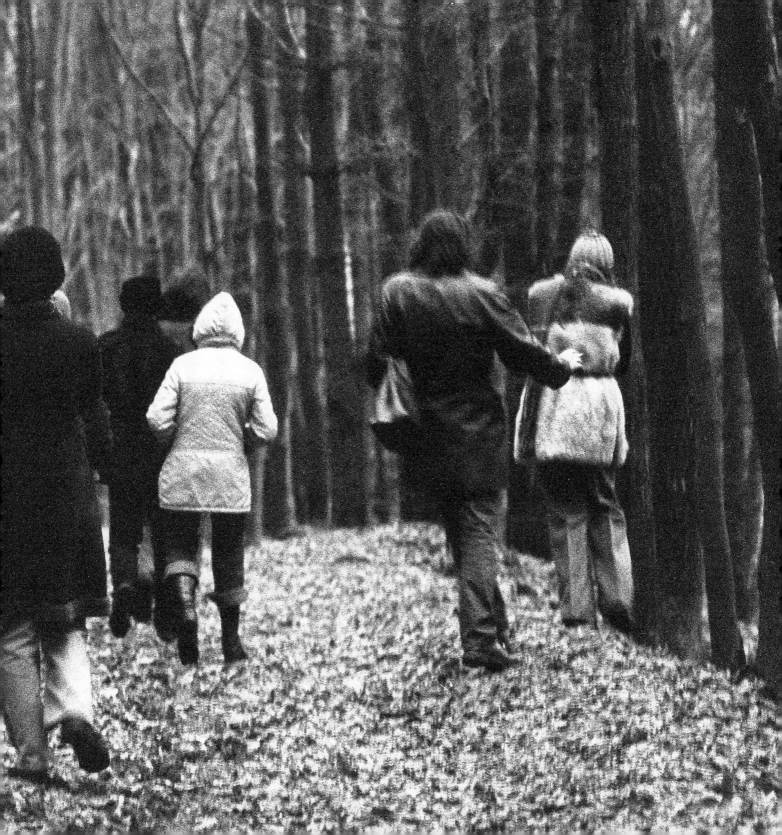

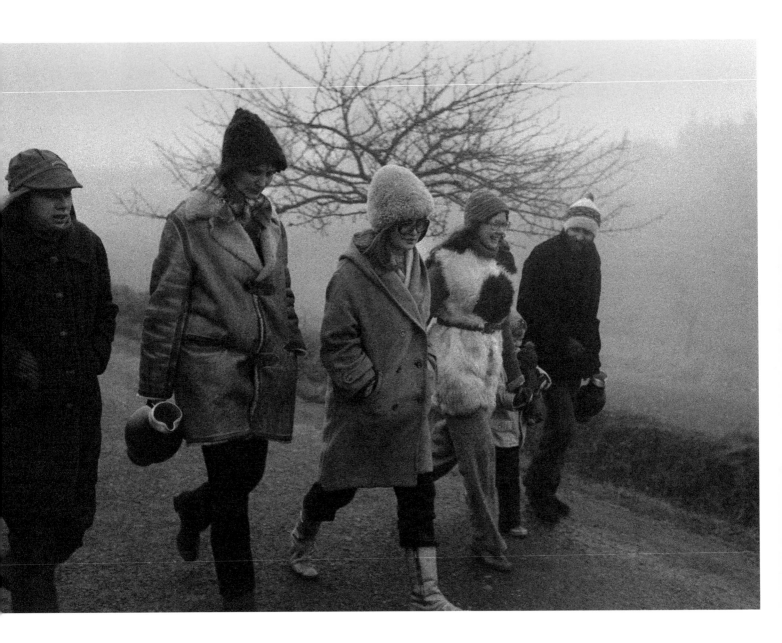

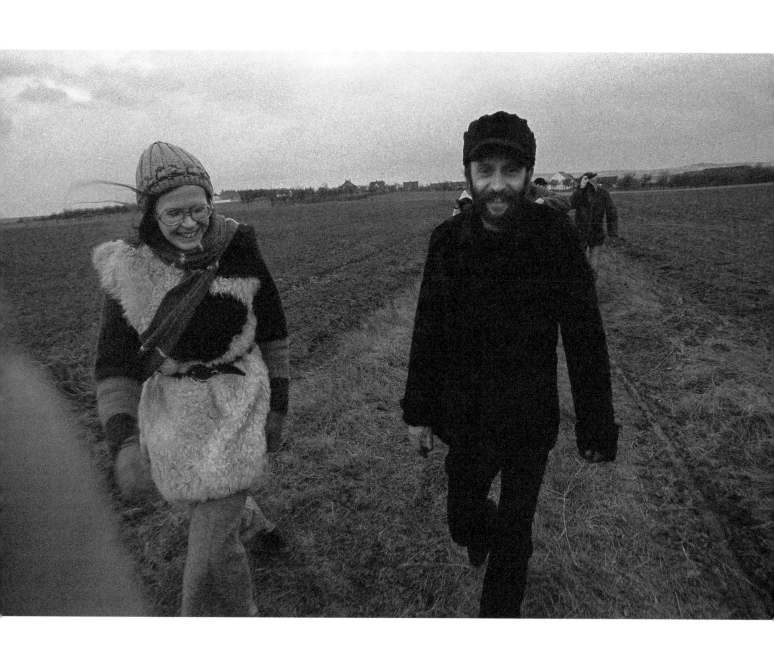

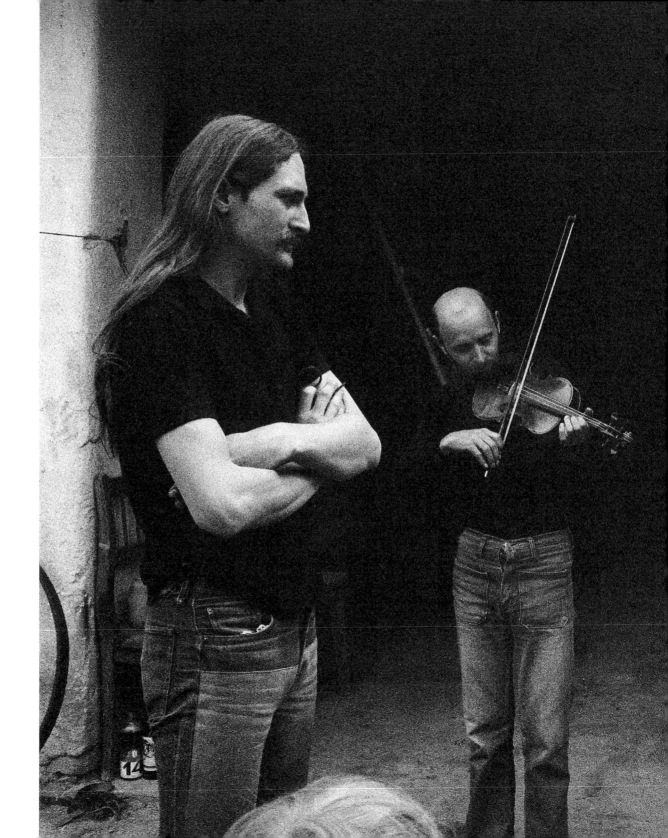

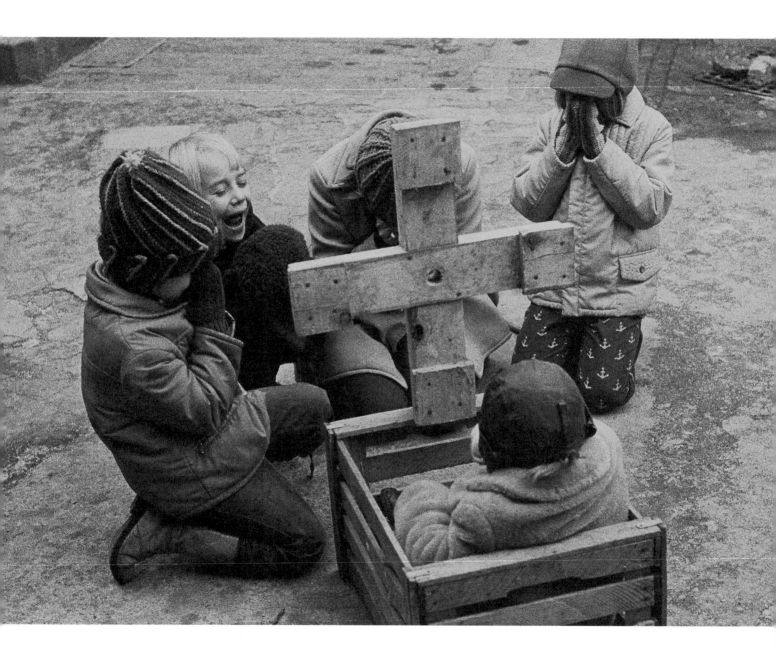

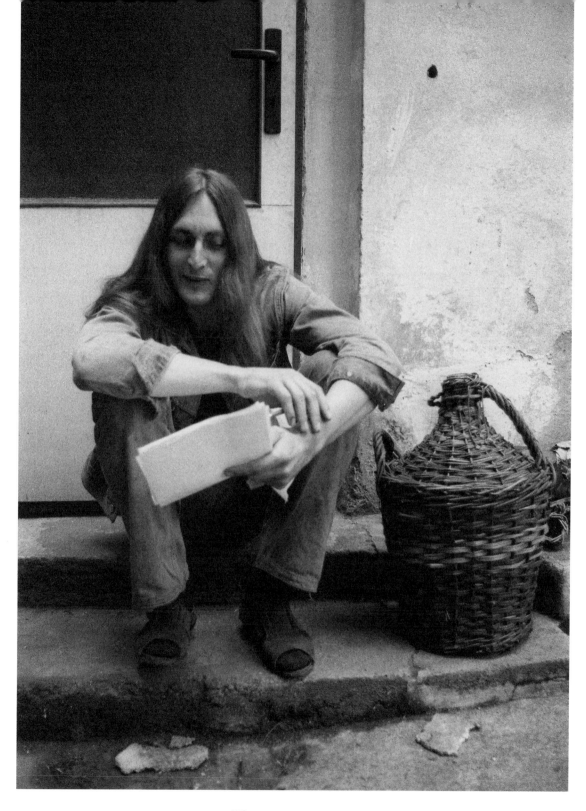

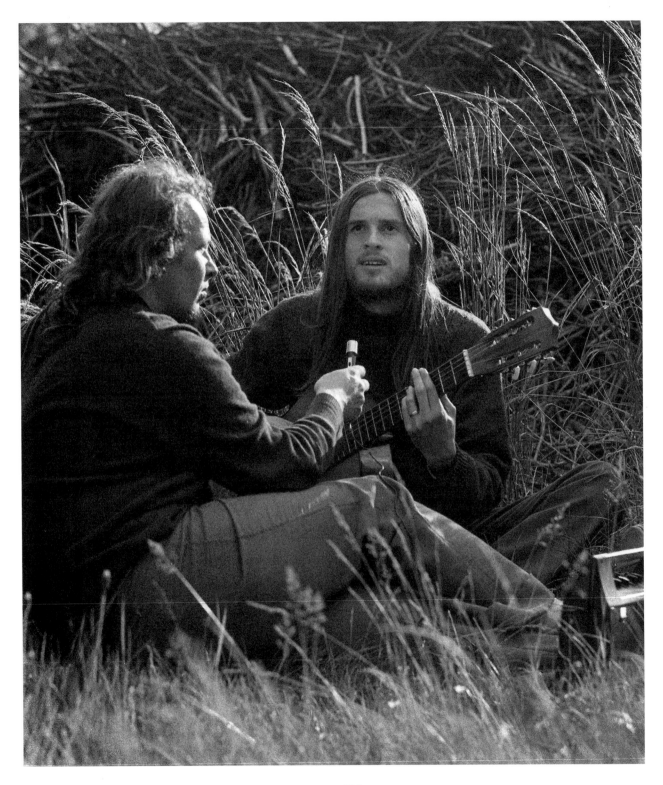

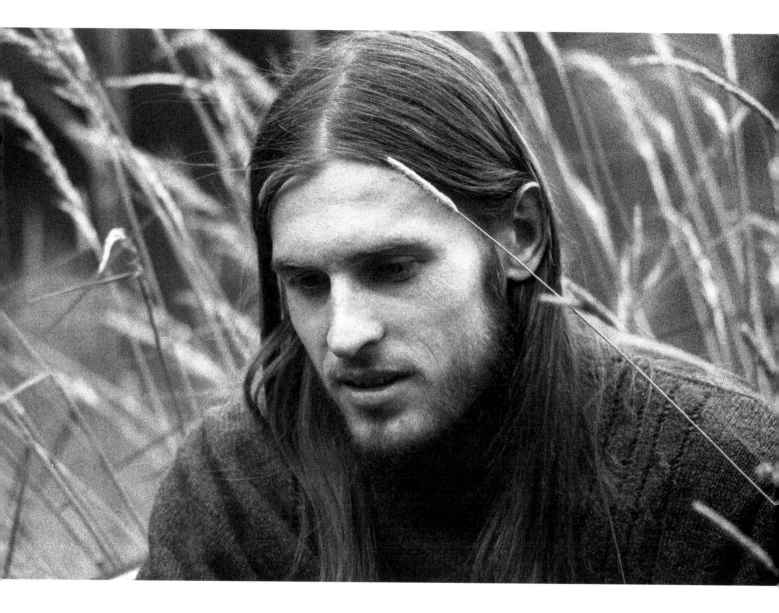

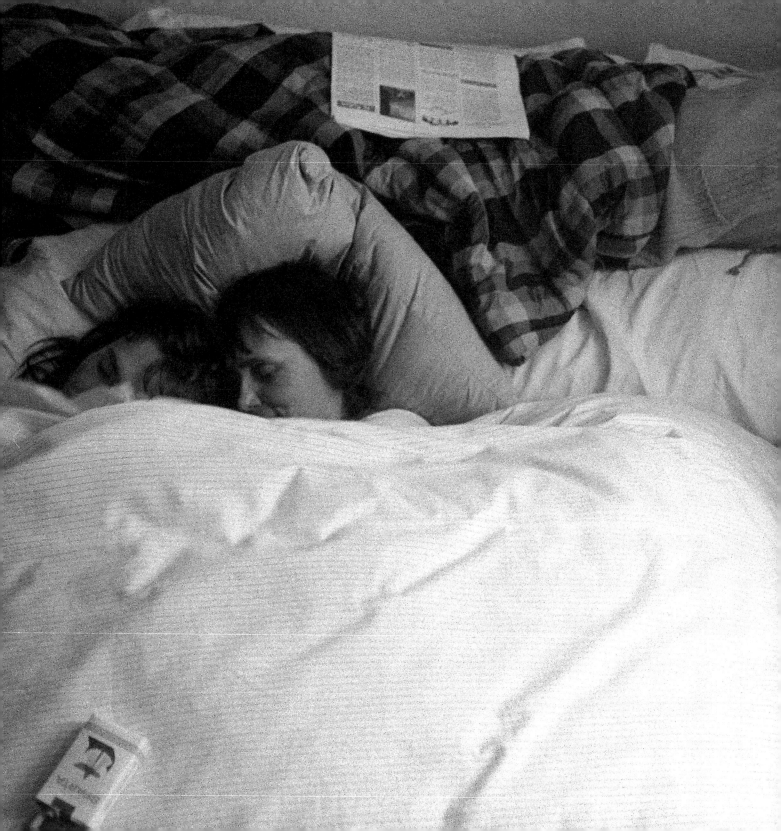

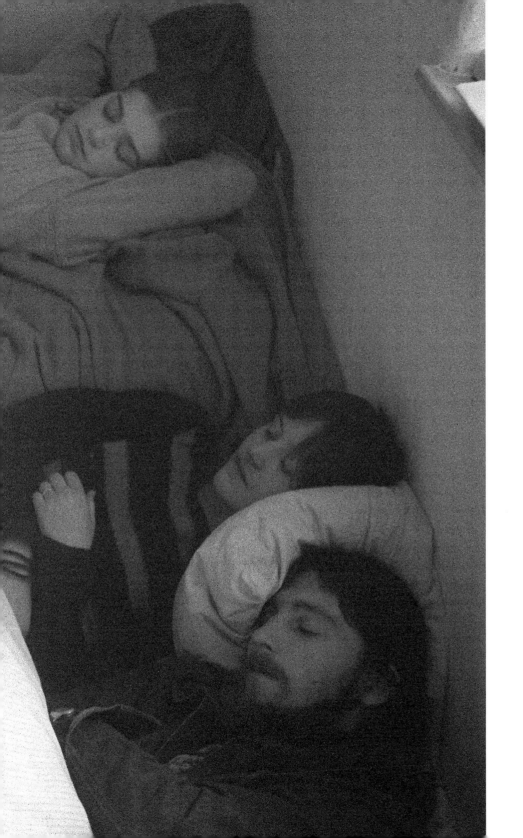

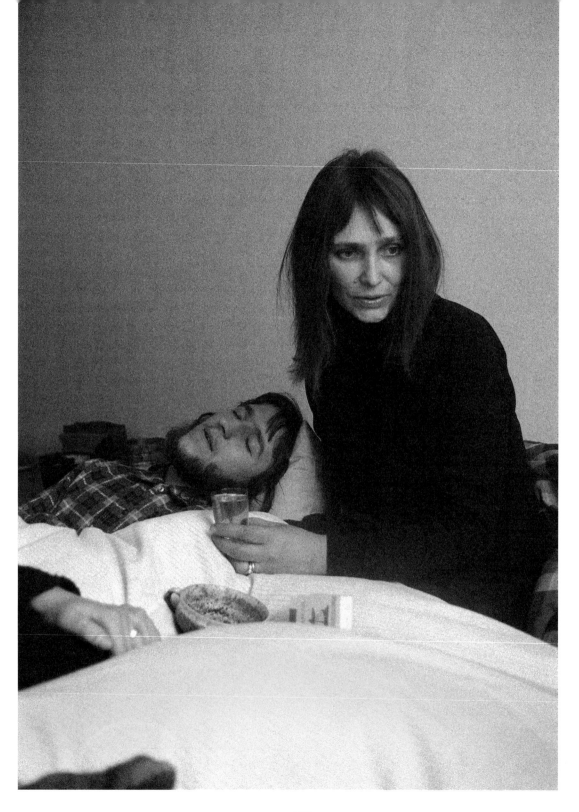

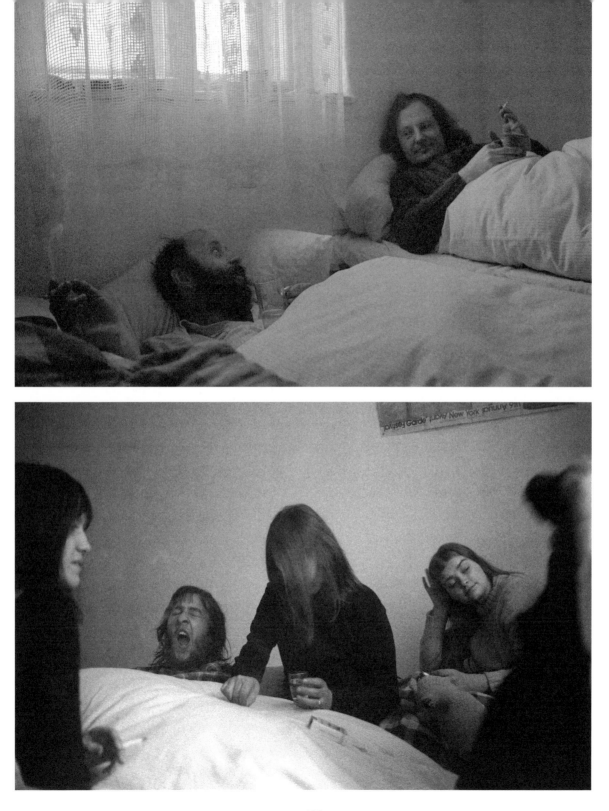

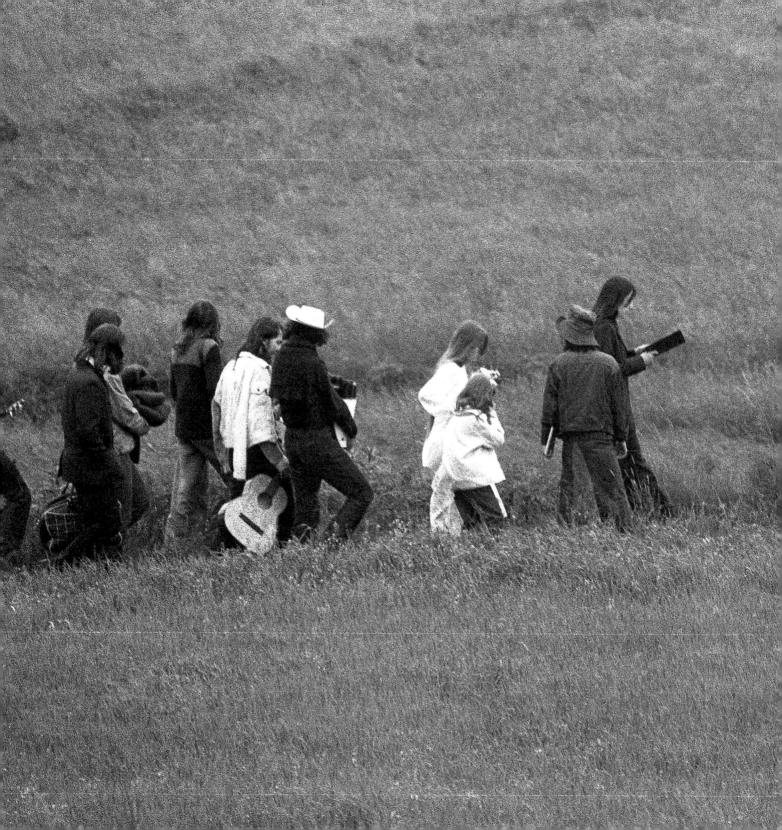

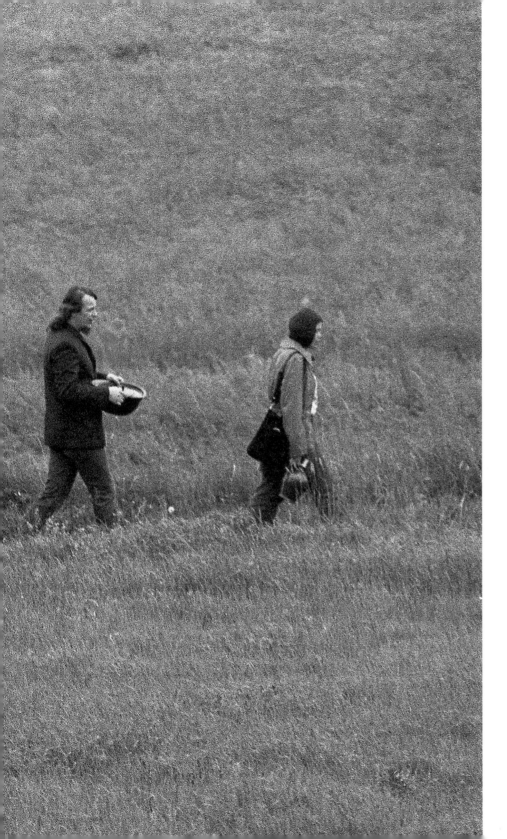

1975

Mejlova svatba.
Aby si mohl Mejla, starý indián,
vzít Janu v kostele, musel se nechat
pokřtít. Naštěstí přípravu na křest,
která mu velmi prospěla, absolvoval
u Bohouška Kováře, úžasného
kněze, který si odseděl sedm let
v komunistickém koncentráku.

Mejla's wedding
For the old Indian Mejla to get married
in a church, he had to be baptized.
Fortunately, he prepared for his
christening (from which he benefited
greatly) under Bohoušek Kovář, an
amazing priest who had spent seven years
in a communist concentration camp.

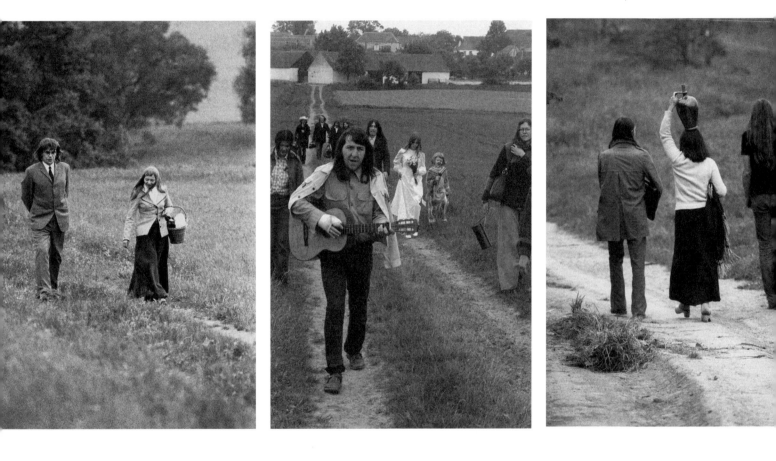

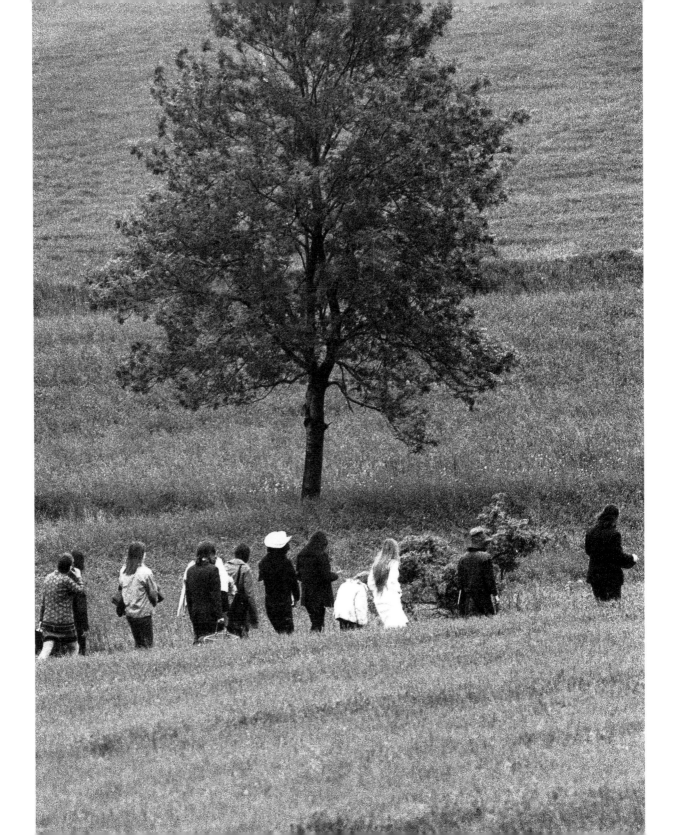

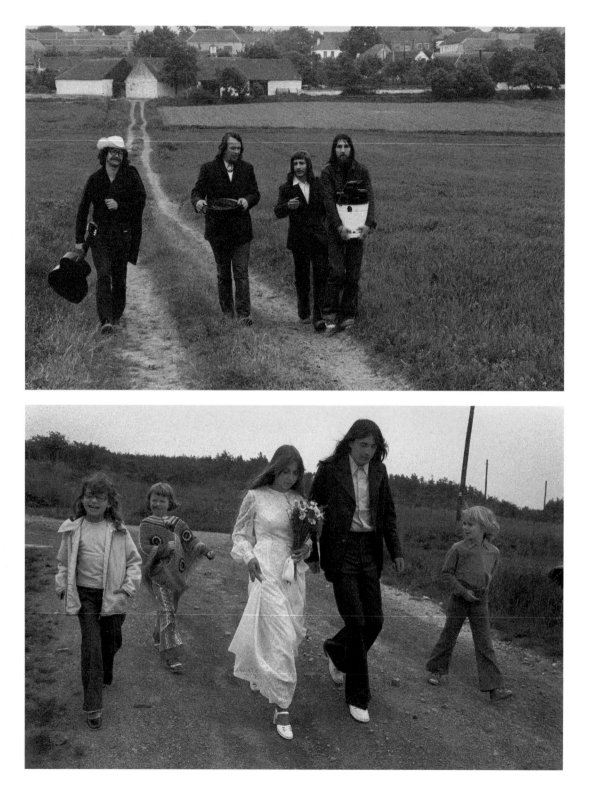

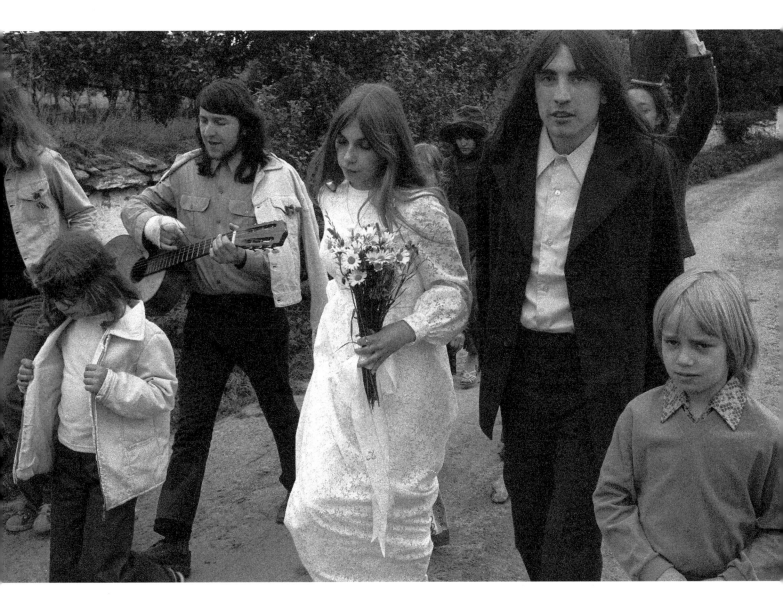

Církevní obřad i oslava byly u Maxe v Jiřicích, těsně potom, co se vrátil z kriminálu. Sám říká: „Dnes bych tu odvahu neměl. To už jsme věděli, že žádnej druhej led není.“

The ceremony and reception were held at Max's place in Jiřice – right after Max had gotten out of prison. He says that today he wouldn't have the guts. By then, we knew that there wasn't any second layer of ice.

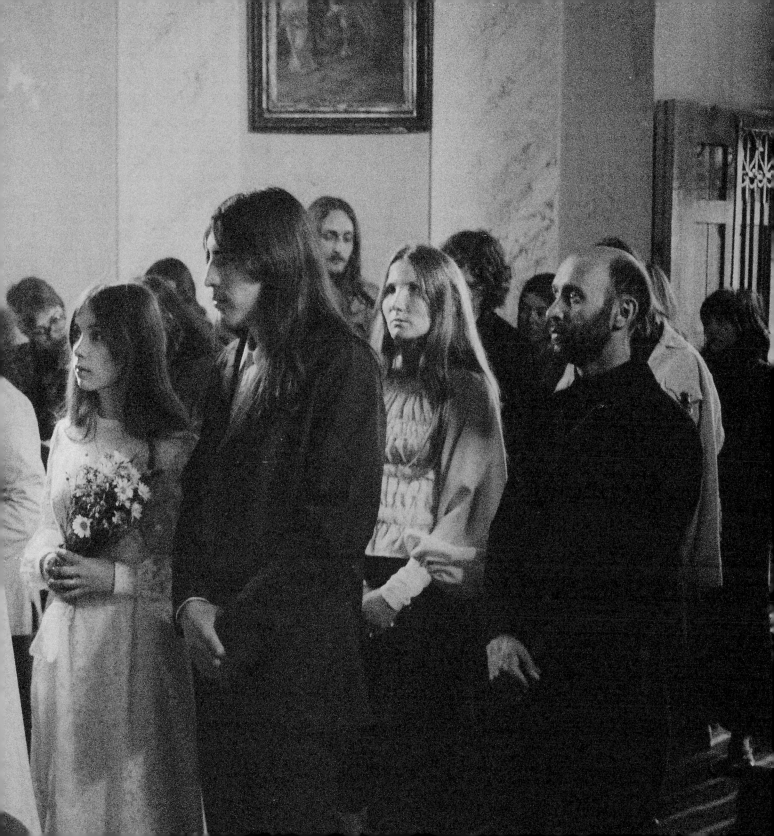

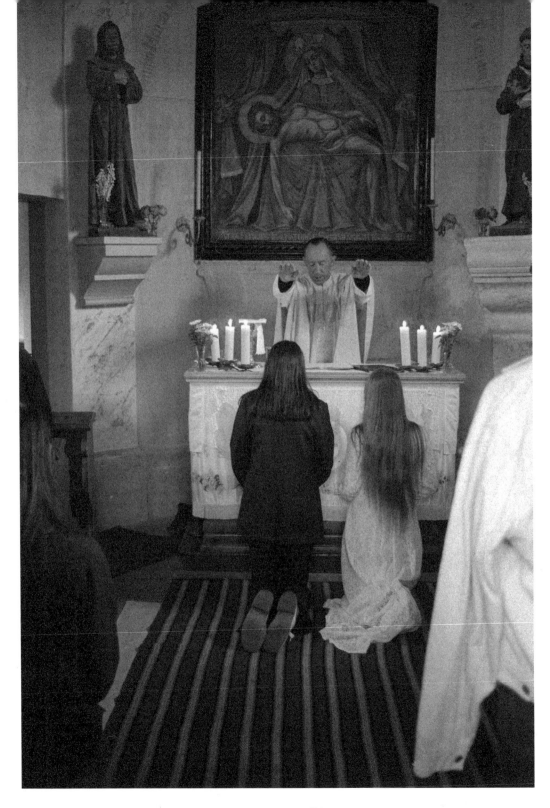

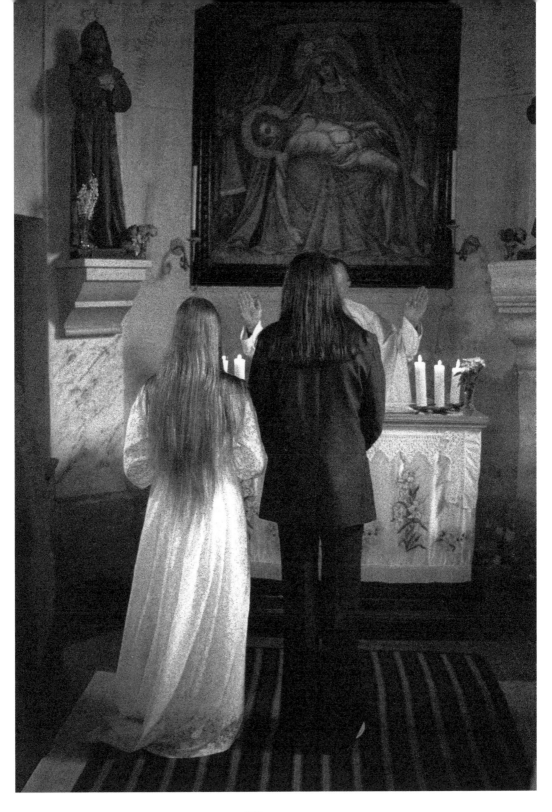

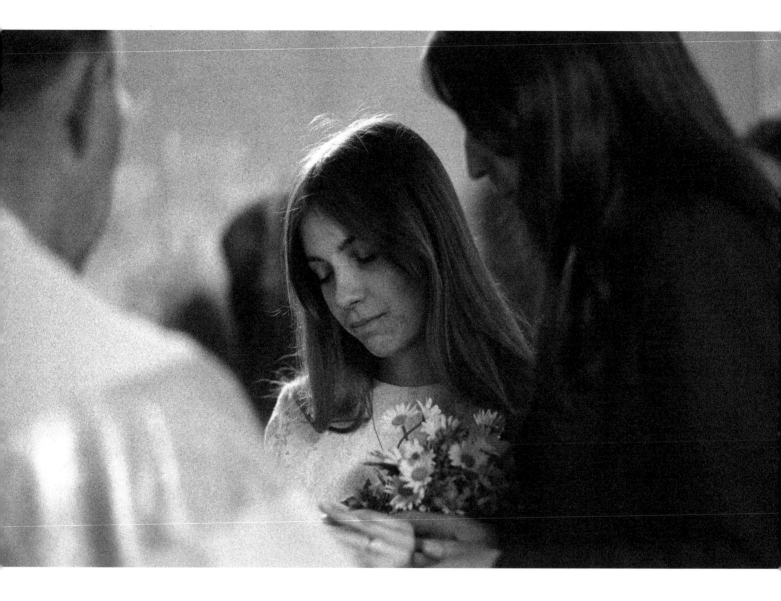

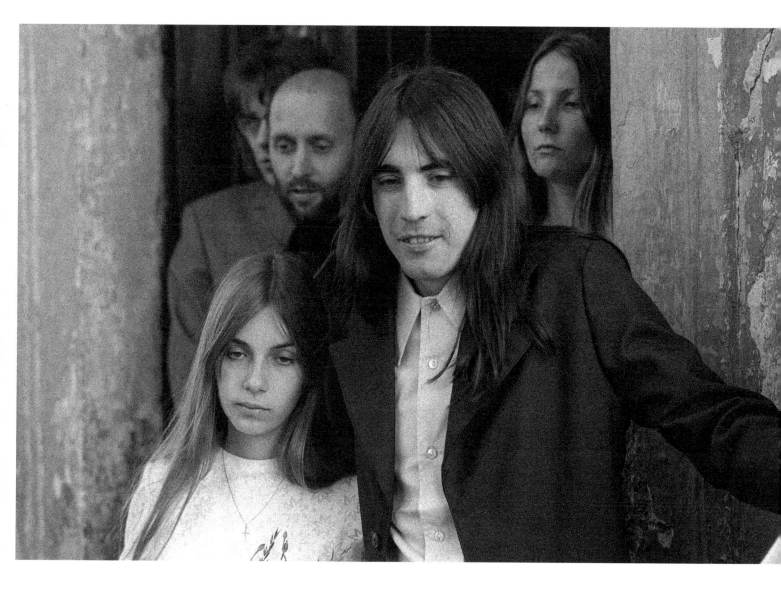

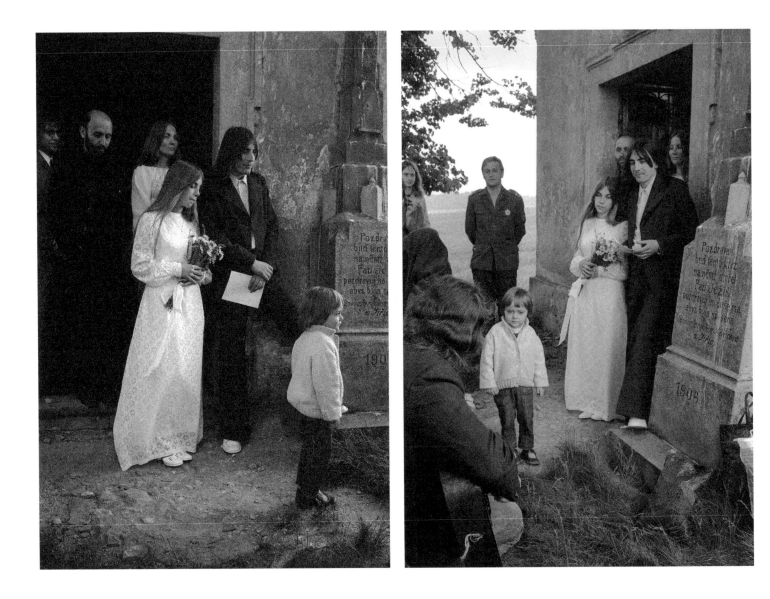

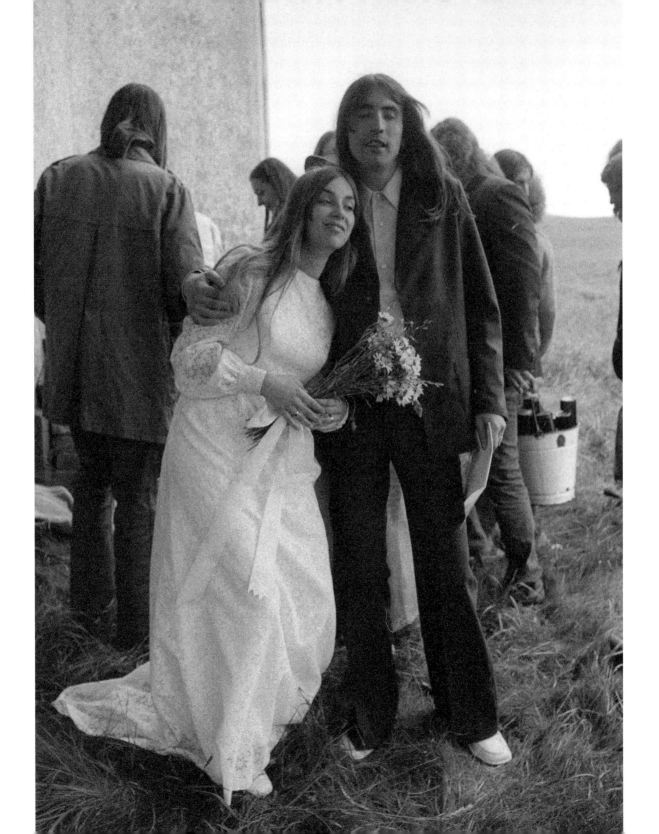

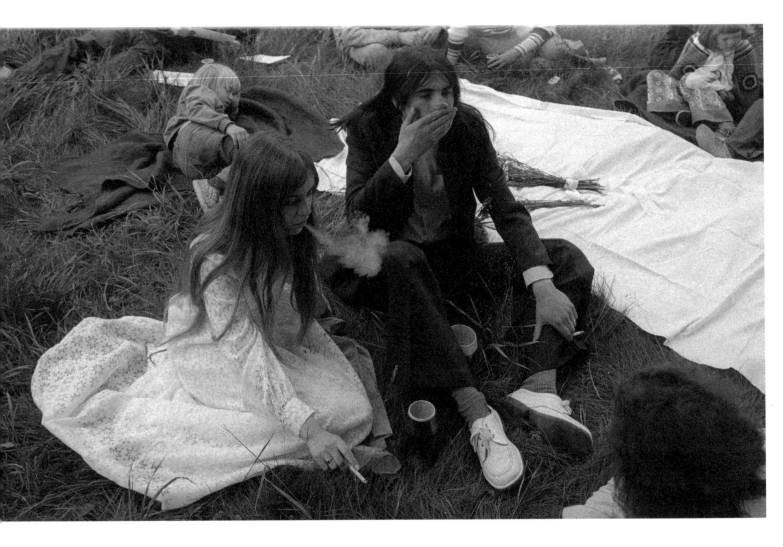

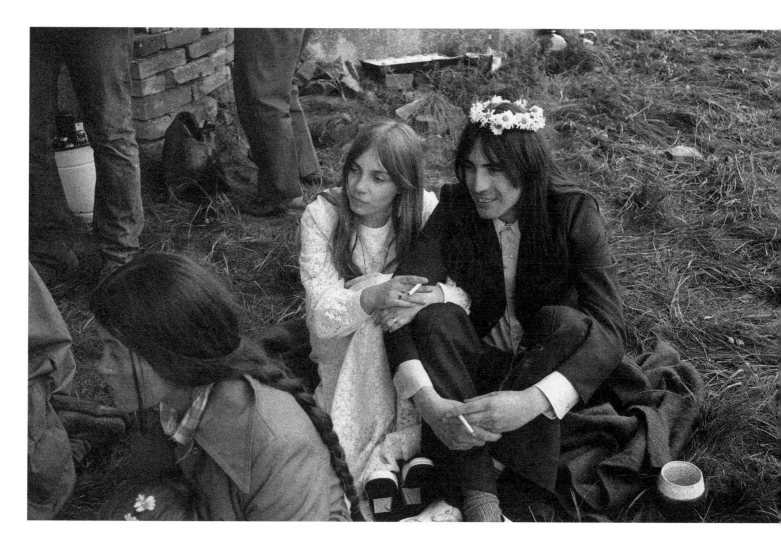

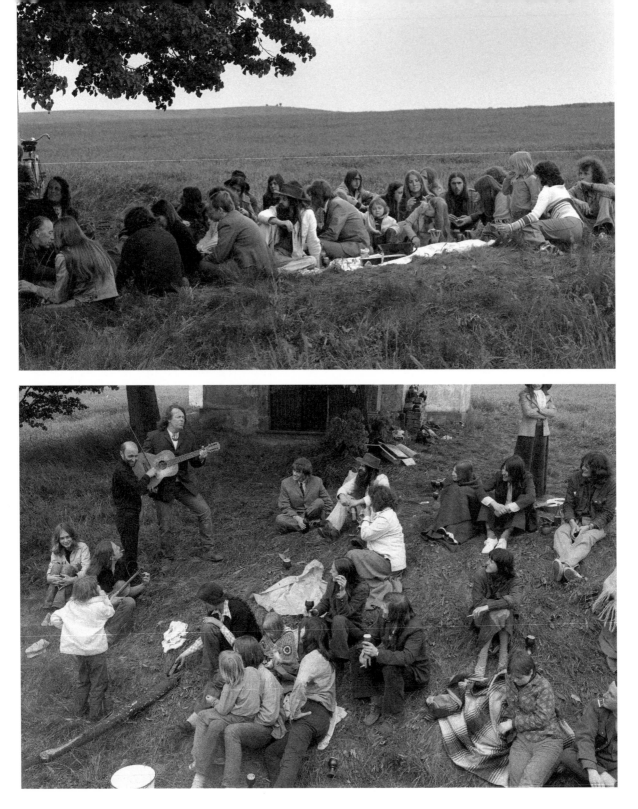

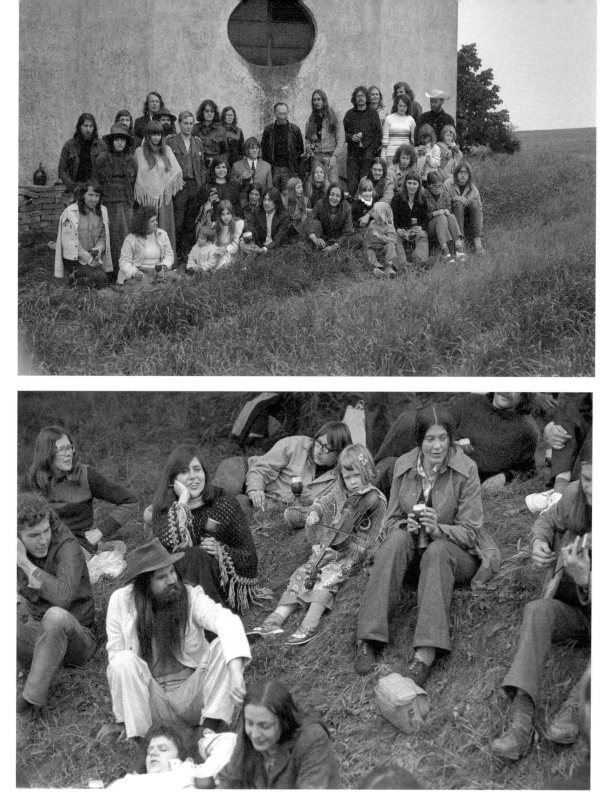

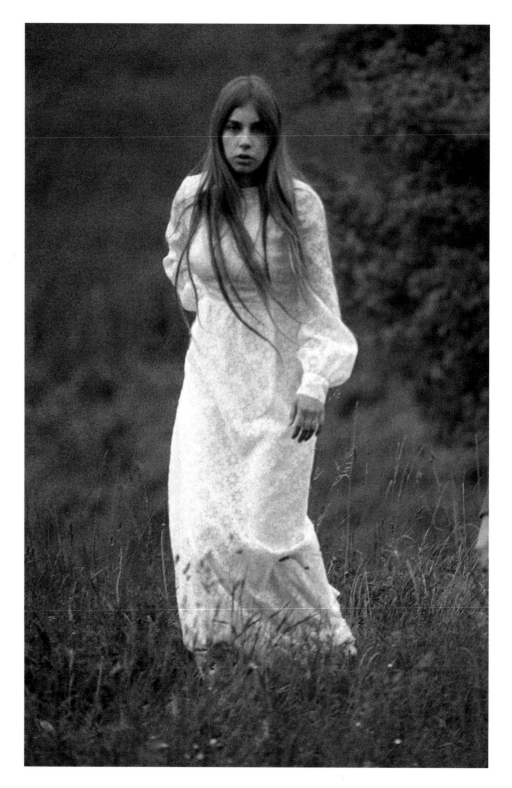

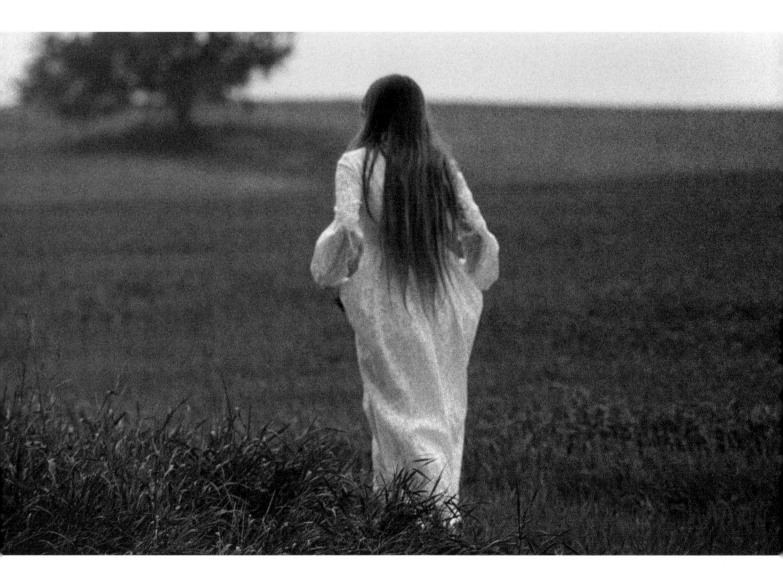

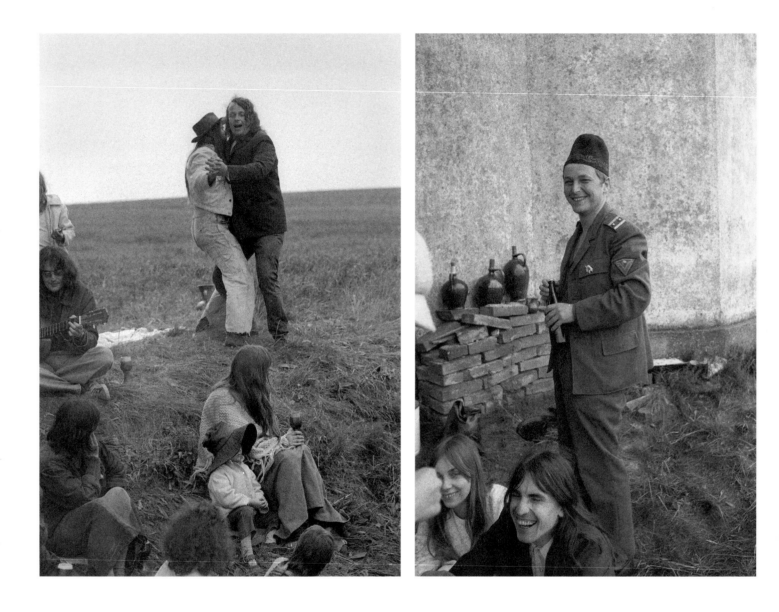

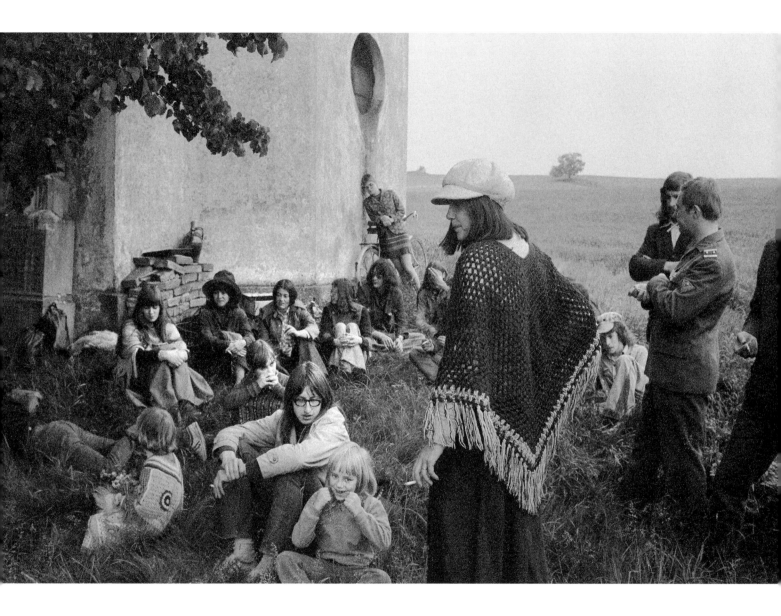

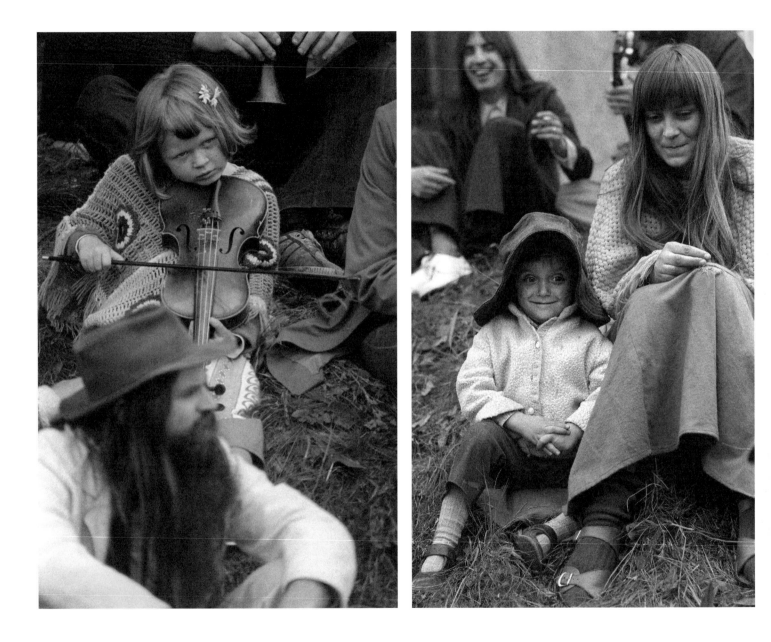

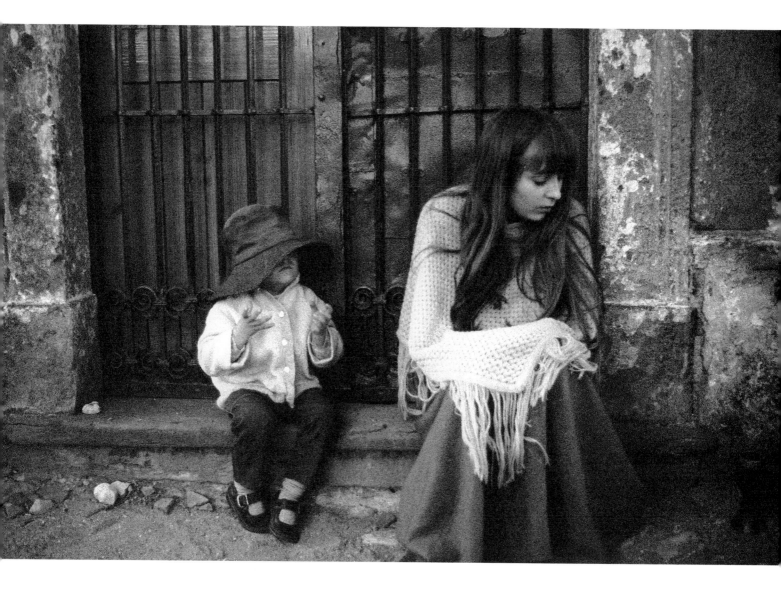

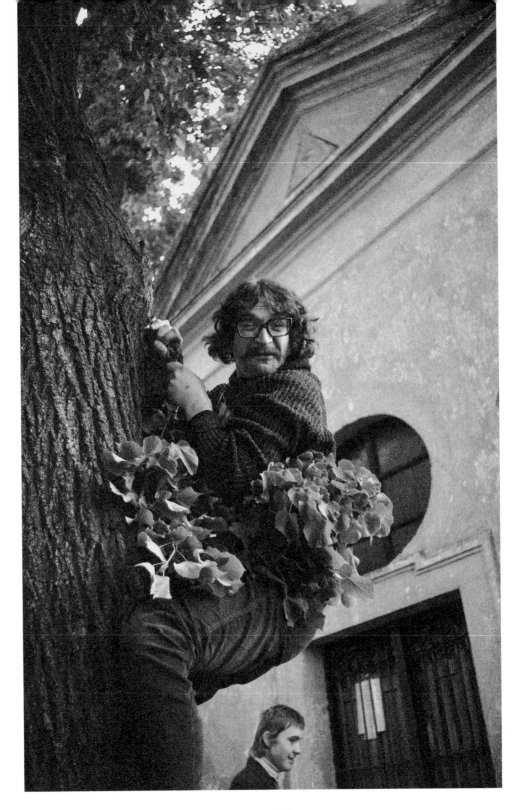

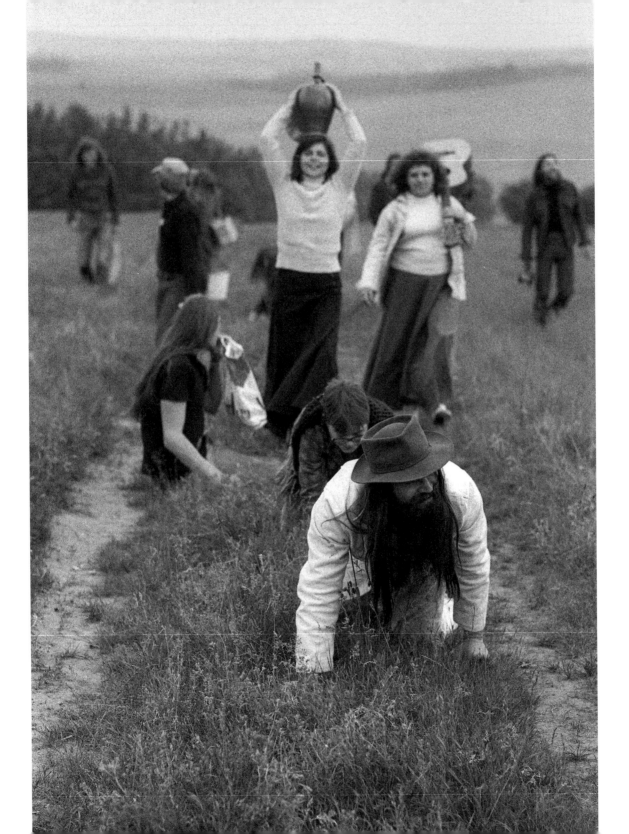

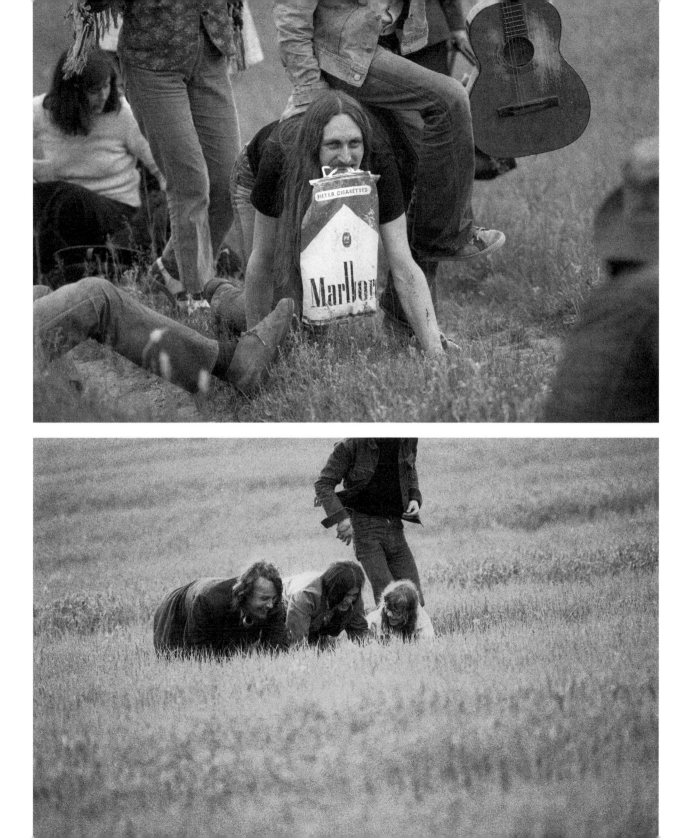

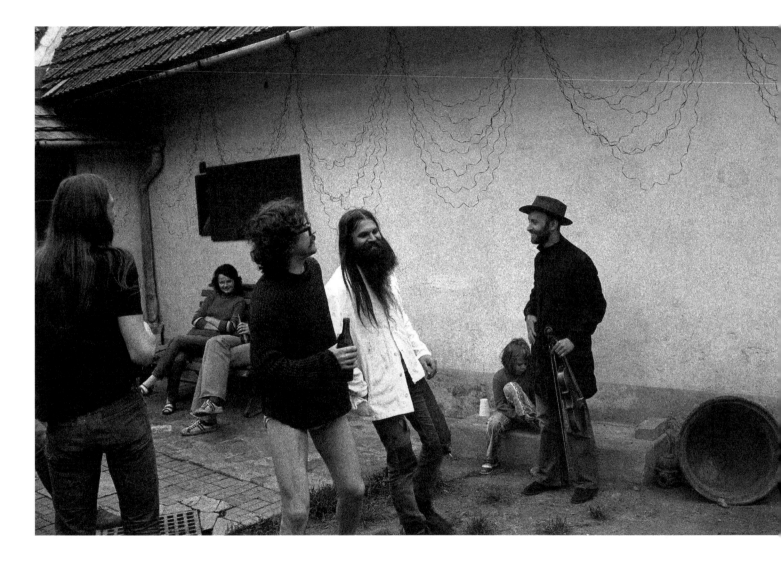

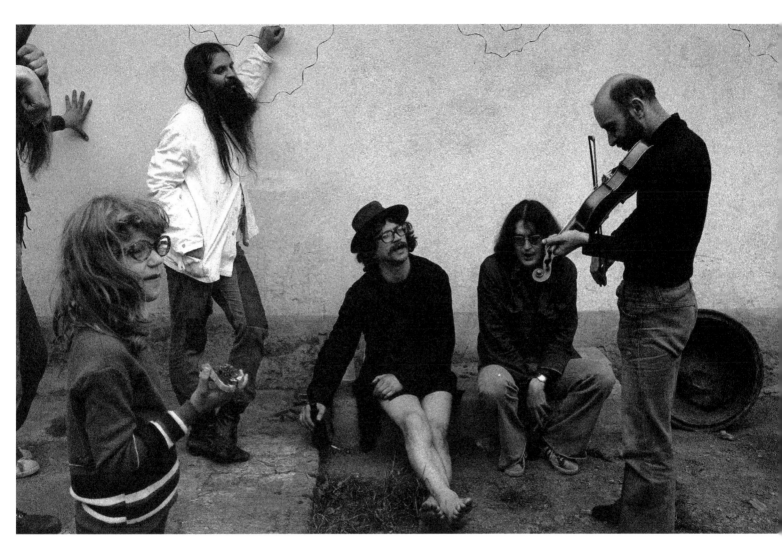

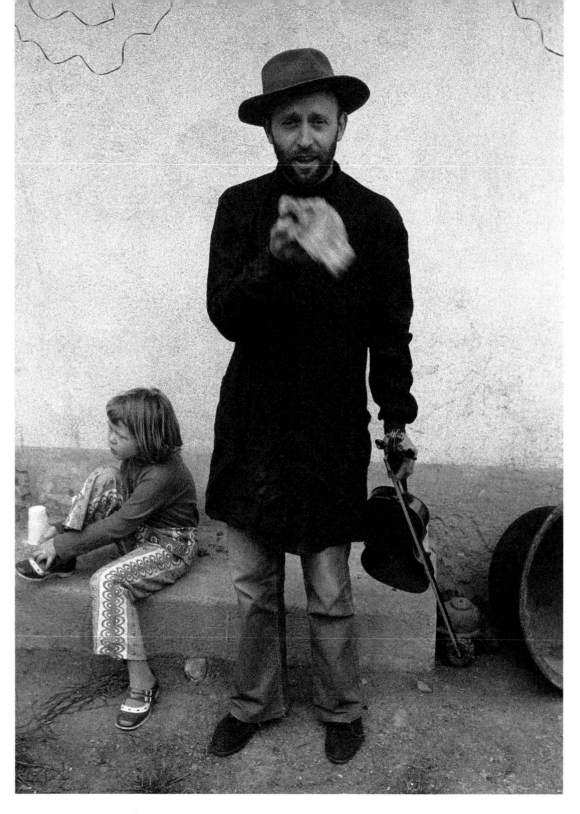

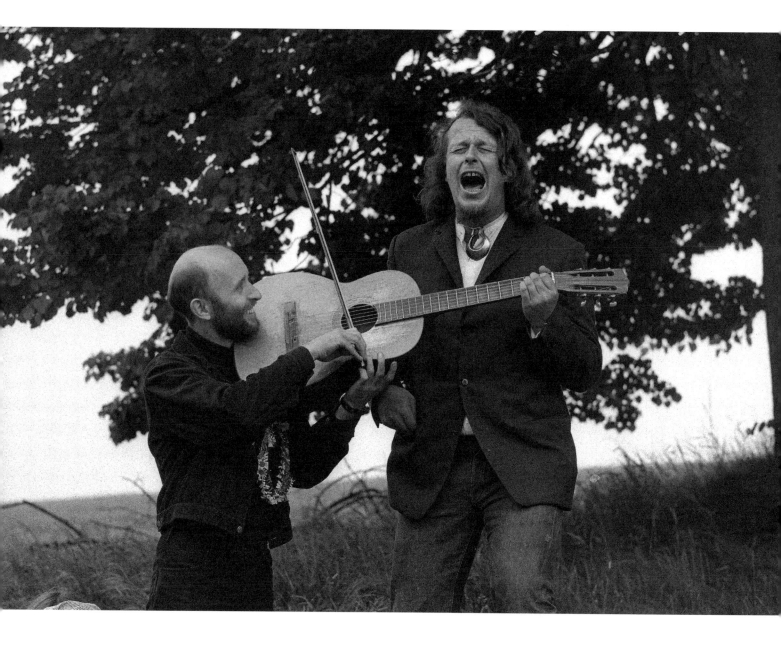

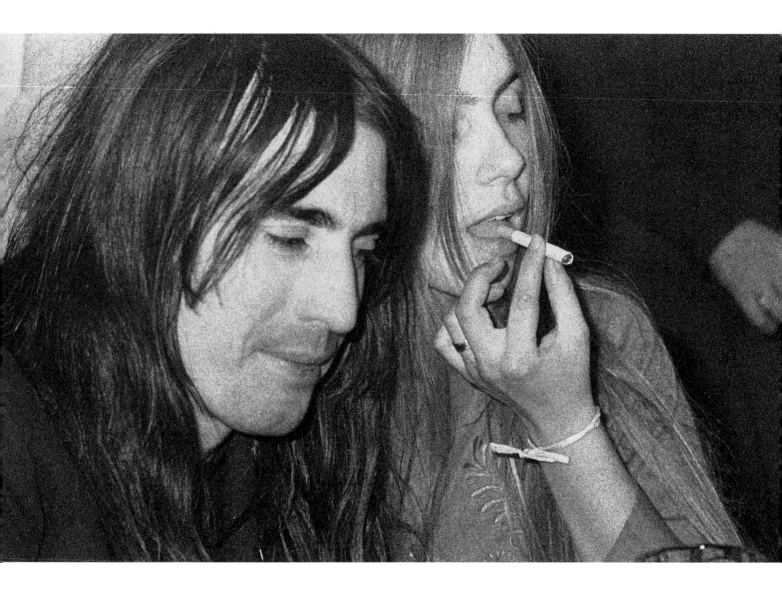

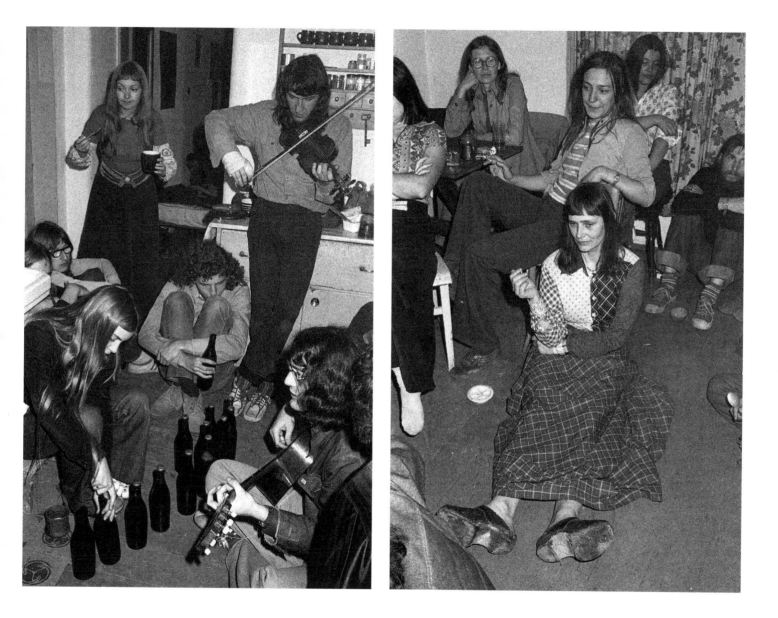

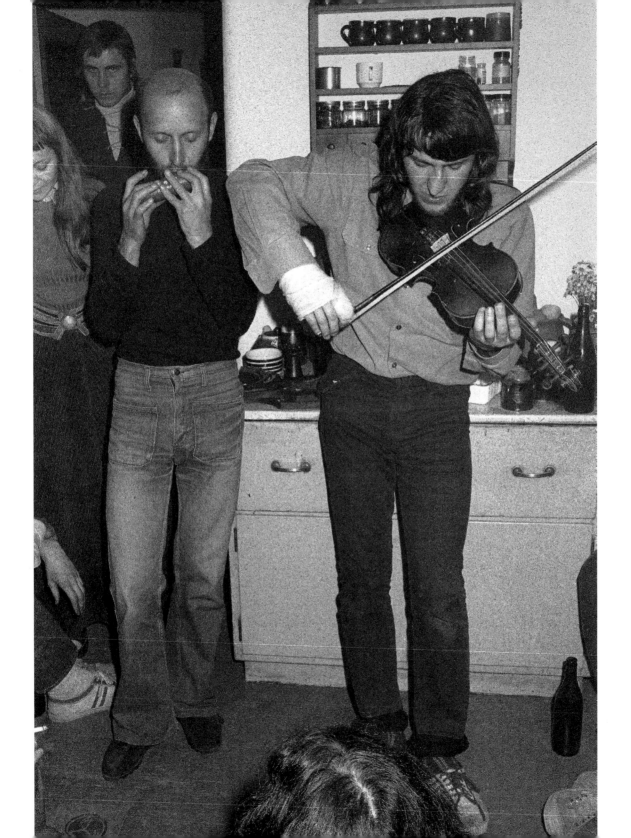

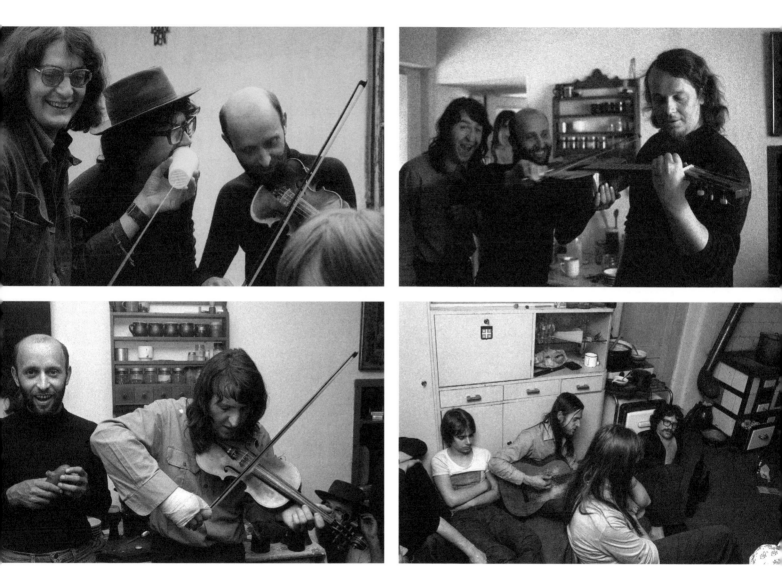

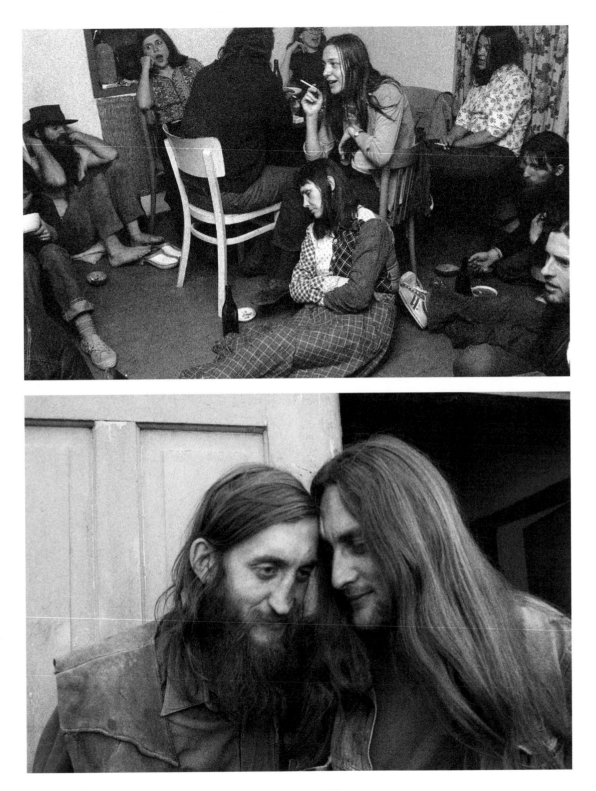

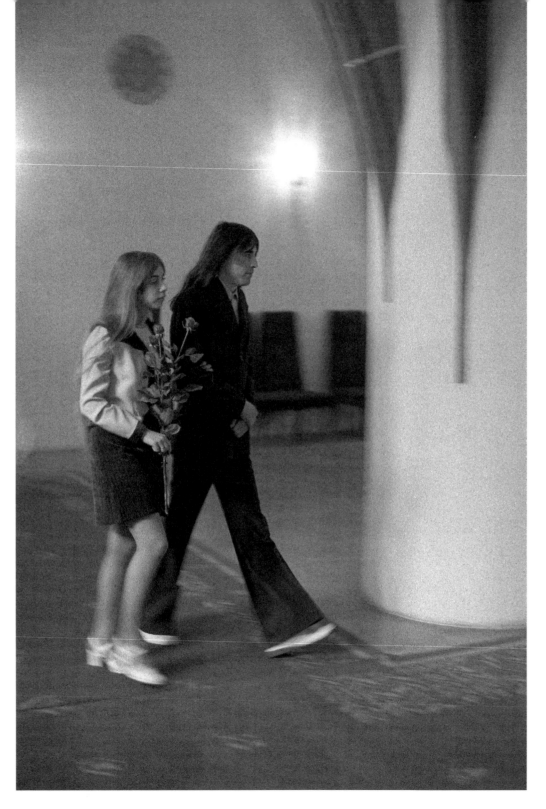

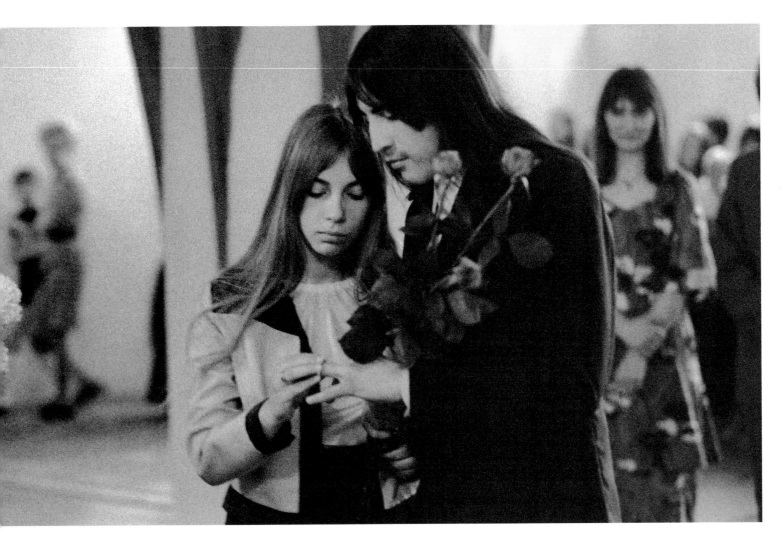

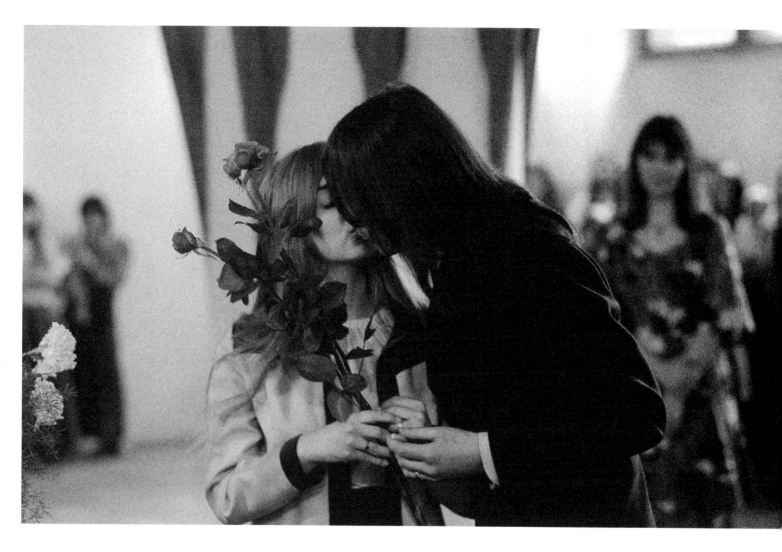

Podle pamětníků je to koncert Dr. Prostěradlo
v Cerekvičce u Jihlavy 1975.
Já si pamatuju jenom, že jsem tam.

According to those who were there, this is
from a Dr. Prostěradlo concert in Cerekvička
near Jihlava in 1975. The only thing
I remember is that I was there.

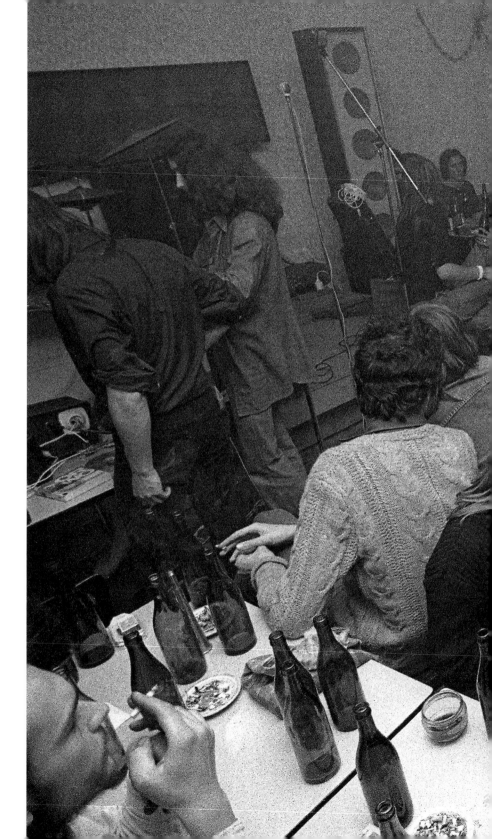

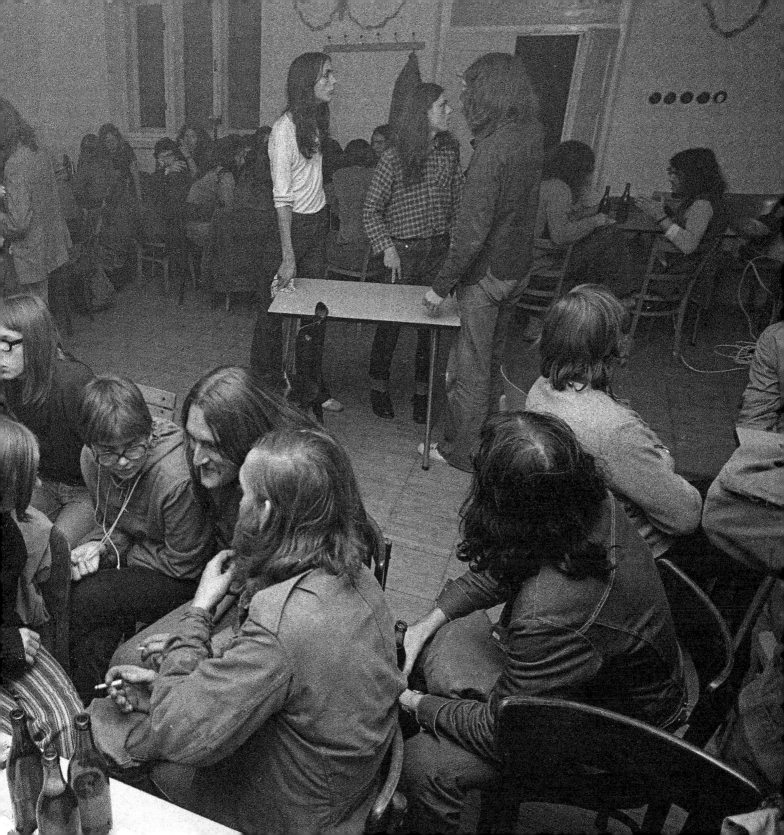

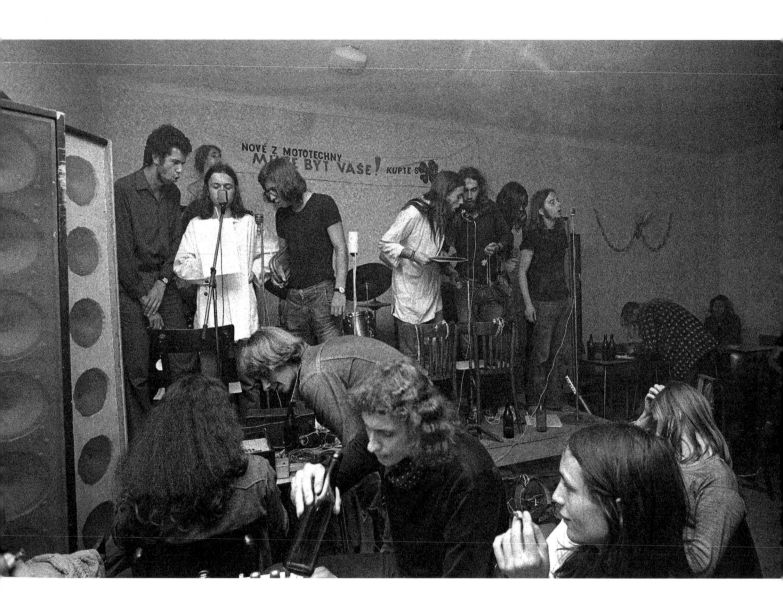

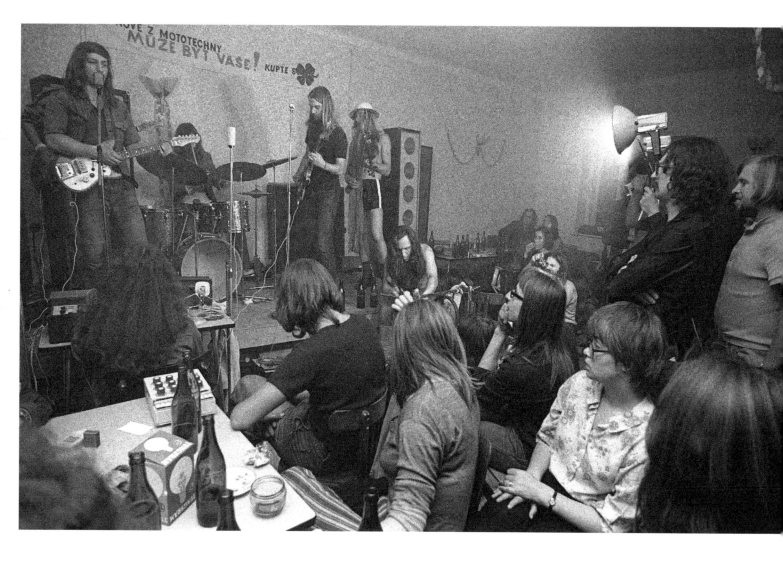

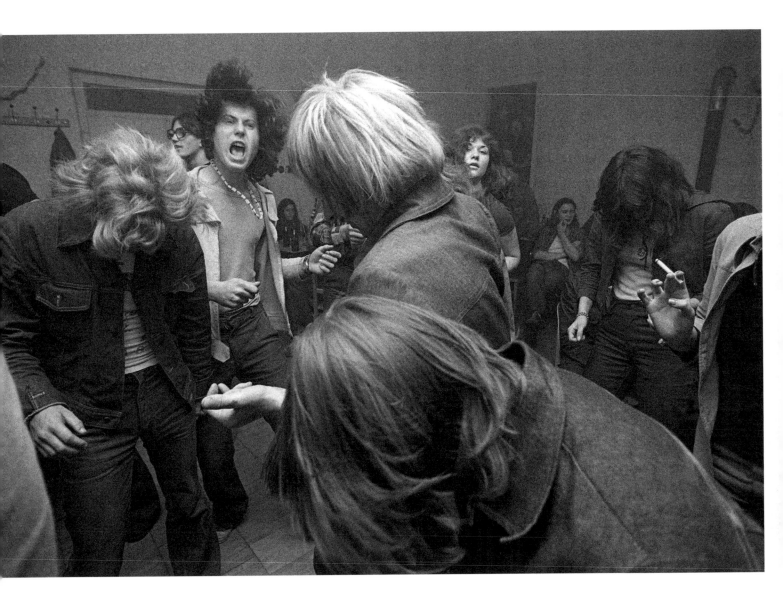

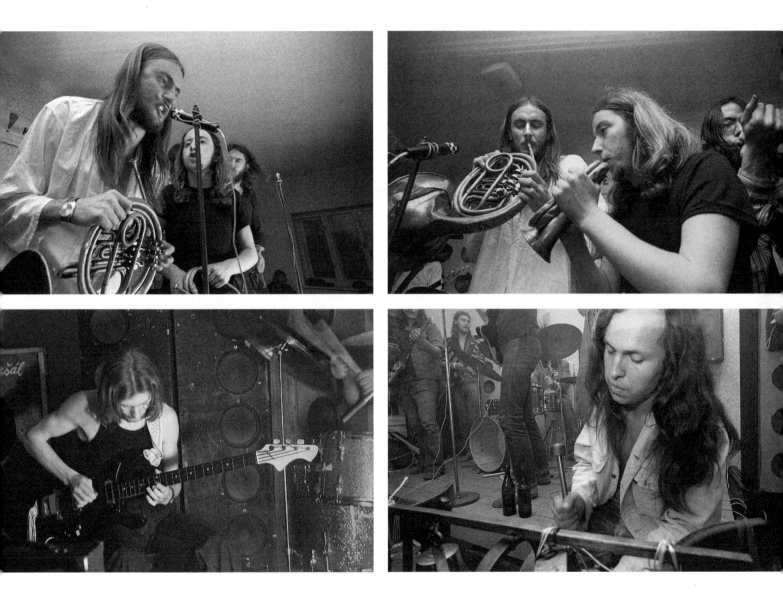

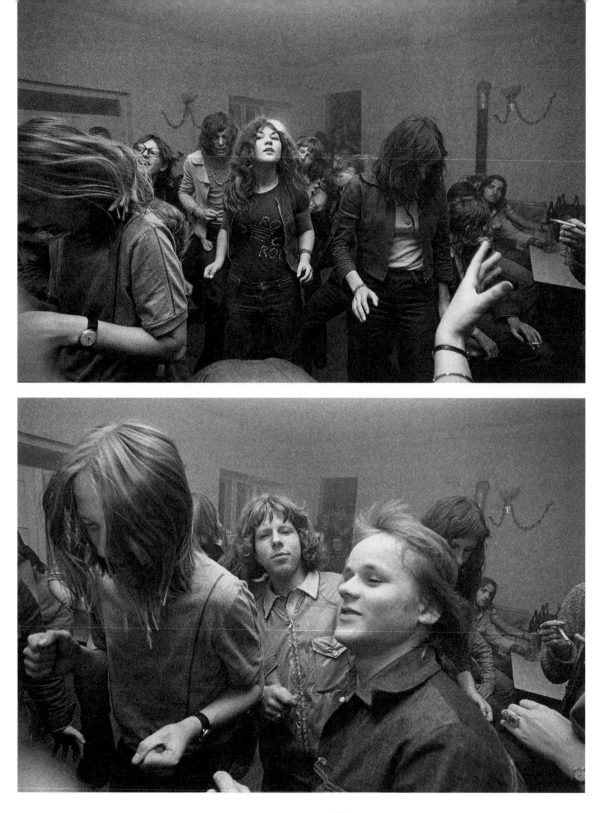

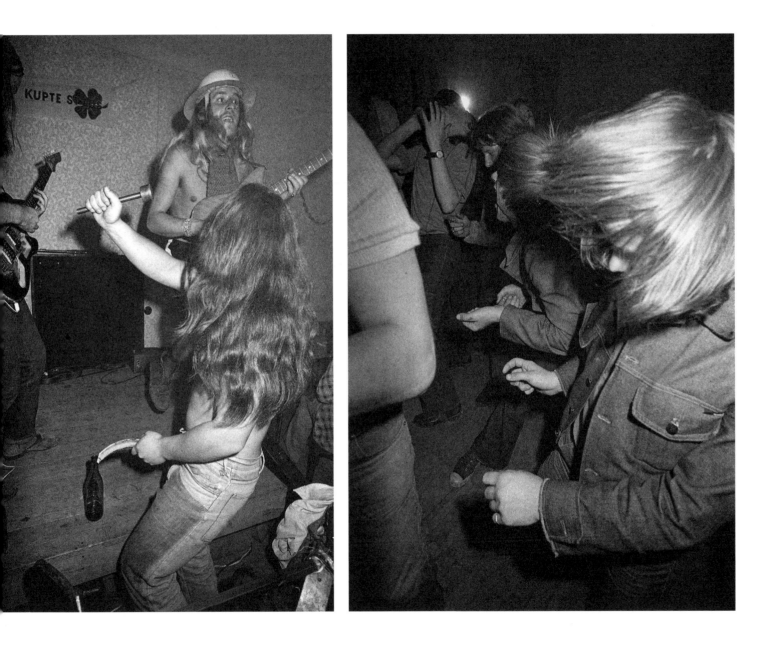

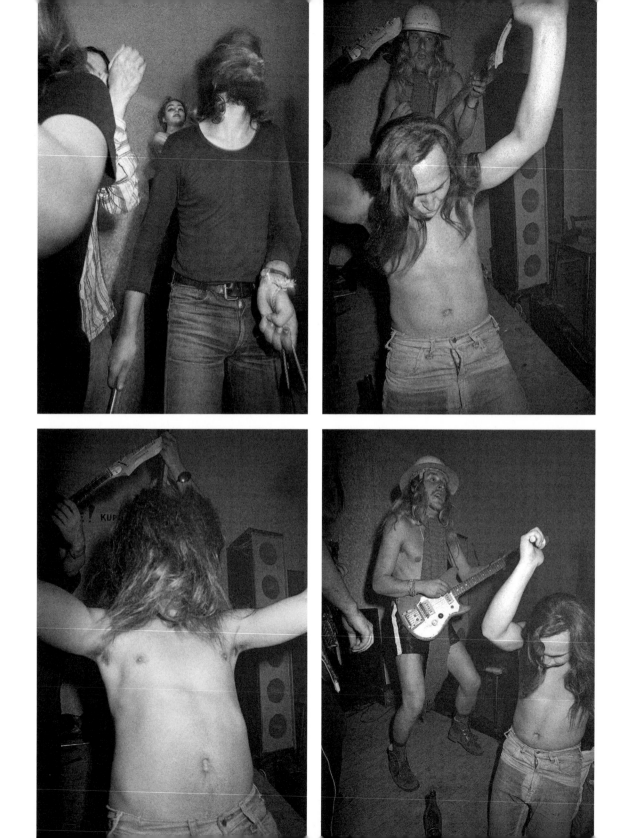

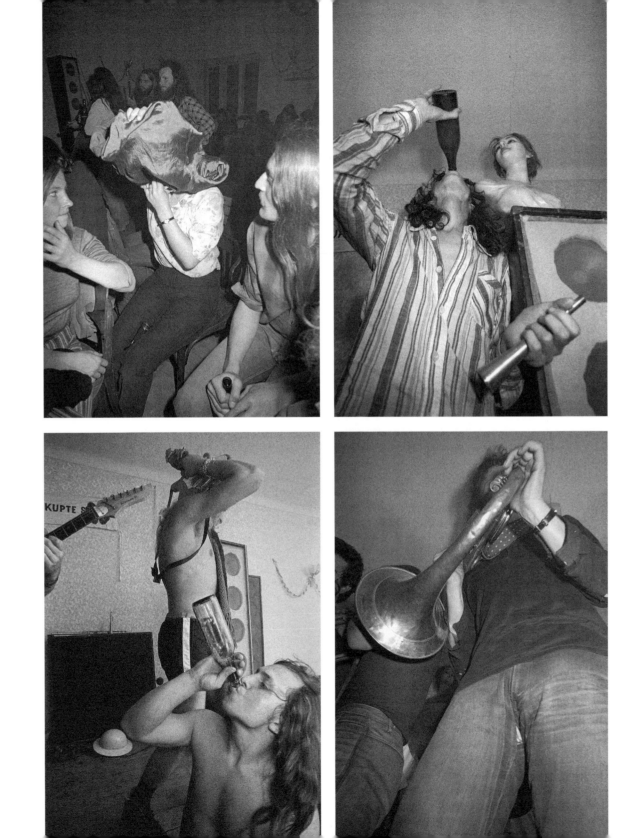

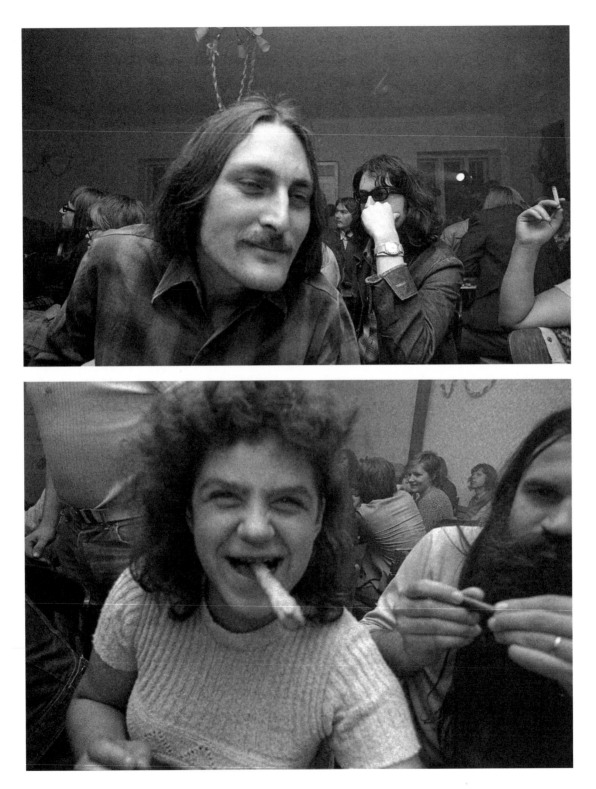

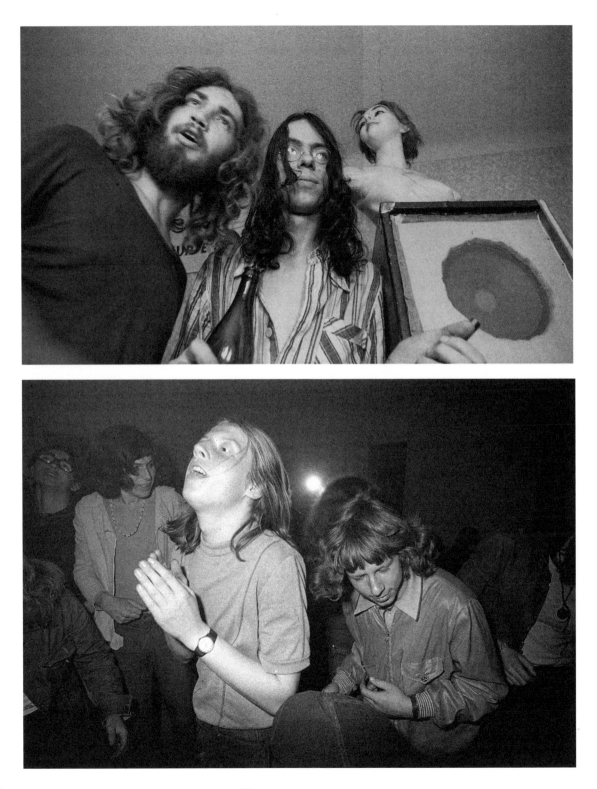

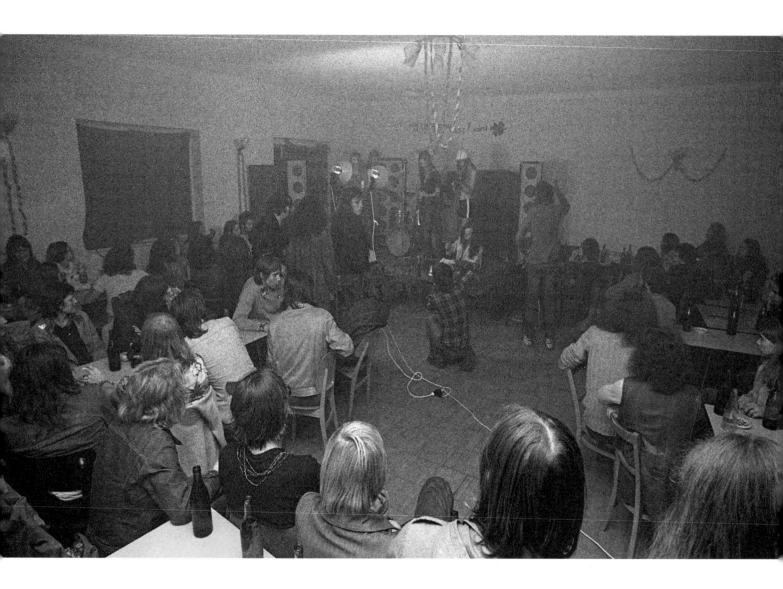

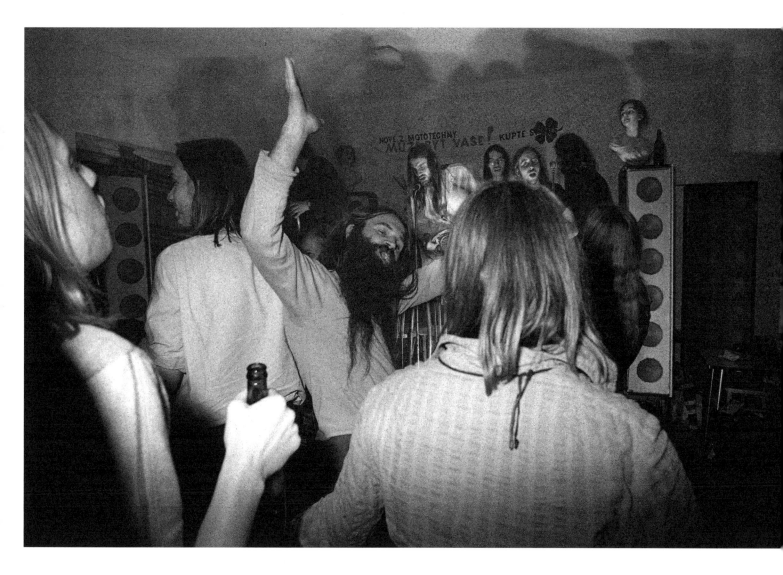

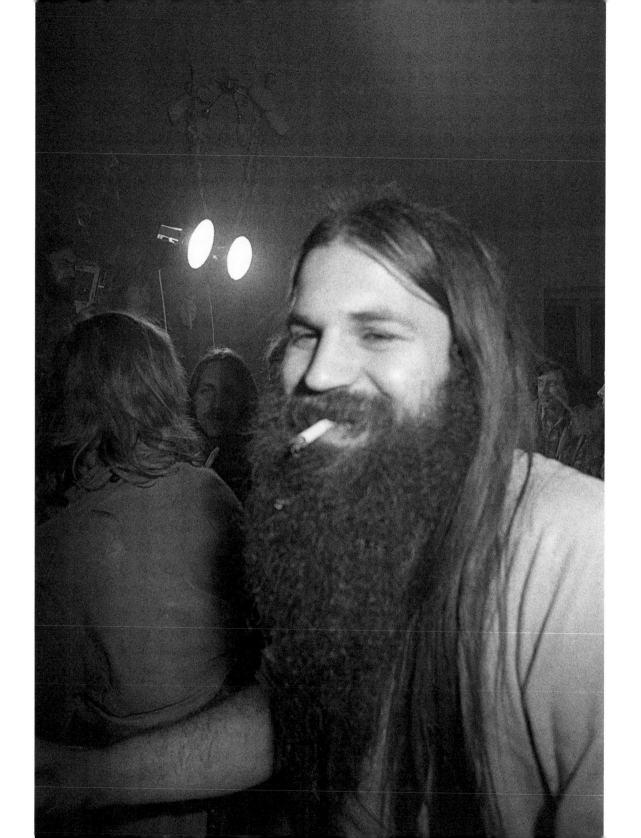

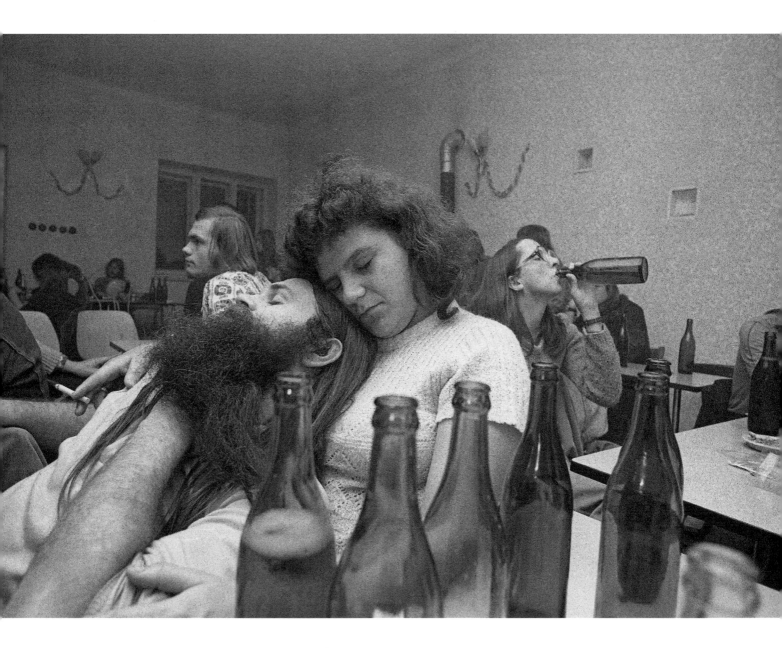

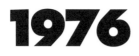

1976

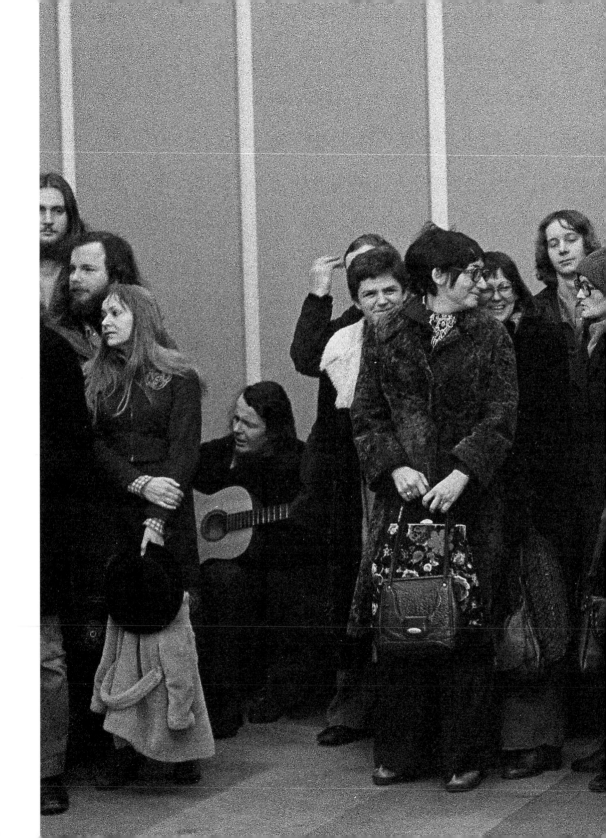

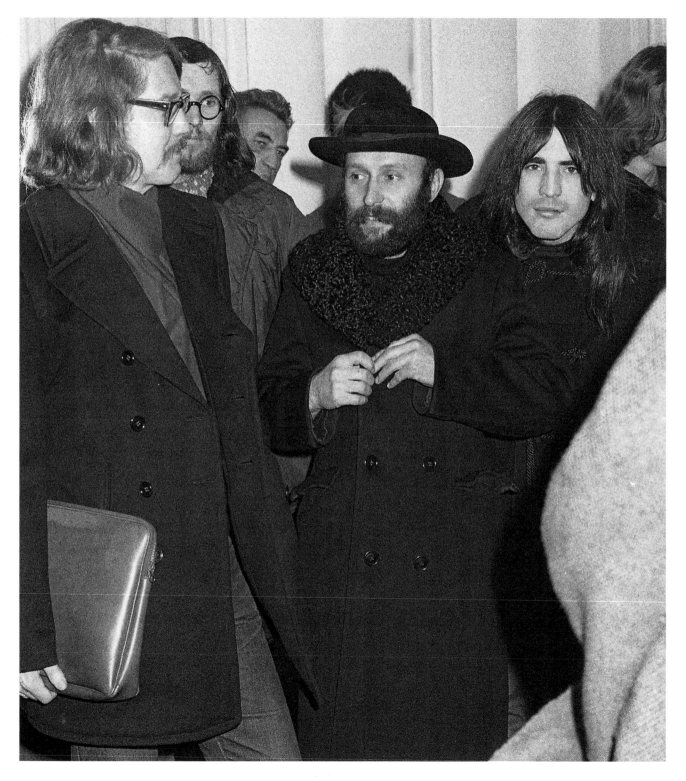

Magorova svatba s Julianou.
Oslava opět u Maxe v Jiřicích.

Magor's wedding with Juliana.
Once again, the party was at Max's place in Jiřice.

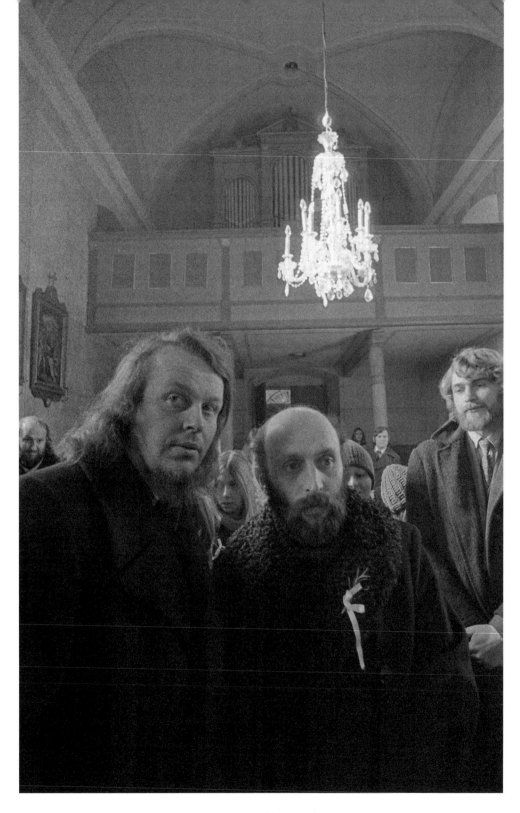

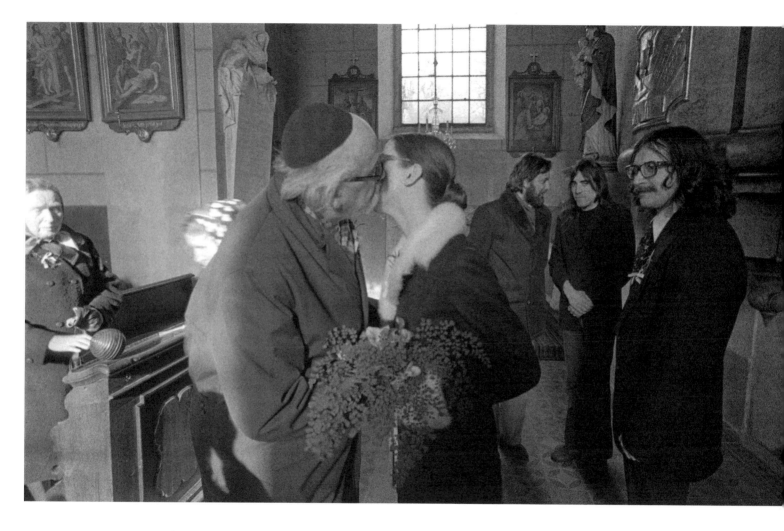

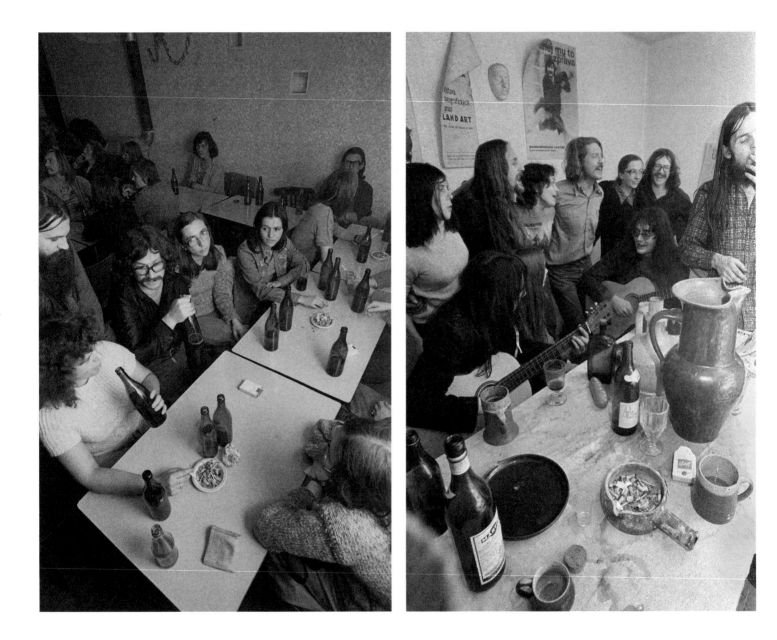

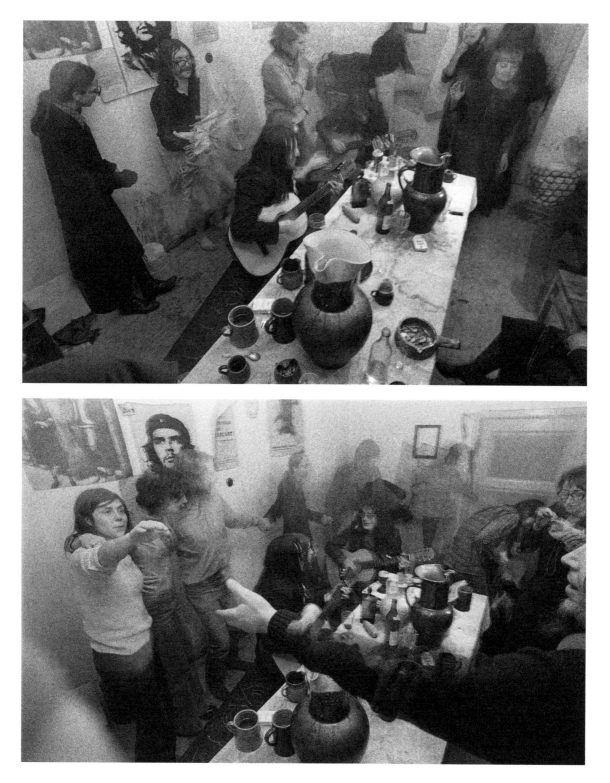

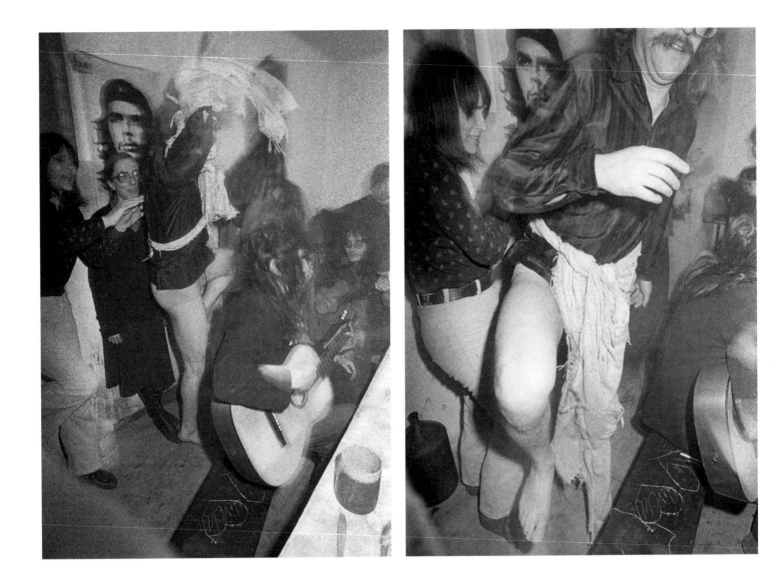

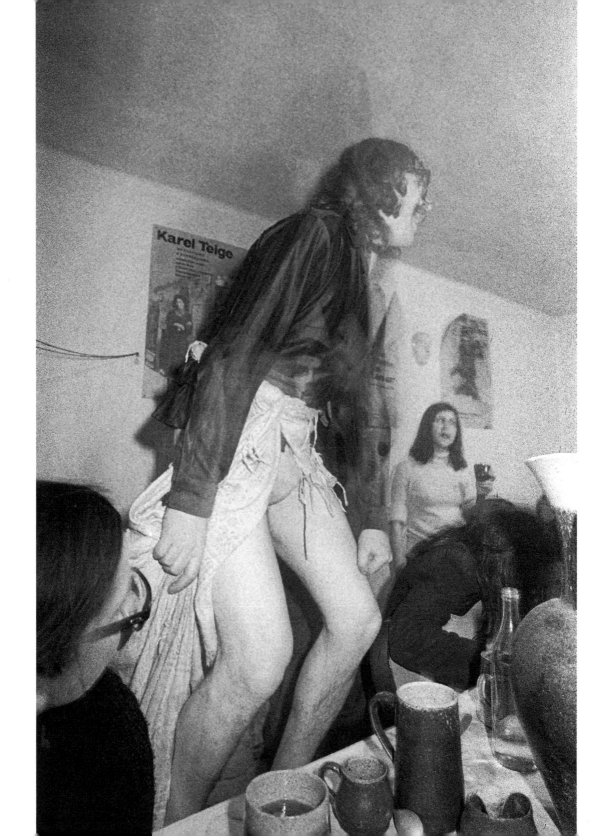

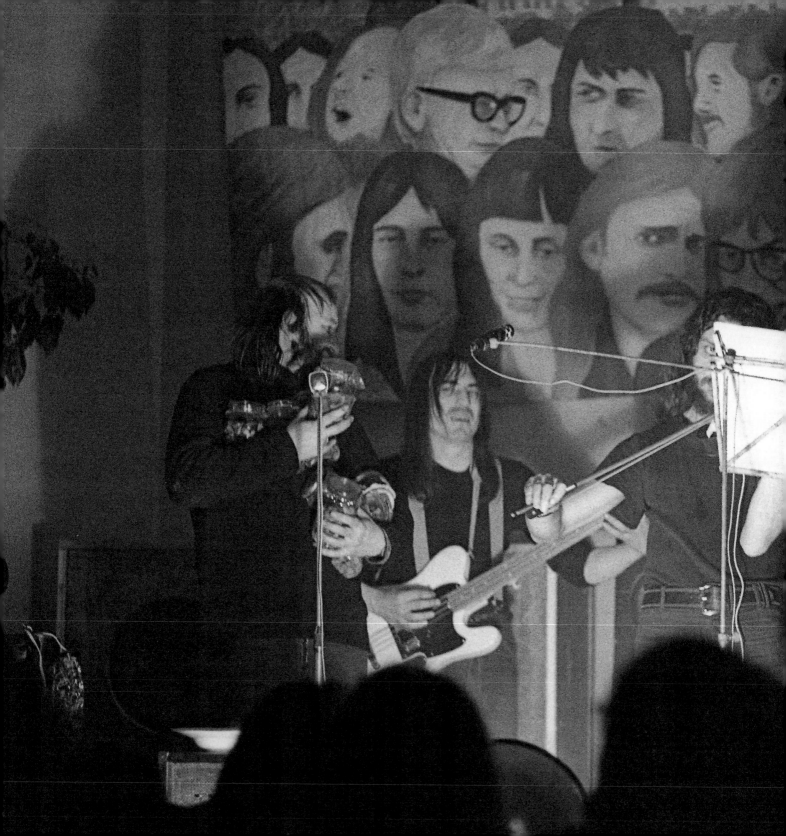

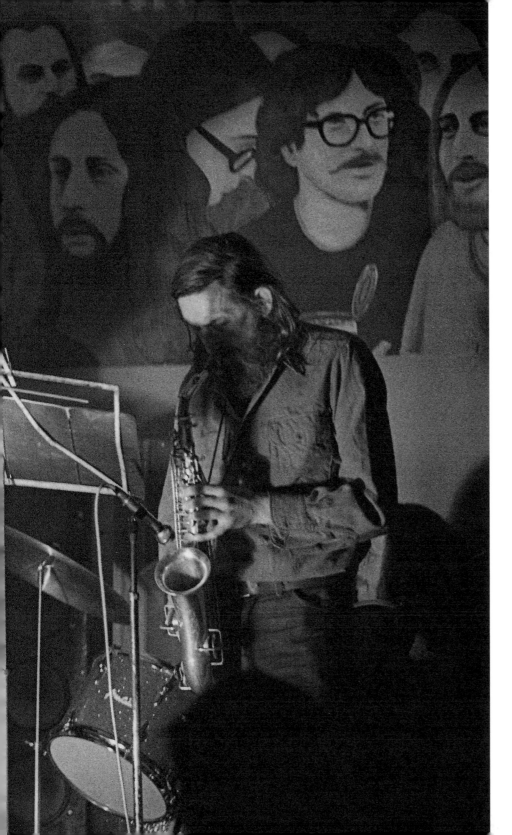

II. festival druhé kultury v Bojanovicích
(1976) pořádaný jako Magorova svatba.
Tam už jsem ze setrvačnosti jenom
fotil a točil. Definitivní rozchod už byl
neodvratný.

The Second Music Festival of Other Cul-
ture in Bojanovice (1976) was organized
as Magor's wedding. I took pictures and
filmed it just out of habit. Our final split
was inevitable.

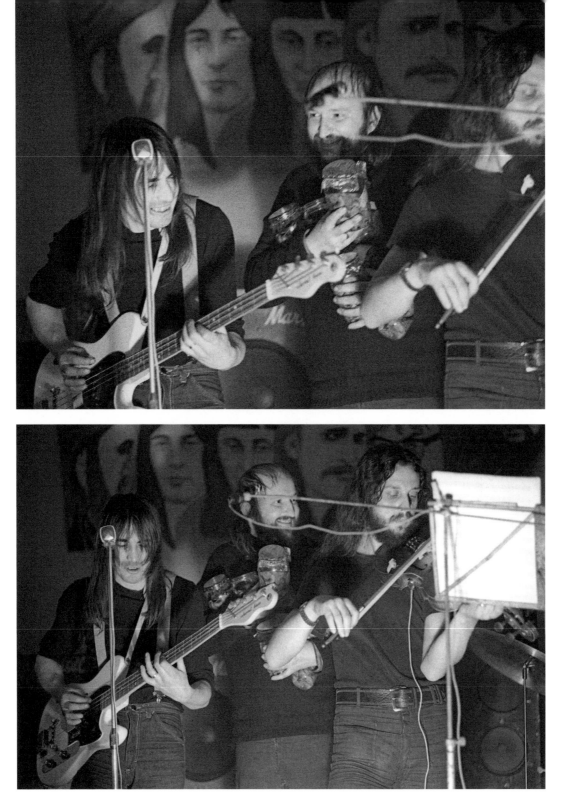

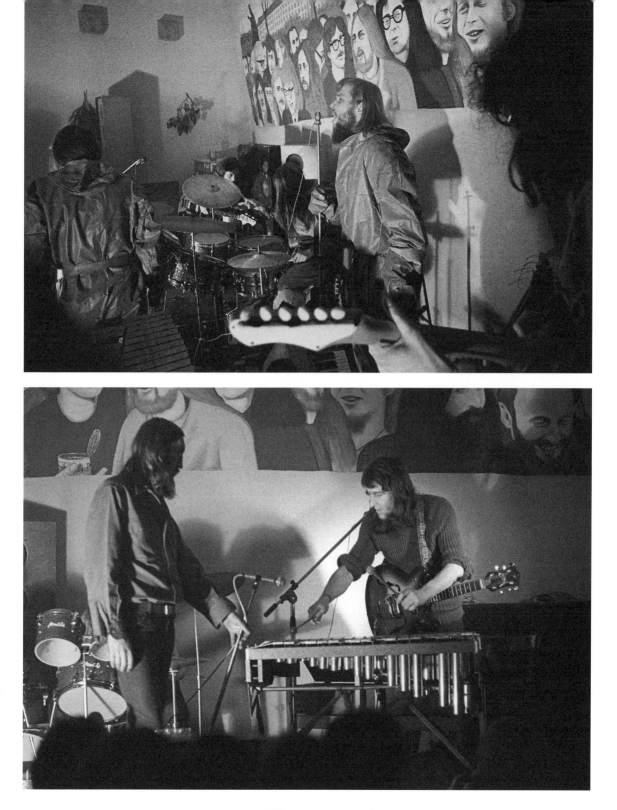

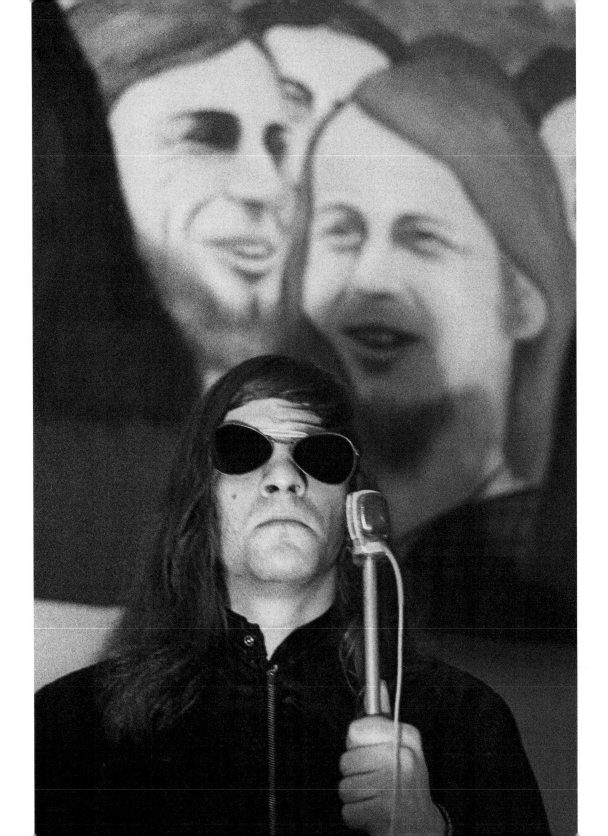

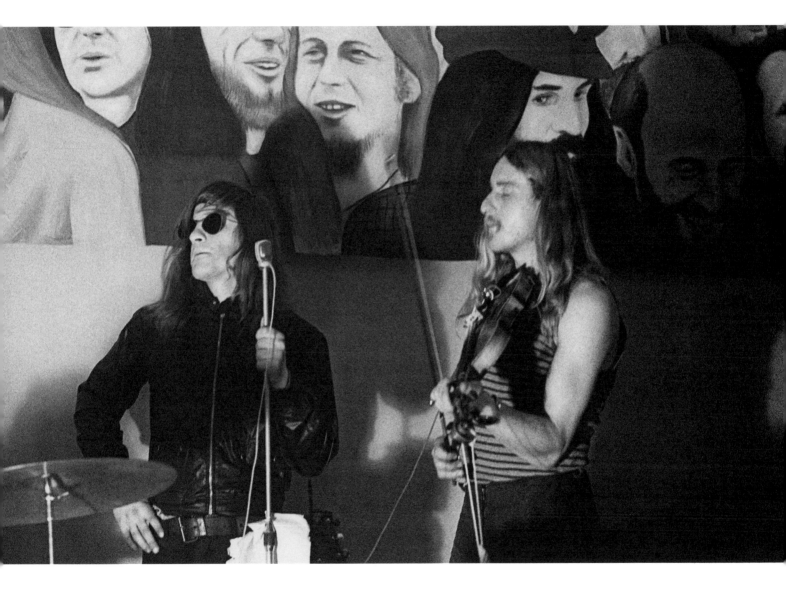

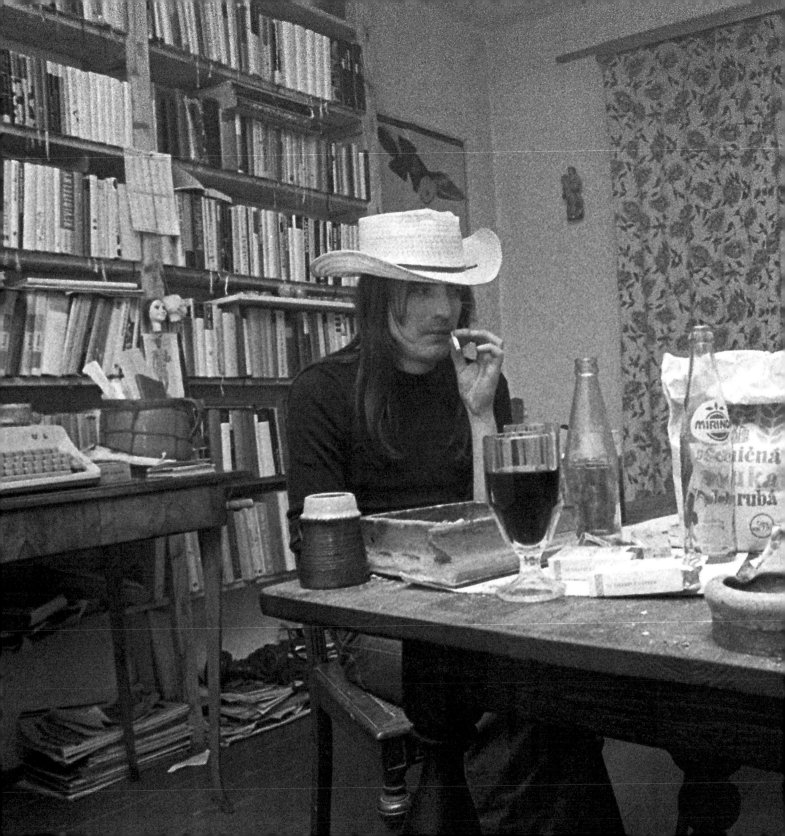

Necelý týden před Magorovou smrtí se mi ve snu zdálo, že mluvím na jeho pohřbu. Ocenil jsem jeho zásluhy, zejména pevnost jeho postojů garantovaných osobní svobodou, a odpustil jsem mu vše, co jsme si provedli.

Less than a week before Magor's death, I dreamt that I was delivering a speech at his funeral. I appreciated his merits, in particular his unwavering standpoints, guaranteed by personal freedom – and I forgave him all the things we'd done to each other.

JAN SÁGL

Začalo to v Humpolci

Na přelomu padesátých a šedesátých let se Jan Ságl dvakrát hlásil na FAMU. Podruhé to bylo ještě během povinné vojenské služby a, jak sám vzpomíná, tehdy spolu se svou pozdější ženou Zorkou a jejím bratrem Ivanem Martinem Jirousem tak mohutně oslavovali, že přijímací zkoušky málem zaspal. I přesto by ho tenkrát ke studiu na oboru fotografie, který se otevíral vůbec poprvé, přijali. Jan Ságl chtěl ale studovat kameru, a tak nabídku odmítl s tím, že „fotit už umí". A tenhle postoj mu zůstal – vždycky tak trochu samorost, v dobré společnosti a zpravidla v centru dění, ale zároveň tak nějak stranou a raději sám za sebe. S ženou Zorkou Ságlovou si vytvořili vlastní svět postavený na společných postojích, zájmech a podobném vnímání.

V osmi letech dostal Jan Ságl svůj první fotoaparát a první film prý věnoval zdokumentování houbařské výpravy, na kterou vyrazili společně s bratrem a sestrou. Tím, zdá se, vyčerpal svůj zájem o rodinnou fotografii a nadále ho fotografování zajímalo spíše jako prostředek, kterým lze „něco zkoumat a něco sdělovat". Postupně se učil, jak s fotoaparátem zacházet. Knih a dalších zdrojů teoretických informací bylo v padesátých letech v Humpolci, odkud Jan Ságl pochází, poskrovnu. Přesto se právě zde v klubu fotografie setkal s Ivanem Martinem Jirousem, s nímž „vymyslel surrealismus". V jejich společném okouzlení je poněkud zaskočilo zjištění, že s touto myšlenkou nepřišli tak úplně první, ba dokonce, že svět už se podobnými postupy pár desítek let zabývá. Bohužel celou tuto část svého velmi raného díla Jan Ságl záhy sám zničil.

Přes onu, jak sám fotograf říká, „zoufalou cestu pokus-omyl, až do ztráty vědomí," zároveň připouští, že je dobré být samouk a že „člověk přijde na věci, na které by možná nepřišel nikdy – když mu to nalajnujou".

Na konci padesátých let začal Jan Ságl studovat Strojní fakultu ČVUT, ale dlouho u tohoto studia nevydržel, po úspěšně dokončených zkouškách prvního ročníku odešel. Létal v té době na větroni, a proto prý chtěl „dělat letadla, nebo foťáky". To se mu i přesto o několik let později podařilo, když spolu s přítelem mechanikem skutečně dva velkoformátové fotoaparáty postavili. Bylo to v sedmdesátých letech, kdy dostupnost a výběr fotografických pomůcek byly u nás mizivé. Jan Ságl s nimi potom fotil ještě v osmdesátých letech, když už byly dostupné podobné fotoaparáty vyráběné průmyslově. Bohužel ani jeden z těchto přístrojů se do dnešní doby nezachoval. Poté, co se Jan Ságl rozhodl s velkoformátovou fotografií skončit, oba fotoaparáty prodal – zřejmě, aby tak jasně vyznačil svůj rozchod s tímto druhem fotografie stejným způsobem, jako když o pár desítek let před tím zničil celé své dílo směřující k surrealismu.

V díle Jana Ságla představuje s ohledem na volbu fotografického přístroje zcela ojedinělý počin cyklus z roku 1972 nazvaný *Domovní prohlídka*, který byl zachycen pomocí velkoformátové komory pořízené v bazaru (znovu ji pak Jan Ságl použil už jen pro několik málo fotografií v knize *Severozápadní Čechy*). Poté, co byla Zorka Ságlová pozvána vystavovat na Pařížském bienále, zazvonila u dveří tehdejšího ateliéru-bytu Ságlových na půdě jednoho z vinohradských činžáků policie a vehementně se dožadovala vstupu. „Nechtěl jsem je pustit. Trval jsem na tom, že chci vidět povolení a ať mi ho podstrčí pod dveře," vzpomíná Jan Ságl. Umělcovo zatvrzelé domáhání se svých práv kupodivu zabralo a policie nakonec odešla s nepořízenou. Tento zážitek se však promítl do cyklu fotografií, které byly pořízeny zdlouhavou metodou velkoformátové fotografie během následujícího týdne. Všední scéna soukromého bytu je tímto monumentálním a nostalgickým způsobem

zvěčněna jako domov, o který mohl člověk v té době během okamžiku snadno přijít. Dlouhá doba expozice a jakýsi „zastavený čas" těchto fotografií pak přesně odpovídají momentu zamyšlení a uvědomění si důležitosti věcí kolem nás, které v každodenním shonu běžného života opomíjíme, a zázemí, jež pro nás vytvářejí. Tyto věci jsou zároveň i symbolem našich rodinných a přátelských vazeb.

Vraťme se však zpět k Ságlovým pražským začátkům. Pro Jana Ságla bylo zcela zásadním zlomem setkání s Jiřím Padrtou, o třináct let starším výtvarným teoretikem a kritikem, který od poloviny padesátých let působil v časopise Výtvarná práce, nejprve jako redaktor a později, než byl časopis na začátku normalizace zrušen, jako šéfredaktor. Jakožto výrazná osobnost naší tehdejší výtvarné scény s velkým přehledem o aktuálních tendencích v zahraničí měl velký vliv i na svou sestřenici, budoucí Ságlovu ženu Zorku, a jejího bratra Ivana Martina Jirouse. Padrtův široký okruh zájmů v oblasti moderního českého i světového umění byl formován především dvěma zásadními zahraničními pobyty. Díky pobytu ve Francii roku 1956 se důvěrně seznámil s aktuálními tendencemi západního umění a pobyt v Moskvě roku 1965 vzbudil jeho zájem o ruskou avantgardu a tehdejší neoficiální umění. V šedesátých letech se také stal spoluzakladatelem a jedním z čelních teoretiků skupiny Křižovatka a umělců zabývajících se letteristickými a konstruktivními tendencemi.

Právě díky Jiřímu Padrtovi se na počátku šedesátých let ve *Výtvarné práci* objevilo několik prvních Ságlových fotografií a Jan Ságl se zanedlouho stal stálým fotografem časopisů *Výtvarná práce* a *Výtvarné umění*. To samozřejmě znamenalo, že se ocitl přímo ve středu výtvarného dění u nás, setkával se s většinou našich tehdy činných výtvarných umělců, s mnoha z nich se spřátelil a strávil s nimi „desítky hodin prokecaných v ateliéru". Práce pro dva oficiální časopisy Svazu výtvarných umělců v neposlední řadě znamenala, že Jan Ságl mohl užívat statusu fotografa na volné noze, a tedy se skutečně naplno věnovat fotografii.

Plastici a Primitives

Ze Ságlovy volné tvorby této doby je třeba zmínit především spolupráci s rockovými skupinami The Primitives Group a následně The Plastic People of the Universe. Plastici, z počátku ovlivněni hlavně americkými The Velvet Underground či Frankem Zappou, rádi experimentovali i s vizuální podobou svých vystoupení, kterou pro ně vymýšleli právě Jan a Zorka Ságlovi. Cílem bylo vytvořit všeobjímající psychedelický zážitek nejen pomocí samotné hudby, ale i nejrůznějších dalších zvuků a zvukových efektů, kostýmů, teatrálního líčení, a především celé scény, do níž se počítal také prostor pro diváky i diváci samotní.

Jan Ságl byl zároveň i jakýmsi obrazovým kronikářem těchto dvou hudebních skupin. Od roku 1967 do roku 1976 vzniklo velké množství černobílých fotografií dokumentujících jejich jednotlivá vystoupení od *Fish* a *Bird Feastu*, *Pocty Warholovi* a prvních ještě oficiálních vystoupení PPU až po zakázané koncerty v sedmdesátých letech. Zachycoval ale také život lidí z pozdějšího undergroundu: svatbu Milana Hlavsy s Janou Němcovou, Ivana Martina Jirouse s Julianou Stritzkovou nebo Vánoce u Němcových.

Když tyto Ságlovy fotografie viděl francouzský kritik a teoretik Pierre Restany, který tehdy na pozvání Jiřího Padrty několikrát navštívil Prahu, připomínaly mu Warholovu Factory. „Ptal se mě, jestli znám fotografy z Factory, ale já o tom tehdy nic nevěděl," říká Jan Ságl. Při další návštěvě pak Restany Janu Ságlovi přivezl katalog z výstavy Andyho Warhola v Moderna Museet ve Stockholmu konané na jaře roku 1968. Černobílý katalog obsahuje kromě reprodukcí Warholových ikonických děl (od Campbellovy polévky a lahví Coca-Coly přes portréty slavných osobností až po reprodukce záběrů katastrof) také velmi rozsáhlou kolekci fotografií z Factory (fotografové Billy Name a Stephen Eric Shore). Katalog se stal mezi lidmi kolem Primitives a PPU okamžitě hitem – například na jedné z fotografií k *Bird Feastu* jím listuje Ivan Hajniš a zdá se, že katalog všechny jen utvrzoval v tom neurčitém pocitu, že se svými kolegy ze Západu mají hodně společného.

Jan Ságl vytvořil také několik sérií aranžovaných fotografií Plastiků určených pro propagaci tehdy stále ještě oficiální hudební skupiny na plakátech a dalších materiálech. Všechny tyto snímky zcela odpovídají tehdejší stylizaci PPU silně ovlivněné keltskými rituály, kabalou a dalšími mystickými prvky. Podobné portrétní fotografie jsou v tvorbě Jana Ságla zcela ojedinělé.

Tyto fotografie slavily u fanoušků kapely úspěch dokazuje to drobná příhoda z doby, kdy PPU byli ještě registrováni v Pražském kulturním středisku. Když byly ve vitrínách umístěných u vchodu do sídla střediska v Obecním domě tyto fotografie coby propagační materiál vyvěšeny, vytvořil se před domem takový dav, že se nedalo projít a vyděšení úředníci rozhodli fotografie raději okamžitě stáhnout. Prezentace tak vydržela jen několik hodin od rána do brzkého odpoledne.

Jeden z těchto cyklů vznikl v parku barokního zámku Valeč u Karlových Varů známého sochařskou výzdobou z dílny Matyáše Bernarda Brauna. Právě dochované zbytky někdejší Braunovy vodní kaskády v podobě stylizovaných kroutících se velrybích těl posloužily jako netradiční rámec. Nazí členové PPU s rituálně pomalovanými obličeji pózují na rybích tělech. Toto netradiční spojení spolu s jemným mlžným oparem dodává celému výjevu až snovou atmosféru.

V další sérii fotografií jsou členové skupiny zachyceni v parku břevnovského kláštera v kostýmech, které nosili i během svých vystoupení, v jakýchsi bílých částečně pomalovaných tógách. Vesele se procházejí parkem i s některými svými nástroji jako nějaký zapomenutý bakchantský průvod.

Podobně veselá je i série fotografií v dobových dámských kostýmech nebo v černých koženkových oblecích, které vytvořila Zorka Ságlová pro koncert Pocta Warholovi, na němž Plastic People vystupovali společně s Aktualem v čele s Milanem Knížákem. Jednalo se prý o jakousi nábytkářskou koženku, kterou velmi výhodně nakoupil Ivan Jirous. K výrobě oděvů se však nehodila a kostýmy byly velmi nepohodlné. Členové PPU je proto použili vlastně jen jednou a následně je záměrně zničili.

Vrcholem této části Ságlovy tvorby jsou portrétní fotografie jednotlivých členů skupiny, na nichž jsou v detailu zachyceny jejich tváře. Zvláštní nasvícení dává z temnoty vystupovat pouze některým částem obličeje, zatímco jiné ponechává ve stínu. Detailní zachycení vyjevuje individualitu každého portrétovaného, která je dále podtržena předvedenou grimasou. Fotografie Milana Hlavsy s kouřící cigaretou je zároveň momentkou i dokonale stylizovaným portrétem v duchu klasické malířské tradice.

Tyto portréty vynikají výjimečnou vizuální i technickou kvalitou a můžeme je považovat za jakési vyústění či vrchol Ságlovy černobílé fotografie. Zároveň si ale Jan Ságl právě na těchto snímcích uvědomil, že ho technická kvalita vlastně nezajímá a že je pro něj důležitější specifická narativnost fotografií. Řemeslná dokonalost navíc představuje určitý elitářský prvek, kterému se fotograf, jehož životním přesvědčením se stalo krédo „umění mohou dělat všichni", napříště snažil vyhnout.

Byla to právě tato myšlenka, která manžele Ságlovy velmi záhy dovedla k potřebě zapojit diváka do hry „na vytváření uměleckého díla" a přesvědčit jej, že i on může být umělcem. Tento postoj pak oba reflektovali dle možností svého média. Jan Ságl začal ve svých fotografiích zachycovat to, čemu říká „nalezený land-art", tedy nějaký lidský (zpravidla zemědělský) zásah do krajiny. Dodnes trvá na tom, že „není rozdílu mezi tím, kdo zorá pole ve volné krajině, a tím, kdo vytvoří umělecké dílo či prostor galerie. Vždycky je to stvoření. Ať záměrné, či naprosto nevědomé."

Zorka Ságlová pak i za účasti členů spřízněných rockových skupin realizovala v letech 1969 až 1972 čtyři akce ve volné krajině, které Jan Ságl jedinečným způsobem zdokumentoval ve fotografiích: *Házení míčů do rybníka Bořín*, *Kladení plín u Sudoměře*, *Poctu Obermanovi* a *Poctu Fafejtovi*. Díky těmto fotografiím můžeme ještě dnes cítit atmosféru a nadšení doby, v níž vznikaly. Fotografie byly zamýšleny jako věcný dokument uchovávající nutně dočasný umělecký počin, a přesto mají například noční barevné fotografie z akce *Pocta Obermanovi* tak silný náboj pohanského rituálního zážitku, že z kolekce vystupují jako svéprávné umělecké dílo.

Jednoznačně nejodmítavější reakci tehdejší kritiky však vyvolalo společné vystoupení Ságlových na výstavě ve Špálově galerii v roce 1969, k níž její kurátor Jiří Padrta přizval i další manželskou dvojici, Jiřího a Bělu Kolářovy. Zorka Ságlová převrátila land-artové gesto naruby a přivezla kousek venkovské krajiny do města. Vystavila v galerii seno a balíky slámy a sušené vojtěšky, se kterými mohli návštěvníci libovolně manipulovat. Jan Ságl zde vystavoval již zmiňované portréty členů The Plastic People of the Universe, sice podivné, ale tehdy ještě stále oficiálně koncertující rockové skupiny.

Mnohým návštěvníkům galerie nečekané dobrodružství s příchutí venkova okořeněného psychedelickým rockem učarovalo – dle slov Jana Ságla některým dokonce natolik, že se rozhodli v galerii na seně přespat. Fotografie Jana Ságla zachycují nejen průběh samotné výstavy uvedené koncertem Plastiků, radost mnohých návštěvníků z prohrabování sena a přeskupování balíků suché vojtěšky, ale i nechápavé a místy snad až opovržlivé pohledy davu kolemjdoucích, kteří dění uvnitř galerie sledují zpoza obrovských oken z bezpečí rušné ulice. Jan Ságl k tomu dodává: „Vypadáme jako v akváriu. Ale kdo skutečně žil v akváriu? My uvnitř Špálovky, nebo oni tam venku?"

S touto výstavou souvisí ještě jedna série fotografií, které byly pořízeny při její likvidaci – vypůjčené balíky bylo nutno vrátit na pole. Vznikl tak vlastně další portrétní cyklus členů The Plastic People of the Universe. Je plný nevázané radosti z klukovského dovádění na stohu slámy, ale také přímo bytostným ztělesněním bezstarostnosti a sebevědomé svobody letních dní. Plastici nonšalantně sedí na samém vrcholu stohu a tváří se jako vládci právě dobyté pevnosti, které už nemůže nic ohrozit.

Domácí ostrov svobody

Všechny tyto události, a především politický vývoj přelomu šedesátých a sedmdesátých let i nastupující doba normalizace znamenaly pro Ságlovy zlom a vynucený odchod ze stále více oklešťovaného veřejného kulturního života do relativní svobody svého domova. Plánovaná fotografická monografie Jana Ságla už nevyšla, stejně jako několik monografií dalších umělců, které měl Jan Ságl opatřit obrazovou částí.

Protože o vystavování, nebo dokonce prodeji děl Zorky Ságlové v té době nemohlo být ani řeči, veškerá tíha starosti o hmotné potřeby rodiny ležela na Janu Ságlovi. Ten dodává: „Když na začátku sedmdesátých let zavřeli *Výtvarnou práci*, všechny dobrý lopaty už byly obsazený." Opět pomohla náhoda a setkání se starým přítelem. Jan Ságl mohl začít pracovat ve vydavatelství ČTK Pressfoto, kde zůstal vlastně až do jeho zániku v devadesátých letech. Pracoval především na fotografiích českých měst, které byly určeny na pohlednice. Práce to nebyla nijak zvlášť zajímavá, ale vyžadovala dokonalé řemeslné dovednosti a vybroušení profesionálních schopností, takže pro Jana Ságla to byla především příležitost učit se.

Jedním ze zásadních momentů přitom bylo to, že se pohlednice fotily barevně, a tak se Jan Ságl mohl naučit v té době pro něj jinak těžko dostupnou barevnou fotografii dokonale ovládat. „Od prvních fotek vyvolávaných v koupelně v talířích jsem pociťoval zklamání, že to, co jsem viděl barevně, leze jaksi ošizené o složku, která pro mne byla podstatná," vzpomíná.

Tento typ focení měl také mnohá „specifika" určovaná požadavky oficiálních míst. Na fotografiích se například nesměl objevit kostel, naopak zalidnění ulic bylo žádoucí. Aby to bylo za všech okolností zajištěno, cestovaly s Janem Ságlem také jeho žena Zorka a dcera Alenka, které s sebou vždy vezly i kufr plný oblečení – tak se na každém záběru mohly objevit v roli někoho jiného.

Jeden ze Ságlových nejzajímavějších cyklů z roku 1975 *Vlaštovky* však vznikal ještě černobíle. Když na podzim onoho roku na chalupě v Křížově pod Blaníkem viděl, jak se na pěti drátech elektrického vedení houfují před odletem *vlaštovky*, připadaly mu jako živé noty usazující se na notové osnově. Ta zarážející podoba Jana Ságla zaujala, a tak během dvou dnů vznikla série fotografií zachycujících četné varianty této oživlé partitury, kterou záhy nabídl k zhudebnění skupině PPU. V realizaci jim však zabránily perzekuce tehdejšího režimu. Nelze proto přehlédnout ani druhou polohu, kterou v sobě snad mimoděk *Vlaštovky* obsahují: ztělesnění svobody, která se může rozletět do světa navzdory přísně střeženým hranicím a ubíjející realitě doby normalizace.

Nakonec se *Vlaštovky* dočkaly svého zhudebnění až o mnoho let později. Ujala se ho tehdy ještě studentka Hudebního gymnázia hlavního města Prahy, Eva Kerlická, která se kromě klasické hudby zajímá také o hudbu konkrétní či moderní hudbu na pomezí médií. *Vlaštovky* byly prvně veřejně provedeny na vernisáži Ságlovy výstavy *Art Cult* ve Vídni v roce 2001.

Krajina jako záznam o člověku

V sedmdesátých letech se Jan Ságl začal věnovat také prvním velkým cyklům krajin jak z Čech, tak také ze Slovenska a Polska. O svém „krajinářství" ale sám říká: „Kromě dětství mě nikdy nezajímala příroda." Naopak ho vždy zajímaly lidské zásahy do krajiny, stopy, které v ní člověk zanechal. Je přitom naprosto lhostejné, jde-li o zásah staletími prověřené a k přírodě šetrné kultivace či o systém hospodaření, který krajinu devastuje. Sám se naopak podivuje, že se i velmi necitlivé zásahy člověka „v krajině chovají tak esteticky". Jisté ekologické či společenské varování je sice přítomno, ale zdaleka není hlavním tématem těchto obrazů. Je spíše jednou ze součástí nepřímo vyprávěného příběhu. Ale s tím vyprávěním musíme být opatrní – jak říká Jan Ságl: „To jsou jenom otázky – i pro mě. A smysl to má jedině, když je nad tím člověk sám udivený."

Průřez Ságlovým pohledem na krajinu a zároveň jeho shrnutím je kniha, která byla původně připravována v Odeonu na konci osmdesátých let, ale nakonec byla vydána až v roce 1995 nakladatelstvím Kant. Žulové monumenty na pobřeží v Ploumanachu vytvořené přirozeným působením mořské vody vedle neolitických menhirů v Carnacu a jejich kulturně-historic-kého kontextu, člověka přesahující poušť či širé moře proti úhledným řádkům právě sklizeného pole nebo kvetoucí levandule. Na závěr fotografie políčka vydobytého na poušti na okraji horské oázy v tuniské Tamerze. Zvítězí nad lidským snažením nakonec zase poušť? „Já to vím," říká Jan Ságl, „já jsem tam byl další rok znovu a to pole už tam nebylo."

Na těchto fotografiích se pak krajina většinou neobjevuje v obvyklém „celistvém" zobrazení. Často jde jen o výseky kra-jiny, které postrádají určující horizont – nebo je naopak horizont položen velmi nízko a atmosférické děje tu hrají důležitou úlohu. Tyto výseky jsou navíc velmi často výrazně geometricky členěny, takže někdy vzniká dojem až abstraktního obrazu, ovšem jde vždy pouze o zachycení všudypřítomných a často banálních zásahů člověka do krajiny, jimiž si usnadňujeme její obhospodařování. Stále svébytnější roli hraje barva, která se přitom také stále výrazněji prosazuje.

Kolem roku 1981 začal Jan Ságl pracovat s Cibachromem. Cibachrom nebo také Ilfochrom je fotografický proces „pozitiv-pozitiv" určený pro reprodukci diapozitivů, zjednodušeně je možno říct, že jde vlastně o inverzní fotografický papír, na který se dá zvětšovat z diapozitivů. Vyvinula jej v šedesátých letech švýcarská společnost Ciba Geigy; později byla tech-nologie odkoupena firmou Ilford a přejmenována. Největší výhodou Cibachromu je jeho extrémní barevná stálost – údajně nejdelší mezi používanými technikami reprodukce barevné fotografie. V důsledku technických omezení se však alespoň u nás Cibachromy příliš nerozšířily ani mezi profesionálními fotografy, což ovšem zase přispívá k jejich sběratelské atraktivi-tě. „Mělo to své limity, takže to u nás dělalo jen asi pět lidí. Mně se na tom taky nelíbilo nic, ale byl to jediný způsob, jak převést diapozitivy[1] a vytvořit barevné fotografie tak, aby vydržely," vysvětluje Jan Ságl.

Jedním ze zmíněných omezení byl fakt, že Cibachromy poskytovaly pouze jediný kontrast, – později nabízený kontrast nižší byl téměř nepoužitelný. Další výrazné omezení spočívalo v zpracování diapozitivů. U nás se jím zabývaly jen asi dvě laboratoře. „Já jsem si nechával fotky vyvolávat v laboratoři v Liberci. Pan Ovsík se mi hrozně snažil vyjít vstříc, ale z deseti fotek byly čtyři dobré, tři ucházející a zbytek nestál za nic. Tak jsme se o tom pořád dohadovali, až mi jednou pan Ovsík dal pár papírů a trochu chemikálií a řekl, tak to zkuste". Od té doby až do příchodu digitálního tisku jsem si Cibachromy dělal sám."

Barevné omezení této techniky má za následek zvláštní teplé a měkké ladění Cibachromů, které tak získávají půvabnou nostalgickou atmosféru a svébytný estetický náboj. Zkrátka, nad čím si autor v době vzniku fotografií tak zoufal, nad tím dnes nezaujatý divák nejvíc jásá. Například první fotografie pro knihu *A co Paříž? Jaká byla?* jsou v původním provedení na Cibachromu zcela jedinečné.

Další unikátní kapitolou v díle Jana Ságla, a to jak v českém, tak světovém měřítku, je série Polachromů. V tomto případě jde o speciální techniku fotografického filmu vyvinutou společností Polaroid v první polovině osmdesátých let. Zástupci Polaroidu, kteří znali Ságlovy fotografie krajiny, jej tehdy přímo oslovili s nabídkou, aby vyzkoušel tuto novou technologii. Jejím největším přínosem bylo, že fotografie pořízené na tento film bylo možné okamžitě vyvolat v přiloženém ručním strojku zvaném „autoprocesor" během asi pěti minut.[2] Technologie tak mohla nalézt využití v případech, kdy bylo potřeba mít pořízené snímky ihned k dispozici.

Daní za možnost rychlého zpracování byla ale velmi omezená barevná škála takto pořízených fotografií. Základem byla vlastně černobílá fotografie, přes kterou se v pravidelném opakování táhly řádky citlivé vždy k jedné ze tří barev (červené, modré a žluté). Výsledek pak při pohledu velmi zblízka připomíná zrnící monitor staré televize. „Chovalo se to úplně jinak než běžný kinofilm. Půl roku jsem se s tím jenom učil zacházet. Mělo to největší citlivost k červené, takže ji to všude vytahovalo," doplňuje Jan Ságl.

Přes všechny počáteční obtíže vznikl pozoruhodný cyklus fotografií zachycujících především okolí chalupy manželů Ságlových v Křížově pod Blaníkem. Fotografie pořízené touto technikou jsou na první pohled rozpoznatelné svou charakteristickou potemnělostí a velmi úspornou barevností rozprostřenou jako mlžný opar v podobě drobných barevných zrníček přes celou plochu. Barevné ladění často tíhne k růžové, či přímo červené právě díky již zmíněné extrémní citlivosti k červené barvě. Avšak právě díky těmto nezvyklým efektům získávají i důvěrně známé výjevy každodenní reality českého venkova neobyčejnou, až snovou atmosféru.

Celý cyklus později společnost Polaroid odkoupila do své sbírky. „Na výstavách Polaroid sbírky jsem vždycky jediný fotograf pracující s Polachromem. Bohužel si na mě ale pokaždé vzpomenou, až když už mají hotový katalog, takže v katalogu nikdy nejsem," stěžuje si s úsměvem Jan Ságl.

V roce 1984 fotograf všechny své zkušenosti se zachycením krajiny konečně zúročuje i ve dvou oficiálních knižních zakázkách: *Jihočeská krajina* a *Severozápadní Čechy.*

Jihočeská krajina je soubor fotografií pořízených na různých místech jižních Čech během jednoho roku a řazených tak, že je možné vysledovat proměny krajiny během ročních období. Převládají pohledy do široké krajiny nezřídka bez zjevného vyústění v dominantním krajinném prvku, často však se zřetelnou stopou zemědělských prací typických právě jen pro určité roční období. Jak vzpomíná Jan Ságl, v redakci Pressfota z jeho celoroční práce tehdy nadšením nepřekypovali. Šlo o velmi žádanou a prestižní zakázku, která nedopadla tak úplně dle představ zadavatelů. Naštěstí se v té době otevírala

nová knižní redakce Pressfota v čele s bývalým šéfredaktorem Odeonu ze šedesátých let Janem Řezáčem (později jeho zásluhou vyšla i kniha *A co Paříž? Jaká byla?*), a tak díky němu a Jiřímu Brikciusovi, který zakázku Janu Ságlovi svěřil, mohla kniha v netypicky vzdušné typografii Oldřicha Hlavsy skutečně vyjít.

Součástí zakázky byl i požadavek na užití velkoformátové fotografie. Po celou dobu práce si však Jan Ságl uvědomoval přítomnost mnoha prvků, které se pro něj stávaly čím dál zajímavějšími, ale musel je ponechat bez povšimnutí, protože je požadovanou technikou nebylo možné zachytit. Hned po skončení práce na fotografiích pro knihu se na tato místa vracel, aby je zachytil svým vlastním způsobem na kinofilm. Sám pak tuto práci hodnotí jako začátek svého obrácení k detailu. Z těchto záběrů také vzešly první příspěvky do knihy volných fotografií *Krajina*, která nakonec vyšla v nakladatelství KANT až v roce 1995.

Již zmíněná kniha *Severozápadní Čechy* byla vydána v nakladatelství Panorama jako další ze svazků řady oblastních průvodců, jejichž zaměření udává podtitul *Historie, památky, příroda*. Kniha je vystavěna jako jakési objemné obrazové album doplněné dosti podrobnými výkladovými texty, které se vážou k jednotlivým fotografiím. Z největší části jde přitom o fotografie architektury, technických a uměleckých památek či drobných uměleckých předmětů. Jen některé jsou realizovány v barvě, většina zůstává černobílá. U těchto fotografií je přitom patrný důraz na co nejobjektivnější dokumentaci a popisnost. Volnější přístup je patrný především na fotografiích krajiny, z nichž některé byly pořízeny dřevěnou velkoformátovou komorou. Získávají tak zasněný až melancholický nádech, který je výrazně odlišuje od většiny ostatních Ságlových prací.

A co Paříž?

Zcela výjimečnou je kniha *A co Paříž? Jaká byla?*, a to nejen svou dodnes působivou atmosférou, ale především okolnostmi svého vzniku. Byla vydána v nakladatelství Pressfoto v roce 1987, tedy ještě v době, kdy cesty na západ od našich hranic byly pro všechny exotickým dobrodružstvím. Navíc, když Jan Ságl tuto příležitost dostal, byla mu s ní díky Janu Řezáčovi dána také tehdy naprosto nevídaná svoboda, aby sám vybral a seřadil svůj obrazový materiál, který pak Jaroslav Kořán doplnil drobnými citacemi a krátkými úryvky textů od několika desítek autorů. Vznikl tak velmi působivý záznam života a jakéhosi všudypřítomného espritu tohoto města v první polovině osmdesátých let.

Právě dobovost je, myslím, jedním z tolika působivých rysů této knihy. Na fotografiích se totiž zpravidla neobjevují ty nejosvědčenější historické monumenty, ale především tehdy nově dokončené moderní dominanty Paříže – které se dnes už pro nás staly také klasickými – jako je Centre Georges Pompidou nebo nové Les Halles. Zdá se, že častým námětem těchto fotografií je způsob, jakým město (a především jeho obyvatelé) tyto stavby, představující nový koncept kulturních institucí a urbanismu vůbec, přijalo a začlenilo do svého každodenního života. Často jsou to prchavé okamžiky náhodných setkání, odlesky a odrazy, které jakoby propojovaly staré s novým, skutečné s iluzí či snem. Zcela svébytnou úlohu opět hraje barva.

Fotografie přitom nevznikly najednou, ale postupně během několika cest mezi léty 1982 a 1986, takže Jan Ságl měl čas vstřebat atmosféru tohoto města a nechat ji patřičně vyznít. „O tom je Paříž. To je knížka o svobodě. Proto se jí těch 30 tisíc výtisků prodalo," shrnuje úspěch knihy.

Spolu s Otakarem Jiránkem (s nímž v té době pracoval i na fotografiích z porevolučních událostí, které pak společně i podepisovali) připravil Jan Ságl obrazový materiál pro ještě jednu knihu o Paříži. Jedná se ale o velmi tradiční zachycení těch nejznámějších dominant francouzské metropole. Knihu připravil v roce 1989 Slovart pod názvem *Meine Traumstadt Paris* pro německé vydavatelství Gondrom.

Z Francie si Jan Ságl přivezl dostatek materiálu ještě na další dvě knihy o Paříži a také Bretani, které už v devadesátých letech bohužel nevyšly. Podobně dopadl i další velmi zajímavý projekt z této doby. Byla jím kniha mapující dějiny současného umění do roku 1990 prostřednictvím jakési virtuální prohlídky pařížského Centre Georges Pompidou zdokumentované na fotografiích z jeho stálé expozice. Texty měla připravit Alena Nádvorníková. Než však k realizaci došlo, nakladatelství Odeon v nové porevoluční situaci zkrachovalo. „Muselo to do šuplíku, i když už bylo všechno připravené a díky Zorce, která uměla dobře francouzsky, jsme měli vyjednaný copyright za neskutečných podmínek – jen za pět výtisků knihy," dodává Jan Ságl.

Rokem 1982 a prvním pobytem v Paříži také začíná práce na dalším pro Jana Ságla zcela zásadním cyklu, který fotograf rozvíjí až do současnosti a jenž pro sebe nazývá *Galerie a katedrály*. Zachycuje v něm chrámy umění i náboženství, prostředí muzeí, galerií, známých monumentů, ale i běžného kulturního a sociálního života ve městě. Jde však o jiný druh fotografování umění, než jakým se zabýval v šedesátých letech, když fotil pro *Výtvarnou práci*. Tehdy šlo o co nejobjektivnější a nejjednoznačnější dokumentaci výtvarného díla, zatímco v tomto cyklu se jedná o vlastní interpretaci a vyzdvižení určitých často společných rysů.

Kromě knihy *A co Paříž? Jaká byla?* se Jan Ságl dále zabývá tímto tématem v knize vydané nakladatelstvím Kant v roce 2002, která nese příhodný název *Art Cult*. Jde tu však o vytváření kulturního prostředí v mnohem širším kontextu, než by se mohlo na první pohled zdát, a to přesně v duchu stále následované myšlenky, že umění můžeme tvořit všichni. Jan Ságl to shrnuje takto: „Jde mi o snahu člověka přiblížit se bohům procesem tvoření v přírodě, architektuře a umění." A tak se tu postupně vedle sebe objevují záběry výseků krajiny od té téměř divoké přes krajinu stále lépe kultivovanou člověkem a jeho zemědělskou činností – až se dostaneme ke krajině už zcela uměle vytvořené, krajině městské se sakrálními prostory, galeriemi, muzei, kavárnami. „Je to příběh od stvoření k naklonování," říká sám Jan Ságl v úvodním rozhovoru.

Dosud nejuceleněší přehled tvorby Jana Ságla představuje „čtvereček" z edice neokázalých monografií českých fotografů vydávané nakladatelstvím Torst. Kniha s názvem *Jan Ságl* vyšla v roce 2009 a kromě průřezu fotografickým dílem od šedesátých let obsahuje i první ucelené zhodnocení Ságlovy práce z pera Magdaleny Juříkové. Výběr prezentovaných prací, nutně omezený rozměrem knihy, je rozdělen do jednotlivých kapitol dle místa vzniku. Získáváme tak přehled o nejoblíbenějších destinacích Jana Ságla, jako jsou Francie (Provence, Bretaň, Paříž), Španělsko – především Kanárské ostrovy – Německo, Tunisko, Řecko či Itálie.

Svět se otevírá

Jan Ságl od roku 1989, kdy se mu hranice do Evropy otevřely, začal velmi záhy a velmi intenzivně pracovat pro nejrůznější zahraniční časopisy a noviny zvučných jmen jako *National Geographic, Geo, Smithsonian, Gault Millau, Zeit Magazin* či *The New York Times*. Dá se říci, že v rychlém rozjezdu ihned po otevření hranic pomohly Janu Ságlovi dvě okolnosti. Ještě před rokem 1989 o jeho zastupování projevilo zájem několik evropských agentur. Byla to například italská agentura Franca Speranza či nově založená pařížská agentura pod jménem zakladatelky Rosemary Wheeler a především Rakušanka Regina Anzenberger. Díky zastoupení u těchto agentur mohl Jan Ságl získávat zajímavé zakázky z celého světa. Zároveň také díky osobním kontaktům a výstavám v zahraničí mohl svou volnou tvorbu nabízet světovým galeriím, a tak můžeme jeho fotografie nalézt ve sbírkách Bibliothèque nationale de France v Paříži, Museum of Fine Arts v Houstonu či v londýnském The Victoria and Albert Museum.

Druhou okolností, která Janu Ságlovi pomohla ihned se etablovat na světové scéně, byly právě události z listopadu 1989 a bezprostřední dění kolem pádu komunismu a budování nového demokratického státu, o které měl zahraniční tisk enormní zájem. Najednou se věci uvedly do pohybu a právě tento překotný vývoj událostí po 17. listopadu Jan Ságl nadšeně a vyčerpávajícím způsobem zachycoval: „Tehdy se ještě nedalo jezdit ven bez doložky, tak jsem s tím, co jsem nafotil, jezdil každý druhý, třetí den do Znojma. Bratr Reginy Anzenberger a jeho spolužáci z gymplu tam z Rakouska jezdili a vozili to ven." Několik těchto fotografií se pak objevilo i na autorské výstavě v Pražském domě fotografie počátkem devadesátých let.

I díky těmto fotografiím pak měl Jan Ságl dveře do světových magazínů otevřené. „Začátek devadesátých let, to bylo úplně úžasné období. Časopisů bylo dost, takže bylo hodně zakázek. A všechno bylo možné. Když bylo třeba něco vyfotit, nehledělo se na výdaje ani na čas strávený na zakázce," vzpomíná na toto období Jan Ságl. Jednu z prvních zakázek navíc realizoval pro americký populárně-vědecký časopis Smithsonian. Byla to reportáž o Američanech žijících na počátku devadesátých let v Praze, kterou Jan Ságl doprovodil stylizovanými portréty zpovídaných v prostředí, které si sami vybrali jako své oblíbené místo v Praze. „Mít fotku ve Smithsonian, to bylo něco. Regina Anzenberger mi tehdy říkala: ,Teď se ti všechno otevírá!'"

Jednu ze zakázek, na které nejraději vzpomíná, fotil Jan Ságl pro jeden z nejvlivnějších gurmánských časopisů věnující se hodnocení restaurací, *Gault Millau*, v roce 1991. Poté, co jeden z obávaných kritiků tohoto časopisu, cestující samozřejmě inkognito, vybral dle svého názoru sedm nejlepších restaurací na bretaňském pobřeží, bylo úkolem Jana Ságla takto vyznamenaná místa nafotit. Pro člověka ze země, kde teprve nedávno skončilo dlouhé období komunistické šedi, neslo setkání s kulinářskou aristokracií auru zázraku: „V jednom krásném hotelu u jezera si na nás chtěli vynahradit, že kritika, který cestoval nazapřenou, asi ubytovali v ještě nezrekonstruované části hotelu." A tak Ságlovy ubytovali v nejlepším pokoji, uspořádali pro ně „kulinářský koncert" a ráno jim majitelka hotelu osobně přinesla snídani až do postele. „A když jsme ráno vykoukli z okna, viděli jsme pokojskou, jak drhne naše staré ,řemeslnické' auto zaparkované mezi všemi těmi limuzínami," směje se ještě dnes Jan Ságl.

Kromě mnoha dalších časopiseckých zakázek mohl fotograf v roce 2000 začít pracovat na jednom větším projektu pro město Regensburg, které si na doporučení Jana Mlčocha vybralo právě jeho o generaci starší, původem rakouskou fotografku žijící ve Spojených státech, Inge Morath, aby zachytili jejich město „pohledem zvenku", což je také podtitul výstavy a knihy, která z těchto fotografií vznikla. Ságlovy fotografie doprovodili textem Barbara Krohn a Pavel Liška. Jan Ságl s podobnou lehkostí jako v případě knihy *A co Paříž? Jaká byla?* zaznamenává prchavé okamžiky každodenního života tohoto města, stejně jako jeho historické dominanty. Jde o výseky reality, které si pohrávají s geometrizujícími detaily, zajímavými kolážemi barev a dvojznačnými odrazy předmětů a lidí na skleněných plochách. Fotografie měly v Regensburgu velký úspěch a město nakonec celý soubor zakoupilo do sbírky místního muzea.

„Už dělám jen, co chci"

V roce 1996 žena Jana Ságla, Zorka Ságlová, onemocněla rakovinou. „To bylo drsný. Sice jsme pořád dál cestovali a nepřipouštěli si to, ale bylo to pořád někde v pozadí," vzpomíná Jan Ságl. Zorka Ságlová zemřela v roce 2003 a Jan Ságl od té doby mnohé přehodnotil. „Zhruba v té době jsem přestal se zakázkami, protože jsem ztratil tu zodpovědnost se o někoho starat. Od té doby jsem udělal velkou spoustu fotek a tím se to výrazně někam posunulo." Jan Ságl se však i nyní stále nejvíc věnuje Francii, tedy hlavně Bretani a Paříži. „Je to relativně blízko a jsem schopen pochopit, o co tam jde. Exotika mě neláká," dodává.

Jan Ságl se teď naplno věnuje volné fotografii. Využívá při tom techniku digitální fotografie a s nadšením sobě vlastním využívá její dosud nevídané technické možnosti: „Fotografie je výběr. Vybíráte nejdřív motiv, pak techniku, která vám ho umožní zachytit, a vždycky je to nějak omezené. Ale digitální fotografie nemá omezení. Pro toho, kdo ví, co chce, je to úžasný, ale člověk se v tom taky může utopit. Já jsem měl to štěstí, že jsem před tím dělal barvu klasickou technikou tak dlouho, že toho nezneužívám." Tento přístup nejlépe ukázala výstava Starénové uskutečněná v Praze a Brně v roce 2007, kde byly představeny nejen nové fotografie pořízené a tištěné digitálně, ale také starší fotografie z osmdesátých let, které mohl Jan Ságl digitálním tiskem konečně dotáhnout do podoby, v jaké je vlastně viděl od začátku, aniž by vzhledem k technickým omezením musel dělat jakékoliv kompromisy.

Zdá se, že Jan Ságl použitím digitální technologie udělal poslední krůček ke svobodě, po jaké celý život toužil. Nesvázaný zadáními zakázek, s možností svobodně cestovat přes hranice a s nebývale širokými technickými možnostmi fotografie teď naplno užívá opravdové volnosti.

Lenka Bučilová

1) Profesionálním materiálem se od šedesátých let stal diapozitiv, zatímco barevný negativ byl záležitostí amatérskou. Reprodukce obrazů a fotografie pro knihy a časopisy se zpracovávaly z diapozitivů. Jejich zásadní výhodou je možnost okamžitě posoudit již finální „pozitivní" verzi zachyceného obrazu, což u fotografického negativu až do přenesení na fotografický papír není možné.
2) U běžného kinofilmu trval proces vyvolání, který mohl proběhnout pouze v laboratoři, nejméně dvě hodiny.

JAN SÁGL

It all started in Humpolec

In the late fifties and early sixties, Jan Ságl applied twice to FAMU. The second time was still during his mandatory military service, and he remembers that he, his later wife Zorka and her brother Ivan Martin Jirous celebrated so much that he nearly overslept and missed his entrance exam. Although he was accepted to the newly established photography department, Jan wanted to study cinematography, and so he turned down the offer, arguing, "I already know how to photograph". This attitude would remain with him – always a bit of the autodidact, in good company and usually at the center of attention, but also a bit off to the side and preferring to be alone. He and his wife Zorka created their own world on the basis of shared attitudes and interests and a similar way of seeing things.

Jan Ságl received his first camera when he was eight years old. His first roll of film documented a mushroom-hunting expedition with his brother and sister. Having thus apparently exhausted his interest in family photography, he from now on was interested in photography more as a tool for "exploring or conveying something". Over time, he learned how to use a camera. Books and other sources of theoretical information were few and far in 1950s Humpolec, Jan's hometown. Nevertheless, there was a photography club in town. Here, he met Ivan Martin Jirous, and together they went on to "invent surrealism". In their shared enchantment, they were a bit surprised to discover that they weren't exactly the first to come up with this idea – that in fact the world had been working with similar approaches for several decades. Unfortunately, not much later Jan destroyed all of these very early works himself.

Despite this in his words "desperate path of trial and error to the point of collapse", he admits that it is good to be self-taught; that "you realize things you might never realize if someone lays it all out for you".

In the late 1950s, Jan began studying mechanical engineering at Czech Technical University (ČVUT), but he didn't stick with this field for very long, and left after passing his first-year exams. At the time, he often flew a glider, and so he decided that he would make "either planes or cameras". Several years later, this wish came true when he and a mechanic friend really did build two large-format cameras. This was in the seventies, when the availability and selection of photographic equipment in our country was desperately poor. Jan was still photographing with these cameras in the eighties, when similar factory-made cameras had become available. Unfortunately, neither of these cameras has survived. After abandoning large-format photography, Jan – apparently in order to mark his departure from this type of photography in the same way that he had destroyed his surrealist works several decades earlier – decided to sell both cameras.

In terms of his choice of photographic equipment, Jan Ságl's 1972 series *Home Search* represents a unique undertaking. The series was made using a large-format camera purchased at a second-hand store and otherwise used only for a few photographs in his book *Northwest Bohemia*. After Zorka was invited to exhibit at the Biennale de Paris, the police rang the doorbell at the Ságls' studio-and-apartment-in-one in the attic of a Vinohrady apartment building, and vehemently demanded to be let in. "I didn't want to let them in. I insisted on seeing their warrant, and told them to slip it under the door," Jan remembers. Surprisingly, the Ságls' stubborn insistence on their rights worked, and the police eventually left empty-handed. The experience was reflected in the series of photographs taken over the next week using the long and drawn-out method of large-format photography. The monumental

and nostalgic nature of the photographs eternalizes the banal scene of a private flat as a home that, during that era, you could lose any moment. The long exposure time and the photographs' "frozen time" precisely reflect that moment of wistfulness when we realize the importance of things we tend to forget in the everyday rush of life, the foundation they provide, and their role as symbols of our ties to family and friends.

But let us return to Ságl's beginnings in Prague. A watershed moment in Jan Ságl's life was his meeting Jiří Padrta, an art theorist and critic 13 years his senior who had been working at *Výtvarná práce* magazine since the mid-1950s – first as contributing editor and later, before the magazine was shut down with the onset of normalization, as editor-in-chief. As an important figure on the era's art scene with a broad overview of foreign trends, he had a lot of influence on his cousin and Jan's future wife, Zorka, and her brother Ivan Martin Jirous. His wide range of interests in the field of modern Czech and international art had been formed primarily by two important foreign sojourns: in France in 1956, when he intimately familiarized himself with the latest trends in Western art, and a visit to Moscow in 1965 that awakened his interest in the Russian avant-garde and contemporary unofficial art. In the 1960s, he was a co-founder and leading theorist of the Křižovatka (Crossroads) group of artists working with Lettrist and Constructivist tendencies.

Thanks to Jiří Padrta, in the early sixties several of Jan Ságl's first photographs appeared in *Výtvarné práce*, and soon thereafter Ságl became a permanent contributor for *Výtvarná práce* and *Výtvarné umění* magazines. This meant, of course, that he found himself at the center of the country's art world and met most of the era's active artists, making friends with many of them and spending "tens dozens talking in the studio" with them. Last but not least, working for the two official magazines of the Union of Fine Artists meant that Ságl enjoyed the official status of freelance photographer and could devote himself fully to photography.

Plastics and Primitives

Especially worth mentioning from Ságl's work at the time is his collaboration with two rock bands: first The Primitives Group and subsequently The Plastic People of the Universe. The "Plastics", whose original main influences were the Velvet Underground and Frank Zappa, liked to experiment not only musically, but also with the visual form of their performances, which was designed by none other than Jan and Zorka Ságl. Their goal was an all-encompassing psychedelic experience not only through music, but also through various sounds and sound effects, costumes, theatrical make-up, and in particular the stage set, which in their view included the entire auditorium and even the audience.

At the same time, Jan Ságl was something like the two bands' visual chronicler. From 1967 to 1976, he took a great number of black-and-white photographs documenting their many performances, from the Fish Feast and Bird Feast, Homage to Warhol, and the Plastics' first, still official, performances all the way to the illegal concerts of the 1970s. But he also recorded the lives of people associated with the later underground: Milan Hlavsa's wedding with Jana Němcová, Ivan Martin Jirous's wedding with Juliana Stritzková, and Christmas at the Němec household, to name a few events.

Upon seeing these photographs, French critic and theorist Pierre Restany – thanks to Jiří Padrta's invitations a frequent visitor to Prague – said that they reminded him of Warhol's Factory. "He asked me if I knew the photographers from the Factory, but I didn't know anything about it at the time," says Ságl. On his next visit, Restany brought Ságl a catalogue from Andy Warhol's spring 1968 exhibition at Stockholm's Moderna Museet. The black-and-white catalogue includes not only reproductions of Warhol's iconic works (his Campbells' soup cans, Coca-Cola bottles, portraits of famous people, and reproductions of disaster images), but also an extensive collection of photographs from the Factory by photographers Billy Name and Stephen Eric Shore. The catalogue was an immediate hit among the people around the Primitives and Plastics – for instance, Ivan Hajniš can be seen leafing through it in a photograph from the Bird Feast. The catalogue would seem to have confirmed their vague sense that they had a lot in common with their colleagues in the West.

Jan Ságl also created several series of arranged photographs of the Plastics in order to promote their still official band on posters and other materials. All these photographs fully reflect the Plastics' style at the time, which was heavily influenced by Celtic rituals, the Kabala and other mystical elements. Similar portrait photographs are rare in Ságl's work.

The success these photographs enjoyed among the bands' fan base is documented by a minor incident that occurred when the Plastic People of the Universe were still registered with the Prague Cultural Center. After the photographs were hung as promotional material in the display cases near the entrance to the center's headquarters in the Municipal Building, they attracted such a large crowd that it became impossible to pass and the horrified officials decided to immediately take them down. The poster was thus visible for just a few hours – from morning until early afternoon.

One such series of photographs was taken in the park of the baroque chateau in Valeč near Karlovy Vary, best known for its sculptural decoration by Matthias Bernard Braun. Here, the surviving remnants of a former water fountain in the shape of stylized twisting whale bodies served as an unconventional backdrop, with the naked members of the Plastic People, faces covered in ritual paintings, posing on the fish bodies. This unconventional arrangement, together with the delicate foggy mist, lends the scene an almost dreamlike atmosphere.

Yet another series of photographs captures the band members in the park at Břevnov Monastery, dressed in costumes that they wore during their performances – something resembling white, partially painted-on togas. The musicians cheerfully walk through the park with some of their instruments like a forgotten bacchanalian procession.

Equally joyful is the series of photographs in women's period clothing or in the black leather outfits created by Zorka Ságlová for the Homage to Warhol concert, at which the Plastic People appeared with Milan Knížák's Aktual. The fabric – which was apparently some kind of furniture leather that Ivan Jirous had bought at a discount – was not suited for making clothing. The outfits were extremely uncomfortable, and so the band members used them only once, after which they deliberately destroyed them.

The high point of this stage in Ságl's career is his series of portraits of the band members' faces. The unusual lighting causes only certain parts of their faces to emerge from the darkness while others parts remain in the shadows. Shot in

close-up, the pictures depict each subject's individual nature, further underscored by their particular facial expressions. The photo of Milan Hlavsa with a smoking cigarette is both a snapshot and a perfectly stylized portrait in the spirit of traditional painting.

The photographs stand out for their exceptional visual and technical quality, and can be considered the climax or zenith of Ságl's black-and-white photography. At the same time, however, these photographs caused Ságl to realize that he wasn't really interested in this quality – that he was much more interested in the photographs' specific narrative characteristics. In addition, such perfect craftsmanship was something of an elitist element that Ságl, who firmly believed in the motto "anyone can make art", tried to avoid in the future.

It was precisely this idea that soon led the Ságls to feel the need to involve audiences into the game of "creating a work of art", and to convince them that they could be artists, too. Jan and Zorka reflected this attitude in their works as best as their medium allowed. Jan began to photograph what he called "found land-art" – some kind of human (generally agricultural) impact on the landscape. To this day, he insists that "there is no difference between a person who ploughs a field in the countryside and a person who creates a work of art or shapes a gallery space. It is all creation, whether deliberate or completely unconscious."

For her part, from 1969 to 1972 Zorka Ságlová worked with the members of affiliated rock bands to create four happenings in the open countryside that Jan Ságl documented in unique photographs: *Throwing Balls into Bořín Pond*, *Laying Napkins near Sudoměř*, *Homage to Oberman*, and *Homage to Fafejta*. Thanks to these photographs, we can get a feel for the era's atmosphere and enthusiasm. They were intended as an objective documentation aimed at preserving an art from that was temporary by nature, and yet some of them – for instance the nighttime color photographs from *Homage to Oberman* – possess such a strong charge of pagan ritual that they excel as works of art in their own right.

The clearest rejection on the part of critics at that time came in response to the Ságls' joint appearance at the Špála Gallery in 1969, to which curator Jiří Padrta had invited another married couple, Jiří and Běla Kolář. Zorka Ságlová turned the concept of land-art upside down and brought a piece of rural landscape into the city by exhibiting hay, straw bales, and dried alfalfa that gallery visitors could touch and move around as they liked. Jan Ságl exhibited his portraits of the Plastic People of the Universe – a strange but still officially performing rock group.

Many gallery visitors were entranced by the unexpected adventure through the countryside with a sprinkling of psychedelic rock. According to Jan Ságl, some were so bewitched that they decided to sleep on the hay in the gallery. His photographs capture not only the course of the exhibition (which opened with a concert by the Plastics) and the joy many visitors felt from digging through the hay and rearranging the bales of dried alfalfa, but also the uncomprehending and sometimes even contemptuous looks of passers-by watching events inside the gallery through its giant windows from the safety of the busy street. Jan adds: "We look like in an aquarium. But who was really living in an aquarium? Us inside the gallery or them outside?"

The exhibition is associated with one more series of photographs. These were taken after the exhibition was taken down, when it was necessary to return the borrowed bales back onto the fields. The result was essentially another series of portraits of the members of the Plastic People of the Universe. The photographs are full of unbridled joy from goofing off on the pile of straw like little boys. They are also a fundamental embodiment of the carefree and self-confident freedom of the summer days. The Plastics, seated nonchalantly on top of the pile of straw, look like the rulers of a recently conquered fortress whom nothing can threaten anymore.

A domestic island of liberty

Political developments in the late sixties and early seventies, in particular the onset of normalization, forced the Ságls to leave behind an increasingly repressed public cultural life and retreat to the relative freedom of their home. Jan's planned photographic monograph was not published, nor were the monographs of several other artists for which he was supposed to provide the photographic illustrations.

Because there was no chance of Zorka exhibiting or even selling her works, the full burden of providing for the family fell onto Jan. As he puts it: "When they shut down Výtvarná práce in the early seventies, all the decent manual work was taken already." Once again, he was helped by chance: through an old friend Jan found work at ČTK Pressfoto, where he remained until its demise in the 1990s. There, he worked primarily on producing photographs for postcards of Czech towns. The work was not especially interesting, but it required a mastery of the craft and forced him to hone his professional capabilities, so the job offered Jan primarily an opportunity to learn.

An important aspect of his new job was that the postcards were shot in color, and so Jan perfected his mastery of the at that time often inaccessible discipline of color photography. "The first photographs, which I developed in dishes in the bathroom, were a disappointment; what I'd seen in color ended up robbed of what I saw as an important element," he remembers.

This form of photography had many "specifics" resulting from official requirements. For instance, none of the photographs could show a church, while people in streets were welcome. In order to fulfill these requirements at all times, Jan, Zorka and their daughter Alenka always took a suitcase full of clothes with them, so that they could appear in each photograph as someone else.

One of Ságl's most interesting series from 1975, *Swallows*, was nevertheless shot in black-and-white. That autumn at their cottage in Křížov pod Blaníkem, he saw the swallows gathering on a row of five electrical wires for their flight south; they reminded him of living notes on a musical staff. Jan was captivated by this startling similarity, and over the course of two days he produced a series of photographs capturing numerous variations of this living musical score, which he immediately proposed that the Plastics turn into music. However, the realization of this idea was hampered because of their persecution by the regime. We thus cannot overlook a second layer of meaning that the swallows represent, however

unintentionally: an embodiment of freedom, free to fly into the world in spite of strictly guarded borders and the oppressive reality of normalization.

Swallows was eventually set to music many years later by Eva Kerlická, a student at the Prague Musical Gymnasium who was interested not only in classical music but also musique concrète and modern music across various media. *Swallows* was first publicly performed in 2001 at the open reception for Ságl's *Art Cult* exhibition in Vienna.

The landscape as a record of man

In the 1970s, Jan Ságl also began to focus on his first extensive series of landscapes – not only from Bohemia, but also from Slovakia and Poland. Nevertheless, in reference to his "landscape art", he says: "Except for my childhood, I was never interested in nature." Instead, he had always been interested in man's influence on the landscape and the traces he left in it. And it didn't matter whether this impact was a centuries-old environmentally friendly form of cultivation or a form of agriculture that devastated the landscape. In fact, he himself is surprised at "how aesthetic" even very insensitive human interventions in the landscape can be. Although these photographs contain a certain environmental or social warning call, it is by far not their main subject, but just one part of an indirectly narrated story. We have to be cautious with such narratives, however, because as Jan himself says: "They are just questions – even for me. And it only makes sense if you are astonished."

A representative sample offering an overview of Ságl's vision of the landscape can be found in a book that was originally planned for release by Odeon in the late eighties but was not published until 1995 by Kant: granite monuments on the coast in Ploumanac'h, shaped by the natural action of the ocean; Neolithic menhirs in Carnac in their cultural and historical context; larger-than-life deserts or the expanse of the open sea, set against the neat rows of a recently harvested field or lavender in bloom; and, finally, photographs of a field staked out in the deserts on the margins the Tamerza mountain oasis in Tunisia. Will the desert eventually prevail over the efforts of man? "I know the answer," says Jan. "I was there again the next year, and the field was not there anymore."

These photographs usually do not depict the landscape in its entirety, as would be the custom. Instead, Ságl often shows just segments of the landscape without a defining horizon – or the horizon is placed extremely low, and an important role is played by atmospheric phenomena. What is more, these segments frequently possess a distinctively geometric structure that sometimes makes an impression of an almost abstract picture despite the fact that this geometry is always the result of ubiquitous and often-banal human influences related to use of the land. An increasingly more important role is played by the progressively more distinctive use of color.

Around 1981, Jan Ságl began to work with Cibachrome. Cibachrome (also known as Ilfochrome) is a "positive-positive" photographic process intended for the reproduction of slides. Put simply, it can be described as reverse photographic paper onto which one can enlarge a slide. The technique was developed in the 1960s by Switzerland's Ciba Geigy corporation,

and was later purchased by Ilford and ren1amed. Cibachrome's greatest advantage is its extreme color stability – allegedly the longest among all forms of color photographic reproduction. Due to technical limitations, however, Cibachrome prints in Czechoslovakia were not very widespread even among professional photographers – which on the other hand makes them even more attractive for collectors. "It had its limitations, so only around five people in the country worked with it. I didn't like it at all, but it was the only way of transferring slides and creating color prints that would last,"[1] explains Ságl.

One such limitation was the fact that Cibachrome prints afforded only one possible contrast, and the lower contrast version offered later was practically unusable. Another important limitation was related to processing, which was possible in only two domestic laboratories. "I had my photographs developed by a lab in Liberec. Mr. Ovsík really tried to accommodate me, but out of ten photographs, four were good, three passable, and the rest worthless. We were constantly squabbling, until one day Ovsík gave me some paper and chemicals and said 'try it yourself'. From then until the advent of digital printing, I did my Cibachrome prints myself."

Cibachrome's color limitations result in unusually warm and soft colors, giving prints an attractive nostalgic look and a distinct aesthetic feel. In other words, the qualities over which Ságl despaired so much at the time are what most captivate today's impartial viewer. For example, the first photographs for the book And What about Paris? What Was It Like? are entirely unique in their original Cibachrome rendition.

Another distinctive chapter in the work of Jan Ságl – both on the Czech as well as international scale – is his series of Polachromes. Polachrome is a special process for photographic film developed by Polaroid in the early 1980s. Polaroid's representatives, who were familiar with Ságl's landscape photographs, contacted him directly with an offer for trying out this new process. Its greatest advantage was that photographs made using this film could be immediately developed in around five minutes using the included hand-operated "AutoProcessor". The process could thus be used at times when it was necessary to have the finished images immediately at hand.

The price to be paid for this rapid processing was the photographs' limited color range. It essentially based on the use of black-and-white film covered by a screen of alternating lines that were sensitive to one of three colors (red, blue and green). When seen from up-close, the result is reminiscent of the grain on an old television set. "It behaved totally different than regular 35mm film. I spent six months learning how to work with it. It was most sensitive to red, meaning that all the reds were oversaturated,"[2] Ságl adds.

Despite these initial difficulties, the result was a remarkable series of photographs, primarily of the area surrounding the Ságl's cottage in Křížov pod Blaníkem. Ságl's photographs made using this process are immediately identifiable by their characteristic darkish tint and restrained colors, like a misty fog of small colored grains spreading across the entire surface of the film. Precisely because of the aforementioned high sensitive to red, the tones often tend towards pink or red. However, these unusual effects lend even intimately familiar sceneries from the Czech countryside a striking, almost dreamlike atmosphere.

The Polaroid company subsequently purchased the entire series for its collection. "At exhibitions of the Polaroid Collection, I am always the only photographer working with Polachrome. Unfortunately, they always remember me after they have finished catalogue, so I'm never in it," Ságl complains with a smile.

In 1984, Jan Ságl finally succeeded in turning his experiences in landscape photography into two officially commissioned books: South Bohemian Landscape and Northwest Bohemia. South Bohemian Landscape is a collection of photographs taken in different locations throughout southern Bohemia, organized so that the reader can see the changes in the landscape over the course of one year. Most of the photographs are shots of the wide-open landscape, sometimes without any clearly dominant feature, but often with clear traces of the agricultural work typical for the relevant time of year. Ságl recalls that the editors of Pressfoto were not exactly overflowing with enthusiasm for his year's work. It was a very sought-after and prestigious commission that did not turn out exactly in accordance with the editors' vision. Fortunately, around at that time Pressfoto had opened a new book series headed Jan Řezáč (who had been editor-in-chief at Odeon in the 1960s and who would later help publish And What about Paris? What Was it Like?). Thanks to Řezáč and Jiří Brikcius, who entrusted Ságl with the commission, the book (which also includes unusually airy typography by Oldřich Hlavsa) could be published after all.

One of the commission's requirements was the use of a large-format camera. While working on the project, however, Ságl was continually aware of the presence of many interesting elements that he had to ignore because he could not capture them using the required technique. And so, immediately after completing work on the book, he returned to the same places in order to photograph them in his way using classic 35mm film. He himself describes this work as the beginning of his focus on detail. These photographs also represent the first contributions to his book of art photography, Landscape, which was published by Kant in 1995.

The second official commission, Northwest Bohemia, was published by Panorama as one in a series of regional guides, whose focus is described by the subtitle "History, Monuments, Nature." The book is organized as an enormous picture album supplemented by detailed expository texts relating to the various photographs. Most of the photographs are of architecture, technical and artistic monuments, and minor art objects. Only some are in color; most are black-and-white. At the same time, they are marked by a clear focus on providing an objective documentation and descriptiveness. By comparison, a freer approach is evident primarily in the book's landscape photographs, some of which were taken with a wooden large-format camera lending them a dreamlike, almost melancholic tinge that clearly distinguishes them from most of Ságl's other work.

And what about Paris?

And What about Paris? What Was it Like? is a truly exceptional book — not only for its atmosphere, which remains compelling to this day, but primarily for the circumstances under which it was produced. It was published by Pressfoto in

1987 – i.e., at a time when traveling to the West was an exotic adventure for all Czechoslovak citizens. What is more, Jan Řezáč gave Ságl an unprecedented amount of freedom in order to choose and arrange his own visual material, which Jaroslav Kořán then supplemented with short quotes and excerpts from texts by several dozen authors. The result was a highly compelling record of this city, including its ubiquitous esprit, in the first half of the 1980s.

In my view, one of the book's very compelling features is the fact that it is rooted in one particular era. For the most part, the photographs do not show the city's established historical monuments, but focus instead on the its newly completed modern (by now classic) landmarks such as the Centre Georges Pompidou and Les Halles. A frequent subject would seem to be the way in which the city (and especially its inhabitants) have accepted these buildings representing a new approach to cultural institutions and urbanism in general, and how they have incorporated them into their everyday lives. Often, it is fleeting moments of random encounters, flashes of light and reflections, that somehow link the old and the new or reality with illusion or dream. Once again, color plays a distinctive role.

The photographs were not shot all at once, but over the course of several trips between 1982 and 1986, meaning that Ságl had time to absorb the city's atmosphere and find the proper tone. "That is what Paris is about. It is a book about freedom. That is why it sold 30,000 copies," Ságl says in summarizing the book's success.

Together with Otakar Jiránek (with whom he also collaborated on photographs of post-1989 events that they later signed together), Ságl prepared the visual material for yet another book about Paris. This time, however, the photographs were highly traditional depictions of the French capital's most famous landmarks. The book was put together in 1989 by Slovart, which prepared it for the German publisher Gondrom under the title *Meine Traumstadt Paris*.

Ságl returned from France with enough material for another two books about Paris and one about Brittany. Unfortunately, these were not published in the 1990s. The same fate befell another very interesting project from that time, a planned book on the history of contemporary art up to the year 1990 in the form of photographs offering a virtual tour of the permanent exposition at the Centre Georges Pompidou. The book's text was to have been written by Alena Nádvorníková, but before these plans could be realized, the publisher (Odeon) went bankrupt in the new post-1989 environment. "It had to be tabled even though everything was ready. Thanks to Zorka, who knew French quite well, we had even negotiated the copyright under unbelievable conditions – for just five copies of the book," Ságl adds.

Ságl's first trip to Paris in 1982 also marks the beginning of an important cycle that continues to this day and that he has taken to calling "Galleries and Cathedrals". In it, he captures images of temples of art and religion, the environment of museums, galleries and famous monuments, but also the city's regular cultural and social life. It is a different kind of art photography than what he did in the 1960s for *Výtvarná práce*. His original photographs aimed to provide the most objective and unambiguous documentation of a work of art, while this cycle provides a personal interpretation of the artwork while emphasizing certain (often shared) features.

In addition to *And What about Paris? What Was it Like?*, Ságl also focused on this theme in a book published by Kant in 2002 with the fitting title *Art Cult*. Here, however, he is interested in composing the cultural environment in a far broader context than might be apparent at first glance – and he does so in the spirit of his long-held notion that anyone can make art. Ságl summarizes it as follows: "I am interested in man's attempt at coming closer to the gods through the process of creation in nature, architecture and art." And so we encounter images of the countryside – from near wilderness to landscapes increasingly cultivated by man and his agricultural activities – until we arrive at an entirely artificial landscape: the city with its sacral spaces, galleries, museums, cafés. "It is a story from the Creation to cloning," says Ságl in the book's introductory interview.

The most comprehensive survey of Ságl's work published to date is the little square-shaped book from Torst's series of unassuming monographs of Czech photographers. *Jan Ságl*, published in 2009, contains not only a cross-section of his photographic work from the 1960s, but also provides the first comprehensive appraisal of his career, written by Magdalena Juříková. The book's size necessarily limited the choice of presented works, which are divided into chapters according to their place of origin. We are thus given an overview of Ságl's favorite destinations: France (Provence, Brittany, Paris), Spain (primarily the Canary Islands), Germany, Tunisia, Greece, and Italy.

The world opens up

In 1989, when the country opened its borders to Europe, Ságl quickly and very intensively began to work for renowned foreign magazines and newspapers such as *National Geographic, Geo, Smithsonian, Gault Millau, Zeit Magazin* and *The New York Times*. Ságl's rapid success right after the opening of the borders was aided by two circumstances. Even before 1989, several European agencies had expressed interest in representing him, including Italy's Franca Speranza, the newly founded Parisian agency of Rosemary Wheeler, and especially Austria's Regina Anzenberger. Thanks to being represented by these agencies, Ságl received interesting assignments from around the world. At the same time, his contacts and exhibitions abroad allowed him to offer his artistic works to foreign galleries. As a result, we can find his photographs in the collections of the Bibliothèque nationale de France in Paris, the Museum of Fine Arts in Houston, and the Victoria and Albert Museum in London.

The second circumstance that helped Ságl to quickly establish himself on the international scene was the events of November 1989, the subsequent collapse of communism, and the process of building a new democratic state – events of enormous interest to the foreign press. All of a sudden, a chain of events had been set into motion, and Jan Ságl enthusiastically and exhaustively recorded all the chaotic developments following 17 November: "At the time, you still needed a special permit to leave the country, so every second or third day I traveled to Znojmo, where Regina Anzenberger's brother and his classmates from secondary school would come and transport it all out." Several of these photographs later appeared at Ságl's exhibition at the Prague House of Photography in the early nineties.

Thanks in part to these photographs, the doors to international magazines were open. "The early nineties were a totally amazing time. There were plenty of magazines, so there were lots of assignments. And anything was possible. If something needed to be photographed, nobody paid attention to expenses or even how much time it took," Ságl recalls. One of his first assignments was for the American popular science magazine *Smithsonian* – a report on Americans living in Prague in the early nineties, which Ságl accompanied with stylized portraits of the subjects in a setting of their own choosing, such as their favorite place in Prague. "Having a picture in *Smithsonian*, that was something. At the time, Regina Anzenberger told me: 'Now everything will be open to you!'"

One of Ságl's most fond memories is an assignment from 1991 for the influential restaurant guide *Gault Millau*. After one of its feared critics (who of course traveled incognito) had chosen what he felt were the seven best restaurants on the coast of Brittany, it was Ságl's task to photograph the places thus honored. For a person from a country that had only recently emerged from a long period of communist grayness, this encounter with the culinary aristocracy had an aura of the miraculous: "In one beautiful hotel by a lake, they tried to make it up to us that they had apparently accommodated the critic, who had been traveling incognito, in an un-renovated part of the hotel." And so the Ságls were put up in the best room, were given a "culinary concert", and in the morning the hotel's owner personally delivered their breakfast in bed. "And when we looked out the window in the morning, we saw the chambermaid scrubbing our old 'workmen's' car parked among all those limousines," says Ságl, laughing even today.

In addition to many other magazine assignments, in 2000 Ságl also started working on a larger project for the city of Regensburg, which upon the recommendation of Jan Mlčoch had chosen him and Inge Morath, an Austrian photographer one generation older living in the United States, to record the city "with a view from the outside" – which was also the subtitle of the exhibition and book that emerged from these photographs. Ságl's photographs were accompanied by texts by Barbara Krohn and Pavel Liška. With the same lightness as *And What about Paris? What Was it Like?*, he records the city's historical landmarks and fleeting moments of everyday life. They are segments of reality that make use of geometric details, interesting collages of colors, and ambiguous reflections of people and things on glass surfaces. The photographs enjoyed great success in Regensburg, and the city purchased the entire set for the local museum.

"I now do only what I am interested in"

In 1996, however, Jan's wife Zorka fell ill with cancer. "That was rough. Although we continued to travel and didn't admit it, it was always somewhere in the background," Ságl remembers. Zorka Ságlová died in 2003; since then, Jan has reassessed many things. "Roughly around that time, I stopped working on assignments because I had lost the responsibility of supporting someone. Since then, I have shot lots of photographs, and in so doing things have distinctly shifted in a new direction." Even today, however, Ságl focuses most of all on France, mainly Brittany and Paris. "It's relatively close and I understand what it's all about there. I'm not attracted by exotic locations," he adds.

Today, Ságl works exclusively on his artistic photography using digital photography. He describes this technology's unprecedented possibilities with his typical enthusiasm: "Photography is about choice. First you choose the image, then the technique that will enable you to capture it, and there are always some limitations. But digital photography knows no limitations. For someone who knows what he wants, it's amazing, but you can also drown in it. I was lucky that I worked with classic color technology so long that I won't abuse it." This attitude is best illustrated by Ságl's exhibition *Oldandnew*, held in Prague and Brno in 2007, which presented not only photographs taken and printed digitally, but also older photographs from the 1980s that Ságl, using digital print technology, could finally present in the form that he had in mind from the beginning without having to make any compromises because of technological limitations.

With the use of digital technology, Jan Ságl would thus seem to have taken a final step towards the freedom that he has yearned for all his life. Unbound by assignments, able to travel freely across international boundaries, and with an unprecedentedly wide range of technical possibilities, he can now enjoy true freedom to the fullest.

Lenka Bučilová

1) Starting in the 1960s, professionals began working with transparency (slide) film, whereas color negatives were used by amateurs. Reproductions of paintings and photographs for books and magazines were thus made from transparencies. An important advantage of slides is the ability to immediately assess the final "positive" version of the image, something that is not possible with photographic negatives until they are transferred onto photographic paper.
2) The developing process for regular 35mm film, which had to be developed at a laboratory, took at least two hours.

Děkuji všem, kteří se zasloužili o vznik této knihy:
Lence Bučilové, Milanu Dlouhému, Mileně Černé, Janě Hofmanové, Rudovi Kvízovi, Alici Štefančíkové,
bratrům Jamníkům, Stephanu von Pohlovi, Pavlíně Radochové, Evě Tomkové, Petru Volfovi, Alence
a zejména Karlovi Kerlickému.
Děkuji Pavlu Vašíčkovi, že negativy nezabetonoval pod podlahu.

Také chci poděkovat těm, kteří mi na počátku sedmdesátých let, i za cenu osobního rizika,
dávali práci a umožnili mi zachovat si nezávislost a vnitřní svobodu:
Jirkovi Padrtovi, Jirkovi Brikciusovi, Miroslavu Krobovi, Daliboru Kusákovi, Jindřichu Brokovi,
Vojtovi Šimkovi a Karlovi Oujezdskému.

Thank you to everyone who helped make this book possible:
Lenka Bučilová, Milan Dlouhý, Milena Černá, Jana Hofmanová, Ruda Kvíz, Alice Štefančíková,
the Jamník brothers, Pavlína Radochová, Eva Tomková Petr Volf, Alenka
and especially Karel Kerlický.
Thanks go to Pavel Vašíček for not burying the negatives in cement under his floor.

I would also like to thank those people who, even at their personal risk, gave me work
in the early sixties and made it possible for me to keep my independence and inner freedom:
Jirka Padrta, Jirka Brikcius, Miroslav Krob, Dalibor Kusák, Jindřich Brok, Vojta Šimek
and Karel Oujezdský.

Tanec na dvojitém ledě

Jan Ságl

Dancing on the Double Ice

Fotografie Photographs **Jan Ságl**

Výběr fotografií a koncepce Concept and Selection
of photographs **Jan Ságl and Karel Kerlický**

Texty Texts **Lenka Bučilová, Jan Ságl and Petr Volf**

Jazyková redakce Editor **Olga Zitová and Alena Ságlová**

Překlad Translation **Stephan von Pohl**

Grafická úprava Graphic design **Karel Kerlický**

Předtisková příprava Prepress **KANT**

Tisk Printed by **PB tisk Příbram**

Vydalo Published by **KANT – Karel Kerlický, 2013**

www.kant-books.cz

ISBN: 978-80-7437-091-5

Naše knihy distribuuje knižní velkoobchod KOSMAS
www.kosmas.cz

Also available through D.A.P. / Distributed Art Publishers
155 Sixth Avenue, 2nd Floor, New York, N.Y.10013, USA
Tel: ++1(212) 627-1999 Fax:1 (212) 627-9484